现　　　场　　　性
媒介化文化中的表演

〔美〕菲利普·奥斯兰德 著

陈恬 译

Philip Auslander

Liveness:
Performance in a
Mediatized Culture

3rd Edition

南 京 大 学 出 版 社

江苏省版权局著作权合同登记　图字：10 - 2022 - 143 号

图书在版编目(CIP)数据

现场性：媒介化文化中的表演 /（美）菲利普·奥
斯兰德著；陈恬译. —南京：南京大学出版社，
2023.11
　（南大戏剧译丛 / 吕效平主编）
　书名原文：Liveness：Performance in a
Mediatized Culture
　ISBN 978 - 7 - 305 - 27227 - 1

　Ⅰ. ①现…　Ⅱ. ①菲…　②陈…　Ⅲ. ①表演-研究
Ⅳ. ①J812.2

　中国国家版本馆 CIP 数据核字(2023)第 168402 号

出版发行　南京大学出版社
社　　址　南京市汉口路 22 号　　　邮　编 210093
丛 书 名　南大戏剧译丛
丛书主编　吕效平
　　　　　XIANCHANG XING MEIJIE HUA WENHUA ZHONG DE BIAOYAN
书　　名　现场性：媒介化文化中的表演
著　　者　[美]菲利普·奥斯兰德
译　　者　陈　恬
责任编辑　刘慧宁　　　　　　　　编辑热线 025 - 83592148
照　　排　南京紫藤制版印务中心
印　　刷　徐州绪权印刷有限公司
开　　本　880 mm×1230 mm　1/32　印张 10　字数 260 千
版　　次　2023 年 11 月第 1 版　2023 年 11 月第 1 次印刷
ISBN　978 - 7 - 305 - 27227 - 1
定　　价　50.00 元

网　　址　http://www.njupco.com
官方微博　http://weibo.com/njupco
官方微信　njupress
销售咨询　025 - 83594756

＊ 版权所有，侵权必究
＊ 凡购买南大版图书，如有印装质量问题，请与所购
　图书销售部门联系调换

献给迪安娜

你是我的一切

第三版序

这不完全是我打算写的书。当劳特利奇出版社的编辑本·皮戈特(Ben Piggott)在2019年联系我,讨论《现场性》第三版的可行性时,我以为我可以采用与第二版类似的程序来编写第三版。要证明一个新版本的合理性,需要的不仅仅是装点门面的改动,它涉及对该书所探讨的问题以及探讨方式进行彻底的重新评估。有些部分可能显得陈旧或不再有现实意义,而根据新的发展,另一些部分可能值得进一步关注。自上一版至今十三年中,许多学者讨论了这项工作,出现了许多新的资料,世界改变了,我也改变了。我想在新版中扩展我对现场性的叙述,将其作为一种历史现象,在媒介和通信技术的发展中,它不断地被重新定义和重新协商,以应对这些变化。

然后就爆发了全球疫情。

COVID-19从根本上改变了图景。刹那之间,一直作为本书核心的现象——现场表演,变得不可能了,至少在任何类似于其传统形式的情况下不可能了。似乎同样不可能的是像往常一样继续工作,假装现场表演的问题可以和疫情的影响分开讨论,尤其因为我在封锁期间和解除封锁后都在写这本书。从内部来写局势的发展,使我的工作

在某些时候更像报告文学而非学术研究。感觉好像每天都有事情发生,需要我去处理。我通常认为,时间的距离和批评的距离是文化批评的财富,但在此情况下,两者都不可能完全做到。虽然我不希望这本书成为"疫情版"《现场性》,但我觉得围绕本书写作的语境以及这一语境对现场表演的影响是不容忽视的。因此,我在第二章和第四章中加入了独立小节,专门讨论疫情对现场表演影响。在这两处,我试图结合这些讨论,重新审视已经在研究的问题。请注意,作为一种乐观的姿态和对动态形势的承认,我选择用过去式来谈论疫情,特别是在第二章。

我曾经打算将 1999 年版的《现场性》作为一种挑衅,一个论战和对话的起点。在我看来,尽管"现场性"经常被认为是各种表演的决定性特征,但戏剧学者和表演理论家很少对这个概念进行批判的、理论的或文化的分析。在我最初的研究中,我发现媒介理论家,尤其是那些研究电视的理论家,在他们的语境中围绕着"现场性"发展了一套话语,在我的语境中却完全没有。推动我写这本书的有两个冲动:一是在戏剧和表演研究的语境中开启现场性的问题,二是将现场性作为沟通上述领域和媒介研究的一个概念。这本书的第一版显然完成了我所期望的工作。在戏剧和表演研究,以及传播与媒介研究、新媒介研究、粉丝研究、音乐学、技术研究、歌剧研究,乃至地理学中,第一版和第二版已经成为大多数关于现场性以及相关主题讨论的标准参考文献。

在考虑第三版的前景时,我发现自己很喜欢这个想法:《现场性》是一本活生生的书,一个永久未完成的文本,需要不断的修订。稳定

性的缺乏,是我从一开始对现场性问题所采取的方法中所内在固有的。通过拒绝将现场性作为表演或媒介的一个稳定的本体论特征,我将其定位为一个永久移动的目标,一种描述经验的方式,它在文化变化和技术发展中不断被重新定义。第三版反映了我自己兴趣的变化和知识重点的转移,这也在我继《现场性》第二版之后出版的两本书中,即《再生:关于表演及其文献记录的论文》(2018)和《在演唱会上:表演音乐角色》(2021)中有所体现。棘手之事是要写一本新版的《现场性:媒介化文化中的表演》,既要承认许多事情发生了变化,又要保持与该书前两版的连续性。

我在导言中按照惯例提供了章节摘要。在这里,我将概述我为完成这个版本所做的一些改动,以及这些改动背后的原因。我保留了该书的原始结构以及中心章节的三个主要论题:概述现场表演在媒介化文化中的地位,审视这个问题在现场和录制音乐中如何发挥作用,以及分析现场性在法律领域,特别是在知识产权法和法庭证言方面的意义。

那些熟悉《现场性》的读者将意识到,新版第二章是一个合成版,其中包含了前一版本的元素,经重新排列并结合了新材料。在新版中,我首先批判了对现场性的传统理解,然后用最新的例子讨论了戏剧和电视之间的历史关系,以及由此产生的现场表演尤其是戏剧的媒介化。该章的最后两节是全新的。前一节将有关电视和戏剧的叙事带入互联网时代,后一节则讨论了新冠疫情如何影响对现场性及其价值的理解。

新版第三章改动最多。最初,它研究的是在以录制音乐作为主要

体验的摇滚文化语境中，现场性在确定音乐本真性方面的作用。在本书的所有章节中，这一章似乎是最过时的，也是最需要广泛修订的，部分原因在于摇滚乐不再像从前那样在流行音乐及其研究中占据主导地位，而且因为音乐视频——我将其作为与现场音乐和录制音乐并列的第三种形式引入讨论——在文化地位上经历了重大的变化。这并不是说音乐视频已经消失，也不是说它变得不重要。恰恰相反，视频是传播新音乐的主要手段之一，作为艺术表达的载体，它也许比在过去更加重要。试想碧昂丝 2016 年的"视觉专辑"《柠檬水》（Lemonade）的影响，该专辑在 HBO 以全长电影的形式首映，或者想一下幼稚甘比诺（Childish Gambino）的《这就是美国》（"This is America"，2018）的冲击。尽管如此，音乐视频不再像过去那样制度化。MTV 频道不再是中心渠道，而视频传播已经变得分散，主要在 YouTube 上进行。在修订该章时，我保留了对现场音乐和录制音乐在建立音乐本真性方面的辩证关系的关注，但讨论范围已经超出摇滚乐而涉及多种流派，特别强调了电子音乐，这种当代形式在此语境中提出了特定的问题。该章中与摇滚乐有关的材料是从以前的版本延续下来的。其余的大部分是新写的。

第四章比其他章节更适合直接更新。我增加了对一些最新案例的思考，并承认了新的学术成果，特别是在关于形象权、翻唱乐队和数字克隆表演者的部分。作为对 1970 年代通过录像带进行审判的提议的历史讨论的后续，我增加了一节，围绕在疫情防控期间使用视频会议进行审判的构想的辩论，这一前景引出了许多与录像带审判相同的问题。

　　不必说,那些对被排除在本版之外的早期论点感兴趣的读者,将不难在旧版本中找到它们。我希望这个新版本既能维持由前两个版本发起的关于媒介化文化中的表演的持续讨论,又能开启一些新的讨论。

<div align="right">

菲利普·奥斯兰德

亚特兰大,2022 年 2 月

</div>

目　录

第一章

导　言

在一次以"为什么是戏剧:新世纪的选择"为题的会议①上,会议章程提出了一个问题,直指我在本书所关切之事的核心:"戏剧和媒介:是对手还是伙伴?"我对这个问题的回答:两者皆是。戏剧,以及一般意义上的现场表演,以多种方式与媒介合作,首先,现场和媒介化的形式是相互界定的:如果没有两者,区分就毫无意义。在一个特定的语境中,两者之间往往存在着一种共生关系,第三章中讨论的音乐会和录制音乐之间的关系就是如此。在文化经济②层面上,戏剧和现场表演与大众媒介往往是竞争对手。从历史上看,电视侵夺了剧场的文化地位和观众,而现场表演的普遍趋势则是通过技术融合而变得越来越像媒介化表演,这是一种竞争策略。

在一篇关于戏剧和电影的文章中,赫伯特·布劳(1982:121)引用了马克思的《政治经济学批判大纲》:

在一切社会形式中,都有一种特定的生产支配着其余的

① 这次会议于1995年秋在多伦多举行,由多伦多大学和柏林洪堡大学主办。

② 我用"文化经济"一词来描述一个考察领域,它既包括文化形式之间的实际经济关系,也包括不同文化形式所享有的文化声望和权力的相对程度。

生产，它的关系因此为其他生产分配等级所影响。它是一种
普照之光，一切其他颜色都沐浴其中，并改变它们的特殊性。
它是一种特殊的以太，决定了在其中具现的每一个存在的
重量。

虽然马克思描述的是资产阶级资本主义之下的工业生产，但对布劳而
言，"他倒不妨说是在描述电影"。我与马克思和布劳的看法稍有不
同，我认为马克思也可能是在描述数字屏幕，无论是电视、电脑还是智
能手机。马克思提及普照之光和以太（在早期关于广播的讨论中，这
个词经常被用来描述电子波通过的介质），相比电影，它们更适用于这
些无处不在的屏幕散发的光亮。

确实，广播电视现在是一种处境艰难的媒介，深陷在与各种流媒
体的竞争中，并寻求向流媒体进军。尽管如此，电视仍然是目前在统
计学上占主导地位的媒介。此外，电视早已超越了其作为一种特殊媒
介的身份，而作为"电视性"（the televisual）充斥在文化中。

电视性之名意味着……媒介在一个语境中的终结，而电
视作为语境到来。显而易见，电视必须被认为是社会结构的
有机组成部分；这意味着它的传输不再由开关来控制。（Fry
1993:13）

即使电视本身不再是曾经的文化核心机构，数字媒介的体验在很大程
度上仍然是电视化的。因为现场表演是最直接受到电视媒介主导地

位影响的文化生产类别,所以解决现场表演在我们的媒介化文化中的处境问题,就显得尤为紧迫。

在为写作本书而调查现场表演的文化价值时,我很快就对那些我认为是传统的、不加反思的假设感到不耐烦,它们在试图解释"现场性"的价值时,除了援引陈词滥调和故弄玄虚,诸如"现场戏剧的魔力"、据说存在于现场活动中表演者和观众之间的"能量",以及现场表演在表演者和观众之间创造"共同体"之类的说辞,此外并没有取得什么进展。随着时间的推移,我开始明白这些概念对于表演者和现场表演的拥护者来说确有价值。实际上,特别是对于表演者而言,他们甚至可能必须相信这些概念。但是,当这些概念被用来描述现场表演和它目前所处的媒介化环境之间的关系时,它们产生了现场与媒介化的归纳性二元对立。史蒂夫·沃兹勒(1992:89)[1]很好地总结了这种传统观点:

> 作为社会和历史的产物,现场和录制这两种类别被定义为一种互斥的关系,因为现场的概念是以没有录制为前提的,而定义录制的事实则是没有现场。

[1] 沃兹勒(Wurtzler 1992:89-90)挑战了这种二元对立,他断言"现场和录制这两种社会建构的类别,不能解释所有的表征实践"。他提供了一个图表,各种事件根据空间和时间向量被定位。其中出现了两类既非纯粹现场也非纯粹录制的表现形式:一类是表演和观众在空间上分离,但在时间上共存(如电视直播或广播直播);另一类是表演和观众在空间上共存,但表演的元素是预先录制的(如对口型演唱会,体育场视频显示器上的即时重播)。

在这一传统中，"现场代表了一个完全处于表征之外的类别"（ibid.：88）。换言之，通行的假设是，现场事件是"真实的"，而媒介化的事件则是对真实的次要的、某种程度上是虚假的复制。在第二章中，我将论证这种思维不仅在整个文化中持续存在，甚至在当代表演研究中也是如此。本章的论点旨在挑战关于现场性及其文化地位的传统思维方式，即采用其术语（传统的二元对立），然后对这些术语本身进行批判。本书整体上基于这样一个前提，即"现场性"不应作为一种全球性的、无差别的现象来研究，而应在特定的文化和社会语境中，与特定的文化形式相联系。

也许是因为我对传统看法的不耐烦，我有时会被误认为是一个不重视甚至仇视现场表演的人。事实远非如此：我对现场表演的文化地位的兴趣，直接来自我作为一个受过戏剧训练的演员的背景，以及我感到在我所生活的这种文化中，现场性的价值正在不断地被重新评估。尽管我自己钟爱戏剧和其他形式的现场表演，但在本书中，我试图采取一种相当冷静的、非感性的方法，去挑战广为接受的观点。

行为艺术家和演员埃里克·博戈西安（Eric Bogosian）将现场戏剧描述为：

> 针对充满电子媒介精神污染的有毒环境的药物……戏剧使我的头脑清醒，因为它消除了媒介疯狂的潜台词洗脑，并把潜台词大声喊出来……戏剧是仪式。它每一次发生，都是我们共同创造的。戏剧是神圣的。我们不是被阴极射线管轰击，而是在对自己说话。人类的语言，不是电子噪音。

（1994：xii）

博戈西安对现场表演的价值的认识，显然来自它只存在于当下（"每一次发生"），以及假定它有在参与者（包括表演者和观众）中创造共同体（如果不是宗教团体的话）的能力。这两个问题我都会在后面的章节中讨论。对于目前的讨论最重要的是，他将现场表演置于与媒介化对立的关系中，并将反对大众媒介强加给我们"电子噪音"这一压迫性制度的社会功能，甚至是政治功能，赋予了现场表演。这种对立关系，以及现场表演表面上的治疗能力，大概来自现场和媒介化文化形式之间重要的本体论区别。这种对现场和媒介化之间的对立关系的认识激发了我自己的论述，我希望在第二章讨论现场表演本体论时解构这种对立。

我对"媒介化"一词的使用隐含着几个重要前提。最初，我从让·鲍德里亚（1981）那里借用了这个词，他不只是把它作为一个描述媒介产物的中性术语。相反，他认为媒介是一个更大的社会政治过程中的工具，这个过程将所有的话语置于一个单一符码的支配之下。

然而，我更感兴趣的是用这个词来表明某个特定的文化对象是大众媒介或媒介技术的产物。"媒介化表演"是指作为音频或视频记录，以及其他基于复制技术的形式，在电视上传播的表演。由于这个原因，我发现对于我的目标而言，施蒂格·夏瓦（Stig Hjarvard）的定义比鲍德里亚的定义更有用。在夏瓦（2013：2）看来，媒介化理论的前提是

　　　　当代文化和社会被媒介所渗透,以至于媒介可能不再被视为与文化和社会机构分离。在这种情况下,摆在我们面前的任务反而是要设法了解社会机构和文化进程是如何因媒介的无所不在而改变其特征、功能和结构的。

夏瓦(ibid.:20)研究的两个核心文化机制是他所说的"直接"和"间接"媒介化。

　　　　直接媒介化指的是以前的非媒介活动转换为媒介形式的情况,也就是说,活动是通过与媒介的交互进行的。直接媒介化的一个简单例子是国际象棋从实体棋盘到电脑游戏的连续转变。

在表演艺术领域,观看《汉密尔顿》(*Hamilton*)的流媒体版本或聆听录制音乐是直接媒介化的例证。"间接媒介化是指一个特定的活动在形式、内容、组织或语境方面越来越受到媒介符号或机制的影响。"(ibid.)我在第三章讨论的一个间接媒介化的例子是 YouTube 交响乐团。尽管该乐团是一个传统的音乐团体,但它与 YouTube 的文化和经济关系,以及它通过在线面试建立组织,并通过在线追踪程序发展,由此导向在卡内基音乐厅的现场表演,而这场表演也以视频的形式呈现,这都标志着它是一个间接媒介化版本的乐团。在本书中,我在不同的地方使用了夏瓦的语汇。

　　我将现场表演和媒介化表演视为参与同一文化经济的平行形式,

在这个意义上,我对"媒介化"的使用遵循了弗雷德里克·詹姆逊
(Fredric Jameson)对该术语的定义:"传统艺术……意识到自己是一
个媒介系统中多种媒介之一的进程。"(1991:162)苏珊·桑塔格
(Susan Sontag 1966:25)在其关于戏剧和电影的文章中,将这两种形
式进行了对比,她说:"戏剧从来不是一种'媒介'",因为"人们可以把
戏剧做成电影,但不能把电影做成戏剧"。我在第二章中的部分讨论
旨在证明桑塔格是错误的:电影和电视节目"做成"的戏剧由来已久,
现场表演甚至可以作为某种大众媒介发挥作用。桑塔格的评论所代
表的传统观点认为,戏剧和现场表演艺术大体上属于一个独立于大众
媒介的文化系统,而在詹姆逊的意义上,现场表演形式已经被媒介化
了:它们迫于经济现实,承认自己在包括大众媒介和信息技术在内的
媒介系统中的地位。一些剧院含蓄地承认了这种情况,打出了类似于
亚特兰大联盟剧院外的横幅,宣称其产品"不提供视频",这表明在当
前的文化氛围中,为现场表演的经验赋予特殊性的唯一方式,就是参
照媒介化经验。

　　毫无疑问,现场表演和媒介化形式在文化市场上争夺观众,而且
媒介化形式在这场竞争中获得了优势。百老汇制作人马戈·莱昂
(Margo Lion)对戏剧在这种竞争性文化经济中的地位的观察,可以
普遍适用于现场表演:"我们已经意识到,我们都在争夺同一笔娱乐资
金,而在这种环境下,戏剧并不总是排在首位的。"(引自里克·莱曼
[Rick Lyman]:《台前幕后》,《纽约时报》1997 年 12 月 19 日,B2 版)。
布劳(1992:76)阐述道:

　　　　[戏剧的]地位不断受到阿多诺所说的文化产业和……
媒介不断升级的主导地位的威胁。"你经常去看戏吗?"

　　　　许多人从未去过,而那些去过的人,即使是在拥有悠久
戏剧传统的国家,他们也会去其他地方,或者留在家里看有
线电视和录像,这也是戏剧的事实,实践的基准。

正如布劳所认识到的,戏剧以及其他形式的现场表演,与在市场上更
占优势的媒介化形式直接竞争。他把现场表演与媒介化竞争的压力
称为"实践的基准",认为表演实践不可避免地反映了这种压力,体现
在表演发生的物质条件、观众的构成及其期望的形成,以及表演本身
的形式和内容上。

　　将现场表演和媒介化表演视为同属一个媒介系统,这种思考带来
的一个重要结果是,现场表演被刻印在了马歇尔·麦克卢汉
(Marshall McLuhan1964:158)所定义的媒介历史逻辑中:"一种新媒
介从来不是对旧媒介的补充,也不会与旧媒介和平共处。它从未停止
过对旧媒介的压迫,直到为它们找到新的形状和位置。"杰伊·博尔特
(Jay Bolter)和理查德·格鲁辛(Richard Grusin 1996:339)用他们的
"补救"概念,即"一种媒介在另一种媒介中的表现",完善了这一分析。
根据他们的分析,"新的表现技术是通过改革或补救先前的技术来展
开的"(ibid.:352)。我在第二章中讨论戏剧和早期电视之间的关系,
以及由此产生的电视对现场表演的取代,就是描述这种历史逻辑在该
实例中如何发挥作用的一个尝试。第三章在音乐的语境中讲述了一
个类似的故事。质言之,对于媒介化形式的压迫和经济优势,现场表

演的一般反应是尽可能肖似它们。从装备即时重播屏幕的球赛，重现音乐视频图像的摇滚演唱会，到电视节目和电影的现场舞台版本，再到舞蹈和行为艺术与视频的结合，媒介化对现场活动的侵入在所有表演类型中都能找到证据。

这种情况给那些重视现场表演的人带来了焦虑，这是可以理解的，可能正是出于这种焦虑，他们才需要说明现场表演具有超越和抵制市场价值的重要性。在这种观点中，现场表演的价值在于它对市场和媒介、它们所代表的主流文化以及支持它们的文化生产体系的抵抗。由于许多原因（将在下面的章节中阐述），我认为这种观点是站不住脚的。先前存在于现场和媒介化之间的区别逐渐缩小，现场活动变得越来越像媒介化活动，对我来说，这就提出了一个问题：现场形式和媒介化形式之间是否真的存在明确的本体论区别？尽管我最初的论点似乎是建立在有区别的假设之上，但最终我发现情况并非如此。如果现场表演不能被证明在经济上独立于媒介化形式，不受其污染，并且在本体论上与之相区别，那么在何种意义上，现场性可以成为文化和意识形态抵抗的场所？

关于章节

第二章对这些问题进行了概述，并对现场表演在大众媒介主导的文化中的地位进行了总体思考。我首先对界定现场和媒介化文化形式的传统方式提出了挑战，对支撑这些定义的易逝（ephemerality）和分发（distribution）的概念进行了质疑。我反对将现场性视为本体论

的条件，而赞成将这一概念理解为偶然的、基于情境的和历史可塑的。然后我转向历史分析，首先是对美国的戏剧和早期电视之间的关系进行分析，以表明电视最初是以现场形式为模型的，然后通过提供自身作为戏剧的替代品而侵夺了戏剧的文化地位。在讨论了现场表演尤其是戏剧随着电视占据主导地位而逐渐媒介化之后，我将这一叙事延续到了互联网时代。在这里，我发现互联网并没有像之前的电视那样对现场表演形式产生直接的冲击，但在它之后出现的表演类型，似乎是针对作为电脑用户的观众的。在该章的最后，我对新冠疫情期间现场表演的缺席进行了思考。

第三章对现场性在音乐语境中的意义进行了案例研究，从 19 世纪末开始，随着录音技术的出现，音乐表演被媒介化重新定义。我将音乐体验的媒介化作为一个持续的历史过程来讨论，并在一定程度上强调其经济层面，同时关注音乐表演中的本真性概念及其与现场性的关系。一旦录制音乐成为规范性的体验，就需要有一种方法来确定听到但不再看到的表演的本真性。录音和现场表演之间的关系是矛盾的，因为录音的本真性来自一种残存的现场感，而现场表演的本真性则部分存在于它与录音的关系中。因此，音乐表演的验真过程是辩证的。在该章的结尾，我考虑了当代电子音乐，它使这个已经很复杂的图景变得更加交错难解。

第四章重新回到从第二章开始的对于将现场性作为文化和意识形态抵抗场所的批判，这次是通过讨论现场表演在美国法学的两个领域中的地位。我首先考察了 1970 年代初为建立预先录制的录像带审判所做的努力，并从法律对现场审判的偏好角度讨论了这些努力的失

败,这种偏好深深扎根于宪法和程序问题。该章的目的是要表明,与本书所研究的其他文化场所相比,法律领域已被证明对媒介化的侵入具有更强的抵抗力。我延续这一叙事,着眼于在新冠疫情期间,围绕着通过视频会议进行审判的可能性的类似讨论。然后我转向版权法,这对讨论现场表演的法律地位至关重要。虽然现场表演确实不能获得版权,但可以用其他法律理论来使表演"可拥有"。一种有影响力的表演理论认为,现场表演的消失和仅存在于观众记忆中的特点,使其成为抵抗法律权威的场所,而我则认为,正是这些特性使表演可以被法律利用,并作为一种被监管的场所和监管机制而发挥作用。现场表演及其假定的消失本体(我在第二章中以其他理由对此提出质疑)实际上是美国法律理论和实践的核心。事实上,法律领域可能是仅存的几个仍然将现场表演视为必需的文化语境之一。

我希望读者本着与这项研究同样的精神来接受它。它借鉴了各种学科,包括媒介理论、文化理论、社会学、表演研究、经济学和法律研究,是雅克·阿塔利(Jacques Attali 1985:5)所说的"理论无秩序"的产物。我试图在理论推测与基于物质现实和经验证据的论点之间取得平衡。我发现,我最看重的文本,包括本书引用的许多文本,都是让我既赞同又反对的。我相信《现场性:媒介化文化中的表演》给人的感觉也是这样,我希望它一往如初。

第二章

媒介化文化中的现场表演

有些人认为，我在导言中所讨论的现场与媒介化之间的二元对立已经没有现实意义了。帕特里斯·帕维斯（Patrice Pavis 2013：135）宣称：

现场表演和程序化、媒介化的表演之间的旧有区分，即便曾经存在，也不再适用了。随着媒介以其各种形式——植入物、探针、心脏起搏器（也许很快就会有灵魂制造者？）、微处理器、韩国和日本的植入式移动电话——字面意义地穿透我们的身体，我们的注意力和想象力被我们这个时代的主导媒介所殖民和干扰，人类、生命和现在等过时的类别变得无关紧要。我们的感知完全由媒介间性决定。

虽然帕维斯描绘了一幅令人信服的世界图景，在这个图景中，现场和媒介化之间的分析性区分已经无可救药地过时了，但他的言辞表明，他仍然泥足于旧秩序之中。他把"主导媒介"消极地描述为殖民了我们的思想，使我们偏离了人类、生命之类的基本价值。帕维斯对媒介渗透到现场表演的描述，假设了它们之间存在一种类似的竞争甚至对

抗关系：

> 至少从 1980 年代起，对现场表演的真正挑战来自视听
> 媒介，它们在现场表演中的存在对我们的感知产生了影响。
> 因此，图像比例变化是摄影和电影中的常见程序，当该图像
> 出现在舞台上时，它可能导致观众的空间和身体迷向。在电
> 影图像和活生生的演员的"真实"身体之间的竞争中，观众不
> 一定会选择活人而舍弃死物——事实上，恰恰相反！人们的
> 目光被那些在最大范围内可见的东西所吸引，这些东西从未
> 停止过运动，并通过镜头和比例的不断变化来吸引人们的注
> 意力。这就是现场表演的命运，这也是对戏剧的挑战：不管
> 怎样，要呈现活生生的在场和它的吸引力。（ibid.：134）

尽管给**真实**一词打上了警示引号，帕维斯将表演的现场和媒介化元素
之间的关系表述为对观众注意力的竞争，其中现场表演代表着与活生
生的在场相关的传统人文价值，尽管它在与它所力图吸收的媒介的竞
争中处境不利，但它必须与另一方进行协商，找到维护这些价值的
方法。

表演艺术家林路（Lynn Lu 2017：115）在表演者的现场在场和媒
介化的表演之间划出了一条鲜明的界限，她认为这种区分具有伦理层
面的意义。在传统的现场表演中，表演者和观众共同在场，

> 干预的责任和权力被推给了观众，使他们从冷漠的观察

者变成了投入的能动者……相比之下，只能通过实时广播远

程观看的现场表演……是向我们单向传达的景观：作品在没

有我们的情况下仍是完整的，它对我们的存在漠不关心……

从这些例子中可以看出，在关于表演的批评话语展开的框架中，现场/
媒介化的二元对立仍然是至关重要的部分。

尽管如此，我在本章的目的不是要强化这种思维方式，而是要挑
战它。我认为现场表演和媒介化表演之间的关系，不是源于所谓的它
们各自的内在特征，而是由文化和历史的偶然性所决定的。在考虑了
现场表演在被媒介化所定义的文化经济中的地位之后，我研究了关于
现场和媒介化表演之本体论特征的主张。我将反对内在的对立，支持
一种强调现场和媒介化相互依赖的观点，并挑战传统的假设，即现场
先于媒介化，以及现场和媒介化表演可以根据通常被赋予各自的基本
特征而相互区分的想法。从这里开始，我将进入一个历史叙事，其中
包括现场表演与电视的关系，并评估媒介化对现场表演的文化地位的
影响。我将延续这一叙事，研究互联网的出现及其对表演的影响。最
后，我讨论了在新冠疫情期间，在怀旧的标志之下，对现场和媒介化表
演之间关系的传统理解的复兴。

现场表演的文化经济：表现与重复

最清楚有力地表达将现场和媒介化表演置于对立这一立场的
说法之一，是佩吉·费兰（Peggy Phelan）对她所理解的表演本体论

的论述。① 对费兰而言,表演的基本本体论事实,在于其

> 唯一的生命是在当下。表演不能被保存、录制、记载,或
> 以其他方式参与表现之表现的流通:一旦它这样做,它就变
> 成了表演以外的东西。到了表演试图进入复制经济的程度,
> 它就背叛并削弱了其自身本体的承诺。(1993:146)

对费兰而言,表演献身于"现在",以及它唯一的持续存在是在观众的
记忆中,这使它能够避开重复经济,这是我从雅克·阿塔利那里借用
的术语(在第四章我会回头讨论对记忆的这种理解)。在《噪音》这本
关于音乐政治经济学的书中,阿塔利对目前表演所处的文化经济进行
了有用的描述。他把基于**表现**的经济和基于**重复**的经济区分开来:

> 简单地说,商业体系中的表现来自单一行为,而重复则
> 是大规模生产。因此,一场音乐会是一次表现,餐厅里的点
> 菜也是如此;一张留声机唱片或一罐食品则是重复。(1985:
> 41)

在其历史分析中,阿塔利指出,虽然"表现随着资本主义的出现而出
现",当时赞助音乐会成为一项有利可图的事业,而不仅仅是封建领主

① 费兰的著作和我的回应被一些人称为"奥斯兰德—费兰"辩论。例如,见金
(2017);迈耶-丁格莱夫(2015),以及鲍尔(2008)。

的特权,但资本最终"失去了对表现经济的兴趣"(ibid.)。重复,即文化物品的大规模生产,对资本来说有更大的前景,因为"在表现中,一部作品一般只听一次——这是一个独特的时刻,而在重复中,潜在的聆听被储存起来"(ibid.)。通过录制和媒介化,表演成为一种可积累的价值。尽管现场表演是一种表现,并且通常由只看一次的观众来体验,但它们经常在重复经济中发挥作用,要么推广以重复为特征的文化制品,要么本身就是可复制的对象。在太阳马戏团(Cirque du Soleil)或蓝人集团(Blue Man Group)的演出中总是可以买到 CD 和DVD,就像在美术馆中可以买到的玛丽娜·阿布拉莫维奇(Marina Abramović)的表演作品所产生的图像,或者蒂诺·塞加尔(Tino Sehgal)卖给博物馆的表演场景,都是如此。阿布拉莫维奇训练其他表演者在博物馆表演她的作品,而塞加尔则在多个场所用不同的表演者进行相同的表演,这些都是表演本身参与重复经济的方式。

费兰认为,"表演在技术上、经济上和语言上独立于大规模复制,是它最大的优势"(ibid.: 149)。尽管 1970 年代早期的一些行为艺术和身体艺术的记录并没有经过仔细计划或构思,但对保存自己作品感兴趣的艺术家们很快就完全意识到,为镜头表演的需求就像为当下在场的观众表演一样,甚至更迫切。正如阿布拉莫维奇所说,"如果你不记录表演,你就失去了它"(引自 Dannatt 2005)。克里斯·伯登(Chris Burden)

　　精心策划每一场演出,并对其进行拍摄,有时还录影;他通常为每一次活动选择一到两张照片,在展览和目录中展

示……以这种方式,伯登通过精心设计的文字和视觉表现,
为后人制造了自己。(Jones 1994:568)

另一个例子是欧洲身体艺术家吉娜·帕内(Gina Pane),她用以下说
法描述了摄影在其作品中的作用:

它创造了观众之后将看到的作品。因此,摄影师不是一
个外部因素,他和我一起被安置在行动空间内,只有几厘米
的距离。有的时候,他阻碍了[观众的]视线!(引自 O'Dell
1997:76－77)

那么很显然,像伯登、帕内和阿布拉莫维奇这样的身体和耐力艺术的
典型作品并不是自主的表演。① 相反,这些事件的上演是为了被记
录,其程度至少不亚于为了被观众看到;而且大家都明白,可供大众传
播的记录形式是表演的最终产品,两者将不可避免地被等同。正如凯
西·奥德尔(Kathy O'Dell ibid.:77)所说,"行为艺术是其表征的实际
等同物"。帕内指出,有时记录的过程甚至干扰了初始观众对表演的
感知能力。就此而言,没有任何被记录的行为艺术作品是完全以自身
为目的的:表演在某种程度上总是记录和复制的原材料。这些发展说
明了瓦尔特·本雅明(Walter Benjamin 1968:224)在《机械复制时代
的艺术作品》中的说法:"在更大的程度上,被复制的艺术作品成为了

① 　关于行为艺术与其文献记录之间的关系的更全面的讨论,见奥斯兰德(2018a)。

为复制性而设计的艺术作品。"亚历山德拉·巴布托(Alessandra Bar-buto 2015:5)观察到:

> 虽然在 1960 和 1970 年代,艺术作品的去物质化曾经是对支配艺术世界的市场动力的批判,由此产生了表演作为一个完全非物质的事件的概念,但随后也出现了不那么激进的立场,这延伸到了艺术家目前对文献记录的看法······在许多情况下,行动转化为其他物质形式的艺术似乎影响了表演的概念,导致了专门为物质作品的(语境的和/或后续的)生产而设计和校准的事件。

行为艺术的例子表明,从历史上看,不能说现场形式在经济上或技术上独立于大规模复制,或仍然保持这种独立性。

　　尽管我很欣赏费兰对现场性本体论这一严格概念的投入,但我非常怀疑,任何文化话语是否有可能站在界定媒介化文化的资本和复制意识形态之外,或者应该被期望这样做,乃至采取一种反对的立场。[①]我同意肖恩·库比特(Sean Cubitt 1994:283 - 284)的观点,他说:"在我们的历史时期,在我们的西方社会,表演无往而非商品。"此外,正如帕维斯(1992:134)所观察到的,"'技术复制时代的艺术作品'无法摆脱社会经济-技术的支配,这决定了它的审美维度"。提出现场表演可以在本体上保持原始状态,或者说它在一个独立于大众媒介之外的文

① 这一立场是我的《存在与抵抗》(Auslander 1992)的核心,我在该书中做了详细论证。

化经济中运作，这是不现实的。

现场表演与媒介化或技术化形式之间的传统对立关系，通常集中在两个主要问题上：**复制**与**分发**。① 赫伯特·莫德林斯（Herbert Molderings 1984:172-173）对复制（或录制）问题的定义是：

> 与传统艺术相比，表演不包含复制元素……任何以照片或录像带形式存在的表演，都不过是发生在另一时间、另一地点的生动过程的零散而僵化的遗迹。

或者，用费兰（1993:3，146）简洁的表述，表演"可以被定义为没有复制的表现"；"表演的本质通过消失而成就"。在分发方面，帕维斯（1992:101）将广播的一对多模式与剧场的"有限范围"进行了对比："媒介很容易使其观众数量成倍增加，可以为潜在的无限观众所获取。然而，如果要发生剧场关系，表演不能容忍超过有限数量的观众。"在这些表述中，现场表演被认为与亲密和消失相关，而媒介则被认为与大众观众、复制和重复相关。费兰（1993:149）对这一观点做了一个恰当的总结："表演尊崇的理念是，在特定的时间/空间框架内，有限的人可以拥有一种事后不留痕迹的价值体验。"或明或暗，我适才引用的作者们都将现场的价值置于媒介化的价值之上，这一点在莫德林斯对

①　我从帕维斯（1992:104-107）那里借用了这些类别。它们是帕维斯确定的 15 个向量中的两个，现场表演和媒介可以通过这些向量进行比较。其余向量是：生产和接受之间的关系、声音、观众、符号的性质、表现模式、生产条件、剧作法、特异性、框架、规范和编码、保留剧目、虚构地位，以及虚构地位的指数。

"生动的"表演和"僵化的"视频的对比中很明显。即便是帕维斯（1992:134），他认为需要在与其他媒介的联系中理解戏剧，但他还是把其他媒介对戏剧的影响说成是一种**污染**。从这个角度来看，一旦现场表演屈服于媒介化，它就失去了本体论上的完整性。这些将现场表演和媒介化之间的关系视为对立的提法，并不是中立的描述，相反，它们反映了当代表演研究的核心意识形态。费兰（1993:148）声称，现场表演不能参与重复经济，"赋予了行为艺术独特的反抗性品质"。①

现场与媒介化表演的易逝与分发

克劳迪娅·格奥尔吉（Claudia Georgi 2014:5）定义了

　　通常与现场表演相关，并经常被认为是现场性关键特征的五个方面：表演者和观众的共同在场、现场事件的易逝性、不可预测性或不完美的风险、互动的可能性，以及最后一点，表现现实的特定品质。

① 费兰（2003:294-295）随后阐明，她是在看到艺术界已经远离了1970年代行为艺术对艺术对象物化的批判后，才提出了她的分析。"然而，当我［在1990年代］写作的时候，这种冲动已经被美国惯常的资本主义世界观所取代，尤其是在纽约，那里的画廊和更普遍的博物馆文化已经占据了主导地位……我认为，表演的易逝性本质是绝对强大的，可以作为对于'保留一切''购买一切'心态的反驳，这种心态是艺术界以及更广泛的晚期资本主义的核心。"

对于这些,我想补充的是,共同在场和互动的可能性经常被说成是在现场表演中创造一种社群感。在这一点上,易逝性一直是讨论的核心。在此我的目的是要在某种程度上颠覆现场和媒介化的传统理论对立。我已经论证过,现场事件表面上的易逝性并不能使它免于参与到由重复所定义的文化经济中。我将对"易逝性是使现场表演区别于媒介化表现的决定性特征"这一观点提出挑战,我首先考虑的是媒介的"电子本体论"①:

> 广播流是······一种逝去,是刚刚显示的东西不断消失。电子扫描建立了每一帧的两个图像,线条交错形成一个"完整"的画面。然而,屏幕上的运动感觉不仅是由帧的快速连续带来的视觉错觉:每一帧本身根本不完整,之前的线条总是渐渐褪去,在第二次交错扫描完成之前,帧的第一次扫描几乎不见,甚至从视网膜上消失······对于观众而言,电视的存在是不断变化的:它只是间歇地"存在",就像一种写在玻璃上的文字······陷入了不断显现和不断消逝的辩证法。(Cubitt 1991:30 - 31)

正如库比特的这段话所表明的,消失对于电视来说甚至比现场表演更重要——电视图像总是同时出现和消失,没有任何一点是完全

① 关于对"表演必然是易逝的"这一观点的其他挑战的讨论,见奥斯兰德(2018:1 - 5)。

存在的。① 对模拟电视、数字电视以及数字显示器而言都是如此，尽管数字电视有更多的扫描线，产生的图像的分辨率比模拟电视高。在电子层面上，电视图像不像莫德林斯所说的那样，是其他事件的僵化残余，而是作为一个生动的、永远未结束的过程存在。对一些理论家而言，电视图像只存在于当下，这也排除了电视（和视频）是一种复制形式的概念。在这方面，斯蒂芬·希斯（Stephen Heath）和吉莉安·斯基罗（Gillian Skirrow 1977:54－56）将电视与电影进行了对比，指出：

> 在电影走向瞬时记忆的地方（"一切都不存在，一切都被**记录**——作为记忆的痕迹，瞬间变成这样，之前从未成为他物"②），电视视觉更多的是作为记忆的缺失而运作，它所使用的录制材料——包括录制在胶片上的材料——在电视图像的生产中被设定为实际存在。

无论电视所传达的图像是直播还是录播（正如斯坦利·卡维尔[Stanley Cavell 1982:86]所提醒的，在电视上，"直播与重复或重播之

① 奇怪的是（对我来说），托宾·内尔豪斯（Tobin Nellhaus 2010:7）根据这个说法和其他一些说法指责我为技术决定论，因为观众不知道技术的工作原理。这也许是一个值得讨论的观点，但它与我对技术决定论的理解不一致。技术决定论的一个基本定义来自雷蒙·威廉斯（2003[1974]:5）："通过一个本质是内部的研究和发展过程，新技术被发现，然后为社会变革和进步创造条件。"在我看来，我在这里并没有就技术对社会变革的决定性影响提出任何主张。

② 这句引文来自克里斯蒂安·麦茨（Christian Metz）。

间没有感官上的区别"），它作为电视图像的生产只发生在当下。"因此，**表演**电视图像的可能性——电子，它可以在传输的瞬间被修改、变更、转换，是一种当下的生产。"（Heath and Skirrow 1977：53）虽然希斯和斯基罗在这里指的是广播电视，但他们所说的同样适用于录像：电视图像不仅是一种表演的复制或重复，而且本身就是一种表演。

我想在另一个语境中关注复制的问题，即考虑电影语境中相关的重复问题，因为电影是摄影本体而非电子本体。卡维尔（Cavell 1982：78）在写到电影体验时指出：

> 电影……至少有些电影，也许是大多数，曾经存在于[一种]类似于消失的状态中，只能在特定的时间和特定的地点观看，只能作为社会交流的场合来讨论，而且从未被观看超过一次，然后或多或少地被遗忘。

值得注意的是，卡维尔对电影体验的描述如此接近于对现场表演体验的描述。保罗·格瑞格（Paul Grainge 2011：5）延伸了对电影易逝性的描述：

> 虽然好莱坞制片厂系统的发展使电影在长度、流通和作为物质财产的地位方面获得了更大的稳固性，但电影仍然是一种特定时间和地点的经历，受制于规划和当地演出的偶然性。例如，典型的经典好莱坞电影在二轮电影院中以双片形式放映了三四天后，就永不复返了。在这些方面，电影可以

被看作一种高度瞬态的媒介。在战后,好莱坞电影越来越多
地出现在网络电视上,并以重制作品和其他类型的专业放映
方式出现。然而,在录像带和 DVD 家庭化之前……电影的
体验在很大程度上是基于偶尔的电影和广播放映,而不是像
现在这样,通过家庭观看技术实现精确的时间转移。

正如格瑞格所指出的,在过去,电影的体验和任何现场表演一样,都与
当地的偶然性紧密相连。现在电影不再是一种被限制在特定地点和
时间的不可重复的体验:人们经常多次观看他们喜欢的电影,而且这
些电影在有线电视和广播电视、DVD 和互联网上的出现也为他们提
供了这样的机会。如果我们愿意,我们可以拥有电影的拷贝,并随时
随地、随心所欲地观看。电影曾经体验为表现,而现在则被体验为
重复。

　　最关键的一点是,这种转变并不是由电影媒介本身的任何实质性
变化造成的,尽管如格瑞格所言,它受到了数字化和 DVD 播放器等
相邻技术发展的影响。① 作为一种媒介,电影可以被用来提供一种不

① 一个值得一提的变化是,用安全胶片取代了极不稳定的硝酸盐胶片,这一转变直
　到 1950 年代才完成。早期的硝酸盐胶片经常会在放映机中烧起来;由于硝酸盐
　胶片危险的不稳定性,往往只放映几场就被丢弃。遵循雷蒙·威廉斯对技术决
　定论的批判,我坚持认为,技术的使用方式应该被理解为**效果**而不是**原因**(Wil-
　liams 1992[1974]:3-8)。在本例中,我认为,从电影的消失体验到电影的重复
　体验,并不是由安全胶片的发展和录像的出现这样的技术变化造成的。相反,这
　些技术的发展是有意的结果,来自对提供重复体验的文化形式的社会需求,这种
　需求也许也与本雅明引证和前面讨论的对复制品的渴望有关。

留痕迹的短暂体验，就和现场表演的方式一样，或者它也可以提供一种基于重复和电影商品储备的体验。[①] 库比特（1991：92-3）针对视频提出了同样的观点，认为重复不是"媒介的本质"。相反，"重复的可能性只是一种可能性"；媒介的实际使用是由"观看者和录像带的想象关系"决定的。一个恰当的例子是克里斯汀·科兹洛夫（Christine Kozlov）的装置作品《信息：无理论》（*Information：No Theory*，1970)，它由一个配备了循环磁轨的录音机组成，其控制开关被固定在"录制"模式。因此，正如艺术家自己所指出的，新的信息不断取代磁带上现有的信息，而"信息存在的证明并不存在"（引自 Meyer 1972：172）。由此，科兹洛夫使用了一种记录媒介来创造纯粹的消逝。复制、储存和分发的功能使重复网络充满活力，以这种方式使用创造重复网络的技术，却破坏了这些功能（参见 Attali 1985：32）。在这种情况下，没有表现的复制可能比没有复制的表现更激进（参见 Phelan 1993：146）。

其他利用复制媒介来产生易逝性的例子包括 Snapchat 和《愚人祈祷者：尼克·凯夫独自在亚历山德拉宫》（*Idiot Prayer：Nick Cave Alone at Alexandra Palace*)，后者是一部在 2020 年夏天为持票人在线

① 桑塔格（1966：31，原文强调）提出了两点，对电影的可重复性和现场表演的不可重复性之间的区别提出挑战："就任何**单次**的经验而言，一部电影从一次放映到另一次放映通常是相同的，而戏剧表演则是高度可变的，这一点并不重要……一部电影从一次放映到另一次放映可能会被改变。哈利·史密斯（Harry Smith）在放映他自己的电影时，使每一次放映都成为不可重复的表演。"

播放的音乐会电影,并承诺这是一个一次性机会,电影不会再次放映。① 发布在社交媒体平台 Snapchat 上的视频,"以其易逝为荣",在被目标观众打开后的十秒钟内就消失了(Laestadius 2017:578)。永久性和重复性都不是决定电影、视频或任何其他复制媒介所能提供的体验的本体特征,而是这些媒介由文化所决定的使用方式的一个具有历史偶然性的效应。

正如电影和视频等记录媒介可以被用来提供一种通常与现场表演相关的易逝性体验,戏剧等现场形式也以不尊重甚至不承认现场表演表面上的时空特征的方式被使用。例如,在有些情况下,戏剧渴望达到大众媒介的条件。一个例子是工程振兴署(WPA)联邦剧院 1936年制作的《这里不可能发生》(*It Can't Happen Here*),改编自辛克莱·刘易斯(Sinclair Lewis)1935 年的小说,它在美国多个城市同时上演了 21 个不同的制作。② 这些制作并不完全相同——每个制作都是利用当地的人才并针对当地的社会和政治条件而上演的。然而,这种情况下的戏剧具有大众媒介的两个基本特征。"如果我们将广播定义为一种传播形式,在一个或长或短的共享时间里通过一个共同的文本将分散的人们联系起来",正如约翰·杜翰姆·彼得斯(John Durham Peters 2010:272)所言,那么《这里不可能发生》实际上是一个现场直播,成为全国各地美国人的必看节目,并以当时流行的广播

① 在这种情况下,尽管制片人承诺以符合表现经济而非重复经济的方式使用电影媒介,他们还是无法抗拒后者。2020 年 11 月,电影的延长版本和原声带专辑都已问世。

② 关于这一决定的讨论,见奎恩(2008:286-293)。

节目和热门电影的方式成为国民对话的一部分。"没有人认同这出
戏，"联邦剧院项目主任哈莉·弗拉纳根（Hallie Flanagan）说，"但每
个人都必须看它。"（引自 Quinn 2008:310-311）事实上，在计划中的
电影版本被取消后，联邦剧院项目才接手了《这里不可能发生》
（Whitman 1937:18,64）。好莱坞将联邦剧院视为竞争对手并反对
它，理由是它夺走了原本会去电影院的观众，并削弱了电影业利用百
老汇开发项目的能力（ibid.:130-2）。

　　再举一个例子，"沉浸式剧场"的前身、1980 年代出现的所谓"互
动剧"这一类型，其制作人将现场表演设想为特许经营项目。互动剧
是一种环境表演，其中包括不同程度的观众参与。① 例如，在《塔玛
拉》（Tamara，1981）中，观众跟随他们选择的角色穿过一排房间，见
证了艺术家塔玛拉·德·伦皮卡（Tamara de Lempicka）生活中的各
种场景。《托尼和蒂娜的婚礼》（Tony n' Tina's Wedding）从 1985 年
到 2010 年在外外百老汇演出，另外还有 100 个制作版本，它模拟了一
个意大利裔美国人的婚礼仪式和宴会，经常在教堂和活动场地上演。
观众与表演者互动，与他们一起吃饭、跳舞、闲聊等等。《塔玛拉》的
加州制作人巴里·韦克斯勒（Barrie Wexler）"授权……《塔玛拉》在
全球范围内特许经营，准确可靠地复制产品的细节。'这就像住在希
尔顿酒店，'他解释说，'无论你在哪里，一切都完全一样。'"（引自
Fuchs 1996:142）。另一个相关的例子是蓝人集团，这个表演团体自

① 关于互动戏剧现象的讨论，参见彼得·马克斯（Peter Marks）:《当观众加入演员
行列》,《纽约时报》,1997 年 4 月 22 日,B1:7。

1991年以来一直在纽约一家剧院驻场演出，并最终在多个城市建立了其他永久性剧团，包括波士顿、芝加哥、拉斯韦加斯和柏林。所有的蓝人表演者旨在彼此相同，可以互换；每个表演者都扮演三个创始成员之一所确立的角色（Grundhauser 2015）。无论人们在哪里看到，蓝人表演在功能上是相同的。在这些例子中，现场表演具有大众媒介的决定性特征：将同一文本（一出戏、一个剧场制作、一个非语言表演）同时提供给在空间上广泛分布的大量参与者。

必须注意到，这些使用现场媒介的例子背后的意图是非常不同的，可以说每个例子都反映了其历史时刻。这些作品的意识形态定位，不是由它们共同地将现场表演作为大众媒介使用所决定的，而是由这些使用的不同意图和语境所决定的。联邦剧院的做法可以说出于一种大体上是左翼平民主义的态度，而互动剧则是后现代消费资本主义的产物（参见 Fuchs 1996：129）。具有讽刺意味的是，像《塔玛拉》这样的互动剧将现场表演的据称是抵制商品化的方面商品化了。因为它们被设计为在每次访问时提供不同的体验，它们就可以被当作必须反复购买的活动来推销：现场体验表面上的消失和不可重复讽刺性地成为推销产品的卖点，而这种产品在其每一次实例化中必定是基本相同的。只有在每次观看互动剧都能清楚地认识到这是对同一个本质属静态的对象的不同体验，就像从不同的角度观看一座雕塑时，每次观看互动剧才能获得不同体验的承诺才有意义。

这一点引出了"不可预测性或不完美的风险"的概念，它被纳入格奥尔吉的现场表演特征清单。不可预测性和不完美的风险是两个不同的概念。原则上，即兴爵士乐表演是不可预测的，但未必是不

完美的。[1] 然而，正如马丁·巴克（Martin Barker 2013：43 - 44）所言，这两个概念是相联系的。巴克将"观众获益于表演的**风险感**，即表演是不可预测的，可能会出错"的观点，描述为"未经检验的主张"和"奇怪的想法"，我也持同样看法。正如欧文·戈夫曼（Erving Goffman 1959：212）所指出的，当一个事件的发生扰乱了表演的顺利进行，其结果是演员和观众都感到尴尬，而这是所有人都在努力避免的结果。戈夫曼定义了"保护性做法"，观众试图通过这些做法"帮助演员拯救他们自己的表演"，例如，观众故意忽略演员的明显错误（ibid.：229，231）。观众和演员一样，对表演的成功有投入。因此，他们似乎不太可能认为现场表演的价值部分体现在出错的可能性。

显然，一些媒介化的表演，如现场直播，可以和表演者与观众共享同一空间的现场表演一样具有自发性。同样显而易见的是，录制的表演是固定的，而现场表演每次都可能自发地产生差异。虽然现场表演的每个实例都有可能与其他表演不同，但观众希望它们有多大的不同呢？[2] 就传统戏剧而言，一出戏的某个特定制作的任何一场表演，都应该与该制作的其他表演场次几乎完全相同。如果某场表演根本地偏离了既定的标准，可以说它不再是该制作的一场表演。表演的统一性在专业剧院中受到管制。在美国，舞台监督在演员权益协会（代表舞台监督与演员的工会）的要求之下，需要张贴一份"演员责任清单"。

[1] 保罗·林茨勒（Paul Rinzler）——我在第三章讨论了他关于爵士乐的观点——不同意这一点，因为他认为不完美是现场爵士乐表演的一种价值（2008：76）。

[2] 见奥斯兰德（2018b）对重复在戏剧和表演中的核心地位的讨论。

所列责任之一是"按照导演指示保持你的表演"。[1] 如果演员违反了这一规则，舞台监督必须向演员权益协会报告这一违规行为，以便进行可能的制裁（Actors' Equity Association 2005）。正如巴克（2003：28，原文强调）所指出，

　　一个有责任心的剧团肯定会努力减少演出之间的随机变化。他们将寻求一种稳定状态，在这种状态下，作品中的一切都在控制之中，角色的塑造是有机的、一致的，动作是编排好的、定时的、有效的，对话是带有适当情感的，等等。此外，尽管原则上他们**可以**，但大多数观众很少回去看第二次。不过即使他们这样做了，也很难去寻找和关注那些微小的差异元素。我猜想，在大多数情况下他们去看第二次，是为了能够更仔细地审视**同**一个表演。

巴克接着说，现场戏剧的自发变化性被赋予价值，更多来自意识形态，而不是基于真实的经验：观众寻求体验戏剧表演，"**仿佛**它们有独特的元素"（ibid.），尽管实际的变化可能是微不足道的，而重大的变化很可能不受欢迎。

　　当然，也有一些表演将自发性作为其构成的一部分，如即兴喜剧

[1]　艾萨克·巴特勒（Isaac Butler 2022：376 - 378）讨论了马龙·白兰度拒绝"冻结"他在《欲望号街车》舞台版中的表演，以及这对导演、同台演员以及整个制作造成的混乱。

或爵士乐，其中部分表演通常理解为是即兴的。即兴表演总是发生在一个限制可能发生之事的语境中。例如，同一艺术家的即兴表演必须有高度的连贯性。如果我选择去看我过去喜欢的即兴喜剧剧团或爵士乐手的表演，我希望新的即兴表演与我以前的经验有某种程度的一致性。矛盾的是，最成功的自发表演形式可能是那些相对有计划和可预测的"自发性"。例如，在其《演讲》一文中，戈夫曼（1981：178）指出，

> 在演讲中，有一些时刻，演讲者似乎对这个场合的氛围最敏锐，并且特别准备好了巧妙措辞和即兴反应，以显示他为当前的时刻充分调动了他的精神和思想。然而，这些灵光一现的时刻往往是最值得怀疑的。因为在这些时刻，演讲者很可能是在讲他前段时间记住的东西，偶然发现一句话恰到好处，以至于他在每次演讲时都会忍不住在那个特定的时段重复使用它。

这种情况类似于巴克对戏剧的描述：由于大多数观众只看一次演出，他们没有依据来衡量不同演出之间自发产生的差异。具有讽刺意味的是，与现场表演相比，人们更容易从录制的表演中察觉这种差异，因为通过录制的表演，人们可以对即兴表演的时刻进行具体的比较，那些研究爵士乐大师即兴表演的人就是这么做的。我还认为，即兴的事实并不能从现场表演中直接理解，因为观众无法知道所呈现的素材是否真是即兴的，抑或事先计划好的。表演中的即兴创作是演员和观众之间的一种社会协议，演员以某些常规方式表示他们在即兴表演，而

观众则在无从知晓的情况下表现得好像即兴表演正在发生（Auslander 2021:154）。

巴克的分析也引起对传统观念的反思,即演员和观众之间的互动

> 在一定程度上决定了表演的美学质量。热情的观众会激励演员,演员的节奏控制和活力可能会因此而提高。另一方面,沉闷的观众席往往会使演员沮丧。（Osipovich 2006:464）

毫无疑问,正如戈夫曼所言,演出是由演员和观众通过扮演各自的角色共同完成的,但是观众对演员有真正影响的观点——除了诸如保持笑声或掌声等技术问题之外——就像观众重视现场表演的所谓不可预测性的观点一样,都是未经验证的主张。可能的情况是,演员表现得好像他们在衡量观众的反应并调整他们的表演,而实际上他们只是针对不同的观众做最低限度的改变。例如,一些剧院前台工作人员发现,"在演出季中反复观看演员的表演,表演逐渐变成意料之中",而"观众每晚的表现都不一样"（Heim 2016:24）。从这个角度来看,在每场演出的可变性意义上,现场性更多是在观众间,而不是在舞台上。

还应注意到,虽然观众在现场环境中对演员有重大影响的观点在戏剧和流行音乐的语境中经常出现,但其他类型的表演没有这样的描述。根据克里斯托弗·斯莫尔（Christopher Small）的说法,在古典音乐的语境中,"音乐表演被认为是一个从作曲家通过表演者这一媒介到个体听众的单向交流系统"（1998:6）,涉及"两组独立的人[音乐家

和听众],他们从未谋面"(ibid.:27)。鉴于这种表演中两个群体之间缺乏亲密的交流,音乐家的表演不太可能受到观众反应的影响,甚或不一定意识到观众的存在。正如前文所述,传统的戏剧作品不能针对不同观众而变化太大。即使演员和观众之间的反馈发生在剧场里,其效果也是由定义表演的社会和美学惯例决定的,而不是仅仅来自两个群体彼此在场,后者在不同的表演类型中有不同的形态。

另一个需要考虑的问题是,为了享受观众和表演者之间的互动,我们是否需要在现场表演中在场。例如,在电视上观看录制的即兴喜剧时,我们没有体验看到表演者接受观众建议的乐趣吗?是否只有当我们是给出这些建议的观众中的一员时,才能享受这种体验?

人们常说,现场表演的体验可以建立社群。当然,社群意识可能来自作为观众的一部分,他们显然重视你所重视的东西,尽管我们的文化经济的现实是,团结这些观众的社群纽带很可能只是对特定表演商品的共同消费。(Small 1998:40)撇开这个问题不谈,我反对这样的观点,即现场表演本身以某种方式生成了人们体验到的社群意识。首先,作为社会群体聚集的焦点,媒介化的表演和现场表演一样有效。西奥多·格拉西克(Theodore Gracyk 1997:147)讨论了这一问题,因为它和流行音乐有关,他观察到:

> 我们不需要现场表演来创造这样的[社会]空间,或随之产生的作为音乐社群一分子的感觉:迪斯科舞厅、牙买加的"音响系统"卡车、酒吧和带有点唱机的台球厅,以及英国的狂欢场景已经为录制音乐创造了多样化的公共场所。

格拉西克的观点可以普遍适用于各种表演类型。另一个例子是聚集观看午夜放映《洛基恐怖秀》(*The Rocky Horror Picture Show*)或其他邪典电影的人群;这些观众所体验到的强烈的社群意识,拥有共同兴趣和目标的感受,足以被社会学家描述为从事仅为成员所知的共同仪式的"世俗异教"(Kinkade and Katovich 1992)。他们的体验可以说是比参加典型现场表演的观众更像真正的社群。我的观点很简单,社群性不是取决于表演的现场性,而是取决于观众的现场性,正如马克·拉塞尔(Mark Russell 2016)的建议:

> 如果你去掉演员,把这个等式简化为一群人,他们选择或发现自己在同一个房间里,一起见证一些事情,它仍然是一个现场事件。观众的微妙的舞蹈,他们倾听、观看,观看别人的观看,保持安静,在座位上移动,叹息,笑,甚至与你在房间里的同伴一起哭泣。

社群感产生于作为观众的一部分,并与其他观众互动。目前还不清楚,是否每个人都需要在同一个房间里,才会产生这种效果,就像目前为止所举的例子那样。一群人在网上见证某件事情,并在此过程中相互交流,例如通过聊天,也可以产生强烈的社群感。社群体验的质量来自特定的观众状态,而不是来自观众聚集的奇观。

关于现场表演吸引力的说法还有一个版本,它提出,现场表演将演员和观众以超越他们之间区分的方式共同聚集在一起。这种观点误解了表演的动力,表演是以演员和观众之间的区分为前提的。事实

上,消除这种区分的努力破坏了表演的可能性:"你越是接近表演者,你就越是抑制了你正在观看的表演。无论表演者付出多少,无论你多么集中注意在她身上,两者之间的间隔仍然存在。(Cubitt 1994:283)"像耶日·格洛托夫斯基(Jerzy Grotowski)和奥古斯托·波瓦(Augusto Boal)这些人,尽管出于非常不同的原因,都将弥合这种间隔作为他们工作的主要目的,但他们发现自己不得不完全放弃表演本身(参见 Auslander 1997:26-27,99-101)。布劳(1990:10,原文强调)在讨论戏剧观众时谈到了表演和社群性的问题:

> 渴望一直是……观众作为社群,同样地被启蒙,因信仰而联合,所有的分歧都以某种方式被戏剧经验所愈合。戏剧的本质以某种方式提醒我们最初的统一,即使它将我们卷入断裂的共同经验中,这既产生了剧场中趋时和分歧的东西,也产生了渴望中自利和颠覆的东西……因为没有**分离**就没有戏剧,就没有对渴望的安抚。

正如布劳在这段非同凡响的文字中所提出的,戏剧(我会说广泛的现场表演)的经验激起了我们对社群的渴望,但无法满足这种渴望,因为表演是建立在差异、分离和分裂之上的,而不是建立在统一之上的。①现场表演将我们置于演员的活生生的在场之间,即我们渴望与之统一

① 波瓦也认为戏剧起源于布劳所说的"原始分裂"。关于波瓦和布劳思想的比较,见奥斯兰德(1997:125-127)。

并能想象实现统一的其他人类，因为他们就在那里，就在我们面前。然而，现场表演也不可避免地挫败了这种渴望，因为它的发生本身就预设了表演者和观众之间的间隔。可以说，现场的力量并不在于它被认为有可能创造社群，而在于当某件事情发生时，我们在体验上与之相连，同时又与之保持一定距离的张力。这种距离可以是物理上的，比如在广播直播或流媒体直播中，表演艺术家坐在不同城市的博物馆里；也可以是意识上的问题，比如我与演员的距离取决于我们的关系，它被框定为扮演各自角色的两个不同群体——演员和观众——之间的互动。在所有情况下，现场性都是一种与正在发生的事件有积极联系的体验，事件发生在别的地方，无论那个地方是在几英里①之外抑或两地相隔仅有几英寸，但由于它属于演员领域而非观众领域，所以与我的空间区分开来，这是所有表演所依赖的不可侵犯的区分。在所有情况下，现场连接在感觉上似乎可以取消距离，但实际上从未做到，而且确实不能，因为现场性就像戏剧一样，"将自身置于远处"（Blau 1990:86）。

　　部分是由于社群的承诺，我们去现场表演，为了与表演者共同在场，但我们必须承认，这种在场可以有各种各样的形式。在卡巴莱环境中看一个歌手和去体育场看摇滚演唱会是很不同的，对体育场的大多数观众来说，歌手是远处的一个小斑点，只有在上方的巨型视屏上才能看清楚。由于这两种情况都同样被视为现场表演，所以现场在场不能等同于观众和表演者之间的任何特定关系。观众与表演者共享

———————————

① 1英里约为1.6千米。——编者注

空间本身并不能保证表演者与观众之间的任何亲密、联系或交流,正
如斯莫尔对交响乐表演的描述。

　　此外,人们可以提问:共同在场的价值到底是什么? 它当然不是
一个绝对的价值。有些演员在屏幕上比在舞台上要出色得多,很可能
我在电视上看足球比赛比在体育场看要好得多(如果我邀请一些朋友
过来观看并和我一起欢呼,我甚至可以享受社群的体验,尽管规模比
在体育场小)。认为参加现场活动比通过其他方式见证活动各方面都
"更好",这是毫无道理的。然而,现场在场有其社会文化价值:有资格
说你看到了某位音乐家或演员的现场表演,或者说你出席了一场特别
传奇性的表演,这使你能够获得社会声望。参加某个活动可以构成宝
贵的象征资本——当然有可能因为参加过 1969 年的伍德斯托克音乐
节而受邀赴宴,再比如,看过百老汇原班人马的《汉密尔顿》,比该演出
的任何其他体验都更有象征意义。① 表演在文化经济中的地位的一
个显著方面是,我们将参加现场活动转化为象征资本的能力,这完全
与活动本身的体验质量无关。参加伍德斯托克音乐节可能意味着要
花三天的时间挨饿、生病、裹满泥巴,而且听不到任何音乐。1965 年

① 我同意西蒙·弗里斯(Simon Frith 1996:9)的观点,即皮埃尔·布尔迪厄的文化
　资本和象征资本的概念可以而且应该超越他最初的用法。布尔迪厄的"兴
　趣……在于建立一个高雅和低俗的品位等级:他认为,对文化资本的占有是最初
　定义高雅文化的东西"。弗里斯的反驳是"对积累的知识和差别化的技能的类似
　使用,在低级文化形式中是显而易见的,并且具有同样的等级效应",即区分那些
　在特定文化领域真正擅长的人和不擅长的人(另见 Shuker 1994:247-250)。文
　化资本和象征资本,在这个扩展的意义上,必须被理解为由语境决定的。亚文化
　和特定品位群体将象征资本赋予其他群体不认为有价值的经验。

在纽约谢伊体育场看披头士乐队的演出,几乎毫无疑问地意味着听不
到任何音乐,而且可能由于歌迷的尖叫而遭受暂时性失聪。然而,这
些都不重要;只要能够说你在现场,就能在适当的文化语境中将其转
化为象征资本。

　　现场性的这个方面与文化经济有着复杂的关系。尽管前面已经
讨论过,表演的消逝使它可以逃避商品化,但正是这种消逝使表演具
有文化声望的价值。① 至少在某些情况下,一个活动留下的人工制品
和记录越少,出席者的象征资本就越多(参见 Cubitt 1994:289)。然

① 在品味文化或粉丝文化的语境中考虑象征性资本的概念(正如我在此含蓄的做
法),这使象征资本的性质的某些方面变得明显。兰德尔·约翰逊(Randal John-
son)认为布尔迪厄的各种"资本"(如文化资本、象征资本、语言资本、经济资本)
"是不能相互化约的"(Johnson 1993:7)。然而,在粉丝文化中,文化资本确实转
化为象征资本:例如,你对某一摇滚乐队了解得越多,你在该乐队的粉丝中就越
有威望。在收藏家中,一件物品的象征性价值通常取决于其稀有性和不可获得
性,这也决定了其经济价值。因此,大致上是这样的:一件收藏品的经济价值越
大,其象征价值也就越大。(一类例外情况是,经济价值很低的物品具有很高的
象征价值,因为它证明了主人的品位不随流俗。例如,有一些罕见但不是特别有
价值的迷幻摇滚专辑。拥有这些唱片是专家知识的标志,表明你对音乐的品位
远远超出了大多数歌迷的认识,尽管这些唱片没有什么实际的经济价值。)即使
考虑到约翰逊的告诫,即"布尔迪厄对经济术语的使用并不意味着任何形式的经
济主义"(ibid.:8),象征资本显然也可以被量化,即便只是相对的而不是绝对的。
在考虑观看现场表演的象征性价值时,稀有性、时间、距离,以及与想象中的起源
时刻的接近是决定性因素。例如,很明显,在摇滚文化中,1964 年看到滚石乐队
的演唱会比 2022 年看到更有象征意义,原因我刚才已经提到。甚至可以说,即
使是在 1964 年,看过披头士的现场演出也比看过滚石的价值高,这正是因为披
头士的表演生涯相对较短。人们仍然可以看到滚石乐队,但再也无法看到披头
士乐队。

而，在其他情况下，参加过某一活动的象征性价值可能来自该活动的恶名，而恶名又可能是该事件作为复制品被传播的程度所导致。参加过伍德斯托克音乐节的人可能拥有大量的象征资本，正是因为它被广泛地复制成多种录音、书籍以及电影，从而以其他许多摇滚音乐节没有实现的方式成了文化标志。

反对本体论

我在此提出，从本体论对立的角度来思考现场和媒介化形式之间的关系并不特别有成效，因为没有什么依据可以在本体论上做出重大区分。像现场表演一样，电子和摄影媒介可以被有意义地描述为共享现场表演的消失本体，它们也可以被用来提供一种消逝的体验。像电影和电视一样，戏剧可以被用作一种大众媒介。半开玩笑地说，我可能会引用帕维斯的观察，即"戏剧重复的次数太多，就会退化"（Pavis 1992:101），来证明戏剧对象随着重复使用而变质，其方式类似于录制的对象，无论是模拟的还是数字的。然而我并不是说，现场表演和媒介化分享共同的本体。我想说的是，现场和媒介化的形式如何被使用，不是由它们表面上的内在特征决定的，而是由它们在文化经济中的地位决定的。为了理解现场和媒介化形式之间的关系，有必要将其作为历史的和偶然的关系来调查，而不是作为本体论给定的或技术决定的。

作为这一探索的起点，我提出，从历史上看，现场实际上是媒介化的一个效果，而不是相反。正是录制技术的发展使人们有可能将现有的表现形式视为"现场"。在这些技术（如录音和电影）出现之前，不存

在"现场"表演这样的东西,因为这个类别只有在与一种相反的可能性的关系中才有意义。例如,古希腊的戏剧不是现场的,因为没有录制的可能性。在鲍德里亚的著名论断中,即"真实的定义本身就是**那个可以等价再现的东西**"(1983:146,原文强调),"现场"只能被定义为**"可以被录制的东西"**。大多数字典对"现场"一词这种用法的定义,反映了用它的反面来定义的必要性:"在其发生的时候被听到或看到的表演,区别于用胶片、磁带等录制的表演"(《牛津英语词典》,第二版)。

在此基础上,现场性与媒介化的历史关系必须被看作一种依赖和融合的关系,而不是对立的关系。被介导的东西在现场的东西中根深蒂固,这一点在英语单词 immediate 的结构中很明显。它的词根形式是 mediate,immediate 当然是它的否定词。因此,介导被嵌入非介导之中;介导和非介导的关系是相互依赖,而不是优先。现场表演远远不是被介导侵占、污染或威胁,它从来就已经被刻上了技术介导(即媒介化)的可能性的痕迹,正是这一痕迹将它定义为现场。(在第三章现场和录制音乐的语境中我将回到这一论点。)那些把现场性作为未被媒介化污染的原始状态的理论,误解了这两个术语之间的关系。

康纳(Connor 1989:153)用相关术语总结了现场和媒介化之间的关系:

> 就"现场"表演而言,对原创性的渴望是各种复制形式的次要效果。表演的强烈"现实性"并不是隐藏在环境、技术和观众等特殊因素背后的东西;它的现实性包含在所有这些表征装置之中。

康纳的参考框架是流行音乐的表演，这是我在下一章的话题，作为现场和录制音乐之间关系的讨论的一部分。关于在该领域中表征装置在现场表演中的印记，一个很好的例子是麦克风在流行音乐表演中的地位：想一想它在猫王（Elvis Presley）的表演风格中的核心作用，詹姆斯·布朗（James Brown）的麦克风杂技，至上合唱团（The Supremes）和诱惑合唱团（The Temptations）围绕麦克风位置的编舞，或者披头士乐队四名歌手使用三个麦克风的方式，这对他们的表演编排至关重要（Auslander 2020）。正如康纳所暗示的，麦克风的存在和表演者对它的操纵，是与表演作为现场和非介导状态相矛盾的标志。这些表演者并没有像那些使用观众无法清楚看到的耳麦的表演者那样压制复制设备，而是强调复制设备是他们现场性的一个构成要素。简而言之，他们**表演**了媒介化在非介导中的印记。

这也可能是理解表演中现场和媒介化元素之间关系的一个好方法，有时它被描述为混合媒介或跨媒介，其中现场和录制的或媒介化的元素相互作用。在本书的前两版中，我假设观众会倾向于认为，通过他们那个时代的主导媒介（如电影、电视、数字）制作的图像比现场身体更令人信服，这既有感知上的原因，也有文化上的原因（正如帕维斯也观察到的那样）。然而，将现场和媒介化元素的这种互动看作相互界定，看作现场和媒介化通过围绕它们建构的话语区分而获得各自身份的这一历史进程的上演，可能是更有成效的。

非介导并不优先于介导，而恰恰源于非介导和介导之间的相互界定的关系。同样，现场表演也不能说在本体论上或历史上比媒介化优先，因为只有在技术复制的可能性下，现场性才得以显现。这使费兰

的断言成了问题,即"到了表演试图进入复制经济的程度,它就背叛并削弱了其自身本体的承诺"(Phelan 1993:146),这不仅由于我们完全不清楚现场表演是否有独特的本体,而且由于这不是现场表演**进入**复制经济,因为它一直就在那里。我的论点是,现场表演的概念本身就预设了复制的概念——现场只能存在于复制经济**内部**。

这意味着,现场表演的历史是与录制媒介的历史联系在一起的;它所延续的时间仅仅是过去的 100 到 150 年。通过回溯而宣布 19 世纪中期之前的所有表演都是"现场",那将是把一个现代概念强加给一个前现代现象的时代错误的做法。事实上,《牛津英语词典》中最早使用"现场"一词的例子是在 1934 年,远在 1890 年代录音技术的出现和1920 年代广播系统的发展之后。如果这个词的历史是完整的(我想,如果"现场"这个词在中世纪就被用于表演,《牛津英语辞典》的编辑们就会发现这些参考资料!),那么现场表演的概念就不是在使这个概念成为可能的基本录制技术问世时就出现的,而是随着媒介化社会本身的成熟才出现的。

录制技术的出现本身并不足以使"现场性"概念出现,我认为原因在于这一事实,即通过最先出现的录制技术,也就是声音录制,现场表演和录音的区分在经验上不成问题(尽管对一些听众来说,非具身的人声体验是有问题的,这将在第三章中讨论)。如果你把唱片放在留声机上听,你很清楚自己在做什么,不可能把听唱片的活动误认为是参加现场表演。正如阿塔利(1985:90-96)所指出的,最早的录音形式,如爱迪生的圆筒,是为了通过保存现场表演来作为其次要的附属品。随着录制技术带来现场的概念,它也尊重并加强了现有表演模式

的首要地位。因此，现场表演和录制表演显然是作为独立的、互补的经验而共存的，没有必要特别努力去区分它们。

重要的是，在《牛津英语词典》中列出的与表演有关的"现场"一词，其最早的使用与现场和录音之间的区分有关，但与留声机无关。促成这样用词的技术是无线电广播。"现场"一词的首次征引来自1934年的《BBC 年鉴》，它反复抱怨在广播中"过于随意地使用录音材料"。从这里我们可以窥见录音表演取代现场表演的历史进程之肇端。广播代表了对现场和录音表演之互补关系的挑战，这种挑战超出了广播使录音取代现场表演的作用。与留声机不同，广播不让你看到你所听到的声音的来源；因此，你永远无法确定它们是现场的还是录制的。广播所具有的感官剥夺的特征形式，关键性地破坏了录音和现场声音之间的明确区分。于是，现场概念的出现，似乎不只是当用这些术语思考成为可能的时候——也就是说，当录制技术（如留声机）已经到位，在此背景之上，现场得以为人感知——而且只有在迫切需要这样做的时候。做出这种识别的需求产生了，它是一种具体针对广播的情感反应，这种通信技术使现场和录音的明确对立进入一种危机状态。对这一危机的回应是一种术语上的区分，它试图保留两种表演模式——现场和录制——之间原本清晰的二分法，在此之前这种二分法是不言自明的，甚至不需要被命名。

录制技术带来了现场的概念，但其条件是在现有的表演模式和新模式之间做出明确区分。然而，广播技术的发展掩盖了这种区分，从而颠覆了之前现场表演和录制表演模式之间的互补关系。"现场"一词被临时征用，成为旨在控制这一危机的词汇之一，其方式是描述这

一危机并推论式地恢复以前的区分，即使这一区分在经验上已经难以维持。因此，在使用这一词汇的环境中，现场和录制之间的区分被重新认为是二元对立而不是互补的。这种将现场概念化的方式，以及现场与录制或媒介化之间的区分，起源于模拟技术的时代，并持续到今天；它构成了我们目前关于现场性的假设的基础。

　　从这段历史可以看出，"现场"一词并不是用来定义使表演有别于媒介化形式的内在本体属性，而是一个具有历史偶然性的术语。现场表演的默认定义是，它是一种演员和观众在物理上和时间上都共同在场的表演。但随着时间的推移，我们已经开始用"现场"来描述并不符合这些基本条件的表演情境。随着广播技术的出现——首先是广播，然后是电视——我们开始谈论"现场直播"。这个短语不被认为是矛盾修辞，尽管现场直播只满足了其中一个基本条件：表演者和观众在时间上是共同在场的，因为观众见证了表演的发生，但他们在空间上不是共同在场的。这个词的另一种用法值得考虑，那就是"录制现场"（recorded live）这个短语。这个表述是一个矛盾修辞（一个东西怎么可能既是录制又是现场呢？），但它是又一个我们现在接受起来毫无障碍的概念。就现场录制而言，观众既不与表演者分享一个时间框架，也不与表演者分享一个物理位置，而是在晚些时候体验表演，而且通常是在与其首次发生不同的地方。聆听或观看录制所体验的现场性主要是情感上的：现场录制让听众有一种参与特定表演的感觉，以及与该表演的观众之间的替代关系，这是录音室制作所不能达到的。

　　"现场直播"和"现场录制"这两个短语表明，随着现场性概念与新兴技术的衔接，现场性的定义已经远远超出了它最初的范围。这个过

程一直在持续,它是一个补充性的过程:被定义为现场的新经验与现有的经验并驾齐驱,但它们并没有取代现有的经验。沿着这个思路,尼克·库尔德里(Nick Couldry 2004:356-357)提出了"现场性的两种新形式",他称之为"在线现场性"(online liveness)和"群体现场性"(group liveness):

> **在线现场性**:各种规模的社交共同在场,从聊天室里的小团体,到各大门户网站上突发新闻的庞大国际受众,都是由作为底层基础设施的互联网来实现的……
>
> **群体现场性**:……一个移动的朋友群体的"现场性",他们通过移动电话呼叫、传讯而处于持续联系中。

对库尔德里来说,"现场性——或现场传输——保证了与正在发生的共享社会现实的潜在联系"。因为这被认为是有价值的——而且已经成为习惯——现场性在互联网和社交媒体等新媒介中或多或少地持续存在,尽管这些新媒介并不像广播那样"与一个介导的社会'中心'相连"(ibid.:356)。

思考戏剧、音乐、舞蹈、体育、互联网和社交媒体等文化形式中的现场性,并思考每种情况下的不同侧重点(传统现场表演中的物理和时间上的共同在场;广播中只有时间上的共同在场;社交媒体上不一定包含时间共同在场的社交共同在场),就会发现现场性不仅仅是一种东西——这个术语代表了由一系列不同技术和社会形态支持的人与人之间的各种联系。马修·瑞森(Matthew Reason)和安雅·莫

勒·林德洛夫(Anja Mølle Lindelof 2016:6)认为,我们需要用现场性
的复数形式来思考。卡琳·范·埃斯(Karin van Es 2017:1249)既注
意到不同情境的现场性所分享的共同基础,也注意到区别它们的不同
侧重点:

> 可以说,直播媒介的共同点是,它们确定某些事情需要
> 现在而不是以后去关注,因为它对作为社会成员的我们很重
> 要。这是直播媒介的集体功能,也是将这些媒介作为一个群
> 体联系在一起的原因。然而,直播媒介可以通过利用它们在
> 实时性和社会性之间的特殊关系来明确不同的卖点。例如,
> 就新闻广播而言,直播被用来将节目框定为**本真**的和**现实**
> 的。体育比赛的直播则更多地利用了比赛的**不可预测**
> **性**——意识到任何事情都可能发生所带来的兴奋感——以
> 及**在场**的概念。在其他情况下,节目可能强调**参与性**。

范·埃斯(2016:14)提供了一个有用的方法来思考基于情境的现场
性,她认为每种"现场性[都是]由机构、技术和用户塑造的一种结构"。
每一个这样的结构,她称之为"群集",是对所涉及的特定变量的具体
化。尽管范·埃斯和库尔德里一样,只关注电视、互联网和社交媒体
等媒介的现场性,但很明显,她提出的问题也适用于戏剧、音乐会和体
育赛事等现场形式:"真正被承诺的是什么? 为什么它们是'现场'很
重要? 观众对它们的期待是什么?"(ibid.:2)先细想其中这两个问题,
很明显,交响音乐会和即兴喜剧之夜所承诺和被期待的东西是非常不

同的，如果把交响乐音乐家和他们的听众所期待的那种古板的行为移植到即兴喜剧演员和与他们互动的观众身上，那么这种体验将被认为是完全不令人满意的。两者同样是现场表演，但交响音乐会的现场性提供了与即兴喜剧非常不同的体验。

另一种理解这个观点的方式是通过戈夫曼的社会框架的概念，承诺和期待都被嵌入其中。戈夫曼（1974：10 - 11）将框架（他也称之为"参考框架"）定义为"管理事件（至少是社会事件）的组织原则以及我们对它们的主观参与"。用戈夫曼最喜欢的一句话来说，框架使我们能够理解正在发生的事情。将一个事件设定为交响音乐会，与将其设定为即兴喜剧相比，就创造了一套完全不同的期待和理解，即事件的现场性允许什么样的参与。

这既适用于现场性这一概念本身，也适用于在特定情况下建构其意义的具体群集：

> 现场性的范畴似乎既指某些表演/事件被建构的方式，
> 也指表演在录制前的本体状态。"现场性"……是被建构和
> 符号化的，而不只是戏剧的本体论基础。（Power 2008：161）

在观众不在场的情况下，表演作为现场的框架尤其明显，比如国家剧院现场（National Theatre Live），它在电影院里模拟播放现场表演；比如泰特现代美术馆表演室（Tate Modern Performance Room），其现场表演艺术活动只能在网上看到；以及伍迪·哈里森（Woody Harrelson）2017 年的电影《迷失伦敦》（*Lost in London*），当它在伦敦街头拍

摄的同时,就在电影院里放映。这些实例与广播有一个共同的问题,就是仅仅从你看到和听到的内容,没有办法知道事件是在你观看的同时发生的。因此,它们必须明确地被框定为现场。其他类型的表演,因为演员和观众共同在场,所以看起来是不言自明的现场表演,不过它们也被框定和标记为现场。剧场里让人们放下手机的提醒,音乐厅入口处装着咳嗽糖的大容器,以及脱口秀表演和摇滚演唱会的舞台谈话中随时引用的当地素材,都有这样的功能。所有这些都表明你已经进入了一个被框定为现场的活动,并提醒你这个活动所附着的特殊的社会意义、期待和仪式。

在挑战现场和媒介化的传统对立时,我并不是说,我们不能对现场和媒介化表现形式的各自体验进行现象学上的区分,不能对它们在文化经济中的各自位置进行区分,也不能对在所有媒介上演的表现形式进行意识形态的区分。我所建议的是,任何区分都需要审慎考虑现场和媒介化之间的关系在特定情况下是如何表达的,而不是来自一套假设,即把现场性作为一个本体论条件,而不是一个历史可变的概念,以及把现场和媒介化表现形式之间的关系先验地作为一种本质对立的关系。在下文中,我将尝试做一些类似的工作,考察电视如何在话语上被定位,它先是作为戏剧话语的复制,然后作为现场戏剧的替代。戏剧和电视在文化经济中成为竞争对手,是这一特定的话语历史造成的,而不是源于它们作为文化形式的内在对立。这种竞争的后果是戏剧直接或间接地被媒介化。我将延续这一分析,讨论现场表演和互联网之间不断发展的关系,以表明这种关系是在不同的前提下发展起来的,并不像电视和戏剧之间的关系那样是以经济竞争的方式来定义的。

电视戏院

美国的电视广播始于 1939 年，当时国家广播公司（NBC）、哥伦比亚广播系统（CBS）和杜蒙特（Dumont）都开始在纽约播放各种节目。到了 1940 年，全国活跃着 23 个电视台（Ritchie 1994：92）。随着无线电收音机的制造和录音的发展，电视节目在 1942 年随着美国加入第二次世界大战而被削减。战后，电视经历了一次复苏，从 1946 年开始，电视机在公众间逐渐普及。因此，美国的第一个电视时代发生在 1939 年至 1945 年之间，尽管电视的节目制作和产业发展因战争而中断，但那些年关于电视的讨论仍然很活跃。电视的第一个阶段的特点是实验、猜测和争论。从 1947 年开始，电视广播汇聚成了我们今天所知的产业。

在美国，关于电视的讨论在其最初阶段，关注的焦点之一是电视与其他娱乐和通信形式，特别是与广播、电影和戏剧之间的关系。电视经常被描述为现有形式的混合体。一位分析家将其描述为一种"新的合成媒介……带有视觉的广播，加入即时性的电影，所有座位都在前六排居中的（亲密的或壮观的）剧场，通俗的歌剧和没有花生小贩的马戏团"（Wade 1944：728）。用汉斯·伯格（Hans Burger 1940：209）的话来说，问题在于"电视是不是……现有艺术的新综合，抑或它本身就是一门艺术。如果它是一门艺术，它的基本技术和可能性是什么？"。在凯·雷诺兹（Kay Reynolds 1942：121）看来，"一种真正的电视形式"还有待发现。

尽管真正的电视形式的问题仍未解决,但早期讨论电视的作者们普遍认为,电视作为一种媒介的基本属性是**即时性**和**亲密性**。正如国家广播公司总裁雷诺克斯·洛尔(Lenox Lohr)所说,"电视最实用的特点在于**就在其发生的当下播放事件**"(1940:52,原文强调)。奥林·E. 邓拉普(Orrin E. Dunlap)后来的描述进一步强调:"人们现在看到的是从未在其生活范围内出现过的场景;他们看到正在实践的政治,正在进行的运动,正在扮演的戏剧,正在发生的新闻,正在创造的历史。"(Dunlap 1947:8)在 1937 年的一篇文章中,工业工程师阿尔弗雷德·N. 戈德史密斯(Alfred N. Goldsmith)用这些术语比较了电视、电影和人类视觉:

> 就眼视力而言,一个真实的事件只有在发生的瞬间才能被看到……因此,就人类的直接视觉而言,所有的历史都已消失。而电影则没有这种限制……电影可以在任何时间制作,并在以后的任何时间播放……电视直接捕捉实际事件,就像眼睛一样依赖其发生的时间。(Goldsmith 1937:55)

在这里,电影被描述为记忆、重复和时间移位的领域。相比之下,电视就像人类的直接视觉(也像戏剧,正如戈德史密斯[ibid.:56]在其后文所观察到的),只发生在此刻。电视广播与电影不同,但类似于戏剧,它被描述为当下的表演。在电视的早期,当大多数素材都是现场直播时,情况确实如此。即使现在大多数电视节目都是预先录制的,在本章前面讨论的一个重要意义上,电视图像仍然是一种当下的表演。尽

管在电视技术发展的早期，录制电视广播的可能性就已经存在，但是对于电视作为一种现场媒介的本质而言，重播的能力在当时看来是从属性的。在 1930 和 1940 年代，电视被设想为主要用于传输正在进行的现场事件，而不是用于复制的媒介。毫不奇怪，早期的电视对所有类型的现场呈现来者不拒。对一家开创性的电视台（纽约州斯克内克塔迪的 WRGB）在 1939 至 1945 年间活动的一项调查，列举其节目包括：综艺节目和短剧、体育、戏剧（包括业余和大学戏剧）、轻歌剧、各种音乐团体、舞蹈、新闻、专题讨论、教育报告、时装表演、木偶戏、猜谜和游戏、杂耍表演、独角戏和魔术、儿童节目、宗教节目以及商业广告。(Dupuy 1945)

　　电视的亲密性被认为取决于其即时性（它使观众与事件接近），以及外面的事件被传送到观众家里这一事实。正如洛尔（1940：3）所说："观看电视场景的观众感觉自己就在现场。"电视观众相对于屏幕上的图像的位置，常常被比作坐在拳击场边的拳击迷，或拥有全场最佳座位的剧场观众。电视"使整个世界成为舞台，每个家庭成为体育、戏剧和新闻的前排座位"（Dunlap 1947：8）。它被认为可以使家庭成为某种剧场，矛盾的是，其特点是既有绝对的亲密性，又有全球的覆盖性。鉴于电视是在家庭背景下被构想出来的，①因此有必要概述一下家庭

① 洛尔（1940）将电视视为一种家庭技术，从而暗示该技术的用途在早期就已经明确了。事实上，情况要复杂得多。正如戈梅里（1985）所表明的，好莱坞的主要电影公司在 1940 年代末孵化了一个计划，通过在电影院安装电视投影设备，向这些场所的付费观众提供节目，包括对体育和有新闻价值的公共事件的现场报道。这个被称为"影院电视"（theatre television）的试验被证明成本效益不好，在 1950 年代初被放弃。

剧场的社会意涵。① 斯皮吉尔(Spigel 1992:110)的观点很有说服力，他认为这种新媒介与现有的文化话语有关，这种文化话语可以追溯到19世纪中期，其中"电子通信将通过限制经验和将社会接触置于安全、熟悉和可预测的背景中，来化解文化差异的威胁"。到1920年代初，"无线电广播，就像之前的电报和电话一样，被看作一种社会卫生工具"，它将使文化对象更容易被人接触，但同时也要使"不受欢迎的人远离中产阶级"。斯皮吉尔(ibid.:111)接着说道，在战后时期，"对于抗菌电子空间的幻想被移植到了电视"。在战后越来越郊区化的语境中，电视与抗菌电子空间的话语之间的联系，从以下引文中可见一斑，该引文出自1958年的一本书，书名颇醒目：《戏迷入门》(*A Primer for Playgoers*)，作者在书中强调：

> 在家坐在舒适的椅子上，观看戏剧界的一些顶尖人物在一个晚上表演三四个节目，这是一种巨大的个人满足。比起工作一天后疲惫地回到家，洗漱、穿衣、赶路，开车穿越拥挤的交通，找到停车的地方，步行到剧院，支付越来越贵的门票，在同一个座位坐上两个小时，然后对付交通，迟迟归家，那么前者包含更大程度的身体舒适。(**Wright** 1958:222–223)

① 林恩·斯皮吉尔(Lynn Spigel 1992:99，106–109)将"家庭剧场"(home theatre)这一短语及其所体现的概念追溯到1912年，并讨论了在"二战"之后的时期，郊区的房主是如何被鼓励按照剧场的模式建造他们的电视观看区的。重要的是，在整个20世纪上半叶，家庭剧场被想象为家庭版的戏剧舞台。现在，这个短语被用来描述旨在将电影院而非现场戏剧的体验搬到家里的设备。

在这里,作为剧场的电视相对于现场表演的优点,被明确地界定为郊
区住户的体验。提弛指出,这种对电视的理解在电视机广告中经常被
重申:

> 许多广告……显示穿着晚礼服的夫妇聚集在客厅里,就
> 像在剧场的私人包厢里一样,全神贯注地凝视着屏幕上来自
> 正统剧场的芭蕾舞、歌剧或戏剧。客厅里的电视就这样获得
> 了……一段走出家庭,进入昂贵的私人包厢,体验高雅文化
> 的旅程。(Tichi 1991:94;另见 Spigel 1992:126)

这一时期对电视里的戏剧的描述强调,电视的即时性和亲密性使电视
化戏剧(televised drama)的体验完全可以与剧场里的戏剧相媲美。
(我所说的电视化戏剧,是指为电视创作或改编的戏剧,而不是直接对
戏剧活动进行广播。虽然这种广播确实发生过,但人们普遍认为,在
剧场里直接传送戏剧,产生的电视效果并不令人满意。[①])玛丽·亨特
(Mary Hunter 1949:46)在其发表于《戏剧艺术》的一篇文章中注
意到:

> 电视观众对表演者的体验,与剧场中的观演关系相似:
> 观众在表演者"表演"的时刻与他直接接触。当他表演时,你

[①]　关于 1940 到 1980 年代电视上的戏剧表演的有用概述,见罗斯(Rose 1986)。

看见他。①

比她早近十年,洛尔(1940:72)同样将电视化戏剧的即时性作为区分
电视和电影的基础:"广播的瞬时特性使电视戏剧比电影戏剧具有一
定的优越性。观众知道他看到的是当下正在发生的事情。"(洛尔
[ibid.:80-81]同样主张电视新闻优于电影新闻片。)②斯皮吉尔总结
了这一论述:

> 人们不断争论说,电视将比以往任何一种技术复制形式
> 更接近现场娱乐。它直接向家庭广播的能力将使人们感觉
> 到他们真的在剧场里……电影可以让观众通过想象力将自

① 电视化戏剧的即时性对演员来说是很痛苦的。即使像何塞·费雷尔(Jose
Ferrer 1949:47)这样经验丰富的演员,在写到他的第一次电视表演(1949年在
《飞歌电视戏院》扮演大鼻子情圣)时,也将电视表演的"'就这样'的感觉"描述为
"一种糟糕的心理障碍"。这种不安全感显然是由电视特有的短暂排练期和缺少
提词器带来的。1940年代的电视制作手册千篇一律地重复着这样的断言:对电
视演员的基本要求是能够背诵台词,这让人们猜测当时美国的表演艺术的确切
状况。
② 阿拉·加达西克(Alla Gadassik 2010:12)指出,电视的现场性是由该媒介与其前
身的关系以及它被赋予的亲密性和即时性所决定的:"无线技术的额外影响为电
视的'现场性'提供了更多的品质。早期的传输模式,如电报和收音机,被改造并
在意识形态上被认为是在广泛的(已被介导的)空间内传达真实和重要信息的技
术。这些信息被嵌入观众的日常生活和家庭空间中,更重要的是,它往往是事实
性的(传达当前个人或社会事件的事实)。因此,现场性的意识形态在信息的真
实性方面的投入与在事件的空间或时间传递方面的投入一样多(如果不是更多
的话)。"

己投射**进入场景**，而电视则让人们感觉到自己**就在现场**——它将模拟身处剧场的完整体验。（Spigel 1992：138 - 9，原文强调）

我想强调最后这句话的含义，因为我将继续论证，电视化戏剧的目标不仅仅是向观众传送一个戏剧事件，而是通过电视话语为家庭观众重新创造剧场体验，从而**取代**现场表演。

与这种将电视作为剧场的习惯性表述，以及与电视化戏剧分享剧场戏剧的即时性这一概念同样重要的是，早期评论暗示，在有意识地复制剧场图像的过程中，电视制作技术本身逐渐演化。在评论电视演员时，洛尔注意到：

在剧场里，每个演员都假设观众拥有和他一样的广角视野，但他必须学会，电视摄像机没有这样宽的视角……由于这个原因，电视制作人发现在演播室作品中使用一台以上的摄像机是很有帮助的。这使电视观众能够看到一个连续的动作。（Lohr 1940：56）

多机位的设置使电视图像能够重新创造剧场的感知连续性。从一台摄像机切换到另一台摄像机，使电视导演能够复制剧场观众视线游移的效果："眼睛在观察舞台场景时……会变换观看场景的不同部分以保持兴趣，而在电视中，摄像机必须把眼睛带到场景中的各个兴趣点。"（ibid.：55）要反对洛尔对电视剪辑的特性描述，有一种方式会说，

电视话语未能复制观众眼睛的感知话语，因为在剧场中观众引导自己的视觉，而电视摄像机则不允许他们选择自己的视角。然而，在解释为什么舞台导演可以成为优秀的电视导演的文章中，亨特含蓄地回应了这种反对意见，她认为在剧场中，观众的视线总是被舞台上的焦点引导，这些焦点相当于摄像机的视角。她将舞台导演对观众注意力的操纵与电视导演对摄像机的使用进行了比较，她说：

> ［舞台］导演对舞台动作的处理方法是运用某种"心理学的"摄像机之眼。他必须准确地引导观众对舞台的注意力，就像摄像机从一个兴趣点移动到下一个兴趣点。（Hunter 1949:47）

这些观察是惊人的，因为它们表明，同时调度三到五台摄像机的多机位设置（仍然是电视演播室作品的标准拍摄方式），正是为了复制观众剧场经验的视觉话语而逐渐形成的。伯格对电视和电影剪辑所做的比较富于启发性，他详细解释了为什么多机位设置产生的图像是剧场性的，而不是电影性的：

> 摄像机之间的这种转换，其目的类似于电影中的剪辑。它将场景分为同一对象的不同视角，从而提供了更大的灵活性。然而事实上，电视剪辑的效果是完全不同的。由于摄像机几乎被放置在一条线上，而且由于场景更像浮雕，而不是电影中的三维场景，因此镜头之间的变化可能性受到严格限

制。如果摄像机角度改变，就有可能在其视线范围内捕捉到另一台摄像机或低垂的麦克风；而且，由于没有背景，几乎不可能进行反拍。因此，尽管电视摄像机转换，但它并没有展示场景的**新**角度，也没有透露**更多**关于演员的信息。所发生的情况与剧场中偶尔使用歌剧眼镜的情况基本相同；画面的**框架**改变了，但角度是一样的。（Burger 1940:209，原文强调）

苏珊·桑塔格（1966:29，原文强调）将戏剧和电影进行对比，断言"戏剧局限于对空间的逻辑的或**连续的**使用，而电影……可以用非逻辑或**不连续的**方式使用空间"。伯格认为，早期电视中有限的摄像工作创造了一种空间连续性的效果，相较于电影，它与戏剧更具可比性。电视剪辑是为一个固定视角的单一连续图像重设框架，而不是图像与图像之间的缝合或视角的转移，这也证明了电视与戏剧共享即时性，即实时展开的一种连续感知体验的感觉。

应该承认，在广播电视发展的早期阶段，电视话语与戏剧话语的相似性最强，当时戏剧及其他电视化事件的现场呈现是常态，而技术本身十分笨拙，不容易复制电影话语。由于摄像机的相对固定，它们被设置在与表演区宽边平行的单一轴线上，而且其运动受到很大限制。在一篇关于导演电视芭蕾的文章中，哥伦比亚广播系统的舞蹈节目导演保罗·贝朗格（Paul Belanger 1946:8 - 9）对电视摄像机可用的镜头类型进行了分类：水平摇镜、"升降"（即垂直摇镜）或动拍镜头。在文章的附图中，两台摄像机总是放在表演空间的外面和前面。这种设置说明了这样一个事实：在美国广播电视的最早阶段，所有的节目

都是"在镜框舞台"(见 D. Barker 1987［1985］)拍摄的；摄像机从未进入表演空间,以制造反向角度(伯格所说的"反拍")。因此,电视图像是正面的,并且是面向观众的,就像在镜框舞台上的表演一样。这反映在演员的表演中,伯格(1940：209)将其描述为"瞄准"摄像机前面的"第四面墙","就像在舞台上那样"。

随着电视技术的迅速成熟和电视摄像机的灵活运用,电视话语对剧场性的追求下降,而对电影性的追求上升。在战后出版的《电视基本原理》(*Fundamentals of Television*)的作者默里·博伦(Murray Bolen)看来,即时性已经不再是这种媒介的根本。博伦(1950：190)承认电视即时性的拥护者有其合理性,但他对此提出异议："我们还不能确定电视是否真有那么多即时性的瞬间元素。"接着他从预先录制的广播节目的成功,推断出"罐装"电视节目很可能吸引观众。1953 年的一本电视制作教科书明确指出了电视技术能力的变化与从戏剧范式过渡到电影范式之间的关系：

> 人们通常提出这个问题：为什么电视媒介不能捕捉表演的即时性,向家庭观众传送舞台剧,而不是试图模拟电影?也许,用一个连续的长镜头对戏剧进行电视转播,并不断让人看到镜框式台口,那么舞台剧的效果就会被保留。然而,一旦摄像机进入舞台,并将动作分解成特写、双镜头、反转角度等,演出就不再像戏剧,而是变成了电影。电视媒介是摄像机的媒介,因此,它几乎和电影媒介一样远离了现场戏剧。
>
> (Bretz 1953：3)

一旦摄像机可以进入拍摄现场并从反向角度拍摄,电视话语的语法就变成了电影话语的语法,尽管这可能不是巧合:当这些评论出现的时候(1951—1952),正是电视制作开始从现场直播转向电影制作,并随之从纽约转移到好莱坞的时候(Barnouw 1990:133 - 134)。[①] 布雷茨接受电视的电影范式,对他来说,在电视上复制戏剧话语意味着呈现一个静态的电视图像。但是,正如我们所知,前几十年更有想象力的电视概念主义者认为,在电视上复制戏剧话语意味着复制观众视线不断变化的话语,而不是复制静态的舞台。

随着电视制作实践放弃对电视的即时性本体论的尊重,摆脱它与戏剧话语的联系,具有讽刺意味的是,电视对戏剧话语的挪用变得更加公开,同时也更加退化。以电影方式拍摄的虚构节目仍然将自己表现为戏剧,但其方式是通过使用戏剧性套路,而不是通过使用摄像机来复制剧场观众的感知体验。所谓的电视"黄金时代",从二战后开始,持续到整个 1950 年代,出现了一系列以剧场为名的戏剧选集节目,包括《卡夫电视剧场》《福特剧场》《90 戏院》《飞歌电视戏院》和《固特异电视戏院》(见 Barnouw 1990:154 - 167)。1960 年代初,像《亡命天涯》(*The Fugitive*)和《秘密特工》(*The Man from U.N.C.L.E.*)这样,将单集一小时长度的系列剧集制作成"戏剧"的做法变得非常突出,即给每一集起一个标题并将其分"幕"。即使在美国剧场逐渐将精简的两幕剧作为其常规产品的时候,电视戏剧仍然坚持易卜生式的四

①　安迪·拉文德(Andy Lavender 2003)认为,在《老大哥》(*Big Brother*)这样的真人秀节目中,通过强调现场性、正面性、对戏剧空间和时间性的唤起,以及参赛者表演他们身份的方式,我们看到了电视的再剧场化。

幕结构,这是应广告商的要求而对其进行的细分。笑声音轨以及宣布
节目"在演播室现场观众面前拍摄"的做法,是较新的电视戏剧化技
术。具有讽刺意味的是,在 1930 和 1940 年代,当电视实践最忠实于
该媒介的即时性本体论时,电视演播室并不能容纳观众;当时的节目
只针对家庭观众。在"演播室现场观众"面前录制节目的做法是对现
场戏剧制作条件的模拟,而不是复制。演播室观众出现在电视屏幕和
原声带上,意味着节目是真实事件的记录。然而,由于节目是经过剪
辑的,家庭观众看到的不是与演播室观众看到的相同的表演,而是一
个从未发生过的表演。

　　在这历史回望中,一个重要的主题浮现出来。对于雷蒙·威廉斯
(Raymond Williams 1992 [1974]:19)而言,"当(早期电视)的内容问
题被提出时,它主要是以寄生的方式解决的"。电视被想象成为剧场,
不仅仅是指它可以向观众传送戏剧事件,而且它可以在郊区家庭剧场
的抗菌空间中,复制剧场的视觉和体验话语。电视作为寄生者,不是
将自身作为剧场经验的延伸,而是作为剧场经验的替代品,从而扼杀
了它的宿主。正如上文所引《戏迷入门》中的那段话所示,围绕电视的
文化话语暗指,人们应该看电视,以代替进剧场。电视体验被隐然等
同于现场戏剧体验,但被认为更适合战后的郊区生活方式:它所传递
的信息是,待在家里,不会有任何损失,而会有很多收获。

现场表演的媒介化

　　在被迫与电视竞争时,戏剧显然处于不利地位。鲍莫尔和鲍温

（Baumol and Bowen 1966：245）在其 1966 年关于表演艺术经济状况的开创性研究中，分析了现场表演与电视的竞争，指出从 1948 年到 1952 年，也就是电视开始普及的那几年，消费者的支出整体增加了 23%，但现场表演的入场人数只增加了 5%。"简而言之，"作者总结道，"大众媒介明显已经侵入了现场表演的观众群。"

更近期的一项研究是 2004 年的《公众参与艺术调查》（SPPA），它由美国政府的国家艺术基金会（NEA）每五年进行一次，这项研究强有力地表明，现场形式与媒介化形式的直接竞争一直持续到 21 世纪。尽管我将在本章下一节中表明，2017 年的 SPPA 描绘了一幅相当不同的图景。大致的事实并不令人惊讶：在 2004 年，60% 的美国成年人去电影院，而 22.3% 的人进剧场，4% 的人去看歌剧或芭蕾舞；成年人平均每天看 2.9 小时的电视（NEA 2004：45）。"人们是否看电影或电视**代替**看现场表演？"虽然像这样的问题很难有经验上的确定回答，但 SPPA 提供了一个有用的视角，通过比较成年人对现场和媒介化形式的特定表演的消费情况，我们能够窥见对某一特定形式感兴趣的人是如何追求这种兴趣的。不言而喻，听录制音乐的人比听音乐会的人多得多，但这种差异可能比预期的更大，特别是考虑到 SPPA 跟踪的是古典音乐和爵士乐，而不是流行音乐：在 2004 年，47.9% 的美国成年人听录制音乐，而只有 18.8% 的人听音乐会；8.7% 的人出席舞蹈演出，但 13.7% 的人以媒介化形式观看舞蹈（ibid.：6）。不管以媒介化形式消费这些艺术的人是否真的不参加现场活动，很明显，这些艺术的媒介化版本决定了它们的规范性经验。

2004 年的戏剧观众似乎更喜欢现场活动，尽管差距不大：22.3%

的成年人进剧场,而 21% 的人观看媒介化形式的戏剧(ibid.：6)。但还有一个小问题。音乐剧观众和非音乐剧的剧场观众通常都是观看 2.3 场演出。而通过电视、录像或 DVD 的媒介化观看的次数,就音乐剧而言正好是这个数字的两倍(4.6 次),就非音乐剧而言则是三倍(6.9 次)(ibid.：28)。因此,尽管观看过至少一次现场戏剧的成人比例高于观看媒介化戏剧的比例,但以媒介化形式消费的戏剧比现场观看的戏剧多出两到三倍。人们选择观看或收听媒介化戏剧、音乐和舞蹈(尽管这未必能反映他们对现场表演的重视),是有很充分的理由的,包括成本、获取途径、便捷性、特定艺术家的现场表演或特定作品在某一时刻无法获得,诸如此类。但是,观众参与这些表演艺术的媒介化版本的次数远远多于其现场形式,这可能意味着现场表演与录制表演处于直接竞争关系。

　　由于这种竞争性的文化环境,现在的现场表演往往包含了媒介化,以至于现场活动本身就是媒介技术的产物。当然,这种情况在某种程度上已经存在了很长时间：只要一个活动使用了电子扩音器,人们就可以说它被媒介化了。我们实际听到的是扬声器的振动,是通过技术手段对麦克风识别的声音的复制,而不是原始的(现场的)声学事件。在非常广泛的表演类型和文化语境中,从体育场馆的巨大电视屏幕到许多行为艺术中使用的视频设备,这种效果得到了加强。在 Lady Gaga 或尼基·米娜(Nicki Minaj)的演唱会上,坐在后排的观众身处现场表演,但几乎没有参与其中,因为他们对表演的主要体验是从视频显示器上读取的。

　　现在,许多体育赛事的观众从巨大的视屏上观看他们到场的比赛

的大部分内容。即时重播、"同步直播"和特写镜头等装置中嵌入的媒介化修辞，曾一度被理解为对现场事件的次要的电视化阐述，现在则成为现场事件本身的组成部分。鉴于这些情况，"参加现场表演……如今往往是在一个巨大拥挤的场地上观看一台微小嘈杂的电视机的经历"（Goodwin 1990：269）。体育赛事——其日程安排、赛程中的时间分配、比赛的规则等——本身已经因其加入重复经济而被塑造，这要求体育赛事作为现场活动的形式由媒介化的要求所决定。网球的颜色在1972年正式从白色改为"视觉黄"，以使其在彩色电视机上更加醒目（Fox Weber 2021）。在美式橄榄球比赛中使用即时回放作为裁判判罚的手段，改变了比赛的时间框架。"媒体暂停"使职业和大学篮球比赛周期性地中断，以便让电视台播放商业广告。

通过直接和间接的媒介化，戏剧也经历了媒介技术的程度较弱的侵入。现场表演直接媒介化的纯粹例子是分别在2020年和2021年由流媒体服务提供的《汉密尔顿》和大卫·拜恩（David Byrne）的《美国乌托邦》（*American Utopia*）版本。在这两个例子中，戏剧体验是通过媒介而不是在剧场中获得的，这也是戏剧产业采用电影产业发行模式的整体趋势之一（Felschow 2019）。在《电视影响戏剧的8种方式》一文中，乔纳森·曼德尔（Jonathan Mandell 2013）提到其中两种影响方式，分别是电视对剧本创作的影响和投影布景的普遍性。他引用了导演和编剧杰伊·斯塔尔（Jay Stull）的话，后者的剧集《斯特里普秀第一季》（*Streepshow! Season One*，2014-2017）由梅丽尔·斯特里普（Meryl Streep）扮演的九个角色组成，她住在一个《老大哥》风格的电视真人秀房子里："电视使我习惯于更短的场景、更快的剪辑和断裂的

统一体，而且整体上喜欢更长的故事。"斯塔尔的评论体现了剧本写作的间接媒介化以及对电视风格和形式的吸收。

曼德尔还指出，视频投影的广泛使用是戏剧媒介化的另一个方面。电视和视频作为布景出现在舞台上已经有几十年了。例如，1995年在百老汇复排《一步登天》（*How to Succeed in Business Without Really Trying*），其布景是"一面由 32 个投影方块组成的墙，显示计算机生成的三维图像的视频"（von Hoffman 1995：132）。在剧场里，就像在体育场一样，即使在参加现场活动时，观众也经常在看电视，而且观众现在期待现场表演看起来像媒介化表演。正如著名的剧场投影设计师温德尔·K. 哈林顿（Wendall K. Harrington）所说：

> 现今在世的每个编剧和导演都是在电影和电视时代长大的。有这么多的投影，是因为他们已经被训练成用这些术语来**思考**。戏剧导演希望场景能够相互"叠化"，他们想要一个"特写"——这些都是电影和电视术语。（引自 Mandell 2013）

哈林顿含蓄地支持帕维斯的立场，即"由电视所形成的……观众品味，必然对未来的戏剧观众产生影响……"（Pavis 1992：121）。

现场戏剧的媒介化在声音设计和场景投影的使用中得到了体现。《汉密尔顿》的声音设计涉及"一个高科技系统，包括操纵麦克风水平、信号通路、三维计算机建模、数字处理和 172 个扬声器在剧场里的位置"（Lederman 2016），用以操纵演员和乐手产生的现场声音以及录

制的声音提示,并将它们融入一个多通道的混音。另一份报告描述了当该剧从外百老汇转移到百老汇时使用的数字采样率的增加,"产生了极高保真的声音再现"(Gustin 2016)。使用"再现"一词强调了这一点,即观众听到的声音既是演员的产物,也是技术的产物,而技术塑造声音的方式远远超出了扩音。剧评家文森特·坎比(Vincent Canby,《瞧瞧谁在百老汇说话:麦克风》,《纽约时报》,1995年1月22日:2:1,4-5)很早以前就认为,在百老汇音乐剧的现场演出中使用音响系统和混音技术,产生数字化质量的声音,这鼓励了观众以其与媒介化表演的相似性来评估现场表演:"剧场正在迅速接近这一天:百老汇的演出将是一个几近完美的(即使是人工的)对现场表演的表现。"乔纳森·伯斯顿(Jonathan Burston 1998:206)强调了数字声音设计的作用,"在舞台音乐剧的世界里,音乐和声学越来越同质化。此外,这种审美发展……与高度标准化的表演实践和制作方法相关",这种制作方法允许现场戏剧表演被特许经营,发挥大众媒介文本的功能,正如本章前面所讨论的那样。

丹尼尔·迈耶-丁格莱夫(Daniel Meyer-Dinkgräfe 2015:72)曾批评我的立场说:"然而,将媒介整合到现场表演中,并不会使这种表演变得不那么现场。"当然,这不是我所说的意思。我没有试图量化现场性,宣布一种现象比另一种现象更现场或更不现场。我所要做的是描述媒介与现场表演的结合如何影响现场表演的特征和体验,以及这种结合在历史和文化方面意味着什么。戏剧观众不仅看到了看起来和听起来都像媒介化表演的现场表演,而且他们对现场活动的反应显然是以电视所期望他们的反应为模型的。有一篇分析百老汇起立鼓

掌之风气的文章，其中引用了伊桑·莫登（Ethan Mordden）的观点：
"观众在现场表演中的反应是如此的程式化，以至于看起来像罐头效果，而且……剧场观众模仿电视演播室里的观众，似乎按照提示鼓掌。"（彼得·马克斯［Peter Marks］：《只有站位（这并不好）》，《纽约时报》，1995 年 12 月 8 日：H5）当然，在整个戏剧史上，观众的反应一直是被操纵的对象：至少从古罗马剧场到 20 世纪初，有组织的鼓掌是这种操纵的核心机制（对这种现象的有用的总结，见 Esslin 1977：64）。这使我们很想把鼓掌喝彩和电视演播室中提示观众反应的"鼓掌"标志相提并论，但更近期的模式可能才是当代观众行为的直接原因。

　　可以说，对于电视演播室里的"鼓掌"信号同类的线索，今天的戏剧观众做出了自发的反应，因为对于什么能获得掌声以及观众应如何表现，演播室里的观众已经成为文化上根深蒂固的模式。[①] 卡罗琳·海姆（Caroline Heim）将这一讨论从电视演播室延伸到观众家中，指出电视观看行为随着时间的推移发生了很大的变化。正如前文所讨论的，在电视媒介发展的早期，电视观看是以戏剧观看为模式的。现在，情况正好相反："许多 21 世纪的观众表现……都是在电视室里培养出来的……"（Heim 2016：119）海姆用戈夫曼（1959：107，112）对前台和后台社会区域的区分来论证，如今观众在剧场的公共空间里表演的行为，以前会被限制在家庭电视室的私密环境。她列举的这些行为

① 奥特曼（Altman 1986：47）描述了他所谓的电视"内部观众"，他们可以是演播室的观众、新闻主播、播音员、评论员，甚至是虚构节目中的人物。内部观众的反应作为"别人认为屏幕上正在发生的重要现象的标志"，集中观众的注意力和反应，从而操纵观众的注意力。

包括:

> 人们脱掉鞋子,抬起脚,抚摸和亲吻孩子,将手臂伸过座
> 椅靠背,随着音乐上下晃动头部,涂抹脚指甲,在剧院前排吃
> 寿司,将头发编成法式辫。(Heim 2016:120)

在越来越大的程度上,现场表演在经济上与媒介化联系在一起。以美国的职业和大学体育为例,现场比赛之所以能够举行,是因为球队从转播比赛的公司那里获得了收入,而这些公司又从比赛期间的广告中获得了收入。在许多情况下,现场和媒介化的文化对象背后都有相同的资本利益。我第一次意识到戏剧与重复经济的关系是在1980年代初,当时我注意到我所观看的一些百老汇剧目从有线电视获得了部分资助,而这些剧目的录制版本随后会出现在有线电视网络上。①无论是否有意为之,这些作品本身(尤其是它们的布景,也包括排演形式)显然是"随时准备上镜的"(camera-ready)——预先调整到电视图像的长宽比、亲密尺度,以及细节的相对缺乏——当我后来看到其中一个作品的电视版本时,这种怀疑得到了证实。这是我在前文提到的

① 关于有线电视参与演出戏剧作品的有用概述,见罗斯(1986:229-233)。虽然罗斯没有讨论有线电视网络参与资助现场戏剧的问题,但他确实注意到这样一个事实,即在1982年左右,当有线电视的主管意识到制作一部原创电视电影的成本低于组织一部戏剧作品用于广播的成本时,他们就对戏剧失去了兴趣(ibid.:231)。正如下文所讨论的,这种兴趣在同一年被沃尔特·迪士尼公司重新点燃,这是媒介公司参与现场娱乐制作的先驱。

历史逆转的一个特别明确的例子。在一个由文化生产经济学所驱动的进程中,电视最初以戏剧为模型,尤其在戏剧性表现方面,后来成了现场戏剧的典范和终极目标。

有一件事特别能说明问题,2007 年夏天开演的百老汇复排音乐剧《油脂》(*Grease*)的主演,是由 NBC 电视真人秀节目《〈油脂〉:你就是我想要的人》选定的。在这个《美国偶像》式的节目中,观众的投票最终决定了哪个决赛选手会被选中出演。在这个可以视为对电视现场性和戏剧现场性之间关系的测试中,观众被置于一个独特的位置,必须评估他们在屏幕上看到的演员的舞台价值。最终将进行现场表演的事实使电视节目更令人信服,它与戏剧作品的质量或接受度无关。电视和戏剧之间这种共生经济关系的成功是显而易见的:在开演前六个多月,百老汇演出仅凭一集电视节目就获得了超过 100 万美元的门票收入。

约翰·魏德曼(John Weidman 2007:642)是剧作家协会的前主席,他认为,1982 年音乐剧《猫》在百老汇开演时,戏剧生产的经济基础发生了变化。这部作品以及其他类似的作品表明,"一部热门剧目的二十几个相同版本,在全世界二十几个城市向观众开放,显然能赚得盆满钵盈"(ibid.:643),这表明现场戏剧可以融入媒介产业(本章前面我在另一个语境中讨论了现场表演可以大规模生产的观点)。因此,电影、电视和媒介公司都进入了戏剧制作领域。首先登场的是迪士尼戏剧制作有限公司,该公司成立于 1993 年,并于 1994 年制作了它的第一部百老汇戏剧,即动画片《美女与野兽》的现场版。1995 年格雷戈里·麦奎尔(Gregory McGuire)小说《邪恶:西部女巫的生活

与时代》(*Wicked*:*The Life and Times of the Wicked Witch of the West*)的百老汇音乐剧版本预算是 1400 万美元,NBC 环球公司提供了大部分,它最初选择将其制作成一个非音乐剧的电影版本。《魔法坏女巫》于 2003 年在百老汇开演,目前仍在上演,它是在环球影业的支持下开发的,部分原因是基于这一假设,即将小说制作成音乐剧,将为最初设想的非音乐剧电影改编留下可能性(在我写作此书时,音乐剧的电影正在进行前期制作)。现场活动是在电影和电视产业的语境中构思和开发的。这部作品被整合到母公司的其他资产中:

> 环球公司利用其最近与 NBC 合并的机会,在多个平台上宣传这部新的百老汇音乐剧。它在外景场地的电车巡游中播放《魔法坏女巫》原声专辑中的音乐,NBC 在《今日秀》中对它进行了大量的报道。NBC 的几个子公司也播出了关于该剧的特别节目。(Hershberg 2018)

通过这种方式和商品化等其他方式,现场表演参与了企业的"协同效应",即"销售特定产品并将其纳入更广泛的财产和商业机会网络的概念"(Salter and Bowrey 2014:126)。戏剧被吸纳到媒介产业经济中的影响不限于高价的百老汇制作,像迪士尼和 NBC 环球这样的公司从头开始开发戏剧项目,剥夺了非营利性戏剧部门通常的发展作用以及相关的资金(ibid.:127)。

　　所有这些例子,以及我可以列举的更多例子,都体现了媒介化在当前或显或隐地嵌入现场体验的方式。我已经详细描述了媒介化侵

入一系列现场表演活动的例子,以表明在我们的媒介化文化中,现场活动要么越来越多地为复制而举办,要么和媒介化活动越来越同化。有些人对这一立场表示质疑,他们认为,对于大型娱乐活动如体育赛事、百老汇演出和摇滚演唱会来说,我所说的可能是真实的,但它不适用于更亲密的戏剧和行为艺术形式。然而,我认为这种区分不能成立,在本章前面对身体和耐力艺术的记录的讨论中,我已经提出这一点。我并不是说,所有的现场表演都以同样的方式或在同样的程度上反映了媒介化的侵入,规模当然是一个区分因素。我们文化经济的某些部门决定,如果一个活动要发生在现场,它必须是大规模的。例如,康纳(1989:151-152)指出,在摇滚演唱会中使用巨大的视屏,可以在大型活动中创造与小型现场活动相关的"亲密性和即时性"的效果。为了保持这些特征,大型活动必须在很大程度上将其现场性交予媒介化。具有讽刺意味的是,亲密性和即时性正是电视所具有的使其能够取代现场表演的品质。在这类大型活动中,现场表演以电视的形式存在。

　　更加亲密的现场表演可能不会以类似的方式或效果被媒介化。由于媒介化是目前现场表演不可避免的文化语境,因此它的影响甚至渗透到了这些小规模的活动中。媒介化不仅仅是一个媒体技术使用的问题,它也是一个可以被称为"媒介认识论"的问题。

　　　　[它]不应仅仅被理解为我们的世界观正日益被技术设备所支配。更重要的是,我们经常只通过机器(显微镜、望远镜、电视)的中介来感知现实。这些框架结构……预先形成了我们[对世界]的感知。(Bolz and van Reijen 1996:71)

即使是小规模的、亲密的现场表演也可能是这种预先形成的感知的产物。

对这些现象的思考使我回到了瓦尔特·本雅明的关键论文《机械复制时代的艺术作品》(1968)。在该文中，本雅明的分析重点是，从独特的、"有灵性的"文化形式到大规模复制的文化形式的历史进程。除了在对达达主义的简短讨论中，本雅明并没有注意到我所描述的那种折返的情况，即旧的形式模仿和吸收新的形式，正如电视对戏剧的影响。然而，他是非常有先见之明的，他的许多分析术语仍然可以阐明目前的情况。

我将首先指出本雅明所强调的观点，即"人类的感官知觉……不仅受制于自然条件，而且受制于历史环境"(ibid.：222)。我们与表演的关系在许多方面表明，在为当前的历史时刻塑造感官规范方面，媒介化产生了强大的影响。罗杰·科普兰(Roger Copeland 1990：29)正是用这些术语解释了扩音在现场戏剧表演中的使用："如今在百老汇，即使是非音乐剧也经常使用扩音器，部分原因在于，对那些耳朵已经被立体声电视、高保真黑胶唱片和激光唱片训练过的观众来说，扩音的效果听起来更加'自然'。"演员身上佩戴的麦克风几乎难以察觉，这只会强化我们把放大的声音当作"自然"的感知。安德鲁·古德温(Andrew Goodwin 1990：266)发现了另一个将媒介化声音标准化的有趣例子：许多流行音乐和舞蹈记录中使用的掌声效果。1970年代的录音经常使用特定的打击乐合成器 TR‐808 作为这种声音的来源。听了十年的合成掌声后，当1980年代的乐手想从现有的录音中对掌声效果进行采样时，"他们从 TR‐808 机器中采样了电子模拟的

掌声,而不是'真实的'掌声",因为"电子掌声在流行乐手和观众听来是如此'自然'"(ibid.)。作曲家琳达·杜斯曼(Linda Dusman 1994:140)认为,录音作为音乐的规范性经验的主导地位,使得观众几乎不可能听到作为当下实际发生而非录音再现的现场音乐表演。

我们的眼睛和耳朵被媒介化训练的程度,在激光唱片、立体声电视和采样出现之前就已经很明显了。本雅明描述了他在新兴大众文化中看到的感知模式,即克服距离(并因此消除了灵韵,灵韵可以被理解为取决于距离)。他指的是:

> 当代大众在空间上和人力上使物更易"接近"的愿望,与他们通过接受实物的复制品来克服其独特性的倾向一样强烈。这种通过占有一个对象的相似物、复制品,从而在非常近的距离上占有这个对象的愿望与日俱增。(Benjamin 1968:223)

本雅明的概念,即大众对接近的渴望,及其与对复制品的渴望的密切关系,为理解我所描述的现场和媒介化形式的相互关系提供了一个有用的模型。在体育赛事、音乐会和舞蹈晚会以及其他表演中使用巨大的视屏,是本雅明概念的另一个直接例证:我们通过电视体验到的那种接近和亲密感,已经成为我们近距离感知的模式,但是这在上述表演的传统中是缺乏的,只有通过这些表演的"视频化"才能重新引入。当一个现场表演重现一个大规模复制的表演时,就像在剧场中复制动画片图像一样,相同效果的逆转版本发生了。因为我们已经从电视和电影的经验中熟悉了这些图像,所以我们把它们看作亲近的,不管它

们在物理距离上有多远。无论这种亲密的效果是来自于现场活动的视频化，还是通过前期复制品产生的对现场图像的熟悉，它都使现场表演看起来更像电视，从而使现场活动能够满足本雅明指出的那种对复制品的渴望。即使在最亲密的行为艺术项目中，我们可能离表演者只有几英尺①远，但我们仍然经常有机会在视频显示器上观看表演者的特写，从而获得更强的亲密感，仿佛我们只有通过电视才能体验真正的接近。

这指向了本雅明的另一个假设（ibid.:221）："[原作的]存在质量总是"被复制品"所贬低"。史蒂夫·沃兹勒在体育语境中对这一效应的分析，可以推广到其他许多文化语境中：

> 随着时间的推移，由于电视所假设的现场构成了我们对现场的思考方式，参加比赛……变成了该活动的电视表现的一个退化版本。现场的这种退化，通过在复杂的体育场记分牌上使用钻石视界显示屏和即时重播得到补偿……换言之，现场的退化被刻入其表征的"真实"所补偿。（Wurtzler 1992:92）

在我们的文化中，各种表演的复制品无处不在，这导致了现场在场的贬值，这种贬值只能通过使现场的感知体验尽可能像媒介化的体验来弥补，即便在现场活动以自身方式创造接近性的情况下也是如此。

① 　1英尺约为0.3米。——编者注

互联网时代的现场性

要使现场表演和媒介化形式之间的关系更具时效,需要进行第二种叙事,这种叙事与本章前一节所述电视和戏剧的故事有部分重叠。即使现场表演将媒介化融入其中,使其在体验上与媒介产业的产品区别不大,一种新兴的形式——互联网——正开始显著地改变这种文化基础。(我用"互联网"来代表一系列消费者层面的数字媒介,包括万维网、流媒体服务、社交媒体等。)如前所述,从统计学的角度来看,电视仍然是全球最主要的媒介,电视性仍然是新媒介中最主要的生产和接收模式,不过,正如设计理论家托尼·弗莱(Tony Fry 2003:111)提出的,电视性也被新媒介环境重新定义为"一个关系域,它构成了一个不断扩展的非物质环境,由所有受电子影响的视觉媒介——数字化电影、电视(在其所有传输模式中)、视频/DVD、计算机/互联网、手机——的互动所创造"。电视媒介本身的文化地位开始受到侵蚀。电视的持续主导地位和它的滑坡都体现在 2019 年媒体公司 Zenith 发布的《媒介消费预测》中:

> 电视仍然是全球最大的媒介,在 2019 年吸引了每天
> 167 分钟的观看。据预测,电视收视时间将在 2021 年缓慢
> 下降到每天 165 分钟。在我们的预测中,电视仍将是世界上
> 最受欢迎的媒介,2021 年占所有媒介消费的 33%,低于
> 2019 年的 35%。

(Medianews4you.com 2019)

从 Zenith 的数据中推断,将移动互联网和桌面互联网的使用结合起来(Zenith 将二者算作独立的媒介),互联网看来已经以很小的幅度超过了电视:媒介用户每天花 167 分钟看电视,170 分钟使用互联网(Richter 2020)。这类调查还显示,电视正在缓慢衰退,而互联网的使用正在迅速上升。在 2011 年至 2019 年期间,电视收视率下降了 4.5%,而互联网的使用则增加了一倍多(ibid.)。简而言之,互联网显然将很快取代电视,成为全球的主导媒介。

但是,当互联网被介绍给公众时,它与现场表演的关系是否如同电视与戏剧的关系?和电视一样,商业互联网从 1990 年代初推出时,就被定位为满足家庭需求的家庭媒介。然而,它并没有像电视在两代人之前那样被展示:作为现有文化形式(如广播、戏剧、音乐会和体育运动)的一个对等但优越的版本。正如威廉·博迪(William Boddy 2004)所指出的,这是因为那些推广互联网的人希望将新媒介与电视拉开距离,而将互联网定位为与家庭中已经存在的屏幕明显不同的东西。

美国互联网服务提供商(ISPs)的早期广告显然淡化或根本忽视了将互联网作为艺术或娱乐媒介的可能性,而强调其作为获取信息和执行日常任务的手段的潜力。例如,1994 年美国在线(AOL)的一份直邮文件提出,要让用户“更加能干、强大、有人脉、有知识、多产、富足、快乐”(Staiti 2019)。实现这些目标的手段是由 1995 年 AOL 电视广告提出的(mycommercials 2009)。在该广告的场景中,两个男人在其中一人的办公室碰头,准备一起去看一场体育赛事,但其中一人说他去不了,因为有家庭事务要处理。另一人坐在办公室的电脑前,向

他保证这些任务可以通过 AOL 完成。在大约一分钟内，坐在电脑前的人为另一人的母亲订花，为他的家庭度假订机票，并为他的孩子需要做的恐龙报告收集信息。他向他的朋友展示可以从两个不同的来源找到关于恐龙的信息，并告诉他可以用 AOL 做的其他事情，如阅读新闻杂志和更新股票投资组合。这个广告强化了技术兴趣和技能与男性的传统联系（Bray 2007：38），其性别政治是显而易见的：一个男人让另一个男人从对女人和孩子的家庭义务中解脱出来，投入观赏体育的同性社交活动中。在目前的语境中，特别有趣的是这个事实：拥有电脑的男人能够通过使用 AOL 将他的朋友从家庭义务中解放出来，这样他们就可以自由地一起参加现场活动。没有迹象表明，互联网可以提供与现场活动相当的体验。

早期互联网服务提供商在广告中强调电视和互联网之间的区别的主要手段是，它将互联网公众描述为由积极的能动者组成，而不是消极的观众。人们在互联网上**做事**，而不仅仅是观看屏幕上出现的东西。正如博迪（2004：123）所说，在推广互动技术的过程中，用户被描述为"一个经过革新和赋权的观众，不再是被歧视的沙发土豆"，后者与电视相联系。（这种说法一直存在。格雷戈里·斯博顿［Gregory Sporton 2009：71］说，有了 web 2.0，"以前广播时代的消极观众被技术熟练的创意伙伴所取代"。）这种新媒介的卖点不是**它**能做什么，就像电视那样，而是**你**能用它做什么。塞缪尔·韦伯（Samuel Weber 2004：118）在为本雅明释义时说，"媒介，无论戏剧、广播、电视，或者所有这些，现在都通过互联网被统一和改造，产生了它的观众，而不是简单地复制了后者的期望"。韦伯描述互联网的方式与早期评论家描述

电视的方式相同:作为一种合成媒介,它以自己的方式汇集了现有的文化形式。说媒介产生自己的观众,这太过决定论了,但韦伯说得有道理。电视最初是针对观众的现有期望,这种期望来自他们对熟悉的文化形式的经验——"每个家庭都是观看体育、戏剧和新闻的前排座位"(Dunlap 1947:8),观众被鼓励在家里复制他们在剧场或运动场的行为。

相比之下,互联网被引介为这样一种媒介,它所承诺的观看体验并不以观众从其他媒介中获得的现有期望为前提,而是一种由用户控制的前所未有的体验。英格丽·理查森(Ingrid Richardson 2010:8)将这种地位的变化与观众和屏幕的关系联系起来。

> [我们]与个人电脑屏幕的具身关系,在接近性、方向性和移动性方面与我们对传统电视和电影屏幕的体验有很大不同,尤其是因为我们不再是"后倾"的观众或观察者,而是"前倾"的使用者。

这种"前倾"的姿势反映了互联网用户的参与性,而不是"后倾"的沙发土豆的被动性。

引入电视与引入互联网所依据的受众假设之间还有另一个重要区别,电视最初是以广播的形式出现的:作为一种集体活动,特别是一种家庭可以共同享受的活动。许多早期的电视广告描绘了夫妇、整个家庭或成年朋友群体一起看电视,就像更早的广播广告一样。正如提弛(1991:46)所表明,电视经常被想象成一个新版的温暖而好客的家

庭壁炉,是客厅的焦点。提弛引用了一位记者在 1989 年的文章:"在家里,电视已经成为一个电子炉灶。它使美国家庭重新聚在一起。"

尽管随着个别家庭成员拥有自己的电视机,并将其安装在客厅以外的地方——这一过程从 1955 年左右引进便携式电视机时就已经开始——这样的图景破碎了(参见 Spigel 1992:65 - 72),但互联网从一开始就被描述为一种针对个人的媒介,部分原因在于,超过一个人坐在个人电脑前是很困难的。1983 年,互联网服务供应商 CompuServe 的一个平面广告阐明了这一点的含义。正文是这样写的:"昨晚,CompuServe 把这台电脑变成了詹妮的旅行社,拉尔夫的股票分析师,而现在,它正将赫比送到另一个星系。"(CompuServe 1983)附带的照片显示了一个九岁左右的男孩赫比正热情地操作键盘,而他的父母(估计是詹妮和拉尔夫)在背景中的壁炉前做他们自己的事。背景仍然是家庭,环境仍然是客厅。但与电视不同的是,电视据说可以通过集体使用和人人都能欣赏的节目来统一家庭,而电脑一次只能供一人使用,而且每个人使用它的目的都不同,反映了他们个人的兴趣和需求。

这种媒介对个人而非集体的关注体现在技术上。广播媒介经常被描述为"一对多",这意味着广播公司发出一个信号,由多个观众同时接收。现场表演也是一对多的,尽管规模要小得多。然而,在互联网上,单个用户根据他们发起的请求接收自己的数据流。换言之,尽管互联网与广播相似,但它实际上是"一对一"的媒介。即使我和其他观众在同一时间接收相同的数据,我实际上也没有和其他观众接收相同的数据流。当我在互联网上浏览时,我创造了我自己的个

性化材料流通。①

这种流通可能包含"现场、接近现场[或]非现场"的元素(Blau 2011:257),但我寻找和浏览它们的活动总是实时现场发生的。塔拉·麦克弗森(Tara McPherson 2006:202)用这些术语描述了互联网的现场性:

> 这种现场性突出了自愿性和流动性,创造了一种按需的现场性。因此,与电视在我们面前炫耀它的存在不同,网络构造了一种与现场性有关的因果关系,一种我们在其中导航和移动的现场性,常常形成一种由我们自身欲望驱使运动的感觉……网络的形式和元话语因此产生了一种意义的循环,它不仅来自一种即时的感觉,而且通过将这种在场性与一种选择的感觉联系在一起,构造出一种被调动的现场性,我们会感觉到我们在激活和影响……

互联网作为一种商业服务,从一开始就承诺让用户通过导航选择来主动参与流动的结构化,这种能动性的感觉最终决定了它所提供的现场

① 虽然戏剧在传统上被定性为一种社群媒介,而电视则是一种大众媒介,但也有反对者对这些立场提出异议。例如,格雷戈里·斯博顿(2009:65)将戏剧描述为"一种共同进行的孤独体验,而不是由他人在场而形成的一种社交体验"。帕迪·斯坎内尔(Paddy Scannell 2001:410)说:"电视……并没有把它的观众建构为一个集体。在这个意义上,它恰恰不是一个大众媒介。相反,它把观众视为拥有特定的观点、品味和偏好的人,这是他们作为这个人有权拥有的。对于其他数百万人在同一时间都能接触到的东西,每个观众都有他们自己的'态度'。"

性体验。电视的现场性被定义为媒介使观众和事件能够发生时间关系（感谢电视，你看到了它的发生），而互联网的现场性则被定义为观众的实时行动。简而言之，互联网的现场性是用户/观众的现场性，而不是媒介本身或媒介所提供的事件。①

　　即使对那些寄希望于现场表演的人来说，互联网也没有像电视那样引起他们对于它会取代现场表演的焦虑。正如我在上一节对 2004 年 *SPPA*（NEA 2004）的分析中所指出的那样，在当时显而易见，媒介化形式正在激烈地与现场活动竞争观众。然而，最近的数据表明，随着互联网的兴起——它并没有像电视那样作为现场表演的替代被引入——情况发生了变化。在 2013 年对艺术机构的调查中，只有 22% 的受访者"认为互联网及其无穷无尽的供给正在导致亲自参加活动的人数减少"（Thomson，Purcell，and Rainie 2013），而 2017 年的 *SPPA* 表明了类似的变化。根据 2004 年的研究，以媒介化形式体验舞蹈的人比去看舞蹈表演的人多 50%。到了 2017 年，舞蹈几乎处于一个平等的竞争环境中：15% 的美国成年人观看过现场舞蹈表演，14% 的人"使用电子媒介消费舞蹈表演"。（NEA 2019：97）。2004 年，听录制

① 埃里尼·内德尔科普洛（Eirini Nedelkopoulou 2017：215）试图"取代人类能动性的中心地位"，从我对观众和数字技术之间关系的描述中，她看到的是一个同样适用于人类和非人类能动者的隐含概念。我在过去曾多次论证，机器和软件可以被理解为表演者，甚至是现场表演者（Auslander 2002，2006，2008a），非人类能动者可以在表演中行使一定程度的能动性。内德尔科普洛观察到，在她所分析的作品中，迷宫是通过参与者的行动和系统的算法之间产生的反馈回路实时建构的（ibid.：223）。我对人类和非人类能动者都卷入迷宫的建造这一想法没有异议，不过他们卷入的方式不同。只有人类参与者必须穿越这些迷宫。

音乐的成年人是听音乐会的 2.5 倍。2017 年,这一比例降至 1.5∶1,65%的成年人听录制音乐,而 42%的人参加音乐会(ibid.:11)。在戏剧方面,2017 年参加现场演出的成年人的比例比 2004 年略有上升,从 22.3%上升到 24%,但"使用电子媒介消费戏剧作品"的人数从 21%显著下降至 16%(ibid.:13)。

看来,互联网并没有像电视那样威胁要把观众从现场表演中掳走,调查主持者也不怎么担心这种可能性。他们对互联网日益突出的问题和担忧更多在于,当互联网培养的"被赋权的观众"参加现场演出时会发生什么。这种焦虑的一种形式是对观众行为的日益关注,正如塞奇曼(Sedgman 2018:5)所指出的,在 21 世纪的前二十年里,"观剧礼仪"的重要性呈指数增加。这似乎反映了一种恐惧,即习惯于与电脑或手机互动的观众不知道该如何在现场表演的环境中举止得体。一些参与上述调查的艺术机构代表对这些观众可能的注意力下降(这一立场有科学依据,见 Firth,Tourus,and Firth [2020])以及他们对按需体验的渴望表示担忧,而其他代表则认为观众的期望与互联网用户的形象一致,他们是一个积极和移动的个体,而不是一个相对消极的观众。

> 人们会对现场活动有更高的期望。为了让观众投入时间和精力去看现场表演,他们看到的作品必须更有吸引力……活动必须更加社会化,允许更多的参与性和幕后接触。
>
> 节目编排需要纳入消费者更多的个人参与,否则他们没有兴趣投入。
>
> (Thomson,Purcell,and Rainie 2013)

在互联网日益普及的同一时段，从 1990 年到 2000 年及以后，要求观众积极导航并塑造自己的轨迹的表演类型开始发展。这些类型包括沉浸式剧场、音频漫步和密室脱逃。约瑟芬·马洪（Josephine Machon 2016:35 - 36）用适用于这三种形式的术语来描述沉浸式剧场：

> 事件应该始终建立一种"在自己的世界里"之感，其中空间、场景、声音和持续时间是构成这个世界的可感知的力量。为了让观众完全沉浸在这些世界中，观众和艺术家提前共享某种"参与契约"，它征求并促成不同的能动性和参与模式。这些契约可以是在进入空间之前分享的明确的书面或口头准则，也可以隐含在世界的结构中，在个人穿越活动的旅程中通过默示而变得清晰，或者是两者的结合。在进入这些沉浸式领域时，观众被淹没在一个与"已知"环境不同的媒介中，可以深深卷入该媒介中的活动，他们的所有感官都被调动和操纵。

我并不是说，这些形式与互联网的关系与我在上一节讨论的媒介化现场表演与电视的关系相同，因为这些现场表演似乎并没有像戏剧在文化经济中与电视竞争那样，与互联网竞争观众。事实上，某些版本的沉浸式剧场将互联网作为其基础结构的一部分。这些形式是与互联网一起发展起来的，它们与互联网共享观众，这些观众对数字技术的经验不仅影响了他们的期待和欲望，也影响了他们的体验方式。例如，奥利维亚·特恩布尔（Olivia Turnbull 2016:150）认为："随着花在

社交媒体上的时间不断增加，它不可避免地影响到我们的思维、行为和沟通方式，其影响远远超出了自我，延伸到我们生活的每个角落，包括戏剧。"即使音频漫步、沉浸式剧场和密室脱逃等类型没有与互联网直接竞争，它们也要与观众建立关系，而观众的期望和文化消费带有数字媒介经验的印记，特别是在作为观众的意义方面。正如艾莉森·奥迪（Alison Oddey）和克里斯汀·怀特（Christine White 2009：13）直白地指出："观众身份的新定义是互动性。"马修·考斯（Matthew Causey 2016：438）以追电视剧为参照，主张一种新的"观看模式，其中个体观众选择地点和时机，允许建构一个为自己观看而编排节目的广播网络"，这也存在于当代表演中。虽然有很多角度可以讨论这些形式，但我将强调它们与互联网一致的特点：导航与观众的个体化。

在这里，我将主要关注音频漫步，它有时也被称为表演漫步，在1995 年左右开始出现在艺术界，尽管在更早的时候，艺术家就已经将行走作为干预公共空间的一种手段，也出现了旨在吸引人们注意环境声音的行走（Behrendt 2019）。[①] 在典型的音频漫步中，每个参与者都会得到一个声音播放设备，如数字音乐播放器或手机，以及一张地图，然后被要求通过耳机聆听录制的声带，同时走一条特定的路线。最著名的音频漫步实践者是加拿大艺术家珍妮特·卡迪夫（Janet Cardiff），她经常与乔治·伯雷斯·米勒（George Burres Miller）合作，不过许多其他艺术家也以这种形式工作。卡迪夫的漫步音频通常采用叙事的

① 贝伦特（2019：254）观察到，旨在将参与者的感知集中在环境声音上的作品被称为声音漫步（soundwalk），而将录制的声音作为一个组成部分的作品有时被称为音频漫步（audio walk）。

形式,往往带有神秘故事或黑色电影的元素,她将叙事加诸地理之上。其他艺术家则利用音频漫步来挖掘地方的隐藏历史,提供一种移民所经历的流离失所的感觉,并探索许多其他主题。卡迪夫的音频用她自己的声音向听众亲密地说话,同时伴随着环境音,其他艺术家则使用多种声音,有时是代表历史人物的演员的声音。

由于人们听到的声音通常是录制的,所以音频漫步的现场性就体现在参与者的行走、观察、查阅地图和其他指南以及聆听等行为中。因此,导航是参与者的主要活动之一。导航也是使用互联网的一个核心隐喻,正如一些最早的网络浏览器的名字,Netscape Navigator 和 Internet Explorer,以及指定网络浏览器 Safari 的指南针图标所暗示的那样。在分析为什么导航的隐喻对互联网有效(例如"徒步"就不是)时,哈特维希·H. 霍赫梅尔(Hartwig H. Hochmair)和克劳斯·鲁蒂奇(Klaus Luttich)采用了数学和计算机模型,前提是如果互联网的使用和现实世界的导航和徒步都满足同一套公理,那么这个词就可以从一个领域映射到另一个领域,这个隐喻就有效。他们提出的四个公理是:导航是人类行为的一种形式;它需要"移动或改变位置";探索是"主动的、自我触发的运动";以及"自我触发的运动必须由能动者到达目的地的意图引导"(Hochmair and Luttich 2009:249)。从这个分析的角度来看,互联网上的探索与现实世界中任何形式的探索或导航都是同构的。通过突出导航行为,即我们穿越现实和虚拟世界的运动的特征,音频漫步将这种关系戏剧化了。瓦尔特·莫泽(Walter Moser 2010:231 - 232)在写到卡迪夫的作品时,界定了两种运动,他称之为方位移动(locomotion)和媒介移动(médiamotion)。前者指的

是现实世界中的身体运动,而后者指的是所有形式的媒介化运动,比如一个人身体不动地坐在电脑前探索网络空间的时候,或者一个人在现实空间里边打电话边移动的时候,他们所经历的虚拟位移体验。莫泽由此表明,音频漫步将这两个领域的运动相互映射。

音频漫步在另一个方面与互联网的体验同构,那就是参与者的隔离。戴着耳机,专注于导航和听取录制的叙事,漫步者在其所穿越的地形中在场,却被分散了注意力。在这一点上,音频漫步者与任何戴着耳机行走的人没有区别,"私人空间被嵌套在公共空间中"(Cook 2013:230)。里米尼纪录剧团(Rimini Protokoll)的《遥感城市》(*Remote X*)首演于 2013 年,它将这种二分法作为其基础。这场漫步的人群由 50 人组成,他们在一起,但通过耳机相互隔离,他们在一个合成女声的引导下步行穿过一个城市。里米尼记录在描述作品的动态时说,参与者"做出个人决定,但始终是团体的一部分",引导的声音偶尔会要求他们作为一个团体行事(Kaegi and Karrenbauer 2021)。尽管他们都在同一时间聆听和回应同一件事,但他们是作为个体来做的,每个人都通过自己的设备和耳机,这种情况与电脑诉诸个人(相比电视诉诸群体)以及电脑作为一对一媒介的地位相类似。

《遥感城市》中的引导声音有时会要求参与者集体做一些事情,引起其他人的注意,然后暗示这个群体已经参与了表演。这引起了人们对音频漫步和人机互动所共有的模糊性的注意。珍·哈维(Jen Harvie)认为,音频漫步的参与者通常是通过录音来执行艺术家提供的脚本,因此"成为一个单独的表演者"(2009:58)。(正如《遥感城市》所展示的,一个团体也有可能通过同样的方式成为一个表演者的团体。)这

是事实,但是漫步者的角色,或者密室脱逃或沉浸式剧场活动中的参与者的角色,并不是那么容易确定的,因为除了表演剧本规定的步行之外,漫步者也是观众,因为他们听着录音,通过录音提供的视角感知他们周围的世界。可以说,漫步者同时是表演者和观众,这种模棱两可的身份与理解人机关系时的模糊性相类似,在这种关系中,用户似乎同时通过键盘、鼠标或游戏控制器进行表演,同时也在屏幕上观看所产生的表演。① 安迪·拉文德(Andy Lavender 2016:155)认为,这种观众身份的变化标志着转型,

> 从一个景观的社会(对象在那里被看)到一个含蓄观看的社会……在这种社会中,观众通过其积极的在场完成了事件……[这种观看]将参与者从形式上纳入其程序,承诺我们是事情的一部分,而不仅仅是它的见证人。

生命的证明:疫情的表演(一则后记)

在 2017 年出版的一本书中,布里·哈德利(Bree Hadley)写道:

> 在戏剧、剧场和表演的学术研究中,关于网络媒介与现场媒介是否存在本体论上的根本区别的辩论,也是继奥斯兰

① 布伦达·劳雷尔(Brenda Laurel)在其开创性著作《作为戏剧的计算机》中反对那种认为计算机用户可以同时是表演者和观众的想法,她认为"参与表现的人不再是观众……他们成为演员"(2014:27)。

德（2008b）之后，一个大体上已经完成的辩论。今天，大多数人都接受了奥斯兰德的论点，即"现场性和媒介化的历史关系必须被看作一种依赖和交叠的关系，而不是对立的关系"。（106）

如果我的论点真的得到了如此广泛的接受，那么这个令人欣慰的局面几乎瞬间就被 2020 年初开始笼罩地球的新冠疫情扭转了。当现场表演由于疾病传播失控而无法进行时，我在本书中所质疑的关于现场表演价值的传统论点就获得了新的力量。

在新冠疫情爆发的相对早期，喷火战机乐队（Foo Fighters）的摇滚乐手戴夫·格罗尔（Dave Grohl 2020）写了一篇慷慨激昂的文章，颂扬现场表演的优点：

> 现场音乐的能量和气氛无与伦比。这是最有生命力的体验，看到你最喜欢的表演者在舞台上，那是血肉之躯，而不是当你在午夜钻进 YouTube 虫洞时，一个在你腿上发光的单维图像……

在提到"音乐的有形的、共享的力量"时，格罗尔继续说：

> 我们是人。我们需要一些时刻，让我们感到安心，我们并不孤单。我们被理解。我们不完美。而且最重要的是，我们需要彼此。我与前来观看演出的人们分享我的音乐、我的

文字和我的生活。而他们也与我分享了他们的声音。如果
没有那些观众——那些尖叫的、流汗的观众——我的歌就只
是声音而已。

格罗尔的文章反映了几乎是瞬间产生的对现场表演的怀念,这种怀念
来自疫情所带来的原地躲避和社会疏离。此刻的修辞需要回到围绕
着现场性的既定话语,它强调现场和媒介化表演之间的差异,以及当
传统的现场表演不可能实现时我们所失去的东西。这种修辞把现场
和媒介化表演之间的关系说成一种对立的关系,即现场活动先于媒介
化表演,而且必然优于媒介化表演,正如格罗尔所描述的现场活动的
感官丰富性,以及它据说能产生的社群感,以此对比"一个在你腿上发
光的单维图像"。我在此认为,只有通过与他者的对比才能感知或体
验到现场性。在我最初的论点中,这个他者是记录媒介,它的出现使
现场性通过对比变得可见。在疫情期间,他者,也就是现场性再次显
现的基础,是其自身在文化经验中的缺席。或者我们可以说,这种情
况使人们注意到等式的另一面,注意到媒介化在现场的背景下,或者
更确切地说,在现场缺席的背景下的显形。隐约之中,我们将疫情中
我们可以拥有的东西,也就是各种录制的或媒介化的表演,与我们不
再拥有和错过的东西进行了比较。

在某些方面,疫情防控期间生活在屏幕上展开的方式,是 1950 年
代电视家庭化的重演,只是这一次主要是通过互联网而不是广播。就
像之前的电视一样,互联网提供自己作为现场表演经验的等效替代
品,正如上一节所论,它在之前没有这样做。另外,就像之前的电视一

样，互联网被认为就和剧场一样，甚至更好，因为它让你足不出户就能获得现场表演的体验，并保持社交距离。在1940和1950年代，广播技术在家庭中创造的"抗菌电子空间"（Spigel 1992：111），意味着郊区居民可以避开剧场、音乐厅和运动场所在的城市中的不洁和不便，同时也避开城市的居民。在2020年，社交距离不再与围绕城市和郊区环境的意识形态话语相关，它反映了一种信念，即你的家是或应该是一个安全的避风港，尽管这两个时代的恐惧都是针对他人的。如果你在原地躲避，并遵循无休止重申的卫生条例，你就可以保持对于其清洁度的某些控制，或者至少是控制的幻觉。在家庭之外，埋伏着你无法控制的潜在污染。1950年代的电视观众被鼓励穿戴整齐，不出家门就能享受到"夜生活"的乐趣，而互联网则颠覆了这种模式，承诺人们可以穿着睡衣去看戏。

在这场疫情中，工作和休闲以及家庭和职业空间都发生了前所未有的融合。产生现场性和媒介化的技术，以强调其作为工作设备的方式变得可感知，从当地电视新闻主播家中可见的麦克风，到主播和在不同地方的记者的合成图像，这些图像看起来就像视频会议平台的产物，我们许多人突然对视频会议有了大量的经验，因为它们被用来替代工作场所、夜晚外出、家庭团聚、节日聚餐和许多其他类型的社交聚会。屏幕上始终存在人脸网格，每个人都在自己的方格里，它否定了教育、商业和艺术之间的区别：一切都发生在同一个虚拟空间。由于网格与视频会议的联系，它在所有这些语境中都成了一个现场性的索引标志，即使它所描述的事件并不是现场的，比如每个音乐家单独录制，然后剪辑到网格上的音乐表演。网格给戏剧制作带来了顽固的障

碍,因为它不能很好地作为一个虚构或表现的空间。要让视频会议的网格代表它自身以外的东西是非常困难的。

封锁条件鼓励了创造性,鼓励了各种新的文化表演类型的出现,人们在必要工作者换班时为他们鼓掌,在公寓楼的阳台上为彼此演奏音乐,并利用为数不多的机会走出家门,处理垃圾,打扮自己,娱乐邻居。虽然这种表演具有强烈的地方性,但它们不可避免地被新闻报道并通过社交媒体传播,从而成为全球现象。在致命的威胁下,不可能有身体的共同在场,特别是在室内,这就迫切需要找到以互联网为基础设施的方法,以支持相当于现场表演的经验,也产生了关于这是否可行的无尽争论。众人各执己见,有的认为这是一个创新的机会,甚至认为在疫情防控期间找到的表演方式,会导致戏剧和歌剧等形式被重新定义,有的则认为互联网的表演可能性不能有意义地弥补现场表演的缺失。[①]

在疫情防控期间,利用互联网作为现场表演主要场所的尝试有两种基本形式:音乐、舞蹈、戏剧和体育的现场直播表演,以及将录像重新利用为现场活动。直播演出的想法确立已久。纽约大都会歌剧院在 2006 年开始了向电影院直播演出的高清现场(*Live in HD*)项目,而英国国家剧院现场在 2009 年开始在英国和欧洲实时直播演出,2011 年泰特现代表演室加入,在网上直播表演艺术活动。当然,不同之处在于,现在的直播活动是在人们家中进行的。在疫情防控期间,

① 要了解围绕疫情防控期间现场表演之前景的评论范围,请参见以下已发表的圆桌讨论:米德格罗(2020),TDR 编辑(2020),以及吉莱斯皮、露西和汤普森(2020)。

互联网上出现了许多远不及大都会歌剧院和英国国家剧院正式的直播表演,其特点是音乐家、舞蹈家和演员也在家里,在他们的家庭空间里表演,让观众在他们的家庭空间里见证,创造了一种亲密的效果。

一些剧院在面临关闭的情况下,匆忙录制了一部作品,以流媒体形式替代现场活动。这种做法在美国引发了两个工会的冲突,即演员权益协会(AEA)和屏幕演员协会(SAG - AFTRA)。前者代表舞台演员和舞台管理人员,而后者代表屏幕演员和广播员,这种分工本身就说明了现场和媒介之间的传统二分法。这次冲突源于这样一个事实:通常情况下,戏剧作品的录像属于 SAG - AFTRA 的管辖范围,即使这些作品本身是由 AEA 管辖的。这场纠纷本质上是一场地盘争夺战,SAG - AFTRA 试图重新获得对其声称已被 AEA 篡夺的戏剧作品录像的管辖权,而 AEA 则认为,由于这种做法的创设,是作为在疫情防控期间让未必是 SAG - AFTRA 成员的舞台演员继续工作的一种方式,因此理应由其管辖。这一争端于 2020 年 10 月爆发,并在下个月通过两个工会之间的协议得到解决,协议日期为 2020 年 11 月 14 日,有效期至 2021 年底。

在这份文件(SAG - AFTRA 2020)中,工会重申了他们以前的领域,同时还允许 AEA 而不是 SAG - AFTRA 执行有关"在数字平台上录制和/或制作的作品 …… 以取代因疫情而无法进行的现场演出……"的协议。正如该文件所表明的那样,这次冲突在某种程度上是一场争议,关于在疫情条件下,什么可以算作现场表演,并因此属于 AEA 的管辖范围,以及现场表演和媒介化表演之间曾经的明确区分,在现场只能以媒介化形式存在的情况下被削弱了,因此它需要一种新

的理解。该协议为"旨在与剧院通常向订户和持票人提供的现场表演相似"的录制表演与"更具有电视节目或电影性质"的录制表演划出了一条界线。这种区分是根据制作技术来确定的:"不按时间顺序拍摄"或"在放映前经过大量剪辑,或包含视觉效果或其他不能以现场方式复制的元素……"的作品不属于 AEA 的管辖范围。我在本书已经说过,现场性的界定及其含义是因情境而变化的。在这些劳资谈判中,实时录像被界定为代表戏剧的现场性。

该协议还规定了演出与观众之间关系的多个方面:"展示作品的数字平台是一个受限制的平台,只能由现有平衡谈判伙伴的持票人或订户访问……"此外,观众的规模和节目的时间长度也是有规定的:

> 数字观众的总人数不能超过该剧在合同演出期内剧场观众人数的 200%,而且该剧只能在数字平台上保留三个月或演出期时长,以较短者为准……

在数字背景下以艺术方式重新创造现场表演的品质,诸如所谓的有限范围、易逝性和事件性,上述手段在工会达成协议之前就已经存在。芝加哥威特剧院(Theatre Wit)艺术总监杰里米·韦克斯勒(Jeremy Wechsler)制作的刘贤明(Mike Lew)的《不良少年》(*Teenage Dick*),在 2020 年 3 月的唯一现场演出中被录制下来,然后在网上播出,他指出,"对于一家剧院来说,尽可能多地保留这种体验是很重要的"(引自 Pierce 2020)。这延伸到让观众在特定的时间买票观看(票价与剧院的现场演出相同),开始是"一个简短的演出前视频,引导你从剧场门

口到你的座位，途中递给你一张票"，每次观看的观众被限制在 98 人，即剧场的座位数，并使观众无法对录制戏剧进行重启、快进或倒退（ibid.）。由此，去看戏的一些物质的和体验的方面在网上重建，进入剧场的物理行为也是如此。

在某些方面，在疫情防控期间如何处理观众的问题比如何呈现表演的问题更加紧迫。即使观众知道他们是和其他 97 人一起观看的，这些人的存在也是概念性的，而不是直接可感知的。我在本章前面说过，在现场表演中出现的社群感主要发生在观众之间，而不是演员和观众之间。正如本章前一节所讨论的，当观众在很大程度上被隔离在自己的个人电脑前时，这种预期就会出现问题。对于那些通过电视观看棒球比赛的观众来说，解决观众在场感问题的早期方案之一，是在看台上放置纸板剪裁的球迷剪影。路易莎·托马斯观察到，这些剪影"是为了在体育通常所提供的社群不能安全实现时模拟共享交流。剪影中有一些给人希望的东西——混合了愚蠢、谦卑和权宜感"（Louisa Thomas 2020）。托马斯还指出，美国国家篮球协会更进一步，通过采用数字过程

> 将不同地方的人联系在一起，并将他们放在一个共同的背景下……球迷们被分成十组，投射到围绕球场的三块 LED 牌上。座位安排是自动的。每组中的球迷确实可以相互交谈……

因此，球迷们可以有一种同时身处两个地方的神奇体验，一边看着自

已观看现场比赛，一边与其他球迷交谈。另一种使人们能够就共同经历相互交谈的方式是无处不在的观看聚会，这种聚会通常由流媒体服务机构赞助，采用的平台使人们能够在观看电影的同时通过聊天区相互交谈。创造一种观众的集体感是至关重要的，它使电视或流媒体活动充满观众在场感，从而具有现场性。

菲尔·莱什和水龟家族乐队（The Terrapin Family Band）2018年在纽约切斯特港国会剧院（Capitol Theatre）录制的音乐会，在网上以"那场演出是史诗！"为题播放（Relix 2020），它汇集了我一直在讨论的将录制事件框定为现场并提供观众在场感的许多策略。莱什是感恩而死乐队（The Grateful Dead）的前低音吉他手，而水龟家族乐队是一个成员不固定的即兴乐队，其曲目大量来自感恩而死乐队。2020年5月7日，录制音乐会进行了现场直播，它被框定为一个在线观众可以参与的短暂事件。开始是一段传统的音乐会影片，音乐家在舞台上的镜头和偶尔出现的观众镜头交替出现，直到大约12分钟后，屏幕上出现了两个窗口，一个是音乐会，另一个是一个戴着耳塞式耳机在家里观看流媒体音乐会的大胡子，它强调了在线观众特有的孤独感。在音乐会的过程中，流媒体的观众出现了很多次；在某些时候，一群在独立方格里的观众出现在屏幕的边缘，中间一个较大的方格里是单个的音乐家。作为一个即兴乐队的观众，他们的行为是合适的，有的参与自由舞蹈，有的只是放松和跟着音乐摆动。有时，观看流媒体音乐会的人与音乐家之一平等地分享屏幕；有时，这些观众的图像与乐队的图像重叠。在这些时刻，音乐家和他们的听众在屏幕上更亲密地共享空间，虚拟观众以一种更实质性的方式成为表演的一部分，而

这是他们在物理空间中无法做到的。观看音像流的观众因此成为音像流的一部分，观众的实时在场因此将一个录制事件重塑为一个现场事件。

同时，被拍摄的音乐会的现场观众也成为流媒体版本观众观看的表演的一部分。似乎是为了强调现场观看和在线观看之间的差异，这两类观众受到不同规则的约束。国会剧场的观众被期望通过欢呼和歌唱来参与，而流媒体的观众则被要求保持沉默。音乐会的观众遵守传统的剧场礼仪，而流媒体的观众则被鼓励把自己（和他们的宠物）展示出来，以便被主持人选中加入。在现场活动和流媒体直播之后，YouTube 上播放的《那场演出是史诗！》所拍摄的音像流是一个多层重写，它并列了不同的时间记录，观众和表演者之间的关系，观众的角色，以及在物理空间、虚拟空间和混合空间表演的可能性。

一则个人注释

对我来说，疫情防控期间最感人和最有效的直播表演之一，是歌剧演唱家安德烈·波切利（Andrea Bocelli）的《希望之音》（*Music for Hope*），2020 年 4 月 12 日复活节周日在 YouTube 上播出（Bocelli 2020）。波切利在米兰空旷的大教堂内演唱了四首以宗教为主题的曲目；为他伴奏的风琴师是唯一在场的人。在波切利的演唱之前和在演唱过程中，穿插的航拍镜头是这座荒凉的城市，由于意大利政府在周末假期实行了严格的封锁，所以没有人烟。在这些镜头中，街道上看不到任何人，只有鸟儿偶尔飞过镜头。难得一见的汽车和街车是人类

存在的唯一证明。在大教堂内唱完歌后,波切利移到外面唱《奇异恩典》,与教堂宏伟的外观相比,他显得很渺小。与米兰的街道一样,教堂前的广场在上一个复活节无疑是人山人海的,但现在空无一人。直播不仅仅是为了让人们因波切利的演唱而感到振奋——他孤独的声音和在米兰巨大而空旷的城市空间中的渺小存在,都说明了人们当时的感受。它既让人感动,又很好地反映了当时的境况。它是疗愈的,但与此同时,也是对于人们需要治疗的孤独感的强有力的戏剧化。

第三章

音乐中的现场性与本真性话语

首先通过录音手段,然后通过广播,媒介化从根本上改变了音乐。随着 19 世纪末录音技术的出现,音乐变成纯声的,这个词的意思是**"被听到却看不到其产生原因的声音"**,由 1930 年代开始在法国广播公司工作的具体音乐(musique concrete)的创造者皮埃尔·谢弗(Pierre Schaeffer 2017:64,原文强调)使用,用于描述通过录音和电信体验的音乐——以及所有声音——的状况。正如前一章所讨论的,在录制的音乐中,听觉与视觉的分离是发展现场性概念的条件之一,它回应了对现场表演和从无线电听到的录音播放进行区分的需求。(我将在本章的后续小节进一步探讨音乐表演中听觉和视觉维度之间的关系。)西蒙·埃默森(Simon Emmerson 2007:91)认为,通向纯声音乐的历史转变包含三个"错位",即时间、空间和机械因果关系的错位。斯蒂芬·科特雷尔(Stephen Cottrell 2012:730)概述了这些错位的一些后果:

　　　　有史以来第一次,听众不需要亲临现场就能听到演出的声音。在此之前,要了解在其他地方发生的表演,人们只能经由听说、阅读书面描述,或检查表演素材、乐器,诸如此类。

　　　　现在,人们可以直接聆听演出本身。任何特定的表演都变为
　　　　固定不变;它可以被广泛传播,重复聆听,由此被反复欣赏。

其结果是,录音逐渐取代了现场表演,不仅成为聆听音乐表演的主要
方式,而且也成为起决定性作用的音乐经验。

　　　　当留声机[在 19 世纪的最后二十五年中]被发明时,任
　　　何录音的目标都是模拟现场表演,尽可能地接近现实。几十
　　　年后,人们的期望已经改变。对于许多听众(也许是大多数)来
　　　说,音乐现在主要是一种技术介导的体验。(Katz 2010:31)

技术介导不只传达音乐表演,而且在实际上塑造音乐表演,这种认识
至少可以追溯到 1930 年代,当时安德烈·科斯特拉内茨(André Kos-
telanetz)和莱奥波德·斯托科夫斯基(Leopold Stokowski)等指挥家
"意识到广播听众**听到**的东西——'即通过录音室的麦克风进入控制
室并经由广播播出的东西'——与管弦乐队在录音室**演奏**的东西明显
不同",他们开始将录音室控制室视为制造音乐的地方,音乐家和制作
人米奇·米勒在 1940 年代末将这种洞察带到流行音乐的录音中
(Horning 2013:97;100-1;原文强调)。萨拉·桑顿(Sarah Thornton
1995:71,原文强调)认为,至少在流行音乐中,录制音乐成为主导形式
的过程,到 1950 年代已经完成,"唱片成为音乐本身的同义词",现场
表演成为"音乐中边缘化的**他者**"。杰森·托恩比(Jason Toynbee
2000:87)提供了类似的分析:

1950 年代之前,现场音乐会或多或少是理想表演的场所;那十年之后,中心转移到了录制的作品上……到了 1950 年代,似乎发生了这样的事情:对唱片背后的真实时刻的需求,已经失去了其压制性的霸权。唱片已经变得标准化了。[①]

唱片成为音乐的规范性经验的一个重要含义是,虽然唱片最初模仿现场表演,然而一旦自觉的录音室制作成为规则,这种关系就被逆转了,现场表演反而以录制音乐为模型。讽刺的是,这意味着现在的表演是对在录音室里拼凑起来、未必曾经被实时表演过的音乐的现场重现。

在流行音乐的现场表演中,现场表演者有责任忠实地复制“本真的”录音,而这只是音乐表演拟像的开始。也就是说,当蕾哈娜现场表演《坏孩子》(“Rude Boy”)时……观众是去现场看她对这首歌的表演,因为在最初的录音制作中,这首歌从未被表演过。仔细观察这段特殊的现场表演,有一个现场鼓手在演奏开头的旋律,还有一台合成器在歌词开始前再现了三十二分音符的小鼓采样。为了使现场表演具有

① 史蒂夫·沃兹勒(1992:93)对音乐录音实践发展的三个阶段的描述也遵循了类似的轨迹:

首先,录音被认为是对一个预先存在的事件的记录;其次,录音被认为是对一个事件的建构;最后,录音被认为是对原始事件的任何意义的拆解,并创造一个不存在原始事件的拷贝。

"本真性"，必须有录音中没有的乐器和乐手（鼓、贝斯、吉他、键盘等），以及这些乐手无法现场再现的录音中的声音和采样。现场的"本真的"时刻是对制造出来的录音的表演，录音据说代表了一个原始表演，而从未实际发生过。[1]

（Somdahl-Sands and Finn 2015）

在传统上，摇滚乐的文化对"流行"音乐不屑一顾（Cook 1998：11），蕾哈娜的音乐可以被归为流行音乐这一类别，从摇滚乐的角度来看，这一类别的音乐被预期为一种合成产品。然而，正如西奥多·格拉西克所指出的，录音和现场表演之间的关系在摇滚乐中也有类似的表现："录音室的录音已经成为判断现场表演的标准"，"音乐家通常是[在现场表演中]重现音乐，而不是制造音乐。"（1996：84，77）[2]流行音乐并不是现场表演和录音之间的早期关系被颠覆的唯一文化领域。马克·卡茨（Mark Katz 2010：27 - 28）指出了一些他所谓的"留声机效

[1] 录音代表了从未发生过的音乐表演，这个看法并不是摇滚乐特有的。一个经常被引用的早期例子来自古典音乐表演领域：在 1951 年的录音中，瓦格纳女高音希尔斯滕·弗拉格斯塔德（Kristen Flagstad）扮演的伊索尔德的高音部分，是由伊丽莎白·施瓦茨科普夫（Elizabeth Schwarzkopf）演唱的，以创造一次完美的声乐表演。见艾森伯格（1987：116）和阿塔利（1985：106）。

[2] 请注意，格拉西克的评论正好类似于第二章中引用的沃兹勒关于现场和电视体育的关系的观察，并支持我的一般观点，即现场表演现在倾向于重演媒介化表现。沃兹勒（1992：94）把他的分析延伸到了音乐领域，他认为现场专辑的评判标准不是根据它们所记录的音乐会的准确性，而是通过与音乐的"原始"**录制**版本的比较。"现场再次被认为是录音的降级版本。"

应"，即在古典音乐和其他流派中，音乐的现场表演模仿录音的方式。其中一个例子直接产生于录音所提供的音乐的纯声体验。

> 由于录音在长时间的停顿或节奏变化中没有视觉上的连续性，音乐家在录音室演出时可能会"收紧"乐句和长小节中的空间……21 世纪以来，在古典音乐表演中，有一个明显的趋势，那就是稳定的节奏，较少和不明显的节奏起伏。一种常见的、几乎是本能的"紧缩"反应，在一定程度上促成了现代表演修辞中的这种普遍变化。

阿纳内·阿吉拉尔（Ananay Aguilar 2014：270）指出，留声机效应不仅适用于唱片和演出之间的关系，也适用于古典音乐家的产生，以及他们通过消费唱片而对管弦乐队"声音"进行的内化。

> 就 LSO（伦敦交响乐团）而言，超过 2000 张唱片，延续了近一个世纪，这意味着其目前的成员是在这些唱片的背景下成长和训练为音乐家的，通过这些唱片和他们在 LSO 的练习，他们有充足的时间来内化 LSO 的声音理想……表演者塑造他们的表演来满足听众的期望，而这些期望又是以他们听唱片的习惯为模式的。

其结果是，音乐家们的"现场表演已经变成'随时准备录音的'"（ibid.）。无论他们是否真的在录音，他们的演奏就像在录音一样。

近年来,另一种"录音和表演实践相互影响的趋势"是在舞台上使用与录音室相同的音频技术(Knowles and Hewitt 2012)。朱利安·诺尔斯(Julian Knowles)和唐娜·休伊特(Donna Hewitt 2012)认为,这种转变是由于1980和1990年代数字录音和音频处理工具的成本下降,这些工具更容易获得,这使音乐家们能够熟练掌握以前属于制作人和录音师领域的制作,并最终将录音室的制作技术和技巧引入他们的现场表演。现场与录音等同,源于"现场和录音技术之间新的重合",它似乎支持这个立场,即"现场表演只不过[是]录音的一个拷贝"(Mulder 2015:51)。

有些技术将录音室的程序直接带到舞台上。约翰·理查德森(John Richardson 2009:89)称循环踏板允许"'实时'模拟多轨录音室技术"。一个重大发展是实时音高处理,其中最著名的产品是Auto-Tune,它原本是在1997年开发的数字插件,用于纠正录制歌声中歌手的音高错误,结果产生两个声轨,一个是"自然"的,一个是校正过音高的。正如西蒙·雷诺兹(Simon Reynolds 2018)所观察到的,

> 当艺术家们开始把Auto-Tune用作一个实时的过程,而不是作为事后的混音应用时,Auto-Tune的关键转变就出现了。在录音棚里演唱或说唱,通过耳机听自己经过自动调音的声音,他们学会了如何推效果。有些工程师会录制歌声,这样就有了一个"原始"版本,留待以后进行调整,但在说唱中越来越多的情况是,没有未经加工的原声可以使用。真正的声音,决定性的表演,从一开始就被自动调音了。

Auto-Tune 被证明是有争议的，这并不奇怪。卡茨（Katz 2010:52）观察到反对它的两个原因。一个原因是它似乎破坏了与音乐本真性相关的技艺和努力的价值："这种声音操纵似乎回避了我们期望从我们最崇敬的音乐家身上看到的技艺和努力。"另一个原因涉及纯声音乐问题的核心：

> 我们已经看到早期的留声机听众是如何被人声与身体的分离所困扰的。机器人式的唱歌让我们面对一种更令人不安的感觉：在人声背后可能根本没有相应的肉体。

一旦 Auto-Tune 可以实时使用，而不仅仅是作为一种事后效果，就有可能通过在现场表演中使用它来重现录音室中产生的声音，这构成了现场音乐表演复制录制声音的另一个例子，或者更准确地说，现场和录制声音之间的区别已经消失了。正如史蒂夫·萨维奇（Steve Savage 2011:182）所说，现场音乐和录制音乐"已经失去了明确的区分，即使把它们说成是互惠的，都忽略了它们交融的程度"。如果说录音是音乐的直接媒介化，那么实时数字信号处理就是音乐的间接媒介化，即将只能用录音室技术制作的声音——以及这些技术本身——嵌入现场活动中。

即使录制音乐在历史上取代了现场表演在文化经济中的地位，这两种形式仍然是相互依存和相互交织的，正如在录音室和舞台上使用同样的技术所表明的那样。西蒙·弗里斯（Simon Frith 2007:4，7）说，"音乐的价值（人们准备为它付钱的原因）仍然集中在它的现场体

验中","可以说……唱片业本身是由消费者对录制音乐作为现场音乐的理解而形成的"。尽管弗里斯言中之意并不完全显豁,但他似乎在暗示,消费录制音乐,至少是人们专心聆听而不是用作背景的录制音乐,在某种意义上是将其作为现场来体验的。弗里斯的另一段话(1998:211)可能对理解这种预期有所启发:

> 我听唱片时完全知道,我所听到的东西,从未作为发生在单一时间和空间的一场"表演"而存在,也不可能存在;然而,它现在正在发生,在单一时间和空间:因此它是一场表演,我把它当作一场表演来听。

梅尔策(1987[1970]:229)提出,从唱片听摇滚乐,以一种高度发达的方式激发视觉想象:

> [当"聆听一个标准的吉他手的录音"时]需要有一个心理画面:吉他手面对你,并偶尔走动;与此配合,你在视觉上改变情境,坐在他后面或把舞台转过来,或者你设身处地代入他。

这种从录音中既能听到又能看到表演的能力,无疑得益于在立体声场中部署声音的成熟惯例:"对于某些乐器来说,从左到右的特定位置的传统已经变得非常严格"(Gibson 2005:205)。由于录制音乐在听众心中不可避免地唤起虚拟表演的体验,因此它牢牢地绑定现场表演的

理念，无论它是如何制作的。

　　这与保罗·桑登（Paul Sanden）的"虚拟现场性"（virtual liveness）和"保真现场性"（liveness of fidelity）的概念有关联。虚拟现场性的概念概括了弗里斯所描述的那种体验：它是"一种由明显无误的媒介化行为所带来的感知质量，即使这种媒介化在某种程度上表现为现场……"（2013：43）。尽管桑登将他的保真现场性的概念阐述为：相对未经媒介化的录制音乐（例如在录音室以最小的制作进行现场录制）被体验为现场，但他的初始定义更具有暗示性："当音乐被认为是忠实于其最初的表达，其未经介导（或**较少介导**）的来源，或一个想象中的、未经介导的理想，这时音乐就是**现场**的。"（2013：11）①最后这句话也与弗里斯对其听觉体验的描述相吻合：无论录音中的音乐是如何产生的，听众都会将其体验为"一个想象中的、未经介导的理想"——隐含的意思是，一场现场表演。

　　从消费转向生产，萨维奇（2011：96）提出了作曲和录音室生产之间的共同点，从而将现场性定位在一套想象的关系中：

　　　　正如作曲家或歌曲作者在碎片化的创作过程中，坚持着

①　正如这些引文所表明的，桑登在为埃默森（2007）释义时，强调了现场性是一个感知问题的观点（2013：42-43）。虽然我反对从本体论的角度对现场性进行定义，并承认现场性是一个感知的对象，但我认为桑登在使现场性成为一个纯粹的主观现象方面走得太远。他的表述也是同义的：我体验为活的东西就是我体验为现场的东西。在稍后回到这个问题时，桑登（2019）提议将现场性视为辩证的，如下文所引。

将要在某个地方现场表演最终作品的概念一样,音乐家和录
音师在类似的碎片化的录音室制作过程中,也保持着与共享
的音乐制作的联系。

萨维奇在此暗示,录音所忠实的音乐的"最初表达",并不处于作曲和
录音的碎片化的实际过程中,而是在于一个类似于现场表演的想象的
整体,它是这些过程的指导性目标。综合来看,这些观点提出了一个
循环的、有点自相矛盾的分析,即尽管录音已经成为体验音乐的主要
方式,而现场表演现在也复制了通过录音来定义的音乐,但这些录音
本身以对音乐的隐含理解为基础,即音乐的价值在于其现场性。现场
和录制音乐之间的这种循环关系支持了桑顿的主张:"现场性的概念
本质上是辩证的……它的中心是音乐体验中那些援引传统表演范式
的元素和那些来自电子介导的元素之间的张力。"(2019:574)音乐会
唤起了传统的表演范式,但正在表演的音乐在某种程度上已经是"随
时准备录音的"。同时,录音中的媒介化音乐总是唤起现场表演的
潜力。

　　在本章的其余部分,我将从包括经济在内的多个角度来研究现场
音乐和录制音乐之间的关系。与我在前一章对戏剧和其他形式的讨
论平行,我将分析音乐会的媒介化。在此之后,我将集中讨论一系列
问题,涉及可信度在确定音乐表演的本真性方面的作用,及当代电子
音乐的实践为这种构架以及更普遍的纯声音乐问题带来的争论。

音乐的文化经济

现场音乐和录制音乐的相互交融在它们的经济关系中清晰可见。弗里斯(2007:3-4)认为:"事实上,现场音乐并不与介导的音乐竞争休闲支出,而是与录制音乐一起被吸收到一个单一的、更复杂的音乐市场中。"然而,在进一步讨论之前,应该指出,从劳工的角度来看,情况并不一定如此。1940年代,美国音乐家联合会因担心点唱机和电台播放的唱片会取代音乐家而举行罢工,这是众所周知的历史事件(Peterson 2013)。类似的问题也在数字时代上演,美国音乐家联合会802地方分会、大纽约地区音乐家协会代表为百老汇音乐剧演出的音乐家,重新引发了本质相同的战斗:"工会拒绝完全接受将数字渲染音乐和数字音乐技术融入百老汇音乐剧,这表明它显然担心这种技术会使现场音乐家在百老汇被淘汰。"(Gibbs 2019:275)过去和现在,加入工会的音乐家**确实**将现场音乐和录制音乐视为竞争对手。

然而,从经济的角度来看,现场音乐和录制音乐是相互关联的商品。

> 传统上,对一位艺术家某种格式的音乐的需求,会刺激对该艺术家另一种格式的音乐的需求,从而导致需求螺旋式上升。例如,一位刚刚起步的艺术家可以举办音乐会,这将致使更多的专辑被售出,而专辑又将招致更多的人参加未来的音乐会,依此类推。(Papies and van Heerde 2017:67)

这一点仍然符合事实，但有一个重要的注意事项，即"螺旋式上升［现在］是高度不对称的，唱片需求对音乐会需求的影响，比反向的影响要大得多"（ibid.：68）。从 1950 年代到 1999 年，录制音乐是现场音乐会推广的主要商品，特别是在流行音乐中，真正的收入是唱片销售而不是演唱会门票。然而，在新世纪的前五年，这种情况开始发生变化。唱片销量急剧下降，而演唱会的数量和收入却增加了三分之一（Mortimer, Nosko, and Sorenson 2012：4）。这个逆转通常被认为与数字技术的几次冲击有关，最常见的是 Napster 等在线服务带来的非法 P2P 文件共享，它在 1999 年首次出现。然而，关于文件共享对音乐产业命运的影响，人们有很大的争议。虽然许多人认为文件共享是音乐产业下滑的主要原因，但经济学家费利克斯·奥伯霍尔泽-吉（Felix Oberholzer-Gee）和科勒曼·斯特伦普夫（Koleman Strumpf 2010：19）认为，"经验性工作表明，在音乐领域，最近下降的销售中由共享导致的不超过 20%"。乔纳森·斯特恩（Jonathan Sterne 2012：185）建议不要过于关注文件共享，将其作为原因：

> 我们不应该太快接受这个简单的解释。唱片业很容易出现危机。在 1970 年代末，利润下滑被归咎于迪斯科未实现预期和家庭录音造成的利润损失。大约在 1990 年至 2000 年期间，由于格式的改变以及旧专辑的转售和重新包装，唱片业的利润被人为地提高了。一旦 LP 唱片的收藏被 CD 取代，这个市场枯竭了，行业利润的很大一部分也随之枯竭。有些人认为，取代光盘的高清音频标准未能达成一

致,也必须被视为危机的一部分。HDCD 和 DVD－A 等实验性高清格式没有取得商业上的成功,因此,在 1990 年代支撑销售数字的旧专辑业务也没有新的途径了。无论是否有数字文件,实体唱片市场的相当大一部分已经枯竭。

唱片市场的衰落似乎是由多种原因造成的:文件共享、向数字格式的过渡以及行业对这些格式缺乏共识,都在其中起了作用。安妮塔·埃尔伯斯(Anita Elberse 2010:107)为造成唱片市场萎缩的因素清单提供了另一个条目:"分拆计价"(unbundling),她指的是将音乐作品作为单独的数字文件出售,使"人们从购买专辑转向在这些专辑中挑选自己喜欢的曲目",这对整体销售产生了负面影响。

> 尽管对单首歌曲的需求增长速度比对专辑的需求下降速度快,但通过新歌销售获得的美元数额,仍然远远不足以抵消因专辑销售减少而损失的收入。(ibid.:120－121)

无论人们如何评估唱片销售下滑的原因,它显然是该产业根本重组的症候。"在不到十年的时间里,流行音乐的经济已经从唱片转向演唱会";"艺术家们认为唱片不是收入来源,而是巡演的宣传工具",这与以前演唱会为唱片服务的秩序截然不同(Holt 2010:257,248)。以前音乐家通过现场表演只赚取了三分之一的收入,而现在他们 75% 的收入来自音乐会(Lunny 2019)。这造成的一个结果是 360 度或"多重权利"艺术家合约的发展。早期,唱片公司与艺术家的合作只是为了

制作和销售他们的唱片，而在 360 度合约下，唱片公司（或越来越多的音乐会推广者，如 Live Nation）分享艺术家在"发行、销售和巡演"以及其他创收活动中的收入（Marshall 2012：84）。在消费者方面，音乐产业依靠现场音乐会获取利润的事实，推动了门票价格的上涨。正如费边·霍尔特（Fabian Holt 2010：250）观察到，

> 自 1996 年以来，一场超级明星演唱会的平均价格上涨了一倍多。在 1980 年代，其价格大致相当于该艺术家最近的专辑。今天，它相当于大约 5—10 张专辑……超级明星演唱会成为一种奢侈品，其价格超过了许多其他短期文化体验，超过了去游乐园或博物馆。

现场表演在流行音乐经济中新近的突出地位，并不完全由供应方的利润需求所驱动。即使文件共享使其难以从唱片销售中获利，"由于［录制］音乐的有效价格接近于零，更多的消费者将熟悉一张专辑，从而推动对音乐会的需求"（Oberholzer-Gee and Strumpf 2010：45）。也可能还有其他质量上的因素刺激了对音乐会需求的增长，音乐会被视为生活在数字媒介化文化中的日常经验的替代品。

> 程序的普遍使用，例如 Photoshop 对图像的改变，维基百科的事实"宽松"，以及在线通信中的匿名能力，意味着很难确定任何在线物体、人或事件是否为其数字对应物的真实代表……数字信息的可塑性意味着现实生活比虚拟空间提

供了更高程度的本真性。因此,矛盾的是,数字格式作品认证和提升了现实的、本地的和面对面的情感认同,而这种情感认同又是通过参加现场音乐会来实现……(R. Bennett 2015:8)

即使录制音乐失去了经济上的霸权,它仍然保持着文化上的普遍性。正如上一节所讨论的,录音仍然是主要的音乐文本,而音乐会则是一种补充性的迭代。很明显,虽然现场音乐的消费与录制音乐的消费交织在一起,但它们是在不平等的条件下互相关联的,因为对录音的熟悉比其他因素更有可能激发消费者参加音乐会。在文化上,录音形式仍然占主导地位。在发达国家,大多数人对音乐的主要体验是媒介化的音乐;YouTube 和广播电台是目前听众发现新音乐的两个主要渠道(Edison Research 2019)。

现场音乐与媒介化

正如前一章所讨论的,现场音乐会已经和体育、戏剧一样被间接媒介化了。近来,媒介技术侵入现场表演的许多最有趣的例子都发生在交响乐领域,传统上,交响乐是一种"高雅文化"形式,视频投影之类出现其中,比出现在向来突出奇观的流行演唱会上更令人惊讶。尽管如此,它还是发生了。2004 年,纽约爱乐乐团为了吸引年轻观众,开始在音乐会上试用视频直播,以便让观众体验音乐家和指挥家的特写镜头,这种做法遭到了一些音乐家的抵制(罗宾·波格莱宾[Robin

Pogrebin]:《给交响乐迷,MTV 的触感》,《纽约时报》,2004 年 2 月 23
日:E1)。尽管此后在古典音乐会中使用视频屏幕已经变成普遍做
法,但它仍然是有争议的。音乐评论家霍华德·赖克(Howard
Reich)的反对理由,和反对在电视上呈现戏剧的理由一样:摄像机剥
夺了观众选择将注意力集中在哪里的权利。

> 通过在乐谱的任何特定时刻关注这一组或那一组音乐
> 家,屏幕为我们编辑了音乐会的经验。实际上,它告诉我们
> 什么是重要的,什么是需要注意的,如何去感知一首音乐。
> (《大屏幕和其他分散注意力的东西不断入侵我们的音乐会
> 空间。我们就不能把注意力放在音乐上吗?》,《芝加哥论坛
> 报》,2019 年 6 月 16 日)

相比之下,音乐学家理查德·莱珀特(Richard Leppert 2014:7)则认
为,屏幕可以让观众更仔细地感知音乐家的手势,他认为这些手势是
创造音乐意义的核心。心理学家雪莉·特克尔(Sherry Turkle)认为
屏幕在表演中的出现,标志着现场的吸引力正在减弱:

> 人们希望看到现场的音乐家,但他们现在不断地远离使
> 现场表演特别的即时性。我认为我们正在失去对现场表演、
> 对现场的人和对眼前之事的兴趣。大图像将永远胜过现场
> 表演者。(引自克里斯托弗·博雷利[Christopher Borreli]:
> 《视屏加剧音乐会争议》,《芝加哥论坛报》,2011 年 7 月 5 日)

诸如此类的表演代表了直接媒介化对现场活动本身的侵入,因为观众有机会在同一舞台上同时看到传统的现场表演及其屏幕对应物,从而形成了混合表演。像帕维斯和特克尔这样背景迥异的评论家同样认为,这种混合性并没有将现场和媒介化的元素放在平等的位置上,大屏幕倾向于以牺牲表演者的现场身体为代价,来吸引观众的注意力。

在某些情况下,交响音乐会上的视屏不仅显示正在进行的演出的现场画面,还显示作曲家访谈等背景资料。因此,现场音乐会的体验变得有点像观看 DVD,除了音乐会本身,人们还可以获得额外的专题节目。这种想法在纳什维尔歌剧院的一次实验中表现得更加突出,在古诺的《罗密欧与朱丽叶》演出期间,导演和演员的评论录音通过 iPod 提供,就像 DVD 的评论音轨一样(皮埃尔·卢赫[Pierre Ruhe]:《纳什维尔歌剧院将 iPod 之眼引入〈罗密欧与朱丽叶〉》,《亚特兰大立宪报》,2007 年 2 月 2 日:F1)。由于这些材料是对现场表演的补充,它们的使用可以被理解为间接媒介化的例子,围绕着现场表演,并将媒介化文化确立为其语境。

2008 年底,谷歌承诺组建 YouTube 交响乐团,这一概念类似于 NBC 交响乐团(1937—1954)等广播网络支持的管弦乐队。华裔作曲家谭盾被委托创作一首新作品;来自世界各地的音乐家受邀通过在 YouTube 上发布视频进行面试。"他们被要求使用可下载的 PDF 乐谱(包括谭盾新创作的《第一号互联网交响曲:英雄》[Internet Symphony No.1:Eroica]的一部分),并与可下载的节奏指引视频一起演奏。"(Tan 2016:336)来自杰出乐团的评委小组在第一轮中评估了面试。优胜者的视频被发布在 YouTube 上,并开放给第二轮评估,邀请

YouTube 用户为他们喜爱的音乐家投票。最终,96 名音乐家被带到纽约市参加为期三天的工作坊和排练,最终于 2009 年 4 月 15 日在卡内基音乐厅举行音乐会。这场演出被录像,并在第二天发布在 You-Tube 上。(2011 年,YouTube 交响乐团二代的巅峰演出在悉尼歌剧院现场直播。)

陈诗怡(Shzr Ee Tan 2016)对 YouTube 交响乐团的尖锐批评令人信服,她指出,不论围绕 YouTube 交响乐团的话语坚持它是多么的全球化和民主,它的现实都强化了技术"进步"的意识形态、文化差异的消除,以及西方艺术音乐的威望等。从我的角度来看,这是一个彻底的媒介化的例子,不仅是一场演出,而且是整个演出的基础结构,包括乐团本身的形成都彻底媒介化了。在古典音乐文化中,最终的活动应该是在一个负有名望的场所进行现场演出,这是可以理解的,但这只是构成整个活动的众多演出中的一场,整个活动包括面试视频、公布和推广比赛的宣传视频、介绍入选音乐家的视频、比赛前伦敦交响乐团录制的谭盾新作品的演出视频、由个别演奏者的视频拼凑而成的谭盾指挥交响乐的"混剪"视频,以及卡耐基音乐厅音乐会的视频。最终的演出本身通过录制在 YouTube 上展示而被直接媒介化。这一现场活动也被嵌入其中的所有媒介化表现形式所间接媒介化。

音乐会媒体化的另一种形式是在消费技术的背景下产生的。在观众互动方面已经有很多实验,观众经常使用智能手机来影响活动的各个方面,例如歌曲选择或灯光效果。最近开发的一个应用程序 MixHalo 反映了这里讨论的两个趋势。首先是现场声音和录音室录制的声音之间的区别被打破。MixHalo 是一个系统,可以将舞台上的

声音直接从音板传到观众的智能手机上，观众用耳机收听。因此，在音乐会上听现场音乐，就其音质和每个听众都被耳机隔离的事实而言，成了一种非常像在家里听录制音乐的体验。这段描述让人想起前一章关于伴随个人电脑使用而发展起来的表演形式的讨论，比如音频散步，也是通过将参与者个体化来实现的。MixHalo 还将舞台上的每个音频通道（例如每个表演者的声音）分别传送到听众的智能手机上，这样每个听众都可以创造自己的混音。像 MixHalo 这样的应用程序，通过向无论身处何处的所有听众传达完全相同的音频，使演出空间内的声音体验更加均质；原则上，听众甚至不需要位于这个空间内，就能听到与空间内部听众相同的声音。一方面，这有可能使观众民主化，因为不再有"剧场里最好的座位"，这是该公司网站（www.mixhalo.com）上的说法，尽管在离舞台最远的地方或声音质量较差的地方有可能收费使用。另一方面，通过使每个人都能建构自己的混音，让观众作为自己的音频工程师，以及破坏音乐会的共同体验，它也使观众原子化。

音乐的本真性

本真性（authenticity）的概念已经在本章的引文中出现过几次。虽然本真性是一个备受争议的概念，但它也是一个无处不在的概念，在不同的音乐语境中有不同的定义。虽然尼古拉斯·库克（Nicholas Cook 1998：6）和其他许多人都认为音乐本真性的概念"是基于摇滚乐的"，而且它确实在围绕摇滚乐的讨论中（包括本章）发挥了巨大的

作用,但本真性的概念也出现在大多数围绕音乐风格和流派的讨论中,并根据每个语境的关键优先事项进行定义。在对古典音乐的讨论中,本真性通常是根据表演者对作品的解释关系来定义的,其依据是历史本真性和个人本真性之间的区分,即"表演者忠实于作品"和"表演者以**忠实于自我**的方式表演作品"(Davies 2011:74;原文强调)。爵士乐、乡村音乐和嘻哈音乐都同样注重表演者身份(在种族和地区方面)的本真性以及与特定历史和社会经验的关系。在这种观点中,"只有某些人可以本真地演奏爵士乐",并有权界定什么是爵士乐(Os-teen 2004:5),而乡村音乐家应该一亮相一开口就像来自美国南方,不管他们的实际出身如何(Hughes 2000:196)。米奇·赫斯(Mickey Hess 2005:375)将嘻哈与乡村音乐相比较,并指出由于"嘻哈的语言、音乐传统、口头文化和政治位置的核心特征使其成为一种美国黑人的形式",希望从事这种形式的白人艺术家必须协商他们与这些"真实性"元素的关系。也许令人惊讶的是,即使是以约翰·凯奇的《4′33″》(1952)为最初文本的实验音乐,它在如何定义音乐及其表演方面尽可能开放,然而也

> 将此刻的经验视为本真的,并将这一时刻框定为音乐经验,而不考虑声音(或缺乏声音)的在场。实验音乐试图避免这样的表演修辞,即认为有必要让观众相信事件现实以外的东西。(McLaughlin 2012:29)

在实验音乐的语境中,本真性的确定,是根据它为听众创造的情境,而

不是表演者和作品之间的关系，或与表演者文化身份的关联。

　　虽然我想阐明音乐本真性概念的多面性和复杂性，但我在这里的目的不是对它们进行分类。在所有的定义中，有一些非常广泛的、一般的特征。首先，尽管本真性可以归因于音乐本身，特别是在乐器法和遵守传统或一套通行惯例方面，但本真性（或其缺乏）主要被理解为表演者的特征和他们对音乐的表现。例如，门基乐队（The Monkees）被认为是一个非本真的摇滚乐队，主要不是因为他们表演的音乐，而是因为他们是为电视节目而成立的乐队，在大多数情况下，他们没有自己创作音乐，而且经常在录音室里雇用录音乐手，特别是在早期。正如迪迈特（Diemert 2001：183）所指出的，他们没有过去，没有在通往成功的道路上学习技艺和交学费。与其说门基乐队的音乐是非本真的，不如说**他们**是非本真的。由于门基乐队是非本真的，他们的音乐也被认为是非本真的。与此平行的是，经过本真性毋庸置疑的艺术家的表演，音乐就得到了验真。正如格罗斯伯格（1993：131）指出，"摇滚不能用音乐术语来定义"，因为"实际上，对于什么可以或不可以成为摇滚，并没有音乐上的限制……没有什么不能成为一首摇滚歌曲，或者更准确地说，没有什么声音不能成为摇滚"。理查德·梅尔策（Richard Meltzer 1987［1970］：270）在更早的时候就提出了类似的看法："一切……都可以语境化为摇滚。"这意味着，没有任何音乐在本质上是本真的或非本真的摇滚。音乐的本真性取决于艺术家的本真性。与门基乐队的情况相反，像《埃莉诺·里格比》（"Eleanor Rigby"）和《昨日》（"Yesterday"）这样的歌曲，尽管在音乐上几乎没有可识别为摇滚乐的特征（这两首歌曲的主要配器是弦乐合奏），但仍然

是本真的摇滚,因为它们是披头士的歌曲,是一个摇滚乐本真性无可置疑的乐队的音乐制品。

音乐本真性的第二个一般特征是,它不是音乐或表演者的客观质量。相反,它是一种主观的、主要是评价性的、由意识形态驱动的概念,为进行区分(如摇滚和流行)、建构规范(如关于第三浪潮音乐在爵士乐历史中的地位的争论)、监督流派之间和流派内风格之间的界限(如传统主义者定期反对乡村音乐变得过于"流行"[Hughes 2000:203])提供依据。弗里斯(1998:71)指出了本真性的这两个方面:

> 首先,**本真性**。这显然与生产问题有关,但与深思熟虑的理论无关;也就是说,"非本真"是一个评价性术语,可以用于在生产方面"非本真"的类型——歌迷可以区分本真的和非本真的欧洲迪斯科,它所蓄蕴描述的不是某物是如何实际生产的,而是音乐本身的一种更隐蔽的特征,即被感知到的真诚与投入的质量……是什么让我们对一张唱片说:"我就是不相信它!"(例如,我对保罗·西蒙的《恩赐之地》的反应)?……这显然与我们判断人们的诚意的方式有一定的关系;这是一个人性的判断,也是一个音乐的判断。而且它还反映了我们在音乐之外的信念——我对保罗·西蒙的了解显然对我如何听他的音乐有影响(而新的知识——新的音乐——可能让我改变想法)。

弗里斯在这里提出了一个重要的观点:在音乐中听到本真性,不是因

为它作为音乐的形式特征,而是从中解读表演者的"真诚和投入"。这个过程是由事先的音乐知识以及音乐以外的知识和信念,特别是对艺术家的信念和对其本真性的看法所决定的。音乐的本真性是一种意识形态效应。它不是客观上的"真实",而是人们在各个层面上对特定类型的音乐进行投资时,表现得好像它是真实的。在朱迪斯·巴特勒(Judith Butler)的意义上[①],本真性是表演性的:音乐家通过在其音乐和表演风格中不断引用他们的特定流派和历史时刻的本真性规范,来实现和保持本真性的效果,这些规范可以随着本真性的主流话语的改变而改变。

　　本章中已经提到这一概念的引文,都与媒介化背景下的音乐本真性问题有关。汤因比描述了 1950 年代的一个转折点,从将现场表演理解为"唱片背后的本真时刻",为唱片赋予本真性的文化形构,转向唱片上的表演才是本真时刻的文化形构。在对蕾哈娜的讨论中,索姆达尔-桑兹和芬恩认为录音是她必须在演唱会上重现的"本真"文本,尽管录音是录音室制作的,无法在舞台上用同样的手段复制。这种并列显示了录音、现场性和本真性的三角关系是如何随着时间的推移而被重新定义的。现场表演的可能性曾一度为录制音乐验真,而现在,录制音乐是在音乐会上重现的本真版本,从而为现场活动验真。

　　上一节末尾引用的贝内特的话,说明了在数字文化中,人们对本真体验的渴望仍在继续,或许还在增强,而现场表演与这种体验的联系也在继续,尽管——或者更可能是因为——录制音乐和模拟表演占

① 　见朱迪斯·巴特勒(1993:12-16)对其表演性概念的简明讨论。

据了主导地位。贝内特认为，一种由数字模拟主导的文化使现场表演相形之下显得本真，但这种模拟仍然是通过现场表演来验真的，正如蕾哈娜的例子，而且在表演者本身就是一个虚拟实体的情况下也是如此，比如图帕克·沙库尔（Tupac Shakur）和罗伊·奥比森（Roy Orbison）等已故音乐家的全息复活（我在下一章还将简略讨论这一发展）或初音未来等动画虚拟歌手。全息表演者和动画虚拟歌手不仅在现场表演中出现，而且他们通常与有血有肉的音乐家一起表演，经常是在他们的伴奏乐队中，以提供一种我称之为"关联的本真性"（Auslander 2021：105）。

> 虽然他们是全息影像，仍然需要使他们在舞台上的存在合法化，并证明他们在舞台上的现场性，以便观众接受全息影像的本真存在。肉身的麦当娜被插入［2007 年 MTV 颁奖典礼上虚拟乐队街头霸王（Gorillaz）的］表演中，就说明了这一点。麦当娜通过其身体形态的在场与全息音乐家互动，走在他们身后，并对他们歌唱，使表演具有现场的优势和作为现场表演的合法性。她的身体存在使技术变得不可见，并进一步增强了街头霸王乐队在舞台上现场表演的幻觉。（Jones，Bennett，and Cross 2015：124 - 125）

本真性的悖论

将现场表演与音乐的本真性联系起来的做法，因一个悖论而变得

复杂。录制的声音被认为是不足以提供完整的音乐体验的。在理论和经验上都已充分证明，音乐家在表演中提供的视觉信息影响了听众对音乐的感知和体验，不仅在表明重点和表达情感方面，而且在传达节奏和音高等基本结构特征方面（Auslander 2021：42）。约翰·科贝特（John Corbett 1990：84）在描述录制音乐的不足时认为，"正是录制的声音中特有的视觉缺失，引发了与流行音乐对象有关的欲望"。埃文·艾森伯格（Evan Eisenberg）描述了一种类似的效果："每一个模式的录音聆听都给我们留下一种看见和触摸某物（如果不是某人）的需求。"（1987：65）科贝特接着说道，这种缺失的解决，是通过他在围绕音乐录音的视觉文化中看到的"否认图像/声音的分裂，并为非具身的声音恢复视觉的直接尝试"（ibid.：85），特别是专辑封面艺术和音乐视频。卡茨（2010：24）提到了历史早期有其他"策略……被用来尝试恢复留声机体验中缺失的视觉维度"，比如插图歌唱机和投影留声机，都是为了解决新引进的留声机发出非具身声音时引发的焦虑。虽然科贝特没有谈到现场表演，但它显然是最终的手段，借由现场表演，记录的声音留下的空白可以填补，声音和身体可以彼此恢复。我这样说，并不是表明本真性仅仅存在于现场表演中。相反，我注意到科贝特对**"欲望"**一词的使用，正是由于录音缺乏视觉，才有了对视觉的欲望，现场才成为验真的来源，这种功能在媒介化的语境之外没有意义。录音通过使音乐成为纯声而激起欲望，它与解决这种欲望的各种方式（包括现场表演）建立了辩证关系。

　　在提到"否认图像/声音的分裂的直接尝试"时，科贝特指出了悖论的另一面：录音刺激了人们对视觉的欲望，但在围绕许多种类的音

乐的话语中，视觉被贬低了，主要是通过反视觉偏见的话语，其立场是，既然音乐是声音，只有声音是重要的，而音乐表演的视觉维度是多余的。[①] 在某些情况下，这种反视觉是音乐家贬值的结果，音乐家的存在可以说是音乐表演中最重要的视觉特征，在包括传统音乐学在内的古典音乐话语中，音乐家贬值已经有详尽的记载，根据这些话语，音乐作品只能从乐谱中获得，音乐家作为向听众传递音乐的不可靠的手段而被勉强容忍（Cook 2013；Small 1998）。由于即兴演奏在爵士乐的定义中起着决定性的作用，爵士乐历史与古典音乐学不同，它强调表演者而非作曲者。尽管如此，大卫·艾克（David Ake 2002：86）认为有必要呼吁在爵士乐研究中更多地关注"声音、它在听众面前的实际表现以及围绕这些的意义之间的相互关系"。最近，《观看爵士乐：在屏幕上邂逅爵士乐表演》的编辑们指出："传统上，爵士乐历史和学术研究都是基于声音记录的。例如，主要的爵士乐历史采用了录音作为其主要来源"，并认为"在聆听的同时观看爵士乐，可以获得关于音乐本身、它的表演方式以及它的表现方式的新见解"（Heile，Elsdon，and Doctor 2016：2-3）。保罗·林兹勒（Paul Rinzler）在某种程度上代表了上述学者所反对的传统。林兹勒（2008：186）的立场是，将爵士乐作为一套音乐对象的形式主义研究和对爵士乐的文化研究（大概包括声音以外的表演维度）是两个不同的、本质上不相关的活动领域；他谴责"最近［在爵士乐研究中］转移重点的努力"，它们离开

① 这是我在超过十五年的工作中一直在反对的立场，最终形成了《在演唱会上：表演音乐角色》（Auslander 2021）一书。

了"音乐本身"。①

　　尽管奇观在摇滚乐的表演中占主导地位,劳伦斯·格罗斯伯格
(Lawrence Grossberg 1993:204)仍然将摇滚乐的本真性定位在这种
音乐的声音上,而不是表演的视觉方面:

　　　摇滚乐的本真性一直是由它的声音来衡量的,而最常见
的情况是由噪音衡量的。显然,考虑到大多数乐迷接触摇滚
乐的背景,它的意识形态会集中在声音上也就不足为奇
了……眼睛在摇滚文化中一直是被怀疑的;毕竟,从视觉上
看,摇滚乐经常与非本真的东西相邻……正是在这里——在
其视觉表征中——摇滚乐常常最明确地表现出它对主流文
化的抵抗,但也表现出它对娱乐业的共情。

阿兰·摩尔(Allan Moore 2012:101)提出了类似的观点:

　　　艺术家看起来如何是次要的,原因有很多:最初的接触
往往是通过声音记录的方式;视觉形象比听觉形象更容易被
看作人造的;视觉接触是明显排演的(视频,杂志镜头),而声
音似乎未经介导。

――――――――――

①　为了公允起见,我想指出,林茨勒(2008)含蓄地将现场表演的价值置于爵士乐的
　　录音和即兴演奏的转录之上,理由是转录会诱使分析家把即兴演奏当作传统作
　　曲(184-185),而录音室的录音需要一种音乐完美主义,这"与爵士乐中接受不
　　完美的首要价值背道而驰"(76)。

格罗斯伯格和摩尔不仅指出了流行音乐文化中录音的首要地位，而且还指出了基于以下信念的反视觉偏见：摇滚的视觉文化已从内部腐败，因为它与媒介化、技艺和娱乐业联系在一起，与摇滚文化表面上所支持的反抗性价值观相比，所有这些都被认为代表了与之相对立的主导价值观。

音乐本真性的悖论在于，虽然音乐的听觉维度在录音中被孤立，本身不足以构成对音乐的本真体验，因此需要视觉，但是音乐表演的视觉维度，包括视觉文化和表演者的在场被贬低和怀疑。其结果是，音乐的本真性，就像现场性一样，是辩证的。它不是位于音乐的听觉或视觉方面，而是位于它们之间的辩证张力中，而正是从这种互补关系中，两者都获得了它们的本真性。

作为一种基于大规模生产的文化形式，录制音乐既说明了本雅明关于本真性和机械复制时代灵韵消失的说法，又使之复杂化。音乐本真性的辩证法既是对本雅明（1968：222）所描述的"灵韵的衰退"的挑战，也是其症候，正如第二章所讨论的，他将其视为受机械复制制约的"当代感知"的一个方面。这是一个挑战，因为作为机械复制时代的产物，录制音乐是当代生产的一种形式，它允许其追随者通过验真过程将大规模生产的对象体验为灵性的。桑顿（Thornton 1995：51）观察到，一旦唱片被视为音乐的主要来源而不是复制品，它们就成了灵性的对象。这种辩证法也试图阻止本雅明（ibid.：221－222）所描述的过程，即大规模生产的对象失去了其历史的特殊性：验真需要将录音定位在与音乐流派和表演者身份相关的历史话语中。认证为本真也是有历史偶然性的：当这些历史被修改时（例如，曾经被认为是本真的乐

队被确定为非本真,反之亦然),一张唱片可能会失去其认证。门基乐队就是一个典型的例子。多年来,该乐队已经被认为是本真的,这在很大程度上是因为人们对他们为实现音乐自决所做的幕后努力有了更多的了解,其结果是音乐看起来更"属于他们",而不是一种玩世不恭的商品。

对于本雅明(ibid.:220)来说,"原件的存在是本真性概念的先决条件"。他的这一论点来自这个事实:一件造型艺术作品必须实际存在,才能检验其本真性。乍一看,这种模式似乎可以很好地映射到音乐,在音乐中,本真性是一种源于大规模生产的录音和作为独特对象的现场表演之间的辩证关系的效果。然而,将问题停留在此就会忘记,在媒介化的音乐中,现场表演是对录音的重现,而录音实际上是原始表演。正如本雅明所言,由于原始艺术品是大规模生产的,它的存在并不意味着它具有本真性。但并不像本雅明由此推导的那样,承认这一点就意味着放弃本真性的理念,在面对一个越来越媒体化的社会时,本真性意识形态仍有相当大的力量和价值。

可信度

现场表演相对于录制音乐的验真功能,来自一个简单的命题,它与录音室制作越来越成为制作音乐的主要手段有关:

更加复杂的录音技术和电子效果以及乐器的发展,使唱片制作人有了更大的自由,可以创造出超越一群音乐家现场

创作的声音。这使人们越来越感觉到,在唱片上听到的音乐
可能不是由音乐家们真实表演的。(Barker and Taylor
2007:347)

简而言之,纯声音乐在本真性方面的核心问题是可信度问题,由于音
乐在听觉和视觉方面的分离,这个问题变得更加严重。在没有视觉信
息的情况下,人们如何知道录音中的音乐确实是由其所归属的音乐家
制作的,或者他们是通过本真的手段制作音乐的?

斯坦·戈德洛维奇(Stan Godlovitch)在其关于音乐表演的哲学
论文中指出,可信度是评估表演者本真性的一个关键方面,其主要参
考对象是古典演奏家。(在这一语境中,戈德洛维奇没有使用本真性
这个词,而是选择了**合法性**这个词。)在戈德洛维奇的评估(1998:58)
中,合法性来自音乐家的技能展示,这使音乐家成为可信的:

> 一个演奏者要将一场表演的功劳适当地归于自己,该表
> 演就必须表现出技能和专长的优点,这些优点在专业上使演
> 奏者能够完成他们的表演。在这个意义上,要获得有因果关
> 系的功劳,一个人必须处于适当的位置,将其根据适当的能
> 动性所行之事完全居为己功。(ibid.:24)

对戈德洛维奇(ibid.:27)来说,在录音中听到的音乐家并不处于这种
位置。从他的角度来看,录制音乐的问题在于它削弱了听众确认可信
度的能力。

> 无论我们在录音中听到什么,本身都不足以作为判断演奏者的真正作用和真正功绩的依据。我们最多只能善意地判断该演奏者似乎是可信的。为什么呢? 因为有些录制唱片的演奏者可能缺乏实时的技能,无法完美无瑕地一次性演奏多个小节。

当然,除了缺乏技能之外,还有一些原因可能导致音乐家制作出无法判断其可信度的录音。例如加拿大钢琴家格伦·古尔德(Glenn Gould),他更喜欢广播和录音,而不是现场表演,他谈到在录音室里通过多角度的录音来创造他的表演:

> 你从不同的角度"拍摄"乐谱,可以这么说。例如,对于最接近的角度,我们将麦克风放在钢琴内部——几乎是躺在琴弦上——就像爵士乐的拾音器。下一个角度是我的标准角度,对于许多人的品位来说,这个角度有点太近了,不舒服。第三个角度是一种谨慎的德国留声机风格的欧洲声音,第四个也是最后一个角度则是大厅后部的氛围。现在,我们同时录制了所有这些角度,然后在事后从中选择,在这个过程中创造了一种声音的编排。(Mach 1991:216-217)

除了通过从多个角度录制的同一表演的混合录音,实现对声学空间以及与听众亲密度的操纵之外,古尔德也会编辑他的录音,他用他喜欢的电影词汇来描述这一过程,即"后期制作"(ibid.:206)。没有人可以

说古尔德缺乏作为钢琴家的技能,或者没有能力实时演奏完整的作品。然而,他在 1964 年之后的录音是通过录音室技术建构的表演。用戈德洛维奇的话说,它们的编辑和多种声学角度的混合,使它们成为其技能的不可靠的指标,就可信度而言,它们是不适当的能动性的实例。①

虽然戈德洛维奇是从古典音乐的角度讨论可信的概念,但是认为录制音乐没有提供足够的依据来评估音乐家的技能,以及音乐家与归属于他们的声音之间的因果关系,这并不是他的一己之见,而是一种跨越音乐流派的担忧。在这方面,录制音乐被认为存在缺陷的理由,因所讨论的音乐流派而异,但它们都围绕着一个怀疑,即录音也许不能准确地代表音乐家的能力。正如戈德洛维奇所指出的,在古典音乐中,最低限度可信的音乐家,是能够在没有技术干预的情况下实时熟练地演奏整首作品的人。有趣的是,林茨勒(2008:76)提出,在爵士乐中,现场表演和录音室制作将不同的责任强加于艺术家:

> 在[录音室录音]的情况下,作为常规的例外,即兴演奏者**可以**通过录制另一个片段或编辑一个片段来回溯并纠正错误。听众的期望和音乐家们广泛承认的责任是创造尽可能完美的录音。对于录音所要求的高度完美,与爵士乐中接受不完美的主要价值观背道而驰……这就是现场表演,而不

① 我的"不适当的能动性"概念来自戈德洛维奇提到的适当的能动性,它是可信度的一个条件。在这里,不适当的能动性指的是在录音室里对乐声进行声学处理的能动性,而不是演奏乐器的能动性。

是录音,有时被认为在爵士乐中占有优先地位的原因之一。

林茨勒(ibid.:195)暗示,对录音完美的期待掩盖了他赋予爵士乐的存在意义:"即兴创作的条件鼓励不完美,这就给了即兴创作者反映经验的机会,并最终反映了我们生活的状态……"林茨勒和戈德洛维奇都承认,录音室的录音能够使表演更加完美,因为它允许表演者以一种在现场环境中不能接受的方式重复表演,或者对其进行编辑。① 但是,戈德洛维奇认为古典音乐的技术传统要求在现场表演中做到完美,而林茨勒则将现场爵士乐表演看做一个努力追求完美但可能无法实现的舞台,这是对人类存在本质的隐喻。

可信度的概念在摇滚乐中和在古典音乐与爵士乐中一样重要。因为在摇滚文化中,众所周知,声音是在录音室里制造出来的,所以摇滚乐表演的视觉方面的作用,并不只是对主要建立在摇滚乐声音中的本真性进行二次确认。在**看到**一个乐队的现场表演之前,摇滚乐迷无法确定他们的音乐是否真是**他们的**音乐,考虑到他们在唱片中明显表现出的身份,也无法确定他们是否真是他们应该有的样子。与古典音乐一样,现场表演的视觉证据,即那些声音可以由适当的音乐家在现场制造的事实,起到了为音乐和音乐家验真的作用,起到了认证音乐是合法的摇滚而非合成的流行音乐的作用,这是仅凭录音无法做到

① 古尔德在 31 岁时就放弃了音乐会舞台,他观察到:"现场音乐会的性质不允许你说:'再来一遍。我觉得我不喜欢到目前为止的表演。'你知道你不能重来,但在我的音乐会上,我总是想这样做。我有一种难以置信的冲动,想停下来,转身说,'我想我要再来一遍'。"(Mach 1991:206)

的。我们不清楚的是,如果古尔德或披头士乐队没有早期现场表演的历史,他们作为仅有录音的艺术家是否会成功。在 1968 年的一篇文章中,摇滚乐评人艾伯特·戈德曼(Albert Goldman)称披头士乐队是**"服装最好**、制作最精良、技能最全面、技术最丰富的摇滚乐队"(Goldman 1992:60,我的强调)。戈德曼提到了服装,这意味着披头士乐队继续被视为一个表演团体,尽管他们在 1966 年就已经放弃了现场表演。格罗斯伯格(1993:204)声称:

> 现场表演的重要性恰恰在于,只有在这里,人们才能看到声音的实际产生,以及声音中所承载的情感内容。在现场表演中提供的不是摇滚乐的视觉外观,而是音乐作为声音的具体生产。对现场表演的需求一直表达了对本真性的视觉标记(和证据)的渴望。

和古典乐迷一样,深受摇滚意识形态影响的听众对唱片中录音室操纵的容忍程度,是他们知道或相信由此产生的声音可以由同样的表演者在舞台上再现。① 当这种信念被证实时,两种形式的音乐都得到了验真。当它被证明(或者被强烈怀疑)为假的时候,音乐就被判定为非本

① 谁进行录音室操纵的问题也很重要。格拉西克(1996:77;另见 82)引用了曾为吉米·亨德里克斯设计许多唱片的埃迪·克雷默(Eddie Kramer),以及感恩而死乐队的杰里·加西亚(Jerry Garcia)的话,大意是录音的混音构成了"控制台的表演"。就摇滚意识形态而言,这种技术表演最好由音乐艺术家或已知与艺术家合作的工程师来完成(对古尔德来说也是如此)。亨德里克斯去世后发行的录音

真。虽然现场表演和录音表演确实是不同的媒介,但它们在摇滚以及其他音乐文化中是共生的。正如前面所讨论的,录音唤起了人们对现场表演的渴望,而现场表演则通过其与录音的相似性得到验真。① 在现场表演中,摇滚乐观众是在一个从摇滚意识形态的角度认可音乐本真性的语境中接触到音乐的。演唱会回答了录音所隐含的问题。

约翰·冈德斯(John Gunders 2013:156)提醒我们:

> 虽然普遍的本真性主张可能是基于摇滚乐的意识形态,但它们并不限于摇滚乐本身。即使是那些摇滚神话不屑一顾的"非本真"的音乐流派,也有自己的意义和价值结构,其基础与摇滚神话中的判断相同,甚至使用着相同的术语。

室唱片,其中多首歌有他去世后加录的部分,因此它才会引发争议。这些录音的问题不在于它们是由录音室操纵的,就像亨德里克斯在世时制作的所有专辑一样,而是这些操纵发生在艺术家死后。因此,它所产生的唱片被怀疑是非本真的亨德里克斯。1986 年,在亨德里克斯留下的大量录音室材料被发行成专辑后,现场专辑《吉卜赛乐队 2》(*Band of Gypsys 2*,国会唱片公司)的制作人试图利用对上述专辑的质疑,在封面上强调该唱片"没有录音室的花招,只有吉米的现场"。作为现场录音,《吉卜赛乐队 2》表面上免除了死后混合录音面临的问题。

① 然而,通过现场表演验真的方式并不单一。在某些情况下,比如海滩男孩(The Beach Boys),他们有必要在演唱会上复制其录音来证明本真性。在其他情况下(如感恩而死乐队),本真性在于歌曲的现场版本与录音版本不同。在现场表演、录音和本真性确立的三角关系中的这些差异,部分取决于所涉及的是哪种摇滚亚类型,以及所引出的是哪种意识形态问题。因为海滩男孩被怀疑是一个流行乐队,所以他们必须证明自己有能力在现场表演他们的音乐。感恩而死乐队的听众有点像爵士乐的听众,他们希望该乐队通过显示他们能够重现其录音,然后在即兴表演中超越它,以此证明其本真性。

冈德斯在这里指的是电子音乐；著名的加拿大 DJ Deadmau5 被称为电子音乐家，他"是奇怪的传统主义者——崇尚本真性、表演和其他'摇滚'价值，拒绝任何带有流行气味的东西"（Kneschke 2021：132）。摇滚乐的本真性概念也迁移到了其他语境中，包括流行音乐，2004 年秋季上演的艾希莉·辛普森（Ashlee Simpson）的那场社会闹剧就是一个例子。在电视节目《周六夜现场》的表演中，当辛普森开始唱一首新歌时，扩音系统传来了她明显是录制的声音，唱的是她在节目中早些时候表演的另一首歌曲，这让她大吃一惊。由于无法继续演唱，她跳了一段吉格舞，然后溜下舞台，让她的乐队自生自灭，然后节目制作人仁慈地进入了广告时间。公众对这次表演的反应迅疾而充满愤慨：几个月后，辛普森在橙碗（Orange Bowl）中场表演时遭到了嘘声，来自纽约斯塔滕岛的青少年贝瑟妮·德克尔在网上发起请愿（最初是在 http://wwwpetitiononline.com/StopAsh/petition.html），呼吁这位歌手的管理层和唱片公司终止她的职业生涯。德克尔的请愿书获得了近 50 万个签名，其中的条款也很重要。请愿书抱怨说，辛普森"在现场演唱时，她的声音无法与 CD 中的声音相提并论……我们对她的'表演'感到恶心，所以我们借此机会要求她停止"。尽管辛普森显然是一个流行艺人，而不是一个摇滚歌手，但她的歌迷还是以摇滚意识形态的标准来要求她。在最初的惨败事件发生近一年后，2005 年 10 月，辛普森寻求赎罪。她回到了她的犯罪现场——《周六夜现场》，并说服了她的观众，她真的会唱歌。在介绍她在节目中演唱的第一首歌时，她说："这首歌是我在上次《周六夜现场》经历之后写的。"（引自 Lehner 2005）这句话既是对她自己先前失败的公开承认，又通过强调

她对这首歌的作者身份和自传性质，以及她作为现场表演者的能力，来维护辛普森的本真性。当她的下一张专辑在排行榜上名列前茅时，她得到了回报。

　　1960 年代末流传的一则轶事概括了这里所讨论的大部分内容。根据这个故事，吉米·亨德里克斯(Jimi Hendrix)作为门基乐队的伴奏乐手之一与他们一起巡演。由于门基乐队不能演奏乐器，并想掩盖这一事实，他们把亨德里克斯放在幕布后面，不让观众看到，让人觉得他的吉他声是乐队弹奏的。在一场致命的演唱会上，幕布掉了下来，露出了亨德里克斯的身影，揭穿了门基乐队的骗局。这个故事显然参照了《绿野仙踪》，尽管它是假的(亨德里克斯确实在 1967 年与门基乐队在美国进行了短暂的巡演，但只是作为他们的开场表演)，[①]但它很好地揭示了摇滚乐(以及其他音乐类型)的意识形态对现场表演音乐能力的重视。从摇滚意识形态的角度来看，亨德里克斯和门基乐队在这个故事中并置，作为艺术家被置于本真性光谱的两端，至少在 1960

① 例如，在杰里·霍普金斯(Jerry Hopkins)或哈利·夏皮罗(Harry Shapiro)和凯撒·格列贝克(Caesar Glebbeek)分别撰写的亨德里克斯传记中，讨论亨德里克斯和门基乐队的巡演时，都没有提到这一事件(参见 Hopkins 1983：122 - 124 和 Shapiro and Glebbeek 1990：196 - 201)。门基乐队的迈克尔·奈史密斯(Michael Nesmith)在一次私人通信中证实，亨德里克斯只是作为开场演员。霍普金斯、夏皮罗和格列贝克都强调，亨德里克斯在门基乐队的观众中并不受欢迎，并且在不到两周的时间里就选择了退出巡演。他的管理层选择传播一个虚假的故事，说他被踢出了巡演，是因为他的表演风格对于门基乐队的青少年观众来说太过原始和性感。通过利用摇滚乐和流行音乐之间的意识形态区分，以及对黑人男子气概的刻板印象，这种捏造也加强了亨德里克斯的本真性效果。

年代是如此,这是很有说服力的,就像对欺诈性的揭露引出对本真性的赞颂一样。①

乐器性、本真性和电子音乐

对戈德洛维奇(Godlovitch 1998:71)来说,音乐技能不仅包括实时演奏整部作品的能力,还包括对乐器所带来的挑战的掌控,以及使用工具创造精美声音的能力,工具既使之成为可能,又为之制造障碍:

> [音乐]表演与探险和田径运动有许多共同之处。尽管有专门的装备,热心的登山者通常不会通过爆破和推土来解决他们遇到的挑战,以便为曾经是悬崖的地方提供平坦的地形;他们也不会乘坐直升机匆匆登上山顶。成为一名有成就的吉他手,在某种程度上就是有能力自信地制服吉他的背叛。这并不意味着可以选择重新设计乐器以消除障碍。它

① 霍普金斯(Hopkins 1983:123)通过强调吉米·亨德里克斯体验乐队是由亨德里克斯的英国经理查斯·钱德勒(Chas Chandler)围绕一个美国吉他手组建的英国乐队这一事实,指出了那种认为亨德里克斯比门基乐队更本真的意识形态观点中的讽刺意味。梅尔策(1987 [1970]:277)也以略微晦涩的方式提出了同样的观点:"吉米·亨德里克斯,他离开了美国和蓝调布鲁斯,奔赴英国和酸性摇滚,他本来会成为门基乐队,却已成了门基乐队。"亨德里克斯从英国回来后才风靡美国,这一事实促成了他的神话,使他看起来更加本真。当他离开美国时,亨德里克斯是一个有天赋的节奏和蓝调乐手。钱德勒把他变成了卡纳比街迷幻音乐的异国情调和偶像的化身。

们必须在那里。

正如戈德洛维奇所指出的，登山不仅仅是为了到达山顶，也是关于如何到达那里。如果表演音乐仅仅是关于某些声音的产生，那么用来产生这些声音的方法就没有影响。然而，在这里所讨论的音乐本真性的话语中，声音产生的方式有很大差别。音乐的本真性取决于是否能够将声音视为音乐家的技能和"适当的能动性"的直接产物，其中一部分是与乐器的要求进行协商的能力。

当代电子音乐，以其作为艺术音乐和舞曲的形式，[①]为传统的音乐本真性概念提出了与乐器性和能动性有关的具体问题。在一个特定的流派中，某些乐器被认为是音乐家能动性的有效对象，而其他乐器则不是。例如，从现代爵士乐纯粹主义者的角度来看，电贝斯不被认为是合法的爵士乐乐器，而低音提琴则是。正如布莱恩·F.赖特（Brian F. Wright 2020：122）所观察到的，"尽管这种乐器在爵士乐的边缘存在了几十年，但是到1970年代为止，它在绝大多数时候都与摇滚乐和放克音乐联系在一起，因此带有外来者的污名化内涵"。这并不

① 尽管定义电子音乐超出了本研究的范围，但值得指出的是，关于电子音乐和电子舞曲等术语存在着相当大的术语混乱。有时，这两个术语被当作同义词，而在其他时候，前者是一个与音乐实践和思想有关的历史术语，可以追溯到1920年代开发的一系列电子乐器，并向前推进到笔记本电脑音乐等当代实践（Manning 2013）。"电子舞曲"这个术语显然起源于1980年代中期，并与其他一些术语如科技舞曲和电子乐竞争。电子舞曲经常被缩写为EDM（正如我在本书所做的），但对一些人来说，EDM标明了最初被认为是地下实践的音乐转向商业发展。裘里（2021）追溯了舞曲术语的词源。

是说电贝斯从未出现在爵士乐中,而是说它的出现经常被批评或限定。有电贝斯的爵士乐不是爵士乐,而是融合乐;迈尔斯·戴维斯(Miles Davis)雇用电贝斯手以及电键盘手、电吉他手的时期,从他职业生涯的早期部分中分离出来,被置于"电子迈尔斯·戴维斯"的标题之下。

当然,电贝斯是摇滚乐的主要乐器,但在这个语境中也有乐器可接受性的准则。在这方面,摇滚乐的意识形态和爵士乐意识形态一样保守:本真性经常被定位在当前音乐与音乐的神话历史中较早的、"更纯粹"的时刻之间的关系。在 1970 年代,一些摇滚乐队(例如皇后乐队)在其专辑的内页说明中写道,他们没有使用合成器,从而强调了他们与根源摇滚的传统乐器("真正的"电吉他、鼓等)的联系。然而,数字乐器的出现,改变了模拟合成器之于本真性的历史地位:

> 使用模拟合成器现在是一种本真性的标志,而它曾经是一种异化的标志——在流行音乐图像学中,音乐家站在合成器后面不动的形象曾经意味着冷漠……现在,技术员蜷缩在电脑终端的形象才是有问题的——但这和合成器演奏者的形象一样,可以改变而且终会改变。(Goodwin 1990:269)

合成器,曾经不被看作乐器,而是在摇滚乐中没有地位的机器,现在它已经被看作另一种形式的键盘乐器。这一发展阐明的过程是音乐"技术通过文化适应而**自然化**。起初,新技术似乎是外来的、人造的、非本真的。一旦被文化所吸收,它们看起来就是固有的和有机的"(Thornton 1995:53)。

　　尽管古德温肯定是正确的,计算机将在音乐语境中实现文化适应,但它的道路并不平坦(请注意,他是在 30 多年前做出的预测)。当代的合成器,包括模拟的和数字的,通常使用键盘作为界面,使它们看起来像常见的乐器,而计算机在音乐语境中仍然显得有些陌生。古德温把使用电脑的人称为技术员而不是音乐家。戈德洛维奇(1998:101)非常直接地回答了这个问题:

　　　　电脑不像键盘合成器那样显然是乐器,使用[舞曲 DJ 常用的]排序软件也不构成任何形式的演奏。控制的远程性与表演的基本能动性没有任何相似之处。

戈德洛维奇提到了远程控制,意在暗示不是使用电脑的人的直接能动性导致了声音事件,而是机器本身。在某种意义上说,装上排序软件后,电脑就会自己播放。用户可以启动事件(例如按一个按钮或键),但不会在乐器上实际产生声音,甚至不需要在现场就能发生。传统的乐器演奏需要音乐家"持续参与声音的生产",而在电子音乐中,"声音总是'在那里',它总是在运行"(Mark Butler 2014:106)。[1] 因为计算机不要求用户拥有与音乐才能相关的传统匠艺,所以它不为用户提供机会,让他们按照惯例将产生的声音归于自己的功劳。对戈德洛维奇(ibid.)来说,电脑是"一个全面的作曲-播放工具,它允许操作者完全

[1]　戈德洛维奇(1998:35-41)提出的许多必须满足的"完整性条件"都与表演的连续性有关。虽然他没有表明表演者的努力或参与的连续性是表演完整性的要求,但这似乎是他所提出的条件的逻辑延伸。

绕过表演"。①

　　甚至马克·巴特勒(Mark Butler 2014:95)这位对采用计算机和其他数字设备的舞曲形式特别感兴趣的学者,也承认笔记本电脑"对表演者和观众来说,比任何其他技术都更容易引起强烈的焦虑"。这种焦虑有多种原因。其一是担心现场音乐的表演正变得更多的是回放而不是实时演奏,随着舞台和录音室使用类似的音频技术,录制的声音和现场声音之间的区分越来越难以维持,就更加剧了这种担心,正如本章前面所讨论的那样。保罗·泰伯吉(Paul Théberge 1997:231)观察到,

　　　　在整个 1970 和 1980 年代,流行的电子音乐家遭受了工会、批评家和其他更传统的音乐家和乐迷的苛待,他们反对在录音室制作和现场表演中越来越多地使用新技术。更重要的是,1990 年米利·瓦尼利(Milli Vanilli)的对口型丑闻必须被看作近十年来人们对于现场表演在音序器、采样器和伴奏带时代的地位和合法性之关切的高潮。对于批评家来说,问题不仅仅是乐手们试图使舞台上的表演听起来像他们的唱片(这是流行乐手们长期以来专注的事),而是演唱会确实**成为**唱片。

①　戈德洛维奇的立场排除了将计算机视为某种表演者的可能性。我在奥斯兰德(2021:73-74)中参照大卫·Z. 萨尔茨(David Z. Saltz 1997)的分析,对这种可能性进行了详细的讨论。

米利·瓦尼利事件令人愤慨,因为它暗示了一个新的音乐表演时代的到来,在这个时代,表演的视觉证据将与声音的生产没有关系。录音和现场表演的辩证关系受到了威胁。如果它被完全打破,现场表演将被剥夺了其传统的验真功能。

对一些人来说,诸如唱机转盘或笔记本电脑等设备,通常采用在现场表演前录制或编程的材料,然后将其纳入现场表演中,它们有自动化之嫌,因此似乎不是合法的乐器。《纽约时报》流行音乐记者乔恩·帕雷莱斯(Jon Pareles)反对在演唱会上对口型、使用计算机编程的乐器和其他形式的自动化技术,维护传统现场表演的价值,他把这些技术进入现场表演称为范式转变。"我还没有准备好接受新的范式,"他写道,"自动化技术所消除的自发性、不确定性和合奏协调性正是我去看演唱会的目的。"(乔恩·帕雷莱斯:《MIDI 的威胁:机器的完美远非完美》,《纽约时报》,1990 年 5 月 13 日:H25)

其他评论家则以别的理由反对新的乐器法。有点讽刺的是,加里·伯顿(Gary Burton)是一位杰出的电颤琴演奏家,他在 1960 年代帮助将摇滚乐器和音色注入爵士乐,在 21 世纪初,作为伯克利音乐学院的长期教员和管理人员,他却对在该学院教授唱盘艺术的想法非常抵触。即便在签署同意这个想法后,他仍然表示怀疑:

> 我并不赞成,即使现在我也非常怀疑。它似乎缺乏很多对我来说很重要的音乐元素。你知道,丰富的种类与和谐。多样的动态和更有趣的节奏组合。(Neal 2004)

对于像伯顿这样的乐器演奏家来说，笔记本电脑和唱机转盘等设备将现场表演重新定义为对录音或编程材料的实时操作，这就造成了关于自动化的争议，以及关于产生乐音所需技能和传统音乐价值这两者貌似都被削弱的争议。具有讽刺意味的是，同样的争议出现在电子舞曲的语境中，它也是技术变革的结果。当一个 DJ 切换两张不同节奏的唱片时，他们必须通过放慢或加快其中之一或两者来匹配节奏。最初，DJ 通过仔细聆听和手动调整他们的转盘旋转速度来实现无缝匹配。

> 对于旋转黑胶唱片的 DJ 来说，这种技术需要身体训练；DJ 必须学会聆听两首（有时是更多）同时播放的曲目，区分两张唱片之间微妙的节奏差异，并调整高音控制——DJ 转盘上一个可变的（在大多数情况下不精确的）滑块。熟练的黑胶 DJ 可以让两张唱片以匹配的速度同时播放，有时一次播放几分钟，同时调整音量和音轨的均衡，将它们完美地融合在一起……这使得节拍匹配成为一种音乐技巧，之所以这样说，是因为现场表演者有失败的风险……(Attias 2013：23)

到了 2010 年代，"越来越多的自动节拍同步功能（'同步'按钮）出现在较新的 DJ 软件和硬件上"（ibid.），使得节拍匹配变得更加容易，就像在某些情况下取代黑胶转盘的以 BPM（每分钟节拍）显示节奏的 CD 机，以及随后推出的带有软件的笔记本电脑，使 DJ 可以通过屏幕显示而不是聆听曲目来匹配节拍。在电子舞曲社区，传统主义者对使用

CD 机或笔记本电脑的 DJ 的看法,就像古典音乐传统主义者如戈德洛维奇对使用推土机到达山顶或使用电脑作为乐器的看法一样。正如古德温所描述的使用笔记本电脑的摇滚乐手,"用 CD 表演的 DJ 在这里被看作一个工程师而不是一个表演者,一个技术员而不是一个艺术家"(ibid.:25)。在舞曲的语境中,对这些设备以及它们作为乐器的本真性的看法,因对某些技能的重视而不同:

> 例如,对于黑胶唱片制作者来说,使用转盘和黑胶唱片是可以接受的,但不能使用 CD;对于其他人来说,使用转盘或 CD 是可以接受的,但不能使用电脑。对另外一些人来说,只要 DJ 避免使用"同步"按钮,电脑也是可以的。(ibid.:29)

这些类型的区分,反映了对音乐技能的界定和维护的关切,因为新技术似乎会使它们自动化,或让它们过时,这正是戈德洛维奇和帕雷斯在非常不同的音乐语境中所表达的关切。所有这些关切,无论是在传统器乐的语境中,还是在使用笔记本电脑和转盘的舞曲的语境中,都反映了"对于技术作为劳动的畸形补充的焦虑,这种焦虑根深蒂固,由来已久,随着新的乐器、制作过程和表演实践交替地协助或取代人类劳动,这种焦虑在音乐中不断复发"(McCutcheon 2018:170)。

在使用笔记本电脑制作舞曲和艺术音乐的群体中,人们普遍认为这种设备对既定的音乐验真程序提出了挑战,这不仅是由于已经讨论过的原因,而且还因为目睹现场笔记本电脑表演时,很难评估其可信度,因为很难辨别表演者在做什么,如果有的话(因为总是有可能声音

仅仅来自程序的运行，或者像人们经常说的那样，表演者实际上在查收电子邮件）。①

> 有资料显示，事件中的视觉运动信息（如表演者的动作）是传达意义和在观众中引起情绪反应的关键因素。然而，电子音乐表演通常是以传感器或笔记本电脑为基础的，公众并不总是能看到它们，它们的使用也不需要表演者大幅度的姿势和行动。电子音乐表演的构架很少，甚至没有向观众传递关于舞台上正在发生之事的信息，这与声学乐器的表演不同。这可能导致声音和表演者的行为之间的认知联系不明确，或者说……缺乏透明度。（Correia，Castro，and Tanaka 2017）

这是音乐表演中视觉和听觉之间关系的一个新转折。纯声音乐的核心问题是视觉从声音剥离；虽然电子音乐本身没有这种剥离，但视觉层面往往是模棱两可的，没有提供通常为验真所需的明确的能动性证据。正如约翰·克罗夫特（John Croft 2007：61）这位经常为传统乐器和现场电子乐合奏创作的作曲家指出："如果［笔记本电脑］表演者的能量和姿势特征与产生的声音之间的关系是不透明的，那么现场表演的大部分意义就失去了。"他进一步断言，现场电子音乐的视觉维度所带来的问题，概括了居于所有纯声音乐核心的基本议题：

① 关于新技术对音乐表演听觉和视觉维度之间关系的影响问题的概述，见奥斯兰德（2021：49-55）。

电脑可以根据人的动作产生声音，这本身并不有趣；这就是为什么用传感器触发声音往往是枯燥的，或者，最多只是有趣的。现场电子设备提出的问题，是音乐中除了声音还有什么这一问题的具体版本。（ibid.：65）

笔记本电脑表演和其他类型的现场电子音乐的主要问题是，表演者的行为和产生的声音之间的关系对观众来说缺乏透明度。虽然有些电子音乐家认为这个问题不重要（见本章最后一节），但"许多笔记本音乐表演者……确实认为有必要注入一种'现在感'，一种与观众的互动，努力找回与'现场'表演相关的本真性"（Paine 2009：218），通过寻求改变电子音乐表演的视觉维度，使其提供姿势信息以及姿势与声音之间的因果关系，从而实现透明度，进而进行验真。西蒙·埃默森（Simon Emmerson）认为，在电子艺术音乐方面，给听众造成的印象比技术现实更重要。由于"表演者触发的实时计算不能保证听众会**感知**到一个真人发起或影响了一个音乐事件"，表演者可能需要借助某种程度的幻觉来填补能动者的空白："作为魔术师的作曲家可以创造**想象的**关系和因果链……其方式是在听众的**想象**中**暗示**声音与表演者行为的因果联系。"

马克·巴特勒（2014：103）描述了电子舞曲中验真的修辞：

[现场表演的]一个主要功能是证明：表演者在舞台上的动作，以及所有被操纵的硬件，表明她真的在做什么，她在积极从事音乐创作，而不是查收电子邮件。同时，表演者展示

了**能动性**:他是这些声音的作者,尽管它们可能是录制的。
另一个特质是**耗力**。在其他语境中,这应该是我们很熟悉的
本真性的传达,在这里也是如此:体力消耗的迹象告诉我们,
这些声音是通过音乐家自己的劳动产生的;它们并非唾手可
得,而是需要工作和特殊技能。

巴特勒对证明、能动性、耗力和劳动的强调,对于古典音乐、爵士乐、摇
滚乐和其他形式的流行音乐与电子音乐都同样适用。在所有这些情
况下,通过弥合纯声的空白来表明音乐家是可信的音乐提供者,本真
性借由现场表演得以建构。

人们可以说,即使是一个明确的演示,即按下一个特定的按钮,产
生一个特定的声音,也没有达到传统器乐固有的透明程度,因为声音
是在机器的内部无形地产生的,而不是由音乐家在乐器上的可感知的
物理动作产生的。似乎是为了弥补这一点,电子舞曲中的能动性和努
力的展示经常被夸大。巴特勒(2014:101)指出了他所说的"激情旋钮
时刻":

这个术语唤起了一种奇怪的不协调性,当音乐家将异常强
烈的表现力指向一个与音响工程相关的微小的技术部件时,就
会产生这种不协调。激情旋钮时刻通过强烈的夸张姿势进行
交流;它们是"表演"作为一种文化定位行为的表演性展现。

尽管这样的时刻使观众能够在表演者的行为和所产生的声音之间建

立因果关系，但它们并不是真正的透明，因为 DJ 转动旋钮的力度并不是完成任务所必需的，而是为了观众的利益，富有表现力地将其戏剧化了。对于传统的乐器演奏来说，肯定也是如此。尽管戈德洛维奇对音乐表演的剧场化有些轻蔑，但他主张在音乐表演中采用他所谓的"人格主义"，作为现场音乐和录制音乐两种体验之间的一个关键区别。对戈德洛维奇（1998：141）来说，音乐表演的人格主义维度超过了产生声音的必要行为：

> 个人化的表演不仅仅是独特的、个别的或特异的；它是一个人的签名。就其本身而言，它不仅仅是一个功能操作者的签名，不仅仅是在生产和传输语境中占据某个角色的签名。

巴特勒提到的那种戏剧化的姿势，超过了对设备的技术控制所需，并有助于以一种类似于戈德洛维奇描述古典音乐的方式使表演个人化，因为它们构成了表演者的签名。（当然，对戈德洛维奇来说，姿势的人格主义需要与直接的乐器因果关系相结合，才能构成本真的表演，而这在电子音乐中并没有发生。）

技能 vs.控制：音乐才能的新范式

巴特勒对电子舞曲音乐家通过他们的姿势语汇强调其在场、能动性和耗力的描述，体现了他们希望将其实践与传统的乐器范式同化，并在这一范式中保留可信度的功能，从而解决克罗夫特（2007：65）所

提出的一个迫切问题:

> 乐器性的概念很难被重新定义,而且……我们必须找到
> 一种方法,把它当作一个有弹性的、对人类有意义的现
> 实……任何使用电子手段的表演都必须建立和理解与它的
> 关系(这不是说屈从它)。

即使是像初音未来这样的虚拟表演者,也需要由现场音乐家来支撑表演,这证明了乐器范式的难解性,乐器范式也延伸到了声乐家,正如对 Auto-Tune 的抵制所表明的那样。

　　然而,一些电子音乐家对这种策略表示质疑。例如,斯科特·麦克劳林(Scott McLaughlin 2012:19)指出,虽然"乐器性是上个时代的范式,但计算机提供了超越人类时空感知极限的可能性",他接着说,纯声作曲"重视声音而非姿势,从而削弱了可直接感知的因果关系的重要性。实验音乐的美学对直接因果关系也有类似的削弱"。作为后者的一个例子,凯奇的《4′33″》(1952)的演奏者既没有选择,也没有控制作品的声音元素,而是含蓄地将在演奏地点和时间范围内出现的任何声音指定为音乐。表演者可以说是让观众把注意力集中在环境声音上,但不造成声音本身。① 这表明一种新兴的美学,它与传统的乐器性有明显的不同。这种定义音乐才能的新方法集中在两个趋势

① 　然而,在《4′33″》中,姿态并非不重要。恰恰相反,环境声音通过音乐家的姿态被框定为音乐,在历史上这是一位钢琴家打开和合上钢琴盖,以标记作品的三个乐章,用秒表计时。

上。第一个趋势表明，不一定要按照传统乐器演奏者甚至转盘演奏者的方式，通过直接的身体能动性来产生声音，才能被认为是音乐家。音乐家的类别也可以包括那些以某种方式操纵或管理声音的人，他们没有创造，甚至可能没有选择这些声音。第二种趋势是将表演和现场性的概念从表演者和他们产生的声音之间的关系，转移到听众和他们听到的声音之间的关系。

作为前一个趋势的例子，埃默森（2007：90）将音乐中的现场性概念扩展到包括传统的乐器演奏者（那些"用机械方式生产声音"的人），与那些站在表演者旁边、管理或监督他们自己并不生产的声音、用虚拟方式模仿乐器范式的人：

"现场"在这里意味着：

·人类表演者的在场：在表演过程中做出决定和/或行动，从而改变音乐的真实声音性质；

·这包含了历史上公认的"现场"的观点，即涉及这样一个人：

以机械方式产生声音；或者用机械乐器的电子替代物，以类似的身体姿势输入，从而产生声音；

·但它也包括这样一个人：

没有用机械方式引起声音，但可以通过直接控制的电子介导界面来引起、形成或影响声音。

埃默森将现场音乐家重新定义为这样一个人，其能动性在于实时控制声音事件的能力，而不是直接产生构成这些事件的声音。

埃默森的扩展性定义将传统的乐器演奏家与电子音乐家放在一起，而迦勒·斯图尔特（Caleb Stuart 2003：64）通过提出他所谓的"听

觉表演性",提供了一种对传统乐器性范式的更为激进的替代方案:

> 音乐的表演性是从聆听的行为,以及听众根据听到的声
> 音进行的表演中发现的。那么,我们就不需要看到表演者与
> 乐器的身体互动来参与这种听觉表演性:我们只需要聆听并
> 参与聆听的行为。

斯图尔特的论证策略是,将现场性的位置从表演者和声音的生产转移
到听众和声音的接收。在他的分析中,电子音乐的现场性正是存在于
后一种关系中。杜加尔·麦金农(Dugal McKinnon 2017:270)提出
了一个类似的论点,在音乐被制作成纯声的情况下,比如旨在通过扬
声器播放给聚集观众的电子音乐,

> 扬声器音乐的现场性,特别是在沉浸式的声音环境中,
> 从声音、空间与听众的身体、情感和解释活动的互动中出现。
> 这只有在表演者和表演缺席,以及扬声器在场的情况下才能
> 发生。

麦金农的最后一句评论来自他的立场,即表演者无论是身体在场还是
虚拟在场,总是被解读为现场的,任何归因于扬声器的现场性是荣誉
性的(ibid.:268)。如果一个现场性的效果纯粹来自产生声音的技术
的在场,那么表演者必须消失。在音乐表演中,这些关于现场性的后
乐器理念的表述,摒弃了表演者以及随之而来的因果关系和可信度的

概念,以便于将现场性重新定位在声音、表演环境和观众之间的关系中。像 MixHalo(前面讨论过)一样,现场性从表演者转移到听众的技术介导体验,这使人想起前一章关于音频漫步的讨论。

　　然而,在电子舞曲中,表演者(DJ 或制作人)仍然在舞台上,但不必像传统的乐器演奏者那样,为了产生声音而进行连续不断的活动。"[这]让表演者的身体做什么?"马克·A.麦库切恩(Mark A. Mc-Cutcheon 2018:170)问道:"戏仿现场性,充当指挥家?"来自某些方面的答案,至少是对第二个提议的答案,似乎是肯定的。坎斯克(2021:133)观察到,

　　　　简单地通过电脑播放曲目和模仿表演……已经变得不
　　那么容易接受了。尽管现在灯光表演对于任何有影响力的
　　乐队(无论哪个流派)来说都是例行公事,但许多电子舞曲艺
　　术家通过创造定制的表演装置而走得更远。

三十多年前,桑顿(1995:122)在解释现场音乐如何根据其录制对应物来定位自身时,就已经预见到了这种通过奇观来重申现场活动的现场性和本真性的做法:

　　　　表演者以两种主要的、看似矛盾的方式做出反应:他们
　　通过拥抱新技术来面对录音的威胁,以及将自己定位为机械
　　的、可预测的光盘的反面,将表演重塑为"现场音乐"。换句
　　话说,仅靠技术是无法拯救演唱会的。表演必须找到它的本

质,它的卓越价值,它的存在理由。它对录制娱乐的反应类
似于一个世纪前绘画对摄影的反应。绘画成为印象主义和
表现主义,在修辞上更加自发和个性化。它对色彩、光影进
行了实验,对感知进行了研究,并描绘了内在自我的层次。
同样,音乐表演将通过发展奇观、放大个性和提升自发性的
外观而改变自身。

所有这些方面都可以在杰里米·W. 史密斯(Jeremy W. Smith)对电
子舞曲制作人 Deadmau5 的表演的描述中找到,Deadmau5 既创造了
奇观,又在表演中注入了音乐家的姿态:"当他在一个悬挂在半空中的
开放式旋转立方体中表演时,他看起来就像一个键盘手,用身体姿势
在合成器和电脑上演奏音乐。"(2021:153)他通过大屏幕上显示的信
息与观众直接交流,偶尔摘下他标志性的老鼠头面具,露出他的真实
面容,这既放大了他的个性,又增强了自发性的外观。在对
Deadmau5 的评论中,史密斯重申了现场性和本真性之间的联系,但
也重新界定了可信度在商业电子舞曲这种完全媒介化语境中的作用:
"Deadmau5 通过展示他的技术和他对奇观的控制,以及通过身体语
言、屏幕信息、口头言语和音乐行为与观众直接交流,以此来描绘本真
性。"(ibid.:155)简而言之,虽然 Deadmau5 在某种程度上表现为一个
传统的乐器演奏家,但他的本真性在于他对声音和奇观的控制,而不
是他通过戈德洛维奇所强调的乐器能力在声音的物理生产中发挥作
用,正是因为指挥家式的控制,而不是因为他纯粹的乐器技能,Dead-
mau5 可以被认为是可信的。这种可信度从技术控制而非乐器技能

的角度重新定义了音乐表演、能动性和本真性,这个定义被明确规定
为研究笔记本电脑表演中的现场性的前提之一:

> [笔记本电脑艺术家]表演的本质在于,他们站在舞台
> 上,舞台在其控制中,所有的目光都集中在他们身上,因此他
> 们可以用于表演性的分析……我们可以把表演定义为舞台
> 上的表演者为控制被听到的音乐所做的事情。(Bown,
> Bell,and Parkinson 2014:14)

对于纯声音乐的难题,即缺乏表演的视觉证据和随之而来的对视觉的
渴望,Deadmau5 的解决方案是通过奇观恢复视觉性。这是一个远比
笔记本电脑或扬声器音乐家更传统的解决方案,后者直接否认存在难
题,或者否认当音乐表演没有为声音来源提供视觉参考时有任何损
失,并主张全心全意地拥抱纯声。前者主张现场表演者作为一个控制者
的在场,即使控制的概念并不完全等同于传统的音乐技能的概念,[1]后者
则完全消除了对现场表演者的需求,而赞成将现场性的概念作为听众
和机器之间的一种非介导的关系。

① 在戈德洛维奇(1998:55)对音乐表演的描述中,技巧和控制是相互关联的概念:
控制是产生乐声的必要能力,而技巧则是产生好的乐声的能力。然而,对戈德洛
维奇来说,控制和技巧都是植根于音乐家直接通过身体导致乐声发生的想法,因
此排除了将操纵转盘或笔记本电脑按键的技巧视为音乐技巧的可能性。

第四章

法定现场：法律、表演、记忆

朱莉·斯通·彼得斯（Julie Stone Peters 2008：196 - 197）在总结后结构主义理论家对表演和法律之间关系的理解方式时，观察到了一种根本的立场分歧：

> 一方面，我们有一种与法律的专制征服共谋的法律表演性。表演是坏的，因为它是专制监管的代理人。……而另一方面，我们有一种法律表演性，它是将人们从专制征服中解放出来的主要代理人。表演是好的，因为它提供了集体的宣泄，抵制了拘泥形式的本本主义，允许人们在不受法律约束的情况下重建自己的身份，并为文盲和不善言辞的人提供非口头语言，因此在新媒介时代，法律终于掌握在人民手中。

并不令人惊讶的是，表演理论家倾向于第二个选项，"好的"表演似乎提供了抵抗监管的可能性。赫伯特·布劳（1996：274）指出，在理论中人们强烈地渴望"一种'表演性'的语言，它将超越、迷惑或废除以法律的名义运作的监管功能"。佩吉·费兰（1993b：148）认为，"现场表演没有拷贝，它投入可见性——在一个狂热的当下——并消失在记忆

中,进入不可见和无意识的领域,在那里它躲避监管和控制"。费兰在此提出了一个有影响力的主张。她认为表演不能被复制而仍然是表演,这源于她的观点,即表演最关键的本体论特征是它的消失,这一点在第二章中讨论过。在费兰看来,如果表演不能被复制,它就不能参与以重复为基础的文化经济,因此可以不被这种经济的力量支配,包括被法律所控制。当她提到表演的持续存在只是作为观看的记忆时,她援引了表演的另一个表面上的本体论特质。帕特里斯·帕维斯(1992:67)解释了表演的消逝与其在记忆中储存之间的关系:"作品一旦上演,就永远消失了。人们唯一能保留的记忆,只在观众多少有些分心的感知中。"费兰将这个表演分析延伸到政治领域。对费兰(1993:6)来说,"可见性是一个陷阱,它召唤着监视和法律"。表演的消失和随后仅在记忆中的持续存在,使其成为抵抗监管和控制力量的特权场所。这个立场依靠两个前提:表演抵制复制;记忆是一个远离法律的安全港。

在本章中,我希望质疑这种对表演与法律关系的思考方式,我将表明,正如将表演看作抵抗法律的人所做的,法律赋予了表演同样的本体论特质——只存在于当下,只作为记忆持续存在。尽管这些特质使表演能够在一个非常有限的意义上逃脱监管,但它们也使表演能够以其他更全面的方式适用于法律并对法律有利。事实上,现场表演对于法律程序是至关重要的。我将从法学的两个不同领域来探讨这个问题:我在本章的第一节讨论证据法,在第二节讨论知识产权法。为了证明审判是本体论上的现场活动这一假设对于美国法律话语至关重要,我将研究预先录制的录像带审判(prerecorded videotape trial,

PRVT)的现象,并提出为什么它从未达到预计的普及程度的问题,以及在全球疫情危机期间在线进行法律程序的前景。为了证明现场表演在法律程序中的核心地位,我将讨论该系统对现场证言的强烈偏好,以及证言被定义为记忆检索的现场表演。这一讨论主要集中在证据法上。在下一节中,我将讨论现场表演在知识产权法中的地位问题。尽管表演本身并没有被作为享有版权的文化商品进行管理,但因为有对现有法律理论(如不正当竞争和商标)的解释,及新理论如形象权的发展,已经出现了使表演在越来越多的方面"可拥有"的历史趋势。本章第三节对表演在观看记忆中的继续存在使其处于监管范围之外的说法提出质疑,指出记忆既受到法律的监管,也作为一种执法机制而被征用。

证据法规定了"在诉讼审判中用于说服事实问题的证据"(Roth-stein 1981:1),因此设定了条件,以规范作为法律之表演的审判行为,而版权法则规定了文化物品的所有权和流通,因此决定了表演参与商品经济的条件。就此而言,它是法学的一个分支,最直接地处理表演在法律中的地位问题。我想在此调查一些法规、判决和法学思想,它们阐明了表演在法律中的地位,及作为表演的法律程序之性质。尽管版权和证据是独立的法律领域,但将它们与表演联系起来考虑,就会发现记忆是两者共同的主题——也许它通常就是法律的核心主题。以记忆这一主题为支点,本章对法律和表演的讨论,将从具体的法律角度重新审视第二章和第三章中提出的许多问题。对证言和版权的讨论重申了本研究在本体论和文化经济角度对现场性的双重关注。

电视法庭,或录像带审判之可抵抗的崛起

由于同样的文化原因,美国的法庭与其他从前致力于现场表演的文化场所一样,经历了媒介化的侵入。正如大卫·鲁宾(David M. Rubin)在《视觉审判》(*The Visual Trial*)中指出了间接媒介化对法律程序的影响,电视的经验在陪审员中如此深入人心,对我们目前的认知模式如此重要,以至于律师必须在法庭陈述中提供类似的视觉信息和复杂性。一些检察官担心会出现所谓的"CSI 效应",该效应以美国电视剧《犯罪现场调查》及其各种衍生剧命名。据推测,陪审团期望现场审判能像电视审判一样涉及高科技的法庭证据,若非如此,他们就会感到失望,这种情况类似于第二章中讨论的现场事件似乎是其自身媒介化表现的退化版本。[①]

法律诉讼程序也越来越多地受到直接媒介化的影响:视频和数字信息技术现在被用于审判的许多阶段。嫌疑人可以通过远程视频连接的方式从监狱提审。在某些案例中,例如在医疗事故审判中使用家庭分娩录像作为证据,争议事件本身可以通过视频显示,作为一种目

① 马里科帕县(亚利桑那州)检察官办公室在 2005 年发表的一项研究为 CSI 效应提供了经验证据,尽管汤姆·R.泰勒(Tom R. Tyler 2006)和查尔斯·勒弗勒(Charles Loeffler 2006)都不相信其真实性。在最近的一项研究中,金伯利安·波德拉斯(Kimberlianne Podlas 2017)得出结论,尽管陪审员现在对在法庭上使用技术展示证据有更高的期望,但这些期望通常不会影响他们的决定。

击者证言的形式。[1] 其他类型的证言——专家证词,乃至实质性目击者的证词——也可以通过视频呈现。所谓"生命中的一天"的视频被用来展示伤害对受害者的影响。示意证据,如犯罪的重演,可以通过视频或电脑屏幕上的动画来呈现。甚至结案陈词也可以加入视频。渣打银行诉普华永道(88 - 34414[Super. Ct., Maricopa Co., AZ])一案在法律界受到关注,因为原告律师在结案陈词中加入了一部名为《泰坦尼克号》的作品放映,以呈现他们本来要口头表达的类比。

> 在这段耗资 17000 美元的视频中,1958 年英国电影《此夜永难忘》(*A Night to Remember*)中关于泰坦尼克号沉没的场景,与显示普华永道的错误审计如何使英国渣打银行的投资陷入困境的信息和图表交替出现。(Sherman 1993:1)

为了适应多种可能的媒介化证言和证据形式,[2]装备精良的当代

[1] 在这类案例中,质证的律师必须采用一种经典策略的变体。律师不是试图说服陪审团,证人没有看到她声称看到的东西,而是必须说服陪审团,视频没有显示原告声称的内容。陪审员成为目击者,他们必须被说服视频表现的不可靠,而不是他们自身感知的不可靠。

[2] 罗纳德·L. K. 柯林斯(Ronald L. K. Collins)和大卫·M. 斯科弗(David M. Skover 1992)将视频和其他用作法律文件的非印刷媒介称为"副文本"。他们提出了一个有趣的论点,即随着法律越来越依赖于副文本而不再受书面文字的约束,法律程序的表演性方面(如手势、面部表情等)将成为记录的一部分,而目前只有文字是这样。在某些方面,法律的实践方式会让人联想到没有文字的社会。伯纳德·希比茨(Bernard Hibbitts 1992,1995)通过对法律表演性的分析阐述了这一立场,而彼得斯(2008)则将其置于持续进行的有关法律文本性的辩论的语境中。

法庭可能包括以下设备和系统(摘自一份更长的清单):

- 采用模拟光盘存储的录音或实时电视证据展示,使用……诉讼科学视频光盘系统,该系统具有条形码索引和光笔控制功能;
- 内置视频取证播放设备;
- 自动法庭技术微芯片控制、多机位、多帧、使用顶置式摄像机和舒尔麦克风语音启动切换的程序视频记录;……
- 文本、图表和具有电视功能的陪审团计算机和监视器;……
- A. D. A. M.人体模拟和显示。

(Lederer 1994:1099 - 1100)

鉴于媒介技术在法庭上潜在的广泛存在,陪审团有可能发现自己的处境与演唱会或体育比赛观众基本相同,即参加表面上的现场活动并通过视频显示观看大部分内容。然而,我将论证,法庭已被证明比本书讨论的其他文化场所更能抵抗媒介化的侵入。

1970年代初,随着录像带技术的简化,当它可以被电视行业以外的用户使用时,就有人提出了使审判完全媒介化的主张。法学家阿兰·莫里尔(Alan Morrill 1970:237 - 238)在1970年代初的一篇法律杂志文章中不遗余力地做了如下宣告:

很快有一天,在这片杰出的土地上的某个法庭,将对目

前的陪审团审判制度进行彻底的变革……陪审团将仅仅通
过在电视屏幕上观看和听取整个审判过程，来决定诉讼的议
题……引导审判的律师可能只在选择陪审团时出现在陪审
团面前……无论在哪个领域，这一注定的事件都会发生——
无论是在某个大城市，还是在一个偏远的县城——那个地点
都将作为一切开始的地方被记录在历史中。尽管部分审判
员的态度顽固，但这种对解决诉讼的独特修正将迅速遍及我
们国家的广袤土地。

莫里尔是一个真正的预言家——他所预言的大部分都实现了，例外是
他在最后一句话中描述的全面改革。他所预言的那种审判被称为"预
先录制的录像带审判"，通常缩写为 PRVTT 或 PRVT（我将使用后
者），在几个司法管辖区发生了无数次，并在司法系统获得了坚定的拥
护者。

历史记录了第一次 PRVT 发生的时间和地点，但没有像莫里尔
预期的那样将该城市作为法律范式转变的诞生地。它于 1971 年 5 月
23 日发生在俄亥俄州的桑达斯基，由伊利县民事诉讼法庭的法官詹
姆斯·麦克里斯特尔（James L. McCrystal）阁下监督，他有意选择了
一个简单的案件，以便将技术问题降到最低。在麦考尔诉克莱门斯案
（Civil No.39301［Erie County Court of Common Pleas，Ohio]）中，原
告因年迈的被告驾驶汽车失控而受伤。"被告承认责任，陪审团需要
考虑的唯一事实问题是麦考尔受伤的性质和程度，以及他应得的损害
赔偿金额。"（Murray 1972b：268）麦克里斯特尔认为该实验取得了绝

对的成功,两位参与的律师也对该程序表示满意(McCrystal 1972;Murray 1972a;Watts 1972)。[1] 俄亥俄州最高法院对该结果印象深刻,修改了该州的民事诉讼规则和监督规则,使 PRVT 成为其管辖范围内的常规选项。[2]

对于麦考尔诉克莱门斯案和随后的 PRVT 案中所使用的程序描述,值得被详细引用,以便建立对预先录制的录像带审判的清晰认识:

> 所有证人都在双方同意的场合下宣誓做证,律师和审判员以外的一位法院官员在场。录制证言的顺序没有规定,随后的陈述顺序也不受约束。所有的反对意见都被正式记录在案,但提问并没有受到限制。随后在律师在场的情况下,在内庭审查包含全部证言的母带。这时,主审法官通过并裁定了所有的反对意见。[3] 正式的反对意见和有异议的陈述

———————

[1] 当然,有可能是这两位律师,他们估计可能会再次出现在麦克里斯特尔面前,所以不愿意与法官的评价相左!

[2] 关于俄亥俄州程序规则的这一变化,见麦克里斯特尔和杨(McCrystal and Young 1973:561-563)。关于这些规则以及与 PRVT 相关的其他规则的完整注释文本,见麦克里斯特尔(1983:109-125)。

[3] 在这一程序后来的改进版本中,律师们会在一张图表上注明他们的反对意见,并将其对应未经剪辑的录像带上的特定节点。法官将在内庭对这些反对意见作出裁决,通常只看录像带中出现反对意见的那些时刻。审判录像带将根据法官的裁决从母带中进行剪辑(McCrystal 1983:114-118)。

都在第二盘录像带上被删除。① 因此,审判录像带的剪辑版
本是在不破坏可接受证言的连续性的情况下制作的。然后,
审判录像带被进一步拼接,以便证人按照商定的顺序进行陈
述。为了上诉,母带保持完好。

陪审员是在完成审判录像带后才被召集的。律师在法
庭上做完开场陈述后,通过监视器向陪审员播放审判录像
带。在整个陈述过程中,律师和主审法官都没有留在法庭
上,但法庭的一名官员一直都在现场。在所有案件中,律师
都在现场作结案陈词,但法官通过录像向陪审员作出指示。

可能发生的上诉程序已经得到讨论……如果下令重新
审判,将根据上级法院的调查结果重新编辑审判录像带,并
将这盘新的录像带提交给另一个陪审团。

(Shutkin 1973:365 - 366,原始脚注不包括在内)

正如这一描述所表明的,PRVT 是严格的鲍德里亚意义上的仿真:审

① 两种不同的剪辑程序曾被使用。有时,令人反感的材料被简单地从剪辑后的审
判录像带中排除。在其他情况下,技术员会在播放过程中涂掉部分音频和视频
轨道。(这种系统的自动版本,即由计算机控制显示的选择,是由后来的 PRVT
倡导者提出的,见佩里特[1994:1083]。)通过这些手段,陪审团会知道在这一点
上有内容被排除了。两位在 1970 年代研究过预录审判的通信学者指出,后一种
方法不涉及对录像带的实际剪辑,特别适合"这个水门事件之后,对篡改和破坏
普遍存疑的时代"。但他们还是建议采用第一种剪辑程序,因为它对陪审员的干
扰较小,而且他们发现"当陪审员知道材料被剪辑时,他们会猜测其内容,相比知
道节选内容并按指示忽略它,这种活动可能更容易产生偏见"(Miller and Fontes
1979:23, 137)。

判录像带是一个从未发生过的事件的复制。它反映了仿真的特点,即"反转了副本对原件的结构依赖"(Connor 1989:153)。正如一位评论家所观察到的,审判录像带是"审判发生前的审判记录"(Perritt 1994:1071)。

在主持了麦考尔诉克莱门斯案之后,麦克里斯托尔法官成为PRVT 最坚定的倡导者。他带着传教士般的热情,在法律期刊、会议和研讨班上鼓吹 PRVT 的优点,向法律界任何愿意倾听的人宣讲(参见 McCrystal 1972,1983; McCrystal and Maschari 1983 [1981],1983,1984 [1983]; McCrystal and Young 1973)。他和其他倡导者指出的好处主要在于行政和程序方面(参见 Marshall 1984; McCrystal and Young 1973:563 - 564;Morrill 1970:239 - 247)。据说 PRVT 比现场审判更有效率:法官和律师都不需要在法庭上花很多时间,当陪审团观看完整的审判录像时,他们可以处理其他案件,甚至参与其他审判。此外,由于反对意见不必在激烈的审判中提出,法官可以作出更深思熟虑的答复。审判不必为等待证人的到来而推迟,证人的证言能够以最佳顺序呈现。证人可以在闲暇时被传唤,不会因为必须在法庭上花费时间而感到不便。陪审员的时间也得到了更有效的利用,因为他们不必出席律师与委托人或法官之间的会议,而且审判从未因任何原因而中断,从而使审判时间大大缩短。由于这种效率,PRVT 被认为是清理积压案卷的一种方式。① 由于陪审员不会看

① 麦克里斯托尔吹嘘说,他"被俄亥俄州的主审法官指派到附近的一个都会县,审理 100 多起公路拨款和征用土地的案件。其中 50 多个案件在不到一年的时间里被 PRVT 终结,近 25 个案件的预录证言被剪辑……并转发到邻县,由当地法官主持审判"(McCrystal and Maschari 1984 [1983]:246)。

到或听到不可接受的证言或有偏见的评论,也不会受到法官举止的影响,因此无效审判的概率和上诉的可能性都会减少。在提交给陪审团之前可以看到整个审判过程,这意味着直接裁决动议——即一方或双方要求法官而不是陪审团对案件作出裁决——可以在召集陪审团之前得到解决,律师可以向其委托人展示陪审团将看到的确切内容,并在此基础上讨论和解或认罪协议。在审判的预审阶段,律师在和可能的陪审员面谈时,也会更清楚地知道应该问什么。PRVT 也被吹捧为比现场审判更具成本效益,据说作为审前信息收集过程之一的发现取证的费用,以及进行审判本身的费用都减少了一半以上(Marshall 1984:855;McCrystal and Maschari 1983)。[1]

到 1983 年,俄亥俄州已经发生了 200 多起 PRVT,麦克里斯托尔主持了其中的许多案件(McCrystal and Maschari 1983:70)。虽然这些案件绝大多数是民事诉讼,但也有刑事 PRVT;麦克里斯托尔在 1982 年主持了第一个预先录制的谋杀审判(Croyder 1982)。PRVT 实验传播到其他州。密歇根州启动了 TAPE 项目("预录证据的全面应用"[total application of prerecorded evidence]的缩写;Brennan 1972:6 - 7);到 1984 年,印第安纳州和得克萨斯州也加入了 PRVT

[1] 这些都是 PRVT 倡导者提到的"官方的"好处,但可能还有其他吸引人的原因,特别是对法官来说,它承诺对法庭上发生的事情拥有前所未有的控制。1970 年代初的历史语境在这里很重要。莫里尔(1970:245)提到了"最近的政治审判",如芝加哥七人案的审判,并指出录像过程使被告不可能让审判陷入混乱或利用法庭作为政治平台。尽管 PRVT 的其他倡导者没有像莫里尔那样直截了当地提出这个问题,但它作为一个主题出现在一些讨论中。

大家庭（参见 Marshall 1984；McCrystal and Maschari 1983［1981］）。

一些社会科学研究针对 PRVT 展开，包括密歇根州立大学通信学者的一项研究（Miller and Fontes 1979）和国家标准局的一项研究（Robertson 1979）。密歇根州立大学的研究在专著中有详细介绍；麦克里斯托尔在一切可能的场合都引用了其总体有利的结论。比较陪审员对同一审判的现场和录像的反应，专著作者发现，无论是判决还是裁决，在不同的陈述形式下都没有明显的差异，澳大利亚犯罪学研究所最近进行的一项研究证实了这一点，该研究将现场证言与预先录制的证言和闭路电视上的证言进行了比较（Taylor and Joudo 2005）。密歇根州立大学的研究人员还发现，陪审员对证人是否诚实的看法并无明显差异，删除不可接受的证言并不影响陪审员对律师准确性的看法，而且当审判通过录像带呈现时，陪审员对案件事实的记忆要比从现场看到时更好（Miller and Fontes 1979：211-212）。

因此，PRVT 概念似乎有很多好处。正如我在本章开头所指出的，法庭已经显示出它对新技术的融入是接受的。PRVT 得到了一些法学家的坚定支持。即使那些对其优点持怀疑态度的人也承认，与传统的现场活动相比，它可能是一种更符合当代媒介化感知的审判方式。① 然而，PRVT 从未成为一种公认的做法。它远远没有达到其支

① 大卫·M. 多雷（David M. Doret 1974：249，原文强调）在其对 PRVT 的批判性分析中指出，这个概念的新颖性可能只是暂时的。"我们这个时代的通讯革命可能最终使人们适应于接受通过电视屏幕进行的人际互动，将其**作为规范**。"这句话与瓦尔特·本雅明关于"当代感知"部分地由技术塑造的概念之间的联系是不言而喻的。

持者所设想的范式转变,只是作为美国法律史上一个相当模糊的脚注而失去活力了。其未能扎根的最明显迹象是,1994 年法律杂志文章的作者将其描述为"一个正在获得支持的概念",并用和莫里尔近四分之一世纪前的完全相同的措辞来倡导它(Perritt 1994)。PRVT 倡导者对这一失败给出的标准解释是,PRVT 会受到审判律师的反对,因为它剥夺了他们在陪审团面前哗众取宠的机会。这一立场在为 PRVT 的失败寻求解释时考虑到了表演,就此而言,它开辟了我将遵循的路线。然而,这其中的利害关系远远超过了律师们炫耀的欲望。PRVT 挑战了美国法律体系的一些最基本的假设,这些假设影响了关于宪法和程序性权利的辩论,并且构成了证言被理解为何种表演这一重要问题的基础。解释一件事发生的原因总是比解释一件事没有发生的原因更容易,但这种探究至少可以推测出为什么 PRVT 从未流行起来。

在形形色色的 PRVT 倡导者中,莫里尔最直接地承认了它所面临的程序性障碍(另见 McCrystal and Young 1973:564 - 565)。在引用各种判决来证明影片、录音和录像带都被接受为证据之后,他指出了他认为的一个悖论:

> 尽管法院完全认可这些机械装置在准确复制声音和视觉方面的可靠性,但它们的使用受到了严格的限制。各个司法管辖区完全同意,如果证人本人可以出庭做证,那么笔录证词……不能被接受为证据……因此,在迫切需要变革的道路上,有一个完整的路障。(Morrill 1970:256 - 257)

莫里尔在这里指的是美国宪法第六修正案中的对质条款，该条款规定
"在所有刑事诉讼中，被告应享有与对他不利的证人对质的权利"。① 尽
管该条款比最初看起来要模糊得多，而且在最高法院的解释中也有很
长的争议历史，②但它一直被认为是指在法庭上亲自出庭的现场证人
的证言比任何形式的书面证词都更可取。③ 当然，也有使用书面证词

① 对质条款的起源通常被追溯到《大宪章》(1215)。见布卢门塔尔(Blumenthal
 2001:737-745)关于对质这个法律概念的历史的讨论。

② 关于对质条款解释的争议性历史的出色总结，见尼古拉斯(Nichols 1996)，他令
 人信服地主张，对质被证明是一个棘手的问题，因为最高法院希望平衡宪法和公
 共政策。在许多情况下，严格解读该条款会被视为传闻的证言类型被允许采纳，
 因为它们似乎符合公共利益：1980年代大量的虐待儿童案件，以及各州制定的
 允许儿童受害者不必面对被告做证的各种政策，就是一大类例子。"与此同时，
 法院一直不愿意放弃这一概念，即该条款意味着'审判时倾向于面对面的对
 质'。"(ibid.:395)事实证明，这些相互冲突的要求是无法调和的。人们普遍认
 为，最高法院裁决的历史趋势是，不再保护被告的第六修正案权利，而是允许更
 多以前不可接受的证言。怀特诉伊利诺伊州案(502 US 346 [1992])代表了迄
 今为止最极端的那类判决。最高法院维持了对一名被指控猥亵儿童者的定罪，
 而指控他的唯一证据是受害者对她的保姆、母亲、警察和医生的陈述。该女孩本
 人被两次传唤出庭，但被证实无法做证。于是，她对其他人所做的庭外陈述被采
 纳。这一决定被证明是极具争议性的，并受到了法律评论员的强烈谴责(参见
 Seidelson 1993;Snyder 1993;Swift 1993)。诸如新墨西哥州等一些州的司法机
 构，干脆无视怀特案的判决，而支持最高法院早期的判决，即坚持强调面对面的
 对质(Nichols 1996:423)。

③ 对质条款经常被解释为保证被告有权利盘问对他不利的证人。在这方面，
 PRVT相对来说是没有问题的，因为被告的律师可以在录像时盘问证人(Doret
 1974:266)。州政府诉威尔金森案(64 Ohio St.2d 308, 414 NE 2d 261)强调了质
 证的重要性，在该案中，一名毒品卧底在医院录制的临终证言被认为是不可接受
 的，因为被告的律师没有得到充分通知而在录制时在场。

的情况，但在审判中采纳它们通常是有问题的，而现场证言永远不会有问题。[①] 例如，在指控涉嫌的虐待者时，儿童有时被允许通过视频或闭路电视做证，但在大多数司法管辖区，只有在法院作出具体裁定，认为被告在场会以可辨认的方式伤害特定的儿童，并批准允许媒介化证言的例外情况后，才可以这样做（见 Holmes 1989：697 - 700）。[②]

即使是总体上支持书面证词，特别是录像证词的判决，也反映了法律对现场证人的强烈偏好。例如，佐治亚州上诉法院的法官裁定"通过录像方式获取专家证人的证词以用于审判"是一种可接受的做法，他还是在判决中强调"最好记住，采纳书面证词……充其量只是证人现场证言的替代品"（**Mayor v. Palmerio** 135 Ga. App. 147 [1975]，150）。事实上，大多数允许在刑事审判中使用书面证词的法院判决都非常明确地规定，只有当证人合法地不能现场做证时，这种做法才是可以接受的。[③] 在 1980 年阿拉斯加最高法院审理的斯托斯诉州政府

①　亨利·H. 佩里特（Henry H. Perritt 1994：1074）指出，"修订后的《联邦民事诉讼规则》表明，在陪审团审判中，倾向于采用录像证词，而不是速记证词"。（关于在刑事审判中支持录像证词而不是速记笔录的对质条款争论，参见 Stein [1981]。）PRVT 所面临的障碍并不是司法机构反对录像证词，而是根本不愿意承认书面证词。一个例外是，一些司法管辖区为鼓励医学专家参与审判，为他们通过录像做证提供了便利。

②　另外，本节开头提到的大多数形式的媒介化证据，包括"泰坦尼克号"视频，只有在主审法官的命令下才能被采纳。

③　作为一个法律术语，"无法出庭"（unavailability）指的是证人不能、不愿意或不做证的各种情况。死去的证人被称为无法出庭，不回应传票或拒绝出庭做证的证人也是如此。我在正文后面引用了《联邦证据规则》中关于无法出庭的部分定义。除了证明使用书面证词的合理性外，证人无法出庭也使各种类型的证词得以采纳，否则这些证词将被视为传闻证据。（《联邦证据规则》804b）

案(625 P.2d 820)中,法院以这些理由推翻了对一起强奸案的定罪,因为发现检方没有做出足够的善意努力,以确保为受害人做检查的医生出席审判,该医生的证言是在她度假时通过视频提供的。[①] 上级法院对检方策略的解释是:"取证的唯一目的是制作先前的证言,以代替现场做证。在公开法庭上提供现场证言是基于宪法的偏好,我们不会批准对它的逃避。"(27)[②]正如对质条款所暗示的,法律对证人现场做证的偏好显而易见。

马修斯法官在斯托斯诉州政府一案的反对意见中写道:

> 关键问题是,在录像带上实际提交给陪审团的证言与西德纳姆博士出席斯托斯的审判时可能陈述的证言之间是否存在重大差异。(830)

马修斯法官的立场是,由于录像的情况与审判的情况相似(同样的律

① 美国最高法院的一个案例几乎与斯托斯案完全同时,它部分地涉及了同样的问题。在俄亥俄州诉罗伯茨案(448 US 56 [1980])中,法院在处理证据问题时,提出了检方在介绍预审中的证人证言之前,是否做出了足够的善意努力来保证其安全的问题。布伦南法官的反对意见完全集中在这个问题上。在美国第九巡回上诉法院对美国诉卡特案(16-50271 9th Cir. [2018],10)的意见中,杰伊·S.拜比法官表示,罗伯茨案是产生"两部分测试"的决定性案例,规定只有在"(1)'拒绝这种对质是促进重要公共政策所必需的',以及(2)'证言的可靠性有其他保证'"时才能使用媒介化证言。

② 我在首次引用我所讨论的判决时采用了法律引用的标准格式。在随后的引文中,我将只在括号内注明相关的页码。

师在场,审判法官也在场,证人被盘问),没有理由相信录像带没有准确地再现她的证言。[1] 有趣的是,康纳法官没有论证如果医生在现场,她的证言**将会**不同,而只是说**可能**不同,这种可能性是推翻原判决的理由。康纳法官的意见坚持认为现场表演对法律程序的重要性:证人在陪审团面前的现场在场以及在审判的"狂热的当下"可能会发生一些在录像带上没有发生的事情,这些问题的重要性足以要求推翻强奸定罪。

以这种方式解释,对质条款似乎是 PRVT 的一个主要障碍,因为从技术上讲,所有证词都将采取预录证词的形式。对质条款的另一个方面也给 PRVT 带来困难。该条款被解释为支持"陪审团在对质期间观察证人的举止,以确定可信度并得出真相"(Armstrong 1976: 570)。乍一看,这似乎相对不成问题:被告可以在录取证言时在场,从而与证人对质,而陪审团在法庭上观看录像时将观察证人的举止。但是,如果对质条款被解释为证人和被告的对质必须**在陪审团身体在场的情况下**进行,那么 PRVT 就遇到了它无法克服的障碍,因为让陪审团在录取证言时在场,就相当于进行了一次现场审判![2]

人们普遍认为,第六修正案确实要求在陪审团面前进行现场对

[1] 在许多判决中都出现了这样的观点:可接受的前期证言应该是在"类似审判"的条件下提供的,关于审前取证和初步听证的情况是否充分地类似审判,在这些情况下提供的证言是否可接受的辩论也是如此。这个问题也给 PRVT 带来了困难。它的支持者经常强调能够在法庭外、在最方便的时间和地点对证人进行录像的效率。挑战者则认为,在这种情况下很难保持充分类似审判的条件。

[2] 我感谢阿姆斯特朗(1976)为我关于 PRVT 的合宪性的论证提供了方向。

质。在马里兰诉克雷格案(497 US 836〔1990〕)中,最高法院得出结论,允许儿童虐待的受害者通过闭路电视做证是可以接受的,因为"法官、陪审团和被告能够看到(尽管是通过视频监控)证人当其做证时的举止(和身体)"(引自 Nichols 1996:415-416)。这里的关键词是"尽管"和"当"。第一个词意味着通过电视观察证人是可以接受的,主要是因为它比完全不观察证人要好,并且进一步意味着直接的、现场的观察会更好。"当"字清楚地表明,法院对对质条款的解释是,陪审团对证人的观察应该与证言同时进行,由此表明对质不仅仅是陪审团在发生后的某个时间看到的东西,而应该是在陪审团在场的情况下现场发生的。

倾向于现场证言而不是媒介化证言的核心,是坚信在法庭上进行的现场证言,接受交叉询问,并由陪审团直接见证,是了解案件真相的最佳方式。在美国第九巡回上诉法院对美国诉卡特案(16-50271 9th Cir.〔2018〕, 12)的意见中,杰伊·S. 拜比(Jay S. Bybee)法官引用了大量的判例法来解释这一立场:

> 庭审中的人身对质不仅是公平的象征,而且还能提升可靠性,因为"'当面'说关于某人的谎言总是比'背后'说谎更难"。(Coy,487 U.S. at 1019)因此,迫使"审判中的对方证人在被告面前做证",可以"提高审判中事实认定的准确性"。(Craig,497 U.S. at 846-847)"迫使〔证人〕与陪审团面对面"讲述他们的故事,也是如此。(Green,399 U.S. at 158)(引用 Mattox v. United States,156 U.S. 237, 242〔1895〕)。

> 无论证人年龄大小,或能否从远处的屏幕上看到被告,当证
> 人不在法庭上做证时,就失去了这些重要的组成对质的成
> 分。任何允许对方证人远程做证的程序都必然会削弱"**站在
> 其指控的人面前**,对证人产生的深刻的[真相诱导]效果"。
> (Coy,487 U.S. at 1020)(强调部分由作者添加)

正如凯瑟琳·利德(Kathryn Leader 2010:326)所观察到的,这不是一个客观地确定现场证言还是录制证言"在本质上更有可能促进真相"的问题,而是一个认识到"刑事陪审团审判中的现场对质具有象征性(和真实)价值,因为我们寄希望于这样的信念"的问题。正如拜比的意见所显示的,这种信念是建立在判例法和判决的累积之上的,这些判例法和判决将法庭上的现场对质的准确性视为一种信仰。

　　为了进一步探讨现场性对审判程序的重要性,我将转向法律对做证本身的性质的描述。对传闻证据(hearsay)的法律概念的教科书式的分析,将证人的功能描述为对感知到的事件的"记录和回忆";这种记忆的存储和检索过程是法庭做证的基础(Graham 1992:262)。提供证言就是在审判的当下进行回忆,即记忆的检索。联邦证据规则804a的文本为证人功能的这一特征提供了进一步的支持。该规则对"证人无法出庭"做了如下定义,这是将书面证词引入审判的必要条件,"证人无法出庭"包括陈述人的如下情形——

　　(3)证明对陈述人陈述的主题缺乏记忆;或
　　(4)由于死亡或当时的身体或精神疾病而无法出席或

在听证会上做证。①

换言之,从联邦法院的角度来看,一个无法在法庭上进行回忆的证人与一个死亡的证人或一个精神错乱的证人是没有区别的。②

布伦南法官在美利坚合众国诉欧文斯(108 S. Ct. 838［1988］)一案中提出反对意见,该案涉及一个被野蛮殴打的狱警约翰·福斯特,他在医院里指认了袭击者,后来却不记得这次袭击,尽管他能记得做出了指认,布伦南法官认为,由于福斯特在审判时对袭击者没有记忆,他甚至没有出现在法庭上:

> 被告的唯一指控者是约翰·福斯特,他在 1982 年 5 月
> 5 日指认被告是袭击他的人。然而,这位约翰·福斯特没有
> 在被告的审判中做证:他所遭受的严重失忆……妨碍他确
> 认、解释或阐述他的庭外陈述,就像……他的死亡会必然而

① 警觉的读者此时会注意到,尽管大多数已发生的 PRVT 都是民事审判,但我还是从刑法领域提取了例子。第六修正案规定的对质权只适用于刑事诉讼。正如我前面提到的,存在刑事 PRVT,它的早期倡导者并没有把它的使用限制在民事案件中。在使用证词和提供证人方面,《联邦民事诉讼规则》中的准则与《联邦证据规则》中管辖刑事审判的准则非常相似。根据《联邦民事诉讼规则》第 32.V.a.条,只有在证人无法出庭的情况下才能使用书面证词,而无法出庭的定义与《联邦证据规则》中的相同。

② 法律制度对记忆的依赖性,从法律在涉及虚假声称失忆时的模糊性中得到了不同的说明。正如大卫·格林沃尔德(David Greenwald 1993:194)所指出的,法官倾向于将他们怀疑有这种虚假陈述的证人视为完全在场,可以进行质证和责难,即使他们在技术上无法出庭。

完全地妨碍他一样。(846)

在布伦南的分析中,并不是因为福斯特记忆中的某些内容被清除了,所以他"无法出庭做证"。福斯特在医院时已经回忆并阐述了这些内容;这些内容已被获知,并作为审判的基础。相反,正是由于福斯特在审判的当下无法执行这些记忆的检索,无法"确认、解释或阐述"他之前在法庭外所说的话,导致布伦南宣布审判法庭应该认为福斯特在功能上已经死亡,他在医院病床上的指认是不可采纳的传闻证据。①

为了学术上的诚实,我必须强调,布伦南的意见是反对意见,法院认为,尽管福斯特失去了记忆,但接受他对袭击者的辨认是适当的。乍一看,这种情况使我的论点出现了问题:如果记忆检索的表演是证言的关键特征,法院怎么可能接受一个失忆证人的证言呢?斯卡利亚法官代表多数法官在判决书中写道,尽管福斯特在审判时由于失忆而"无法出庭做证",只要对他的质证是可能的,就没有违反第六修正案。他的论点是:"有意义的质证……不会因为证人声称失去记忆而被破坏,这往往正是质证所要产生的结果。"(838)

———————

① 法律体系对被压抑记忆的心理治疗理论(据说过去被虐待的无意识记忆会上升为意识,导致诉讼和审判)根本缺乏热情,我想把对该现象的分析建立在这种观念的基础上,即证言应该是在审判的当下对记忆的回溯。在被压抑记忆的案件中,检索记忆的行为正是促使法律行动的原因。因此,该记忆不可能被看作在审判过程中的新鲜回忆。当然,这只是部分解释;心理治疗界本身对这一概念失去了信心,许多病人也是如此,他们以不当行为起诉他们的治疗师。关于被压抑记忆的概念在法律和心理学语境中的兴衰,参见 MacNamara(1995)。

　　无论其作为法律的价值如何——这是有待商榷的,①斯卡利亚的意见支持了我的论点,即回忆的表演是证言的本质。在斯卡利亚看来,在法庭上宣称失忆就是在执行回忆,尽管是以一种为对方律师制造便利的消极方式。如果证言是回忆的表演,那么质询的目的就是使这种表演失去可信度,具体方式是表明它没有成为回忆表演的合法权利,无论是通过证明证人记忆的准确性值得怀疑,还是显示证人事实上对争议事件没有记忆。布伦南和斯卡利亚在证言是否为回忆的表演这一理论问题上没有分歧。他们的分歧在于约翰·福斯特是否应该被描述为没有做出这样的表演(布伦南),抑或做出了有利于对方的表演(斯卡利亚)。

　　关于在法庭上使用文件来"恢复[证人]记忆"的《联邦证据规则》第612条,也清楚地说明了法律话语中对证言是记忆检索的当下表演这一观点的重视。这类文件只能用来刺激证人对当前问题的**"独立的**

① 克莱尔·塞尔茨(Claire Seltz 1988:867,897-898)对斯卡利亚的判决进行了彻底的批判,认为"法院的推理是错误的、极端的,没有表明立法历史或先例",并创造了"不合逻辑的可能性,即所有合作证人的庭外指认,无论取得的质询的价值如何,在审判中都可被采纳"。格林沃尔德(1993:178,186)尽管语气温和得多,但他对该案的分析也对该判决提出了批评,他指责该判决援引了一个错误的先例,并曲解了《联邦证据规则》中的一个模糊之处。尽管塞尔茨和格林沃尔德都认为欧文斯案的判决显示了错误的法律逻辑,并树立了一个危险的先例,但他们都没有认为法院就这个特定的案件得出了错误的结论。两位评论员都认为,由于福斯特对他被袭击和指认的情况保留了部分记忆,他可以就指认的依据和可信度接受有效的质询,因此欧文斯案没有违反第六修正案(Seltz 1988:888-890;Greenwald 1993:179)。正如格林沃尔德(ibid.:179,187)所指出的,一个案例中的证人甚至不记得进行了辨认,那就需要进行不同的分析。

回忆";它们不能作为证人叙述其回忆的脚本(Rothstein 1981:49)。法官必须被说服,"证人的陈述,从积极的、当前的(尽管是恢复的)回忆中产生,将成为证据"(ibid.:45)。如果法官感到证人的做证"据称来自恢复的当前记忆,而他的证言实际上是对他所读到的东西的反映,不管是有意识的还是无意识的,而不是他所记得的东西",法官有权"通过发现文字实际上没有恢复证人的记忆来拒绝这类证言"(Graham 1992:213)。事实上,只有通过具体的、相当精细的表演,才能证明引入这样的书面材料是合理的:

> 为了使用书面材料来恢复证人的记忆,该证人必须同时表现出缺乏当前的记忆,并需要书面材料的帮助来回忆。证人必须证明他不记得所要引出的事实。在证明证人的记忆需要借助备忘录来恢复之前,不能诉诸于此。(American Jurisprudence 1992:773)[1]

法官和陪审团必须看到证人未能回忆起事实,而且他们必须看到他的记忆在那一刻被唤起。[2] 为了构成有效的证言,证人的陈述作为当下的记忆检索的表演必须是有说服力的。

[1]　值得强调其中的讽刺性:这个完全按剧本编排的时刻是记忆检索表演的一部分,而法庭最终必须认为它令人信服地出于自发而未经编排。

[2]　一些美国司法机构通过禁止陪审员对审判进行书面记录,将同样的逻辑强行延伸到达成裁决的过程中。因此,他们的决策成为一种记忆检索的表演,保证不受书面文本的提示(参见 Hibbitts 1992:895)。

　　上述分析表明,PRVT 对美国法律体系的一个基本前提,即审判是一个本体论上的现场事件,发起了一场必败之战。在使用书面证词方面设置的障碍、对提交现场证人的强调、将证言定义为在审判的当下在法庭上进行的记忆检索的表演,以及从证人进行这种表演的能力方面来定义可以出庭,都表明了这一前提的核心地位。法律体系并不反感将表现技术纳入其诉讼程序,但只接受不违反审判的现场性,或不挑战现场性是法律领域通往真相的手段这一信念的媒介化侵入。[①]佩里特(1994:1093)认为,在"专家和示意证据在全部审判证据中所占比例高"的案件中,应有限地使用 PRVT,但在"个人证人在审判证据中所占比例高且其真实性受到质疑"的案件中,则不使用 PRVT。[②]PRVT 的倡导者指出,在审判前录制的证言在证人的记忆中可能更新鲜,因此比证人在审判时的回忆更准确。这种说法虽然看似符合逻

① 柯林斯和斯科弗(Collins and Skover 1992:532)声称,从口头文化到印刷文化的过渡,意味着法律对口述的逐渐不信任。在提到英国《欺诈法》(1677)时,他们说:"通过将伪证等同于口述,将真实等同于书写,该法规反映了与印刷时代相关的法律心态。"当然,我在这里论证的是相反的观点:现代美国法律将现场、口头证言与真相联系在一起,而将记录的证词与欺诈联系在一起。诚然,证言的现场表演是为了被记录在(通常是)书面的审判记录中,从那时起审判记录代表审判的历史真相。然而,书面记录被认为是以现场审判为先导的,现场审判是其前提条件。书面记录的权威性来自其作为现场事件转录的假定准确性。

② 事实上,密歇根州立大学的研究人员发现,陪审员在现场审判中发现谎言的能力并不比在媒介化审判中更好。他们还发现,无论证言的形式如何,陪审员的测谎能力一般都很差(Miller and Fontes 1979:205)。

辑,①却没有抓住要点,那就是证言的本质不是被回忆的信息,而是在
法庭上,在被告和陪审团面前的回忆信息的表演。由此而论,用录像
带取代审判本身是不可能的。PRVT 审判录像带成为证据,证明在
审判时应该在法庭上进行的召回记忆等行为发生在了错误的时间和
地点。

　　对 PRVT 的有效性提出的许多问题,都反映了第一章中讨论的
关于现场表演性质的传统假设。约翰·A. 舒特金(John A. Shutkin
1973:381)问道,视频中的证人是否会和现场证人一样在场:"电视作
品是否能达到舞台表演的冲击力,这一点是……值得怀疑的。这种冲
击力……似乎不可否认的是现场表演的产物。"(至少舒特金承认,他
所说的"冲击力"是"无形的、不可估量的"。)具有讽刺意味的是,在
1970 年代,人们对电视审判是否能产生现场审判的冲击力表示怀疑,
而目前对 CSI 效应的关注则表明,人们对现场审判是否能产生电视审
判的冲击力也表示怀疑! 多雷(1974:258)提出了一个同样未经证实
的主张:"审判作为社会交流媒介的大部分力量来自不同参与者在一
个单一而集中的论坛上的可见性。"他没有解释为什么这个论坛必须
是一个现场审判。这些陈述植根于我在第二章中批判的那种现场和
媒介化表现之间假定的本体论差异,它们引出了这样的问题:现场表
演拥有什么样的在场,这种在场与媒介化表现有何不同,以及在场和
多雷援引的时空同时性对法律程序有何贡献。

① 　事实上,我们没有理由认为较近的记忆一定比较早的记忆更准确,特别是由于记
忆在大脑中编码的时刻可能被扭曲或产生偏向(Lacy and Stark[2013])。

　　最终,PRVT 的倡导者们自己也承认,现场性是法律体系的根本。与 1970 年代初乌托邦式的 PRVT 主张相对应的是,1980 和 1990 年代的进一步宣传推广了这样一种观点,即 PRVT 的主要价值在于清理相对简单、次要的案件,以便更复杂、更重要的案件能够被现场审判并得到应有的重视。麦克里斯托尔在 1980 年代认为,PRVT 与"双重备审系统"配合使用效果最好,该系统在俄亥俄州得到了实践,包括一个"现场备审"和一个"预录备审"。[①] "事实简单的案件,如汽车事故、滑倒、房东—租户诉讼、工人赔偿和故意侵权等,一旦案件待裁决,就会被分配到录像带备审表上",从而腾出法院的时间和精力来处理必须现场审理的更复杂的案件(McCrystal and Maschari 1983:71)。[②] PRVT 的历史与第二章中讨论的戏剧和电视的关系大致相当。在这两个案例中,媒介化的形式都被提议作为现场形式的等价替代。但是,电视在很大程度上成功地取代了许多从前属于现场的舞台,而法律体系虽然不可避免地经历了媒介化的侵入,却被证明在其基本程序中倡导现场性。PRVT 倡导者后来采用的论证方式,将 PRVT 从现场审判的替代品变成了旨在提高现场活动威望的权宜之计。PRVT 不再是媒介化法律实践新模式的先驱,而是被迫服务于

[①] 《伊利县民事诉讼法院实践规则》第 3.02 条规定,分配到录像带备审表的案件"通常来自汽车碰撞、合同、收款案件或法院认为可适应录像带媒介的其他案件"(重印于 McCrystal 1983:122)。

[②] 费城的理查德·B. 克莱恩(Richard B. Klein)法官主张对刑事案件中使用 PRVT 做类似的限制。"我拒绝接受刑事案件中的视频审判,除非检察官证明判决不可能超过一年监禁。"(引自 Perritt 1994:1084)

现有范式，即现场表演的范式。

疫情时期的诉讼

在联邦政府于 2020 年 3 月 13 日宣布进入国家紧急状态后，美国国会于 3 月 27 日通过了《新冠病毒援助、救济和经济安全法案》（CARES 法案），该法案旨在提供一系列紧急援助，以应对新冠病毒的影响。该法案的条款中包括一些针对司法机构的措施，从紧急状态开始到宣告结束后 30 天内有效，[①]其中一项措施涉及"刑事诉讼视频会议"。[②] 这部分法案（15002 节）规定，在一系列法律程序中，如果法官认为法院的运作受到疫情的严重影响，则授权"地区法院的首席法官……批准使用视频会议，或在视频电话会议不能合理使用的情况下使用电话会议"。有关法官接受了这一提议。例如，美国新泽西地区首席地区法官弗里达·L. 沃尔夫森（Freda L. Wolfson）于 2020 年 3 月 30 日发布了一项常规命令（2020－06），声明由于"刑事诉讼不能在不严重危害公众健康和安全的情况下亲自进行"，因此在各种法律程序中应使用视频会议或电话会议来代替亲自出庭，这些程序与 CARES 法案文本中所列程序相同。

① 现在看来，很可能不会有这样的宣告，因为人们不再相信疫情会有一个明确的终结。

② CARES 法案只适用于联邦司法机构；州和地方司法机构能够做出自己的决定。例如，各州有能力决定何时恢复陪审团审判，与联邦紧急状态何时宣告结束无关。

CARES 法案中提到的法律程序和由此产生的命令都是指某人可能出现在法官面前的情况：提审、初次出庭、初步听证、轻罪认罪和判刑等。值得注意的是，首先，CARES 法案不允许法官通过视频会议进行**审判**，即使是在危及生命的紧急情况下；①其次，即使是这些文件中提到的常规出庭也需要经过立法，才能通过媒介化沟通而不是在法庭现场的身体共同在场来执行。这再次说明了现场在场和表演的方式——这块最终绊倒 PRVT 的石头——深深地嵌入了美国司法程序的构造之中。尽管 CARES 法案并没有使远程会议审判比以往更有可能发生，但它确实激发了人们重新讨论围绕这一想法的问题，这些问题与 PRVT 提出的问题非常相似。

通过远程会议或在线进行审判的想法并不新鲜。中国在 2017 年设立了所谓的互联网法院，旨在裁决由电子商务和在线侵权引起的冲突。

> 互联网法院是中国第一个可以在网上进行整个诉讼过程的法院，包括文件的提交和送达、证据的收集和提交、财产保全、审判、判决、执行、上诉以及其他程序。（Zou 2020）

在英国，理查德·苏斯金德（Richard Susskind）在过去三十年里一直倡导在法律领域增加信息技术的使用，在此期间，他的工作越来越多

① 纽约南区美国地区法院首席法官科琳·麦克马洪（Colleen McMahon）于 2020 年 4 月 20 日发布了一项长期命令（M-10-468），鉴于新冠疫情给陪审团的召集带来困难，该地区的陪审团审判被无限期暂停。

地集中于在线解决争端和审判的可能性上。苏斯金德关于在线审判的论点与 PRVT 的支持者一致：他强调效率、案件审理和解决的速度，以及在线审判的低成本。然而，他承认，"基于技术的解决方案可能只限于初步听证，大多数最终审判将以传统方式进行"（2017：118）。换句话说，苏斯金德对网络化法律未来的设想的比较温和的版本，与 CARES 法案中暂时允许的内容相一致。

肯·布罗达-巴姆（Ken Broda-Bahm）在 2020 年 3 月底的写作中认为，

> 网上陪审团审判的想法可能正在向现实迈出步伐。全国法院系统目前的封锁状态，再加上经济的原因，对于分散式和虚拟呈现的法律程序，包括通过远程技术进行陪审团审判而言，最终可能是一个"危机即机遇"的时刻。

他提到了几天前理查德·加布里埃尔（Richard Gabriel）发表的《在线陪审团审判会是什么样子》一文，其中作者概述了一个假想的陪审团审判的过程，该审判完全通过视频会议软件在网上进行，从审前会议和动议到陪审团的选择，再到听证会本身和陪审员的审议，后者将在一个独立的视频会议上进行，与"法庭"会议分开，以模仿陪审团室的隐私。加布里埃尔主张，

> 审判从根本上说是一个口头辩护论坛，证据通过口头证言、文件展示和证据示范得到交换。法律指示也是以口头方

式进行的。只要所有陪审员都在场，能够听到和看到证人和证据，听取指示，并且都进行审议，那么在审判中就没有什么操作上的问题不适应于在线功能。

他还指出，

虽然有陪审团指示和法规提到"公开法庭""陪审团室"和"陪审员必须在场"，但联邦或州法院也没有规则明确规定审判参与者在审判程序中必须身体在场。

这一声明促使人们考虑视频会议审判和 PRVT 之间的一个关键区别。在 PRVT 中，所有的证言、交叉询问和证据都是以录制的形式呈现的，这使得这些材料等同于书面证词，而视频会议审判是一个完整的实时发生的事件：陪审团对证据和证言的感知与呈现是同步的。因此，使用视频会议作为审判的手段，坚持了我在 PRVT 语境中讨论的对现场证言的强烈偏好。

加布里埃尔指出，有关使用视频会议技术作为审判手段缺少明确政策，反对者同样抓住了这一点。阿伊扬·祖拜尔（Ayyan Zubair）也在 2020 年 3 月的最后一周写道，他承认宪法的对质条款"并不要求当面对质"，但他指出，法院在编纂允许使用媒介化证言的条件时非常不一致。祖拜尔的担忧是，虽然"虚拟对质"在诸如新冠疫情这样的国家紧急状态下可能是合理的，但它应限于这类情境，而不是成为常态。和那些反对 PRVT 的人一样，祖贝尔反对视频会议审判，主要是依据

第六修正案:

> 通过确保诚实的证言,对质权保障了被告和社群。对被
> 告来说,法庭上的对质迫使证人"直视他的眼睛"。而且,面
> 对面的证言增加了事实认定者可获得的信息:观察证人在证
> 人席上的表现,使陪审团能够评估其可信度。

这一立场重申了现场在场与真相揭示之间的联系,这也是在 PRVT
语境中所主张的。

　　理查德·K.舍温(Richard K. Sherwin 2011:151)指出,十有八
九,"电子图像永远无法满足宪法规定的对质要求",因为从那些反对
在法庭上使用电子图像的人的角度来看,"虚拟出庭根本缺乏足够的
真实"(请注意,舍温的观点同时适用于录制图像和实时图像)。然而,
他接着问道:"但这意味着什么呢? 没有一个法官……阐明过这种本
体论甚至是形而上学的不充分性的确切性质。"虽然加布里埃尔和祖
拜尔不是法官,但将他们各自的言论并放在一起,就戏剧性地表现了
舍温的观点,因为很明显他们对于对质的含义有着非常不同的理解。

　　加布里埃尔从信息接收的角度描述了这一点:只要陪审员能够听
到和看到证据、证言、指示,并在审议中相互交流,实时性隐含其中,那
么无论双方是否身体到场,对质和审判的基本目的都已经实现。然
而,在祖拜尔看来,对质与其说是一个信息传递的问题,不如说是一个
表演的问题。对质不只是意味着所有参与者都能实时听到和看到对
方。相反,它决定了他们的互动。针对祖拜尔使用的同一个例子,即

被告直视证人的眼睛，苏斯金德提出了这样的可能性："大型高分辨率显示器上的特写三维视频［可能］使审查工作得到改进。"（2017：119）虽然律师、陪审员或被告确实可以在高分辨率显示器上或作为视频会议的参与者直视证人的眼睛（或至少看着他们眼睛的实时电子图像），但那个人可能不知道这个动作正在发生，而且在任何情况下都不能回视（试着想象两个人从视频会议网格的不同方格里看着对方的眼睛）。无论是显示器还是视频会议屏幕上的电子图像，都不允许上演两个人面对面的法庭对质场面。

　　舍温指出了电子传送证言可能不被接受的一些原因，其中许多原因在关于 PRVT 的辩论中已经出现，包括框架造成的感知限制，环境（尤其是监狱）和照明可能会塑造陪审团对被告的负面看法，以及律师缺乏与委托人的直接和即时接触。舍温（2011：152-153）还提出了一个关于法庭场景的有趣观点：

> 　　法庭的设计是为了在辩护人和他们的委托人之间实现平等竞争。正义的外观要求为每一方分配自己的空间，与法官和陪审团保持同等距离。然而，当被告作为一个孤立的人物出现在屏幕上时，情况就不是这样了。当他的法庭是一个光秃秃的房间，也许是在监狱里时，看起来就好像遥远的被告不值得加入审判参与者和观众的行列。

这不仅说明了这种排演方式所创造的公平的外观，也说明了法庭环境本身以及在那里发生的事件的仪式价值。苏斯金德（2017：120）谈到

了这一点,他认为对于习惯于在网上做一切事情的未来几代人来说,网上法庭可能具有与目前实体法庭同样的象征意义。

2020 年 5 月 4 日,CBS 的法律剧《洛杉矶庭审战》(*All Rise*)成为美国电视上第一个以新冠病毒封锁为主题的虚构剧集,作为其常规播映季的最后一集。[①] 这一集名为"舞动洛杉矶",因其准确地表现了一个案件积压越来越多,审判日期不断推迟,危机之下不堪重负的法律系统而得到赞誉(Patton 2020)。在一次视频会议上,四位虚构的法官进行了对话,讨论在节目中进行在线审判的可能性,这与现实世界中法律专业人士的类似对话相呼应。同样的论点被重述:在线审判不能满足被告与指控者对质的权利,不能被陪审团听到,甚至不能向他们的律师当面咨询。节目中,每当最终案件中的被告出现时,他都会出现在一面空白的灰色墙壁前,上面用深色大写字母写着"洛杉矶郡中央男子监狱",这表明人们对被告出现的环境是否会影响对其看法的关切。然而,监督法官说"委托人可以免除某些担保,要不然谁也不知道他们会在监狱里坐上多久",他认为及时审判的承诺比上述担忧更重要,他指示剧中主角罗拉·卡迈克尔法官寻找一个测试案例。该案是一起刑事诉讼,涉及两兄弟,其中一人指控另一人劫车。被告声

① 《洛杉矶庭审战》并不是美国电视上第一个在保持社交距离条件下制作的节目。地方性和全国性的新闻节目更早开始这样做,还有《美国偶像》等比赛,从 2020 年 4 月 26 日开始,参赛者在自己家里参加现场比赛。在虚构性节目方面,在《洛杉矶庭审案》之前的 5 月 1 日,NBC 喜剧《公园与娱乐》(*Parks and Recreation*)的特别重逢集以一系列视频电话的形式呈现,该剧集已于 2015 年结束其正式的播映。

称，这只是一场由汽车所有权引发的兄弟间的过激冲突。被告的伴侣预计将在五周内分娩，这使情况变得紧迫，并导致他的律师（一位公设辩护人）要求加速审判。

这一集除了准确地表现了一个处于危机中的法律体系，以及围绕在线审判作为一种可能的解决方案进行的对话之外，最耐人寻味的一点是它强调了这个想法，即在线审判不仅要为案件的审理提供机会，而且必须尽可能地复制实体审判的仪式性元素。这个想法的关键是对地点概念的处理。正如第二章所讨论的，据说互联网和电视一样，可以让我们同时身处多个地方：例如，在家办公，我们同时在家里和工作中；在电视上看戏剧作品，我们同时在剧场和自己的客厅里。然而，在法律语境中，这种同时出现在两个不同地点的概念是不可接受的：法学的仪式要求完全在法庭及其附属地点，如法官室或陪审团室。①例如，

曼哈顿的美国地区法官艾莉森·内森（Alison Nathan）允许一名伊朗银行家审判中的 11 名陪审员通过 FaceTime 进行审议，因为陪审员报告说感到不适。鉴于对新冠病毒的

① 为了尽量减少旅行，最大限度地扩大社交距离和网络安全，纽约南区建立了一个专门的视频会议系统，以便在新冠疫情期间，来自不同地区的大陪审员可以一起开会审议（Brush 2020）。尽管属于严格机密的大陪审团的审议工作，将在网络空间进行，但陪审员将在纽约市和威彻斯特县的两个法院之一进行实际操作，而不是在他们家里或其他地方。这个房间是虚拟的，但是陪审员的身体在场将使这个空间成为一个具有仪式感的司法空间。

担忧,内森法官表示,法庭正处于"特殊情况"和"难以预料的
境地"中。在得到陪审员将被隔离在他们的公寓里的保证
后,内森法官对陪审员说:"你必须认为自己身处陪审团室。"
(Gabriel 2020)

《洛杉矶庭审战》中有一个类似的时刻,法官助理在审前远程会议上对
一个不守规矩的律师说,"事实上,你在卡迈克尔法官室,就站在她的
桌子前面",并告诫他要照此行事。由于虚拟法庭无法复制对法律程
序很重要的物理安排和神圣空间,参与者有责任将自己想象性地投射
到这些空间,并压制他们也在其他地方的认识。

在"舞动洛杉矶"的审判部分,参与者之间的空间关系是法庭空间
关系的一种近似图示。屏幕被分割成九个方格,以三乘三的网格排
列。左上角的方格里有文字说明审判在洛杉矶高级法院的 802 室进
行,从而将虚拟空间锚定在一个物理位置上,并否认了参与者位置的
双重性。法官被安排在上排中间的方格里,(在家参与远程会议的)证
人在法官左侧的方格里,证人所在的方格就是法庭。监狱里的被告出
现在第二排最左边的方格里,他的律师在他左侧的方格里,类似于被
告与其代理人通常的距离。地区检察官出现在被告律师左侧的方格
里,在视觉上比在实体法庭上更接近,但仍处于正确的相对位置。底
部一排专门用于法庭功能和职能部门:法官助理出现在最左边的方格
里;中间的方格专门用于展示证据;最右边的方格里有法庭记者。在
这种图示形式中,保留舍温所描述的法律场景的努力是显而易见的,
尽管这个网格可以说不容易与目前无处不在的远程会议屏幕相分离,

这种关联使得人们很难将屏幕视为一个特定的地点——法庭，以及所有伴随的仪式——而不是一般远程会议的虚拟空间。

即使法庭的空间安排基本保留在《洛杉矶庭审战》的远程会议屏幕上，但参与者之间的互动，包括他们"互相看着对方的眼睛"的能力，却没有保留。祖拜尔所描述的那种对质发生在两兄弟（指控的证人和被告）之间；在这一时刻，屏幕上的法庭方格被他们两个并排的方格所取代，背景是法院的公章。虽然这对外部观察者来说产生了一种对质的效果，但对当事人本身来说并没有这种作用，因为为了显得他们正在对质，他们不可能真的看着对方。① （通过视频会议不可能直接看到另一个人，这是比尔·欧文和克里斯托弗·菲茨杰拉德在《视频会议中》["In Zoom"]讨论的主题之一，这是欧文为网络表演写的一个封锁主题的短剧，由圣地亚哥老环球剧院于 2020 年 5 月在线演出）。在《洛杉矶庭审战》中扮演卡迈克尔法官的演员西蒙娜·梅西克（Simone Messick）描述了拍摄这一集的挑战，很值得详细引用：

> 出于讲故事的目的，我必须把演员放在他们在屏幕上的相反位置。我看着艾米丽（杰西卡·卡马乔），但实际上是在和马克（威尔逊·贝瑟尔）说话。最后，我不得不打印出每个

① 洛杉矶高级法院监督法官萨曼莎·P. 杰斯纳（Samantha P. Jessner 2020）在报告她的在线模拟审判经验时指出："当我召开视频会议时，我的本能是看着与我交谈的人的脸。现在在我所有的会议都是通过视频会议进行的，我需要提醒自己看着摄像机窥孔，而不是屏幕上的人的眼睛，因为如果发言者不看摄像机，她看起来就是在避免目光接触。"

人的照片,并把它们贴在我的电脑屏幕上,这反过来又挡住了我对实际演员的观察。在一个场景中,马克做了一个有趣的表情,但由于我无法看到他,我不得不想象他的样子,并做出相应的反应。

通常情况下,当我在片场表演时,我非常依赖非语言:肢体语言和所有使人感到真实与活力的未说出口的东西。虽然远程拍摄并不理想,但它迫使我发挥创造力,寻找新的方法来与其他演员建立联系。(Vogel 2020)

虽然梅西克在这里说的是创造一个在线审判的虚构表现所涉及的内容,但参与真正的远程会议审判的人也会遇到在相关人员之间建立互动的困难。梅西克提到的那些东西——非语言线索和肢体语言——正是律师和法官所说的他们在评估证人的准确性时所依赖的东西,因此是"虚拟对质"不能与法庭上的实际对质达到相同目的这一论点的核心。在这种情况下,我重申我在本章上一节中引用的凯瑟琳·利德的评论:没有任何客观依据证明,在线现场审判不能像实体法庭那样发挥事实认定、司法和仪式的功能;这一点是真的,主要是因为我们相信它是真的。如果苏斯金德是正确的,那么在不久的将来,互联网可能会成为一个自然化的环境,以至于目前对在线审判的反对意见可能会烟消云散。然而,与此同时,即使此刻在现实空间中遭遇他人可能致命,而且通过远程会议只能执行有限范围的法律程序,在这种情况下,仍然存在对于在线审判作为一种可能性的反对意见,这也表明,目前在线审判将只是一种假设的可能性,在虚构故事中被探索,但尚未

成为事实。

你不拥有我:表演与版权

如果说对法律程序中以现场性为优先的考量以及对证言性质的考量,促使人们进一步反思现场表演被赋予的传统价值,那么对版权和知识产权法的考察,将引发人们对现场表演的本体论及其在以复制为主导的文化经济中的地位的重新思考。版权在很多方面都是提出后一个问题的理想语境,因为版权法本身就是复制技术发展及由此引发的经济变化的直接结果。"1710 年的[英国]版权法不仅标志着印刷技术有能力提高书籍复制品的生产速度,也标志利润率的提升,后者带来了纠纷、诉讼和律师。"(Saunders 1992:39)[①]为了受到《美国法典》第 17 编(又称《1976 年版权法》)的保护,作品必须"固定在有形的表达媒介上",使其可复制(毕竟这就是"版权"的含义)。第 17 编中对创作的定义反映了这一要求:"当一件作品首次被固定在一个拷贝中时,它就被创造了。"(101 节)就版权法而言,一件作品只有在被复制的情况下才合法存在;如果一件作品没有被复制,它就还没有被创造。版权法中没有"原件"。"'拷贝'一词包括物质对象……作品被首次固定在其中。"(101 节)然而,我们再次发现自己处于鲍德里亚的拟像领域:每一个"可受版权保护"的作品已经是它自己的复制品。

① 桑德斯(Saunders 1992)对英国、法国、德国和美国的版权法的发展做了很好的概述。关于英国和美国的版权历史的简短而实用的总结,参见米勒和大卫(1990:280 - 287)。

第 17 编也是一部表演理论著作。① 历史上，版权法一直拒绝赋予现场表演以知识产权的地位。美国宪法的版权条款（第一条第 8 节第 8 条款）授权国会确保"作者……对其各自著作的专有权利"。尽管多年来，国会和法院已经表明他们愿意对"著作"的概念进行相当广泛的解释，即"创造性、智力或审美劳动成果的任何实物呈现"（*Goldstein v. California*［1973］，引自 Miller and Davis 1990：304），但他们从未将这种地位授予"无形表达"，也就是说*被表演*的表达。② 版权法对固定的定义是："作品是'固定'的……当它的具象……足够永久或稳定，使其能够在超过瞬息的时间内被感知、复制或以其他方式传播。"（101 节）因此，只存在于当下瞬间的现场表演被排除在外。

同样，"出版"的法定定义明确指出，"'出版'是指向公众分发作品的拷贝……作品的公开表演或展示本身并不构成出版"（101 节），大概是因为表演被认为是一个独特的、不可重复的事件，而不是一个可

① 显然，版权和表演之间的关系最常被讨论的语境，是戏剧和其他表演文本的作者的权利。第 17 编授予作者"从事和授权"作品公开表演的专有权（106.4 节）。多年来有一些有趣的争议，主要集中在剧作家不喜欢一些演出版本对他们作品的阐释，希望对这些版本主张其权利。（我讨论了在信息技术变化背景下的这样一个争议，参见奥斯兰德［1992］。）因为我在这里关注的是表演本身的版权状况，所以我不会讨论由文本阐释的争议所产生的问题。

② 必须强调的是，我在这里关注的是联邦版权法规。个别州有可能根据习惯法承认无形表达为财产，或制定提供这种保护的法规；我在本章后面讨论习惯法版权。关于州法律对现场表演的保护的一个很好的概述，参见梅尔策（1982：1278 - 1280）。然而，梅尔策（ibid.：1297）认为："州法律对表演利益的零星保护并不能充分补偿艺人。"

以复制和分发的对象(我在第二章对这一假设表示了异议)。① 尽管
第 17 编特别提到"舞蹈作品"是一类可受保护的作者作品(102a 节),
但这只适用于已书面记谱或以其他方式录制的舞蹈作品。② 仅作为
现场表演的舞蹈,或向观众展示但从未写下来或录制下来的演讲不能
获得版权(Miller and Davis 1990:303)。只存在于瞬间的表演,既不
是出版物,也不能受到联邦版权的保护。③

　　值得注意的是,在过去十年中,一些法律学者指出了版权法规在
处理现场表演和其他形式的短暂的艺术作品方面的不足之处,其根源

① 在提交给美国律师协会的一份报告中,一个研究"美术和应用艺术作品创作者问
　　题"的委员会提出了以下意见:"尽管放映电影或电视电影本身并不构成出版,但
　　为了公开表演而向一群人分发影片的拷贝,就会构成出版。"(美国律师协会
　　1981:6)以此类推,即使戏剧的公开演出并不构成出版,但将该戏剧提供给制作
　　(例如通过将其投放到剧本服务机构)大概会构成出版,即使该戏剧是以手稿形
　　式流传,并且在从未被出版公司印刷的意义上,它是"未出版"的。

② 根据阿德莱·希尔加德(Adaline J. Hilgard 1994:766 - 767)的说法,固定的要求
　　对编舞者来说特别麻烦,因为"没有一种可用的固定方式——视频、书面记录或
　　计算机图形——是完全令人满意的。"她还指出,一些编导担心固定他们的作品
　　会把它变成"博物馆的展品",或者让别人更容易剽窃它们。(关于固定舞蹈作
　　品的问题,也见 Van Camp [1994:67 - 72]。)在某种程度上,编舞家们更愿意依
　　靠舞蹈界的习惯,即排挤偷窃他人作品的编舞家,而不是依赖版权保护。

③ 朱莉·范·坎普(Julie Van Camp 1994:70 - 72)注意到在舞蹈版权方面提出的
　　一项建议,即"美国采用德国版权法的方法,版权保护从作品创作的那一刻就开
　　始,先于任何固定",因为舞者以口头传统的方式传播舞蹈的能力证明,在舞者身
　　体上的舞蹈设定是固定的,这足以证明作品的存在。正如范·坎普所指出的,在
　　没有独立的舞蹈编排记录的情况下,对侵权索赔进行诉讼的实际问题是非常
　　大的。

在于对作品和作者构成的理解非常有限。法规所设想的理想作品是由一个易于识别的创作者(最好是单一实体)创作的作品,它以稳定的、有形的、物质的形式存在,并随着时间的推移持续保持这种形式。一些学者特别指出,单一作者以及固定的概念是法规中的重要错误点。例如,莉迪亚·莫瓦德(Lidia Mowad 2018:1307)认为,版权法部分建立在"对音乐作品的根本误解"之上,音乐作品不是书面文本,而是通过表演产生的东西,而表演本身是不固定的。丽贝卡·图什内(Rebecca Tushnet 2013)以及夏洛特·韦尔德(Charlotte Waelde)和菲利普·施莱辛格(Philip Schlesinger 2011)对这种看法进行了补充,即随着作品随时演进,表演者往往对作品不断发展的定义做出贡献,特别是在舞蹈和戏剧中,这使得作者身份成为一种复杂而分散的现象,它既基于创作,也基于表演,而版权法对单一的、可识别的作者的强调是无法适应这种现象的。图什内(2013:213 - 214)提出了一个有趣的观点:她和其他人赋予被表演作品的流动性,"是现代版权法下**任何作品**所固有的。根据定义,无形的'受版权保护的作品'与体现它的物质拷贝是有区别的"。由于这些物质拷贝可以包括不同媒介的作品(例如,一本书被改编为戏剧,而戏剧又被改编为电影,并在网上放映),"因此,每个受版权保护的作品就像戏剧的剧本:它是一个蓝图,但不只是一个具体的实例。相反,这个蓝图可以有一系列潜在的变体"。梅根·卡朋特(Megan Carpenter 2016:363)对这一讨论进行了延伸,她认为有些作品的迭代被有意设计成临时的或随时可变的,这些作品仍然应该得到版权的承认,因为它们"是'固定'的,就像它们应该被固定的那样。它们的形式是稳定的,并且能够被感知和复制"。

　　固定的概念给表演（和表演者）带来的危害，可以从广为流传的明亮旋律音乐公司诉哈里森音乐有限公司案（420 F. Supp. 177［1976］）中得到说明，在此案中，前披头士乐队成员乔治·哈里森被起诉侵犯版权，因为他的歌曲《我亲爱的上帝》（"My Sweet Lord"）与较早的歌曲《他是如此美好》（"He's So Fine"）非常相似。这两首歌曲是否"实质上相似"（版权侵权的法律标准）的问题，部分取决于哈里森的歌曲中存在一个"独特的装饰音"，这个装饰音也出现在那首较早的歌曲中。正如法官在其判决中所陈述的那样，这个装饰音出现在哈里森歌曲的第一次录音中，是由比利·普雷斯顿录制的，它也出现在根据该录音制作的乐谱上，但没有出现在哈里森自己的、更有名的录音中或由其衍生的乐谱上（180）。尽管哈里森自己录制的歌曲的成功很可能是导致该诉讼的原因（遵循"哪里有热门，哪里就有传票"的原则），但法官认为普雷斯顿的录音是该歌曲的第一个固定物，是审查的对象。根据哈里森的证言，普雷斯顿的录音中那个特定的音符存在与否，要归因于表演上的偶然性："［比利·普雷斯顿］可能在每次录音中都在那儿使用这个音，但也有可能它只在一次录音中出现，或者他可能在不同录音的不同地方变化地使用它。"（181）哈里森的不幸在于，存放在美国版权局的乐谱所依据的特定录音中包含了这一罪证。据法官说，哈里森本人对音乐采取了一种表演性的观点，他"认为他的歌曲是他在特定时刻唱出来的，而不是写在纸上的东西"（180）。然而，版权只承认固定的文本，不承认无形的表演。哈里森案的结果是，凝固在文本形式中的一个表演时刻，在法律上成了《我亲爱的上帝》这首歌。

哥伦比亚广播系统公司诉德克斯塔案（377 F. 2d 315［1967］）是一个很适合在此语境中考察的案例，因为它对现场表演的法律地位提供了一个特别清晰的说明。维克多·德克斯塔是罗德岛的一名机械师，他热衷于旧西部，开发了一个他称之为帕拉丁的牛仔角色，他在"游行、牛仔竞技比赛的开幕式和闭幕式、拍卖会、马术表演"以及其他活动中表演。他还会分发自己穿着表演服装的照片和一张名片，上面写着"有枪就上路，怀尔·帕拉丁，罗德岛克兰斯顿北法院街"（316）。在他表演了这个角色十年之后，他看到了《有枪就上路》这一电视节目，其中的主角是一个叫帕拉丁的牛仔，由理查德·布恩扮演，他的服装、名片和个人特质（例如，他使用国际象棋的马作为装饰品，在枪战中使用大口径自动手枪）都与德克斯塔创造的完全一样，只是名片上的地址不同。德克斯塔起诉哥伦比亚广播公司（CBS）盗用他的角色，并赢得了判决，但在上诉阶段发生了逆转。

上诉法官推翻陪审团的决定，不是因为他认为不存在盗版行为。相反，科芬法官同情德克斯塔，并同意陪审团的观点，即两个帕拉丁之间的相似性不仅仅是巧合，CBS从德克斯塔那里窃取了帕拉丁的角色（317），但他还是推翻了判决，理由是联邦版权法只保护那些可以化约为"某种可识别的、持久的、物质的形式"的作品，而"原告的创作，作为一种个人塑造，没有被化约，也不可能被化约为这种形式"（320）。因为德克斯塔的帕拉丁只是作为一种现场表演而存在，所以他不能胜诉，尽管他的角色与电视节目的角色有惊人的相似之处。法官认为，德克斯塔可以起诉CBS复制他的名片，这是他表演的一个固定的、有形的艺术品，但由于他从未获取名片的版权，所以他

没有诉讼理由（321）。①

当现场表演通过书写、录音或文件固定下来时，只有基础文本受到保护，不允许未经授权的使用，而不是将现场表演作为一个文本。例如，一盘舞蹈编排的录像带可以作为注册的一部分提交给版权局。虽然舞蹈编排本身（在这个例子中是基础文本）因此受到保护，不得用于复制，但在录像带上该舞蹈编排的具体表演不受保护。虽然巴兰钦（作为一个"作者"）可以获取他对《胡桃夹子》的编舞的版权，但没有一个舞者可以对他在巴兰钦的芭蕾舞中对鼠王的特定诠释或表演进行版权保护；纽约市芭蕾舞团也不能对该团在该录像带上的表演进行版权保护。类似的限制也适用于现场戏剧表演，其中的许多元素——剧本、布景和服装设计、舞蹈编排、音乐和歌词——都可以获得版权，但表演本身，包括排演方式和对角色的诠释，以及实际的布景和服装，却不能获得版权。② 一位导演为其在一部戏剧中的排演方式申请版权，

① 根据 1976 年对版权法规的修订，作品要享受版权保护，不再需要注册。任何作者的作品都自动享有版权。但是，如果要提出侵权索赔，作品确实必须注册。我在下面的正文中引用了相关条款并讨论了这一要求。在 1976 年修订案生效后，德克斯塔本可以赢得 CBS 侵犯其名片版权的判决，只要他在提起诉讼前注册名片。

② 一段时间以来，舞台导演争论他们的作品应该受到版权保护。代表这些艺术家的工会——舞台导演和编舞家协会所使用的标准百老汇合同规定，"由导演创作的……舞台指示的所有权利……自创作起应为导演的唯一和专属财产"。这一条款避免了制片人可能提出的要求，即导演是作为雇佣工作完成的，这意味着制片人将拥有其权利。然而，这一条款并没有授予舞台导演正式版权。虽然已经有一些法庭案例，但舞台指示是否属于可以获得版权的作品，这个问题仍然没有解决。许多法律学者同意舞台指示符合这类作品的要求，而且反对因为舞台指示不

美国版权局回信指出：

> 在申请中提到"舞台指示"……并不意味着对其所规定的行动进行任何保护。在本案中，申请书上的作者身份是"舞台指示的文本"。我们理解这代表了对文本的权利主张。
> （引自 Freemal 1996：1022）

这封信充分表明，虽然导演可以对描述其舞台指示的文本进行版权保护，从而保护自己免受未经授权的文本复制，但他不能对这些指示在现场表演中的执行进行版权保护。[①]

包括排演的常规方面或戏剧文本本身所要求的排演方式而对这种权利进行限制；参见麦斯威尔（2008）、利文斯顿（2009）和斯坦（2013）。然而，塔拉提（Talati 2009：257）认为，"由于舞台指示的版权保护既不会增加作品的数量或质量，也不会改善现有作品的传播和保存，这种保护的授予"并不符合美国宪法版权条款旨在促进的进步标准。

① 版权保护舞蹈编排，但不保护舞台指示，使其免于未经授权的表演，这似乎很奇怪，因为舞蹈编排的执行与舞台指示的执行看起来并不是区别很大的活动。从根本上说，两者都是实现一套关于动作、表情、对角色的阐释等的指令。然而，一个简单但关键的区别是，舞蹈编排受到联邦版权法的明确保护。舞台指示则不是，而且很难说它属于哪一类可以获得版权的表达。有人认为，舞台指示类似于舞蹈编排，因此应享有同样的保护。然而，正如贝思·弗里默（Beth Freemal 1996）在她对这个问题的深入讨论中所指出的，舞台指示依赖于另一个文本（戏剧），而舞蹈编排则不然。即使一个舞蹈被配上了音乐，在没有音乐的情况下，舞蹈仍然保持其完整性。但是，如果戏剧文本被移除，只留下舞台指示单独存在，它由什么组成？这也给舞台指示的固定带来了问题：导演在不复制她不拥有版权

现场表演被排除在版权保护之外，因为人们相信，作为一种不固定的文化生产模式，它不能被复制，因此处于复制经济之外。西莉亚·卢瑞（Celia Lury 1993：15，18）在为雷蒙·威廉斯和瓦尔特·本雅明释义时，描述了从以**重复**为主导的文化生产到**复制**①占据主导地位的历史转变，使这一假设明确化：

> ［早期文化形式］对"固有的、构成的物理资源"的依赖，不仅意味着艺术家在观众面前的身体在场是文化作品产生的必要条件，而且意味着作品的"物质"存在与它的表演是大体相当的……那么，在这一类文化生产方式中，拷贝采取的是物理或身体重复的形式……一旦艺术作品有了固定的物质形式，创造性劳动的标志被嵌入其中，它就可以……被原创艺术家以外的人拷贝了。正是这种可能性——本雅明所说的机械复制——在此将被称为复制。

的戏剧文本的情况下，要如何记录或固定她的指示？（编舞可以在不复制乐谱的情况下记录或固定。）一出只由舞台指示组成的戏剧（我想到了贝克特的《无言行事》［*Act Without Words*］）不存在这个问题。在这种情况下，舞台指示是与戏剧作品共享的，可以作为版权保护对象。但是，如果导演的指示是基于导演以外的其他作者的现有文本，那么导演的贡献只能被视为基于该剧的衍生作品。根据美国法律，衍生作品的版权由原始作品的版权持有人拥有。如果剧作家拥有一部戏剧的版权，那么剧作家，而不是该剧的导演，将拥有作为衍生作品的舞台指示的版权。尽管美国的舞台剧导演至少在十年前就要求对他们的作品进行明确的版权保护，但讨论还没有超过这里提出的分析，而且在导演方面建立强大版权的可能性很小（参见 Yellin 2001）。

① 卢瑞的术语"重复"和"复制"分别等同于阿塔利（1985）的术语"表现"和"重复"。我在第二章引用了阿塔利的术语和历史模式。

在这一历史概述中,现场表演是与复制技术出现之前的时代相关联的文化模式,而复制技术的出现则使版权法应运而生。卢瑞在论证由于现场表演没有固定的物质形式,因此它可以被重复,但不能被复制时,重现了我在第二章中提到的现场表演的本体论假设。然而,我在那里提出的关于大规模生产现场表演的可能性的论点,使这种区分以及将现场表演排除在版权之外的做法都成了问题。例如,像《塔玛拉》这样的作品显然是为了"被原创艺术家以外的人拷贝"而制作的;也就是说,它旨在被复制,而不是重复,即使复制采用了现场表演的形式。从这个角度来看,就有可能想象这些现场作品可获得版权,尽管现场表演一般不受版权保护。

目前,版权法并没有赋予现场表演以知识产权的地位,这一点非常明确。对版权的仔细研究还表明,即使在表演被录制的情况下,录像所捕捉到的表演本身也不具有版权。就录音而言,任何基础文本都可以获得版权,自1971年以来,录音本身也可以获得版权,但录音中的表演不能获得版权。在至上唱片诉迪卡唱片案(90 F.Supp.904 [1950])中,一家唱片公司起诉了另一家公司,因为被告公司制作的一首歌曲录音据说模仿了原告公司同一首歌的录音。① 然而,法官认

① 至上唱片案很吸引人,其原因超出我这里论述的重点。在判决中,法院比较了这两张唱片,并指出"至上的唱片被明确认定为'种族或蓝调以及节奏'的唱片,而迪卡的唱片是'流行'的"。法官认为"种族"唱片不如"流行"唱片,他认为后者拥有"更清晰的音调和表达",并使用了"更精确、更复杂、更有组织的管弦乐背景"(912)。任何熟悉美国流行音乐中种族关系争议史的人都会疑惑,法官将"种族"唱片描述为劣等唱片在多大程度上是音乐种族主义的产物。更重要的是,本案

为,原告公司不能主张"对编曲的所有权",他指的不仅仅是乐器或声乐谱,而是唱片中的整体表演风格(909)。至上唱片公司案的判决远早于 1976 年对版权法规的修订,修订前的法规包括以下更广泛的限制:

> 录音版权人的专属权利……不延伸至制作或复制另一个完全由其他声音独立固定的录音,即使那些声音模仿或冒充受版权保护的录音中的声音。

因此,复制你不拥有版权的录音是非法的,但复制该录音中的表演以制作自己的录音是完全合法的。① 这个例子表明,即使一个表演已

可能构成了一种尝试,即利用法律制度来解决白人艺术家"覆盖"黑人艺术家的成功唱片,并通过给予"流行"(即白人)唱片优越的发行和播放权来收割黑人艺术家的利益。随着 1955 年摇滚时代的到来,这个问题将变得更加尖锐,特别是考虑到白人艺术家和他们的制作人不向黑人词曲作者支付版税的倾向。关于这种情况的简要讨论,参见绍特马利(Szatmary 1991:27 – 31)。

① 虽然法律明确允许对现有声音作品进行模仿,这看似很不寻常,但这一条款反映了版权的基本原则,即它们从属于书面文本。版权法保护的是"原创的作者作品"(第 102a 节)。然而,正如米勒和戴维斯(Miller and Davis 1990:290)所指出的:

> 具有原创性的作品不一定是新颖的。只要是作者自己创作的作品,即使有一千人在他之前创作,他也可以主张版权。原创性并不意味着新颖性;它只意味着版权要求者没有复制别人的作品。

原则上说,如果一个作家写的书与另一本以前受版权保护的书一字不差,并能证明他/她没有接触过以前这本书,她的作品纯粹是独立努力的结果,她就可以对她的书拥有版权,尽管它缺乏新颖性。同样,只要录音的制作者不复制现有的录音,而是制作一个听起来与现有录音相同的新录音,新的录音就可以作为"独

经被固定下来,并通过复制品处于可复制状态,它仍然不受版权保护。实际上,录音的每一个组成部分都可以受到保护,包括基础文本和录音本身。唯一不能保护的是相关文本或材料的表演,它可以被模仿而免于惩罚。[①] 无论是现场还是录制,表演作为表演不能拥有版权。

　　版权法拒绝承认表演是知识产权,这一点在法定的"固定"概念以及通过判例法在具体的表演类型方面得到了全面的阐述。至上唱片案的上诉法官在1950年写道:"有一系列的案例认为,我们可以用法语的表现一词——它的意思是表演、行动、扮演、塑造,比相应的英语

立固定"而获得版权。虽然这两种情况并不完全相同(就书而言,旧文本和新文本之间的相似性必须是巧合;相同的录音则不是这样),但"独立固定"的概念可以理解为录音领域中"原创的作者作品"的对应物。在这两种情况下,后来的对象缺乏新颖性的事实并不妨碍其获得版权,只要这种缺乏新颖性不是由于对受保护对象的非法复制造成的。

① 一张名为《回到摇滚乐》(*Back to Rock N Roll*)的光盘让我意识到了这一条款的实际影响,这是一张1960年代美国流行歌曲的选集。这张光盘上的大多数录音都是同一批歌手的原始录音的重现,这些歌手在过去的二十五年里通过表演他们早期的热门歌曲来谋生。请记住,录音的版权所有者不一定是表演者;考虑到音乐和电影业的做法,表演者拥有自己录音的版权实际上是不寻常的。如果版权法允许录音制品的版权人阻止他人制作听起来相同的另一种录音制品,那么这张光盘上的表演者就会被剥夺很大一部分的生计。这一条款也允许那些从事模仿的音乐艺术家,如曼哈顿转运站乐队(The Manhattan Transfer)和贝蒂·米德勒(Bette Midler,下文将论述),制作出听起来就像其他唱片的唱片;它允许表演者通过某种天赋,听起来完全像在他们之前录制的表演者;而且它可能阻止录音艺术家在风格问题上进行诉讼。(我的例子主要来自音乐录音,但这一原则也适用于所有类型的声音记录。)

单词更广泛——笼统地称呼的东西,是不能获得版权的。"(909)例如,在 1971 年对法律进行修正之前,录音是不能获得版权的,因为用 1912 年一项判决中的话说,它们被认为是"捕获的表演"(Gaines 1991:131,270 n.80)。至上唱片案将这一信条应用于戏剧表演。"演员在一部由他人创作的戏剧中对角色的单纯描绘,本身并不是一种独立的创作",因此不能享受版权保护(908)。最常被引用的版权保护不适用于表演的理由是,授予一位表演者对特定表演的手势或语调的专有权,会严重限制其他表演者可用的语汇,从而"阻碍而不是促进有用的艺术"(布思诉高露洁-棕榄公司[1973],引自 Gaines 1991:124)。如果存在这种表演的所有权:①

> 我们将不得不认为,例如查尔斯·劳顿先生可以主张权利,禁止其他人模仿他在扮演亨利八世时的创造性举止,或者劳伦斯·奥利弗爵士可以禁止其他人采用他表演哈姆雷特的一些创新。(Supreme Records v. Decca Records,909)

1997 年加入《版权法》的第 1101 节,规定了非常有限的表演版权。

① 这种对表演的看法在美国法律思想家中并不是普遍的。例如,谢丽尔·霍奇森(Cheryl Hodgson 1975:569 - 572)认为,作为一种思想的表达,在版权所接受的"写作"概念的扩展意义上,表演有资格成为一种"写作"。与审理至上唱片案的法庭不同,霍奇森还认为,表演者对文本(歌曲或角色)的阐释可以从文本本身中分离出来,应该被承认为写作。贾斯汀·休斯(Justin Hughes 2019)认为,根据版权法,演员可以而且应该被视为作者,他声称在必要时,演员可以被视为他们出现的作品的共同作者。

该条款禁止"未经表演者或参与表演者的同意,将现场音乐表演的声音和图像固定在副本或录音带中",以及未经授权复制、传输或传播"现场音乐表演的声音,或声音和图像"。这一补充规定很有特色,因为它是联邦法规中唯一明确提到表演者对其表演拥有版权的部分。然而,它显然只适用于音乐家。更重要的是,它只禁止未经授权的现场表演的**录音**:它不禁止对以前的表演进行现场重现。

虽然第 1101 节会禁止我在未经滚石乐队许可的情况下制作他们演唱会的视频,但它不会禁止我将他们的演唱会重现为一场现场表演(当然,只要我为使用他们的歌曲支付版权费)。法律学者已经注意到这种将现场表演排除在版权保护之外的做法,他们讨论了所谓的"翻唱乐队"的问题,这些乐队不仅专门表演某个知名团体的音乐,而且还重现其表演,包括乐队成员的外表、服装和举止等。由于翻唱乐队经常利用其演出场所的一揽子许可,而且负责收集和分配音乐现场表演版税的表演权协会是根据广播播放量等因素进行统计的,因此原乐队可能不会因翻唱乐队使用其音乐而获得直接补偿(Davis 2006:854 - 859)。(还有一种情况是,表演权协会代表作曲家、作词家和出版商,而不是表演者。一个没有自己写歌,或其歌曲版权已经易手的乐队,将没有资格获得版税。)此外,法律研究者指出,翻唱乐队利用原乐队在与歌迷的关系中积累的善意,而且歌迷可能认为翻唱乐队得到了原乐队的认可,尽管他们通常并没有(Newman 2012;Geary 2005)。

由于现场表演不受版权保护,乐队对抗翻唱乐队(如果他们想这样做的话,有些乐队会这样做,有些则不会)的唯一筹码,是通过其他

法律理论的"混合物"，包括形象权、不正当竞争和商标（我在本章的下一节进一步讨论这些与表演有关的问题）。根据版权法，唯一适用的补救办法是坚持将翻唱乐队的表演视为类似于音乐剧的"戏剧音乐作品"，在这种情况下，翻唱乐队需要获得音乐的"上演权"（grand rights）。由于版权法没有区分音乐作品的戏剧性和非戏剧性使用，这种区分就留给法院来决定。为了证明翻唱乐队的表演需要上演权，有必要论证音乐是为叙事服务的。例如，布伦特·贾尔斯·戴维斯（Brent Giles Davis 2006：871）认为，黑暗之星乐团（Dark Star Orches-tra）有一场表演，专注于重现感恩而死乐队的特定演唱会，逐字逐句地翻唱，也重现了其他方面，它可以被理解为叙事："如果'所讲述的故事'是［用演出重现了］1977 年 11 月 1 日在科布体育馆发生的事情，那么黑暗之星乐团就是用歌曲来讲述这个故事，黑暗之星乐团的演出将是一种戏剧性的音乐表演。"①

　　也有一些版权判决似乎将表演的版权归属于表演者。在弗利特诉 CBS 电视台案（50 Cal. App. 4th 1911［2d Dist. 1977］）中，参演电影却没有得到报酬的演员试图阻止电影的发行，认为发行商无权使用

① 重现的音乐表演应被视为戏剧作品还是音乐会的问题，是乔普林企业诉艾伦案（795 F. Supp. 349［W.D. Wash. 1992］）的核心，在该案中，歌手詹尼斯·乔普林（Janis Joplin）的遗产就《詹尼斯》这一作品提起诉讼。该作品分为两幕。第一幕是对乔普林一天生活的想象性再现，而第二幕则描绘了她第二天的音乐会。乔普林企业认为，音乐会部分的表演侵犯了乔普林的形象权。法官裁定，第二幕不能从第一幕中分离出来单独考虑，该作品必须被视为一个整体。作为一部包含音乐会以外素材的两幕剧，《詹尼斯》被裁定为一部戏剧作品，因此不受形象权要求的限制。

他们的名字或肖像来宣传电影。法院的结论是演员的表演符合可以获版权作品的标准:

> 一旦上诉人的表演被放在胶片上,它们就成了"固定在有形表达媒介上"的"戏剧作品",可以"借助于机器或设备"来"感知、复制或以其他方式传播"。(17 U.S.C. § 102(a).)在这一点上,这些表演属于版权法保护的范围或标的物。

尽管人们普遍接受,演员的表演作为电影或电视节目等整体可获得版权作品的一部分,是可以获得版权的,但是如果认为演员的表演一旦固定下来,其本身就是可以获得版权的作品,演员就是"作者",那么这一判决就有可能引起争议。赫尔丰(Helfing 1997:10)认为,在讨论表演者的表演版权时经常引用的一个早期案例,即巴尔的摩金莺队诉美国职业棒球大联盟案(805 F.2d 663[7th Cir. 1986])中,法官并没有认为球员的表演是可以获得版权的,"只是认为棒球比赛的转播可以获得版权","版权利益不是来自表演本身,而是来自球员对转播的'创造性贡献'"。棒球运动员对受版权保护的比赛广播的贡献被确定为"雇佣工作",作为整体归属于电视广播的版权所有者。弗利特案的讽刺之处在于,一个看似支持表演者对其表演的所有权利益的论点,被用于证明对他们不利的判决。在弗利特案中,演员们根据加利福尼亚州的形象权法规提起了诉讼,下文将详细讨论。在认定他们的表演可以获得版权时,法官还是宣布他们的诉讼无效,因为联邦版权法优先于州一级的形象权。根据对本案的解释,演员们将不得不在联邦法

院重新起诉。

　　在最近的加西亚诉谷歌案中,这些问题再次浮出水面,此案的一系列法律诉讼从 2012 年一直延续到 2015 年。2011 年,演员辛迪·李·加西亚(Cindy Lee Garcia)在一部她认为叫"沙漠勇士"的动作片中扮演了一个小角色。这部电影从未面世,但加西亚的五秒钟表演确实出现在同一个制片人故意渎神的反伊斯兰教电影《穆斯林的天真》中,并配上了不同的对话。这部电影在 YouTube 上发布后,立即引发了极端的争论,加西亚因此受到威胁。在 YouTube 拒绝了加西亚将影片从互联网上撤下的请求后,她在联邦法院提起诉讼,声称谷歌(YouTube 的母公司)侵犯了她的表演版权。法院驳回了她关于禁止传播该影片的初步禁令的请求,部分原因是法院不认为她拥有有效的版权。2014 年,美国上诉法院在加西亚诉谷歌案(766 F.3 d 929 [9th Cir. 2014])中推翻了这一判决,该法院发表意见称,加西亚没有资格成为电影的共同作者,"但这并不意味着她对自己在电影中的表演没有版权利益",并接着指出,表演不仅包括(配音的)口头对话,还包括"身体语言、面部表情和对其他演员及场景元素的反应"(766 F.3d 934)。这一判决立即遭到电影业代表和法律学者的谴责,因为它将版权的界限扩展得太远了(Azzi 2014;Ferrari 2016),一些人声称它代表了将版权作为审查手段的一种尝试(Martin 2016;Subramanian 2013)。上诉法院于 2015 年推翻了这一判决(786 F.3d 733 [114 U.S. P.Q.2d 1607]),判决认为区法院最初是正确的,即加西亚对她的表演没有版权要求,因为它本身不是"作者作品"。加西亚曾为她的表演申请过版权,但版权局拒绝了她的申请,理由是只有整部电影可以获得

版权,而不是其单独的组成部分。再一次,表演本身被认为是不具有版权的,即使在法官做了相反的的声明之后。

某些理论家认为表演的消逝是对基于复制的文化经济的一种抵抗,他们的怀疑似乎是有道理的,因为我所引用的一些判决变化无常。乔治·哈里森吃一堑长一智:版权法并不尊重亨利·赛尔(Henry Sayre 1989)所说的"无常的美学"。德克斯塔案的教训是,在资本主义表现经济中,法律上定义为一个作品的"作者"的实体是能够从中获取利润的人。① 鉴于这些考虑,我们很容易理解,将表演视为一种逃避和抵制这种文化经济条款的话语有其吸引力。然而,这是一把双刃剑,因为我们也很容易同情那些可能想通过获得对其创作的更大控制权而使这种经济为自己所用的表演者,尽管这意味着玷污了他们表演的纯洁性。

很明显,联邦版权法与某些表演理论家一样,认为现场表演只存在于当下,没有拷贝,它是由消失的本体构成的(Phelan 1993b:146):这就是它不能受到版权保护的原因。对版权法来说,没有记录的表演是不可见的:因为它没有拷贝,所以它从未被创造过;它根本就不存在。正如我们已经看到的,即使是通过复制而固定下来的表演,实际上也不受版权的约束——只有基础文本的权利和复制固定物的权利才受到保护。这是否使表演成为对这种经济的有意义的

① 关于娱乐法作为资本主义的产物和维持资本主义的手段的出色分析,参见盖恩斯(Gaines 1991)。

抵抗场所，则更成问题。[①]　在讨论 20 世纪上半叶的非裔美国舞蹈家
为保护其招牌动作的所有权不被他人侵占而采取的手段时，安特希·
克劳特（Anthea Kraut 2016：161－162）指出，在 1976 年联邦版权法修
订之前，他们的策略表明他们将表演视为财产，她观察到，"仅仅易
逝性这一条件并不能保证一个人的作品在资本主义经济中逃脱流
通。……舞蹈的易逝性可能会使知识产权的意识形态复杂化，但并没
有抵消它"。

作为版权的表演：习惯法版权、
不正当竞争、形象权、商标

　　如果表演可以说是躲过了版权的法网，那是因为那张网在设计之
初就没有考虑捕捉它。然而，在得出表演完全逃脱美国知识产权法管
辖的结论之前，我们必须认识到，在 20 世纪这一领域的重大发展中，
有一些判决根据版权以外的法律理论，确定了表演者对其表演（包括
现场表演和录制表演）的所有权。这表明了一种趋势，即以联邦法规

①　奥利弗·格兰（Oliver Gerland 2007）认为，像费兰和我这样关于表演本体的主张
　　"造成了一个错误的印象，即由于表演是短暂的，所以它在某种程度上是流通文
　　化制品的资本主义经济的反面"（94）。我认为很清楚，这不是我在这里所说的。
　　还有一种情况是，格兰和我在谈论两种不同的东西。格兰关注的是版权法中的
　　"多重表演"理论，该理论允许将录音或广播的回放视为受版权法中明确规定的
　　表演权支配的表演。相比之下，我关注的是作为录音或广播基础的现场表演是
　　否可以作为作者作品获得版权的问题。正如我所表明的那样，即使表演的固定
　　可以获得版权，被固定的现场活动也不能作为现场活动获得版权。

所不允许的方式使表演的更多方面"可拥有"。这些理论包括"习惯法版权"、不公平竞争、形象权和商标。

从理论的角度来看,这些法律概念中最重要的是"习惯法版权",它源于洛克对人所创造的事物的推定自然所有权。它只存在于州法律层面,通常被认为是保护出版前的作者作品,出版后的作品则属于联邦版权的管辖范围(DuBoff 1984:190-191)。在这种情况下,特别值得关注的是联邦版权法第301节,它规定:

> 本标题中没有任何内容废止或限制任何州的习惯法或
> 法规中关于……不属于版权标的物范围之外的标的物的任
> 何权利或补救措施……包括未固定在任何有形表达媒介中
> 的作者作品。

换言之,习惯法版权(一些州对其条款进行了明确定义)是现场表演可以获得版权的法律理论。因此,研究表演的学生应该对它特别感兴趣。即使州一级的法规总是受到联邦法规的限制,但在现场表演的问题上,习惯法和联邦法之间没有冲突,因为现场表演被明确地排除在联邦法的范围之外。

然而,关于将未固定的表演作为知识产权进行保护的判例法非常少。格雷戈里·S.多纳特(Gregory S. Donat)在论证即兴表演的联邦版权时,只指出了两个已公布的案例,这两个案例都涉及对话中发言的所有权。多纳特(1997:1376)指出,"在这两个案例中,法院拒绝承认习惯法中的口头语言版权,因为口头语言和普通话语之间没有明

确的界限"。然而,正如他所建议的,这个问题不会阻碍表演的版权
化,因为"与普通话语的分界"常常被认为是表演的定义要素之一。正
如理查德·鲍曼(Richard Bauman 2004:9)所说,"在这种意义上的表
演中,表达行为本身被框定为展示:在一定程度上脱离了其周围环境
而被对象化"。习惯法版权适用于未固定的表达,而且明显要求表达
与普通行为相区别("脱离"),这两点都使它有资格成为一种法律理
论,现场表演借此可以获得版权,尽管这种可能性在很大程度上仍然
是假定的。① 纽约上诉法院在国会唱片公司诉美国纳索斯公司(NY
Int. 27 [2005])一案中的判决,重新确认了习惯法版权在该州的权
力,但它和许多后续案件,包括弗洛和艾迪公司诉天狼星 XM 广播公
司案(62 F.Supp.3d 325[S.D.N.Y., 2014]),涉及的习惯法版权索赔
都是针对 1972 年之前制作的录音,即规定"录音带"可以获得版权的
1971 年联邦版权法录音修正案之前,因此没有阐明现场表演适用普
通法版权的可能性。

　　至于那些在使表演可被拥有方面产生具体效果的判决,我们发现
它们是根据诸如欺诈和不正当竞争、形象权和商标等法律理论做出

① 多纳特(1997:1384 - 1391)将这一问题推到习惯法之外,提出了一个巧妙的方
法,使现场表演的版权在要求固定化的联邦法规的条款下可以被接受。多纳特
注意到,如果直播的内容在传输过程中被录制下来,那么版权就会受到保护,多
纳特认为,同时固定的原则也适用于现场表演。与广播一样,录制可以与表演同
时进行,仅仅是出于存档和版权的目的——观众只可以看到现场表演。在上文
所讨论的案例中,表演者被认定只对他们出现在电影或电视节目的部分内容拥
有所有权,与此不同的是,同时固定原则的应用将保护基础内容,而不仅仅是固
定物本身。简而言之,它将把联邦版权保护扩大到现场表演。

的。例如戈尔丁诉号角电影公司案（195 **NYS** 455；202 **AD** 1
［1922］），在该案中，发明了"大锯活人"的魔术师成功起诉，以保护其
表演的独家权利。1928 年，查理·卓别林赢得了对另一位演员查尔
斯·阿莫多的判决，因为后者在电影中模仿了他的小流浪汉角色（93
Cal. App. 358，209）。伯特·拉尔（Bert Lahr）赢得了对一家公司的
判决，该公司在电视广告中使用了听起来像他的声音（拉尔诉阿德尔
化工公司案，300 F.2d 256 ［1st Cir. 1962］）。在卓别林诉阿莫多案
（546）中，法院陈述：

> 　　原告的诉讼并不取决于他对角色、服装和举止等的独家
> 使用权；它是基于欺诈和欺骗。这种情况下的诉权来自上诉
> 人的欺诈目的和行为以及由此对原告造成的伤害，还有对公
> 众的欺骗。

本案的这一理论源于这样一个事实：阿莫多不仅模仿了小流浪汉，而
且在电影中把自己宣传为查理·阿普林（Charlie Aplin）。该判决源
于阿莫多实施欺诈行为并犯有"不正当商业竞争"罪的结论，而不是源
于卓别林对其小流浪汉的表演拥有版权的理论。拉尔诉阿德尔化工
公司案最初被驳回也是基于类似的理由：上诉法院认为，使用听起来
像拉尔的声音可以构成"假冒"，因此是不正当竞争。戈尔丁案的判决
也是部分基于不正当竞争的理由。号角电影公司制作了一部电影，揭
示了幻觉是如何实现的；法院以不正当竞争为由判决该公司败诉，因
为发行这部电影会使戈尔丁制造的幻觉失去价值，从而剥夺了"他的

聪明才智、花费和劳动的成果"(202 AD 1，4)。①

　　表演和表演者一直是被称为形象权的法律理论发展的核心。最早指向这一方向的案件之一，即马诺拉诉史蒂文斯案(1890年)，涉及一位女演员玛丽恩·马诺拉(Marion Manola)，她要求对一位想要拍摄她穿着包括紧身衣在内的舞台服装的戏剧制作人下达禁令(Richardson 2017：9，90；Rothman 2018：20-21)。虽然马诺拉并不反对在舞台上穿紧身衣，但她不希望自己穿着这种不雅服装的形象公开流传，让她的小女儿看到。尽管有人怀疑马诺拉的要求可能是为了增加对演出的兴趣而进行的大型宣传活动的一部分，但《纽约法律杂志》还是支持了她的诉讼理由，认为：

> 　　本案所涉及的问题是，一个人是否对自己的容貌没有所有权；他是否任人摆布、任人选择以任何形式或在任何地方展示他的肖像。在演员或公众人物的案件中，出售其肖像是他的收入来源，很明显，财产权受到了侵犯，禁令应该发出。(《一个人自身的财产》，《纽约法律杂志》，1890年6月17日，转载于Richardson 2017：166)

① 除了商业法中的不正当竞争和相关概念外，表演有时也可以作为商标或服务商标得到保护："在某些情况下，可以将喜剧演员的标语、名字或艺名(或其'角色'的名称)注册为服务商标，以识别该喜剧演员或该喜剧演员提供的娱乐服务。"(Nelson and Friedman 1993：256)我在本节末尾讨论了使用商标来保护表演的可能性。

事实上,马诺拉成功获得了她要求的禁令。一个人的肖像可以被理解为一种财产形式,因此这个人应该能够控制它的传播,这一概念并非本文独有,它是隐私权和形象权的核心,在许多方面隐私权和形象权是一个硬币的两面;珍妮弗·罗斯曼(Jennifer Rothman 2018:1)将隐私权称为"原始的形象权"。随着时间的推移,形象权不仅扩展到一个人的肖像,而且还扩展到他们的名字、嗓音、签名,在某些情况下,还包括他们的外表形象,或"独特的手势或举止"(印第安纳法典 32-36-1-1)。由于美国的形象权从未被载入联邦法律,它仍然是州一级的习惯法和成文法问题,因此各州之间的差异很大。隐私权和形象权之间的主要区别之一是,只有活着的人才有隐私权,不能转让给其他人,而形象权在一些州是可以继承和转让的。

就形象权与表演的关系以及其整体发展而言,扎奇尼诉斯克里普斯-霍华德广播公司案(433 US 562 [1977])是一个关键案例(Rothman 2018:75-81)。雨果·扎奇尼(Hugo Zacchini)是一个专门从事"人肉炮弹"表演的马戏团演员,于 1972 年在俄亥俄州县集市上表演。一名为当地电视台工作的自由记者起初同意了扎西尼的要求,不对其表演进行拍摄,但后来被制片人送回集市,对表演进行了录像,在当晚11 点的新闻中播放。扎奇尼起诉该电视台的母公司,认为该电视台未经许可使用了他的财产,这样做破坏了该表演的价值,因为在电视上看过之后,没有人会再付费观看。一审法院判定被告胜诉;上诉法院推翻了这一判决。俄亥俄州最高法院又推翻了上诉法院的判决,该案被提交到美国最高法院,这也是唯一提交最高法院的形象权案件。

联邦高级法院之所以受理此案,是为了评估扎奇尼在其表演中的

财产权，是否比电视台根据第一修正案将其作为新闻价值进行广播的权利更重要，最高法院最终决定，它确实更重要，并指出，"当新闻媒体在未经表演者同意的情况下对其整个表演进行广播时，第一和第十四修正案并没有给予豁免"。最高法院还同意俄亥俄州最高法院的观点，即"原告拥有'形象权'，使他能够'亲自控制对其人格的商业展示和利用以及对其才能的发挥'"（562）。形象权通常包括个人的某些方面，如肖像和嗓音，而在这里，法院将这一概念扩展到了扎奇尼的表演，"对其才能的发挥"，作为他个人的一个方面。此外，最高法院通过将形象权与版权和商标等更传统的知识产权概念进行类比，为未来对形象权的理解铺平了道路，认为形象权所提供的保护"为他提供了经济激励，使他能够为制作公众感兴趣的表演进行必要的投资。这种考虑也是本法院长期执行的专利法和版权法的基础"（576）。在这种观点下，根据形象权来保护既不能获得专利也不能获得版权的扎奇尼的表演，与保护传统形式的知识产权具有相同的哲学目的，并意味着形象权事实上是一种知识产权。

扎奇尼案是一个独特的案例；从来没有另一个判决将形象权的保护范围扩大到整个未固定的表演，将其作为一项知识产权。米德勒诉福特汽车公司（849 F.2d 460［1988］）是另一个经常被引用的案例，它也是一个明确的努力，以在联邦版权法下不可能的方式保护表演。但它更符合对形象权的传统理解，因为它与贝蒂·米德勒（Bette Midler）的嗓音有关，这是形象权通常包括的个人方面之一。米德勒起诉福特公司雇用她以前的一个伴唱歌手，以复制米德勒本人录音的方式录制了歌曲《你想跳舞吗》，并且取得胜诉。努南法官在判决中直截了当地指出，"嗓音是不能拥有版权的。声音不是'固定'的"（462）。

在本案中，判决的依据是加利福尼亚州的一项法规，该法规规定了所谓的形象权——《民法典》第 990b 节，也称为《名人权利法》——最初是为了让已故名人的遗产继续控制对该名人的姓名、嗓音、签名、照片和肖像的使用。① 努南法官将这一法规解释为保护在世名人的身份或人格，并认为米德勒拥有的财产权不是她的声音或表演，而是她的身份，她的自我。"嗓音和面孔一样，都是独特的、个人的，"他写道，"歌手在歌曲中表现自己。模仿她的嗓音就是盗用她的身份。"(463)②

①　关于根据该法规提起和判决的几个形象权案件的有趣概述，参见韦恩斯坦
　　(1997)。关于米德勒案的文化分析，参见奥斯兰德(1992)。

②　在辛纳屈诉固特异轮胎与橡胶公司(435 F.2d 711 [1970])一案中，南希·辛纳
　　屈控告该公司及其广告代理公司使用听起来像她的《这双靴子是用来走路的》
　　("These Boots Are Made for Walking")的录音，她被判败诉。由于辛纳屈没有
　　得益于加州《名人权利法》，她提出了一个不同的论点："这首歌被原告普及，以至
　　于她的名字与这首歌等同……这首歌……已经获得了'第二含义'。"(712)"第二
　　含义"是一个源自商标法的概念，指的是"一个商标被使用了很久，以至于它已经
　　成为与之相关的商品或服务的同义词"(Miller and Davis 1990:165)。辛纳屈以
　　此类推，认为这首歌与其表演的密切联系，意味着这首歌不可避免地涉及她。如
　　果这一权利得到承认，辛纳屈就可以控制这首歌的所有表演，因为任何对《这双
　　靴子是用来走路的》的改编都可能使人联想到她，也就是这首歌的第二含义。辛
　　纳屈的论点与米德勒的论点的核心区别在于，辛纳屈要求对歌曲本身拥有某种
　　所有权，因为她对这首歌进行了著名的表演，而米德勒的要求只是基于她对自己
　　声音的所有权。上诉法官维持了对辛纳屈的原判，因为以这些理由授予她控制
　　歌曲表演的权利，会与联邦政府认可的歌曲版权人的权利相冲突。"此外，"法官
　　指出，"当'表演'或表演者的创作处理的是版权授予他人的材料，保护或管理这
　　类表演的内在难度带来了监督问题，这对衡平法院来说几乎是不可能解决的。"
　　(717-718)关于对辛纳屈案的详细分析以及与米德勒案的比较，参见盖恩斯
　　(1991:105-142)。

　　就表演而言，米德勒案、拉尔案和韦茨诉菲多利公司案（下文讨论）等案件与戈尔丁案和扎奇尼案等案件之间有一个值得区分的地方。前者以嗓音为中心，将其作为人格的一个方面，将嗓音或声乐风格作为可与争议中的具体表演分离的东西来对待，在任何情况下都可以作为一个人的特征来识别，因为他们是名人（米德勒在某种程度上是例外，因为该案涉及她演唱的歌曲）。相比之下，戈尔丁案和扎奇尼案都集中在原告的表演上，原告的名气正是来自争议中的表演，而不是他们的一般表演风格。例如，戈尔丁案中的魔术师能够控制"大锯活人"的幻觉表演，因为该幻觉及其标题"已经与原告的名字等同，以至于剧院经理和公众立即将两者联系起来"（202 AD 1，3）。贝蒂·米德勒、伯特·拉尔和汤姆·韦茨都是名人，他们的名气超越了个人的表演，他们的标志性风格在所有的表演中都有体现，而霍勒斯·戈尔丁案所依赖的论点则是，既然他与这种特殊的幻觉有如此密切的联系，而且他的名气来自这种幻觉，他应该被视为对这种幻觉有独特的个人权利。

　　版权和形象权的核心区别在于，前者保护的是作者的作品，而后者保护的是人格，并将扎奇尼和米德勒等案件中的表演解释为个人身份的表现，而不是个人制造的东西。原则上，"形象权是我们所有人都有的——它阻止他人未经许可使用我们的身份，特别是我们的姓名和肖像的权利"（Rothman 2018：8）。尽管这一概念具有普遍适用性，但它通常与演员和名人，那些身份具有明显商业价值的人有关。

　　努南法官在米德勒案中的判决通过总结米德勒的职业生涯，引用对她的评论，指出她作为文化偶像对婴儿潮一代的吸引力，仔细阐述

了她的名人地位。他在判决的最后一段说明：

> 我们没有必要也不会认为每一个模仿他人嗓音为商品做广告的行为都是可以起诉的。我们只认为，当专业歌手的独特嗓音广为人知并被故意模仿以销售产品时，销售者就侵占了不属于他们的东西。（463）

这意味着，即使广告公司故意在广告中复制一个无名歌手的嗓音，该歌手也不会享有与米德勒相同的权利，因为该歌手的身份与米德勒不同，没有公认的价值。

扎奇尼案在这方面提出了一个重要的问题，因为很难想象雨果·扎奇尼，一个在州集市上表演的"人肉炮弹"，是一个像贝蒂·米德勒一样的名人，即便他是一个著名的马戏团演员家族的成员。对他有利的判决并不是基于他是一个身份被盗用的可辨认的名人，而是他的完整表演在电视上的曝光会降低其经济价值，从而剥夺了他"对其才能的发挥"的成果。考虑到扎奇尼案，值得重新审视德克斯塔案。在德克斯塔案的判决中，科芬法官并没有否认像德克斯塔的牛仔形象这类角色获得版权的可能性，他甚至设想了"通过向版权局提交可识别的、持久的和物质形式的图像和叙述性描述来注册'角色'的程序"。① 那

① 只有那些在发展过程非常具体的角色才可以获得版权："角色的一般概念是不受保护的。定型人物、原型或类型化角色也同样不受保护……角色变得更加精细，就会受到更多的保护。但是，一般的品质（如力量），或情感特征（如同情心）的归属并不足以获得版权保护。"(Miller and Davis 1990：344 - 345)

么，为什么他不仅说德克斯塔不能胜诉，因为他没有"将他的创作化约为固定的形式"（Miller and Davis 1990:305），而且还说"原告的创作，作为一种个人塑造……**不可能被化约为这种形式**"（320，我的强调）？答案在于法官对"个人塑造"这一短语的使用。在讨论这个问题时，法官显示出他是一个相当成熟的表演理论家，熟悉"日常生活表演"的概念。"所有的人——以及动物界的很大一部分——在他们的生活中每天都在创造角色。"科芬写道，但他接着说，人们经常发明的那种角色是

> 为自己和他人的娱乐……它是如此轻微的东西，不需要任何法律的保护……以至于一项创作如果是难以言说的，我们认为根据州或联邦法律，它没有资格受到单纯防止拷贝的保护。（320）

法官关于日常生活表演的推论是合理的：如果创造一种情境，一个人可以因为另一个人抄袭他的万圣节服装，或他在办公室饮水机旁的幽默表演而寻求法律补偿，这显然是不可容忍的。这种推理在逻辑上也可以延伸到职业表演。然而在德克斯塔案中，有趣的是法官拒绝将德克斯塔的创作视作超出万圣节服装的"个人塑造"，尽管对 CBS 来说，它已经远远超出了这个范围。科芬指出，在最初的审判中，德克斯塔的律师曾引用：

> 有几个案例……围绕着这样一个一般的命题，即侵占和

利用他人的创造性努力的产物是一种可起诉的错误；但所有
的案例似乎都涉及至少具有同等甚至更重要意义的可辨识
的错误。大多数是基于"仿冒"的侵权行为：通过误导公众
认为被告的产品是原告知名技能的产物，他侵占的不是创
作，而是公共联想附加其上的价值。（317-318）

当然，在这种情况下不存在"仿冒"：与阿莫多暗示他是查理·卓别林
不同，CBS没有理由说明或暗示其帕拉丁是德克斯塔，因为德克斯塔
的名字和声誉对CBS没有价值。虽然科芬没有表达这个结论，但很
难相信这在他提出"个人塑造"的概念中没有起到任何作用。我猜想，
如果德克斯塔的表演是职业性的（就像扎奇尼），而不是业余爱好，并
且他因此而成名（就像戈尔丁），即使在形象权范式出现之前，上诉的
结果也会有所不同，因为在那种情况下，CBS无疑窃取了一些具有公
认价值的东西。德克斯塔案的讽刺之处在于，如果原告能证明CBS
窃取了具有公认价值的作品，他就可以胜诉，但由于德克斯塔不是名
人，且并不以表演帕拉丁谋生，其作品的价值只能由CBS认为值得窃
取的事实来证明。虽然米德勒强调了名人身份的价值，但扎奇尼案表
明，不必成为她那个级别的名人，就有权控制自己的表演的传播，只要
有关的表演具有可论证的经济价值。

　　正如罗斯曼（2018:97）所指出的，一个人是否必须拥有"具有商业
价值的人格"才能从形象权中获益，这个问题尚无定论，特别是由于答
案取决于司法管辖权。

一些州允许任何身份持有者或形象持有者对侵犯形象
权的行为提起诉讼。其他州将诉讼限制在那些基于具有商
业价值的个人身份的诉讼，甚至只限于那些利用其身份获取
商业价值的人。

正如罗斯曼和诺亚·德雷曼（Noa Dreymann）所言，在社交媒体时代，
什么样的身份受到形象权的保护，这个问题变得越来越紧迫，"一夜之
间，普通人可以成为'Instagram 名人'或'YouTube 流量'"，或者发现
他们的图像被用作模因（Dreymann 2017：709－710）。在这些情况
下，价值的确定已经变得极其复杂和混乱：

身份持有者是否需要一个有价值的人格，这个问题的混
乱程度在用户对 Facebook 提起的对决诉讼中很突出，当时
该公司未经许可挪用他们的名字和图像为产品做广告。两
家联邦法院的结论是，用户需要拥有具有商业价值的身份才
能提出形象权索赔，但对 Facebook 用户是否拥有这样的身
份却有分歧。一个地区法院认为，原告的身份没有可论证
的独立商业价值，因此不能进行形象权索赔。同一地区、
适用相同的加州法律的另一家法院则不同意这种说法，认
为可以进行索赔。该法院认为，Facebook 的使用本身表明
用户的身份具有商业价值，尽管他们没有独立的商业价
值。（Rothman 2018：97）

虽然目前还不清楚制定一项通用的表演财产权是否可取,但形象权范式的成功表明,任何这样做的尝试都必须采取这样的态度:所有的表演,包括像扎奇尼的"人肉炮弹"表演,都是表演者的自我表现,因此,未经许可使用任何表演都是对表演者的身份财产的侵占。① 从表演和表演理论的角度来看,这是一个非常有问题的立场,在表演理论中,表演者的身

① 在美国法律中,有一场成功的运动,以欧洲法律中的"精神权利"(droit moral,通常被翻译为"道德权利",但这个概念更多的是与艺术家的精神面貌有关,而不是与其道德有关)为模式,扩大视觉艺术家对其作品的权利。由于精神权利源于这样一个概念,即艺术作品是艺术家人格的延伸,而不是由艺术家创造但独立于艺术家的作品,因此它与美国的形象权法律学说有一定的相似之处。然而,形象权强调的是经济利益,而精神权利将对艺术作品的损害等同于对艺术家的精神和声誉的损害。(关于精神权利的一般讨论以及与美国法律的比较,参见杜波夫〔1984:224-239〕。关于精神权利与版权的更深入的理论和历史比较,参见桑德斯〔1992〕)。可以理解的是,精神权利对艺术家很有吸引力,部分原因是它赋予他们控制其作品完整性的权利,"防止他们的作品被改变、扭曲或破坏"(DuBoff 1984:233)。1990年对第17编的补充将这些权利扩展到视觉艺术家(1990年《视觉艺术家权利法》,第106a节)。然而,将这些权利扩展到表演艺术家将是非常有问题的。仅举一例,我们可以想象,电影演员可以辩称,导演和剪辑师在后期制作中改变了他的表演,从而扭曲和破坏了他的表演。如果索赔成功,可能会导致对电影制片人的经济处罚,或禁止电影的发行。与大多数演员、乐手和舞者一样,表演者也是在演绎他人创作的文本,在支持为剧作家、作曲家、编舞家等的精神权利立法之前,他们当然应该犹豫。根据精神权利,作者只须声称对其文本的表演扭曲了文本,就可以阻止该表演的公开展示。反对将精神权利强加于美国法律的人强调,不可能为歪曲界定一个客观的标准,因此作者(或其继承人)在决定哪些文本的使用是可以接受的,哪些是不可以接受的时候,可能会出现任性的情况(Saunders 1992:207)。

在我看来,为美国的表演文本作者实施精神权利的建议,似乎没有避免采用过于主观的标准这一陷阱。一位作者建议,"职业表演团体……应被要求在以重

份与其表演之间的关系要比法律所允许的更加棘手和模糊。① 一些表
演者可能会把他们的表演看作身份的表现,而其他人可能更愿意把他

大方式偏离创作者的意图之前获得创作者或创作者代理人的具体书面批准"
(Burlingame 1991:10)。这个计划允许创作者完全控制作品的表现形式和诠释
方式,并且无视表演者作为艺术家也享有权利的任何可能性。另一种方法试图
通过区分受保护和不受保护的言论,来协调精神权利和第一修正案的关系:"如
果一位诠释艺术家将言论[从广义上理解为诠释]融入一位作者作品的表演中,
并与作者的信息或作者对该信息的表达一致,则第一修正案保护这位诠释艺
术家的言论,并阻止政府对其进行管制。"可以预见的是,与作者的信息不一致
的言论将不受保护并受到管制(Konrad 1991:1608)。这个建议也给了作者太多
的权力,而给诠释者的权力却不够。值得称赞的是,康拉德建议的法律手段既
不涉及经济处罚,也不涉及禁止展示违规作品的禁令,而是一种"标记补救措
施"。"对侵犯完整性权利的标记补救措施将涉及法院命令制片人和/或诠释艺
术家在演出的字幕和/或广告中表明,诠释艺术家违背作者的意愿,修改了作者
的作品。"(ibid.:1641)这样一来,作者的人格权将得到尊重,同时诠释者的活动
也不会被限制。

　　我自己的建议是将"强制许可"的概念从音乐领域延伸到戏剧和其他表演
艺术领域,这有利于诠释者而不是作者。这一理论源于早期关于录音的版权立
法。它认为,一首音乐作品的作曲家有绝对的权利来决定由谁来录制该作品
(115节)。然而,一旦作曲家授权了该作品的一个录音,其他任何人只要支付法
定许可费和版权费,都有权在随后以任何风格和任何他们认为合适的方式对其
进行录音(Miller and Davis 1990:314)。尽管我确信,如果将这一理论应用于戏
剧和其他表演的文本,会有一些问题需要解决,但我觉得它最终会比美国化的
精神权利更有利于自由的、创造性的表达。

① 在对斯坦尼斯拉夫斯基、布莱希特和格洛托夫斯基的理论中自我与表演的关系
　　的比较讨论中,我提出,尽管这种关系在每个案例中的配置不同,但每个理论家
　　都将表演建立在一个先于表演的"自我"概念之上。我对这些理论的解构发现,
　　所有这些"自我"实际上都是它们所依据的表演理论的产物(Auslander 1997:
　　28 - 38)。

们的表演看作"作者作品"，由他们自己创造和体现，但最终又与他们自己不同。可以说，自我与他者之间关系的模糊性是表演的核心；例如，理查德·谢克纳（Richard Schechner 1981：88）认为，演员不是角色，但也不是非角色。消除这种内在的模糊性，而将表演定义为必然是表演者自我的表现，将是一种简化的做法。我这样说，并不是想提出法律对表演的性质判断有误，尽管它肯定会从参考表演理论中受益。更重要的一点是，法律通过其特定的历史演变，以特定的方式建构了表演和表演者的概念，因此也建构了表演者的权利，这些方式可能与表演和表演理论通过其自身的历史演变构建这些术语的方式不一致。

汤姆·韦茨诉菲多利公司案（978 F.2d 1093［9th Cir. 1992］），是在这一语境中考察的最后一个案件，其产生的情况与米德勒案非常相似。菲多利公司聘请了一家广告公司为一个新品牌的玉米片开展宣传活动。受韦茨的一首歌曲的启发，该公司创作了一首类似的歌曲，并询问韦茨是否愿意演唱。韦茨拒绝了，理由是他在哲学上反对为产品代言。因此，该公司举行了面试，寻找听起来像韦茨的人，并找到了一个歌手，他以这位更著名的歌手的风格演唱韦茨的歌曲，作为其表演的一部分。韦茨起诉成功，上诉时维持原判。

韦茨案的判决在很大程度上借鉴了米德勒案，并有效地重申了表演者的嗓音是其个人一个可保护的方面这个观点。[1] 更重要的是，法

① 韦茨案的一个有趣的方面是，辩方试图将此案与米德勒案区分开来，认为菲多利公司只是试图模仿韦茨的演唱风格，而不是挪用其嗓音。这种将风格与嗓音区分开来的尝试并没有使法院信服。

院认为,韦茨的案件不仅可以从形象权的角度来考虑,而且可以作为一个虚假代言的例子,这是由管理商标的《兰哈姆法》(Lanham Act)所界定的。换言之,法院认为,韦茨的嗓音不仅可以被视为他个人的一个方面,而且可以被视为他的知识产权:韦茨作为一项生意的商标。因此,正如在上诉判决中所说,"错误地使用他的职业商标,即他独特的嗓音,会对他造成商业上的伤害"(978 F.2d 1093;1992 US App.),表演者的嗓音可以作为商标的想法具有重要意义。"通过将可能的赔偿理论从州法的侵权诉讼扩大到联邦的……商标侵权诉讼,韦茨案理论上许可了全国各地表演者的诉讼理由。"(McEwen 1994:134)韦茨案的判决可能意味着,在有形象权法规的州以外的表演者,可以向联邦法律寻求对其表演者属性的商标保护。如果是这样的话,这也将扩大对非名人表演者声音的保护,因为商标的所有权并不取决于名气——在这方面,商标更像版权而非形象权。然而,商标与版权不同,版权的有效期是有限的,而商标只要被积极使用,就会永久存在。虽然很明显版权法是基于对表演性质的假设,这一假设明确地将表演排除在版权法之外,但同样明显的是,由于对商业法中概念的解释,以及创造诸如形象权等新的法律理论,出现了将表演的更多方面变成财产的普遍趋势。

咕噜问题

正如在社会和文化生活的其他许多领域一样,数字技术为表演和知识产权法之间的关系制造了新的问题,这些问题需要我们仔细考虑,我们如何判断表演者和表演之间的关系。在一篇关于电子游戏的

文章中,德里克·伯里尔(Derek Burrill 2005:492)认为这些问题是他所说的"咕噜问题"(the Gollum problem)的一部分:

在 2002 年奥斯卡颁奖典礼之前八卦满天飞的时期,围绕安东尼·瑟金斯(Anthony Serkis)在电影《指环王:双塔》中对亚人角色咕噜的数字增强演绎,爆发了一场热闹的辩论。瑟金斯的表演是用动作捕捉和 CGI(计算机生成图像)技术进行数字录制的,将他的动作和面部动作(演员的声音没有被调整或增强)映射到一个软件程序中,并在其中加入数字图形元素。① 随后的表演被充分地混合生成,瑟金斯作为现场演员/指称对象的地位似乎受到了质疑,以至于他是否可能被被列入最佳男配角提名,成了学院的一个难题。辩论围绕着瑟金斯的表演是否可以被认为是"现场"(且不管电影表演制作中模拟、数字剪辑和"调整"的悠久历史)展开。瑟金斯在表演中是否足够在场? 在什么时候,某个东西会被过度数字化? 如果某个东西被部分数字化了,它的本体、它的存在又是什么? 在传统意义上,某人(或某物)能在数字中表演吗?

———————

① 关于伯里尔在这里描述的过程,还有更多可以讨论。最初,瑟金斯被拍摄的是在与其他表演者互动中扮演其角色。然后,他隔绝在动作捕捉工作室中再次扮演这个角色,在那里他的动作和面部表情所产生的数据被捕捉。这些数据成为创造咕噜这一人类/CGI 混合角色的基础。瑟金斯的原始表演以数字方式被从电影中删除,取而代之的是混合体(见 Askwith 2003)。

伯里尔的建议是,与舞台表演相比,传统的电影表演以前经常被定性为缺乏直接的在场,当它和用于创造数字增强角色的方法相比时,似乎又是"现场的",这支持了本书的一个中心论点:现场性是在历史中被定义的,并且随着新技术的出现,总是可以被重新定义。不止一位评论家提出,我们需要一个新的名称,也许还需要一个新的奖项类别,以表彰那些将自己交付给广泛数字化及由此产生的表演的人类表演者:有人提议将数字表演者称为"合成角色"(Askwith 2003),也有人提议用更审慎的描述将潜在的人类主体称为"源头演员"(Anderson 2004/5)。随着时间的推移,在评估这类表演的可信度和创造性方面会形成什么样的标准,这将是一个有趣的问题。

合成角色为知识产权法提出的主要问题与本体论问题直接相关,它使咕噜成为现有表演概念的一个问题:到底是谁的表演? 从法律角度看,咕噜问题是一系列相互关联的情形之一,在这些情形中,从表演者身上获取的数字信息被用来创造表演,而且往往是创造表演者,在不同程度上独立于来源。

表演者的数字克隆,无论生前还是死后,都可以直接从表演者本人的扫描和捕捉中建构(瑟金斯参与了这样一个过程),或者从不需要实际表演者参与的数字重建中建构。[①] 一旦创建,数字克隆可以进行实际表演者从未执行过的各种表演;这些表演也可以从其他形式的信息,如动作捕捉数据中推演出来。无论是在特效工作室还是在现场的

① 关于用于这些目的的各种技术过程的更多信息,参见安德森(2004/5:171-173),比尔德(2001)和佩西诺(2004:89-94)。

互动舞蹈表演中产生的动作捕捉数据，都可以被储存起来，用于制作未来的表演，这些表演在某种意义上是由表演者执行的，但没有表演者的直接参与。一个悬而未决的问题是："在什么时候，为一个形象提供原始动作、角色和外观的演员不再是未来操纵该形象的'创造者'？"（Pessino 2004：99）

数字克隆有几个种类。最简单的是使用表演者的现有镜头。詹姆斯·弗兰科（James Franco）就是通过这种方式出现在《猿球崛起：黎明之战》（2014）中的。该系列的前一部电影《猩球崛起》（2011）中拍摄但未使用的镜头被重新利用，在后一部电影中建构了一个新的场景，弗兰科在其中扮演同一个角色的闪回。通过这种方式，弗兰科在没有踏进片场的情况下就参与了电影的拍摄。像咕噜这样的模型建构，是将 CGI 动画模型叠加在一个矩阵上，这个矩阵来自人类表演者（在本例中是瑟金斯）的表演捕捉数据。所谓的音乐表演者的"全息影像"，经常被用来复活猫王、弗兰克·辛纳屈、玛丽亚·卡拉斯和惠特尼·休斯顿等人物，实际上是 19 世纪舞台幻觉的一种先进版本，这种舞台幻觉被称为"佩珀尔幻象"（Pepper's Ghost），它使二维的投影看起来是三维的和独立的。这些音乐会的全息影像将现有的录制音乐和表演者的图像与从其他表演者那里捕捉的运动结合起来，在舞台上提供更真实的运动。①

① 有一个传闻，一位女演员参加了艾米·怀恩豪斯传记电影的试镜，但她怀疑自己实际上是在为全息版的歌手做替身，因为试镜者似乎对她的外表和模仿怀恩豪斯动作的能力更感兴趣，而不是她的演技。她还发现，给她试镜的人在负责开发怀恩豪斯全息影像的公司工作（Pometsey 2019）。

从知识产权的角度来看,数字克隆并不存在固有的问题,只要参与其创作的所有元素在版权、商标和形象权方面都有适当的许可(Moser 2012)。不难想象数字克隆的滥用情况:例如,在未经当事人许可的情况下,使用名人的数字克隆为产品代言,就会触犯形象权和《兰哈姆法》,或者当演员拒绝出演角色时使用其克隆,就会构成不正当竞争。一位法律学者(Beard 2001)建议,第一修正案很可能允许政治候选人在广告中与对手的数字克隆进行辩论,特别是在对手拒绝"真正的"辩论的情况下! 尽管人们可以想象许多未来的场景,在这些场景中,未经授权的数字克隆肆意妄为,但更紧迫的问题主要涉及授权数字克隆的允许用途,这些问题涉及定义问题,与学院在考虑瑟金斯/咕噜的地位时不得不面对的问题并非完全不同。

例如,一家制作公司很可能决定在超出《指环王》原版电影及其直接衍生品(如 DVD、视频游戏、书籍等)的范围内重新使用咕噜这个角色,而未来的、意料之外的咕噜表演可以从来自安东尼·瑟金斯的已有数据中创造出来,可能没有演员的参与或许可。或者,为一个作品制作的演员的数字克隆可能会在另一个作品中以不同的方式被使用。后一种情况并非假设:"演员罗伯特·帕特里克(Robert Patrick)的数字克隆在《终结者 2:审判日》中扮演了液态金属机械人。同一个克隆后来在《侏罗纪公园》中被一只数字霸王龙吞噬……显然未经帕特里克知情或允许。"(Beard 2001)

在使用数字克隆的实例中,也许最令人不安的是,表演者死后复活,扮演一个角色或举办一场音乐会。如果像珍妮尔·莫奈(Janelle Monae)和 M.I.A.这样的在世表演者决定当一个在纽约、另一个在洛

杉矶演出时,以数字形式同时出现在对方的演唱会上,就像她们在
2014 年所做的那样,那么她们这样做完全是出于自己的意愿,并且参
与了克隆过程。然而,已故的表演者既不能同意被克隆,也不能同意
他们死后表演的情况。正如米汉·方廷(Meaghan Fontein 2017:
484)所言,当演员在完成电影前死亡时使用数字替身,与复活已故的
表演者来进行他们没有选择的表演是有质的区别的。方廷提到为了
给英国音乐企业家西蒙·考威尔(Simon Cowell)五十岁生日表演而
创造的弗兰克·辛纳屈克隆,他问道:"弗兰克·辛纳屈真的愿意在西
蒙·考威尔的生日派对上表演吗?"(ibid.;486)

　　方廷讨论的另一个实例是英国演员彼得·库欣(Peter Cushing),
他于 1994 年去世,但在 2016 年上映的《星球大战外传:侠盗一号》中
出现,扮演了他四十年前在《星球大战四部曲:新的希望》(1977)中扮
演的同一个角色大星区长塔金。库欣的克隆是通过将他的 CGI 外观
叠加到另一位英国演员盖伊·亨利的表演捕捉上而形成的,亨利拥有
与库欣相似的相貌和说话声音。制片人这样做,并不需要获得库欣遗
产的许可(尽管他们这样做了),原因有二。第一个原因是,他们拥有、
创造或特许使用所有用于制造克隆的材料。第二个原因是,虽然加州
的形象权保护在人死后继续存在,但它主要适用于在商品上使用已故
名人的形象;虚构的试听作品被明确排除在法规之外,以避免与第一
修正案发生冲突。此外,死后的形象权是由人的死亡地决定的。库欣
死在英国,那里不承认这种权利(Fontein 2017:495 – 496)。方廷
(499)认为,"为商业利益而挪用和名誉损害的可能性,都是在权利的
发起人去世后出现的",这强调了制定联邦法规的必要性,以便使表演

者的遗产能够直接控制死后的形象权(另见 Yerrick 2013)。值得注意的是,即使在遗产掌管的情况下,也会发生名誉损害。奥利弗·波梅西(Olive Pometsey 2019)写到一个尚未实现的计划,即制作已故歌手艾米·怀恩豪斯(Amy Winehouse)的全息影像,她的家人也参与了这一项目,波梅西观察到,

> 人们不禁要问,艾米·怀恩豪斯的全息影像巡回演唱会是否真正提供了一个机会,让人们看到她在别人希望中的样子。她在整个职业生涯中经历了许多困难,这已经不是什么秘密了,但是用一个始终歌唱、始终微笑的光线幻影,来掩盖她与名声和药物滥用的公开斗争,真的是纪念她一生工作的正确方式吗?

一个经过潜在消毒的怀恩豪斯版本,可能会被她的粉丝视为对其遗产的背叛,从而损害她在生前与观众建立的善意。

为了确定谁拥有和控制合成角色及其底层代码,有必要确定这类事物与知识产权及相关法律的现有类别的关系。例如,像咕噜这样的合成角色是否为一件作者作品? 如果是的话,它就会受到版权保护。但谁是作者呢? 除非源头演员也是制片人,否则通常的假设是,演员是受雇工作,合成角色的版权是制片人的财产。

同样的问题也适用于建构合成角色的数据集。谁(如果有的话)应该拥有源自表演者身体、动作和面部表情的扫描和动作捕捉数据? 这个问题也取决于作者身份问题。这类数字数据能否被认为是作者作

品,如果是的话,谁是作者? 正如克里斯托弗·肯德尔(Christopher Kendall 2010:194)指出:"构成演员表演的数据并不是可获得独立版权的表达或原创作者作品,而只是达到目的的一种手段。"数据是可以制作艺术作品的原材料,但它们本身不是作品。因此,它们更类似于为得出诊断而制作的医学 X 光片(达到目的的一种手段),而不是可获得版权的照片。[1] 肯德尔(ibid.)接着说:

> 即使捕捉的表演符合艺术标准……这类作品的"作者"将是其创造者,而不是其模特或演员[就像照片的作者是摄影师而不是坐着的人]。因此,拥有版权的可能是导演,甚至是动画师。

正如佩西诺(Pessino 2004:109)所警告的,"致力于数字表演的演员必须警惕,他们对该表演及其潜在的无限衍生作品的权利非常有限"。表演者最好通过合同条款保留对其制作的数字数据的所有权,尽管除了最负盛名和最有权势的人之外,其他人不太可能做到这一点。

当涉及这种力量时,即使是名气也只是相对的:正如约翰·洛克威尔所指出的,萨维恩·格洛弗(Savion Glover)因其对踢踏舞的创新方法而在舞蹈界赫赫有名,但动画片《快乐的大脚》(*Happy Feet*,

[1] 动作捕捉数据能否获得版权,可能取决于所捕捉动作的性质。正如比尔德(2001)所指出的,"运动捕捉数据在反映普通运动的情况下是不可获得版权的。然而,如果捕捉到的动态有足够的创造性,构成了舞蹈编排,那么当然与版权有关",因为根据美国法律,舞蹈编排被明确认为是一种作者作品。

2006)的制片人没有给予他足够的认可,他为该片提供了编舞和舞蹈动作捕捉,使主角——一只名叫咕哝的企鹅栩栩如生。在公布的电影广告中:

　　为角色配音的明星们……被列举了两次,一次是在标题上方的中间位置,另一次是在下方,和更多的为跳踢踏舞的快乐脚步配音的演员一起,出现在完整的演职员名单中。有一个特别的椭圆形,夸耀王子(Prince)和吉尔·法雷尔(Gia Farrell)在原声带中出现。有四个编剧和一个演员,四个执行制片人和三个制片人。但是完全没有提到萨维恩·格洛弗,如果没有这位艺术家,米勒先生[导演]认为这部电影不可能被制作出来。(约翰·洛克威尔:《企鹅舞动! 那是萨维恩·格洛弗的快乐大脚》,《纽约时报》,2006 年 12 月 28 日:E1)

相反,对格洛弗作为编舞和舞者的贡献的肯定,却被深深掩藏在影片的片尾字幕中。这种冷落表明,使用虚拟演员可能会产生令人遗憾的副作用:发展出一批匿名或几乎不被承认的源头演员,其中一些人可能相当有成就和有名气,而他们的唯一目标是提供数据,从中克隆出合成角色。

　　彼得·库欣在去世后扮演的塔金也出现了信用问题。在《侠盗一号》中,库欣并没有被认为扮演了这个角色;盖·亨利才是。在某种程度上,这是有道理的,因为亨利还活着,能够积极参与制作,而库欣却没有。银幕上的声音和身体都是亨利的,而且他大概因为电影中的工

作得到了报酬,而库欣(或他的遗产)却没有。

然而,我们不能说这部电影包括了亨利作为塔金的表演。因为他的表演旨在成为彼得·库欣的表演,而不是他自己对这个角色的诠释。他的表演依赖于库欣的表演,而如果制片人只是决定恢复塔金这个角色,让别的演员来扮演他,情况就不会是这样。如果把这个角色归功于库欣一个人,就像他真的起死回生了一样,这将是令人不安的。但将其归功于亨利一人,并不能反映出表演的共同作者身份或其产生的方式。

在大多数情况下,法律学者并不把合成角色和数字克隆简单地看成可以获得版权的作者作品。乔尔·安德森(Joel Anderson 2004/5:189-190)解释说:

> 虚拟克隆使传统的分析变得复杂,因为一个有版权的虚拟克隆代表的不仅仅是一个特定的可获版权的表演;它实际上包含了其源头演员的所有潜在表演。这超出了版权关注的范围,因为版权法一般每次只适用于一个原创或衍生的表达,但受版权保护的虚拟演员实际上包含了无限的潜在的原创表达。同样,一个典型的形象权案件每次只涉及对一个作品的可能侵权行为。

合成角色的身份是本身能够进一步表演的表演者,而不仅仅是由人类完成的具体表演,这使事情变得复杂。对于佩西诺(2004:108)来说,合成角色本质上是源头演员的二重身(döppelgänger)。作为"[表演

者]本人"的一个版本,数字克隆完全属于形象权(而非版权)的范畴,佩西诺认为,形象权应该得到加强,并进一步编纂为法律原则,使表演者能够保护他们的数字自我,就像他们能够保护自己的嗓音和外表一样。形象权当然需要扩大,以涵盖数字克隆,因为这些克隆不一定拥有传统上形象权所涵盖的演员的受保护特征。例如,在罗伯特·帕特里克的案例中,为扮演《终结者 2》中的金属版 T - 1000 机器人而制作的克隆源自他的身体特征,但和他并不相似。

安德森(2004/5:189)采取了一种不同的方法:"一个虚拟克隆可以被定义为一个人和这个人的可获版权的表达的不可分割的组合。"因此,在安德森看来,这个克隆就是作为人的表演者和作为作者作品的表演的混合体,这一立场来自这样的分析:克隆首先是由特定的作者-表演者的嗓音、外表和行动产生的,可以用来产生无限多的后续个别表演。这种混合实体需要一个混合的法律地位:"形象权和版权保护在混合的虚拟克隆中不可分割地交织在一起。"(ibid.:190)比尔德(2001)也把数字克隆理解为一种混合体,不过是另一种类型:在他看来,克隆是人与其人之表现的结合。比尔德对表现而非作者作品的强调,意味着形象权而非版权将是用来定义该领域权利的主要法律理论。然而很明显,无论是安德森还是比尔德对作为混合体的合成角色的理解,两者都是以个体表演者的角度来表述的,而对有两个源头演员参与的彼得·库欣/盖伊·亨利混合体则没有充分的论述。比尔德甚至还提出了数字表演者本身是否拥有形象权的问题。尽管他很快就得出结论,这种权利只与人类有关,但他会提出这个问题,就暗示了咕噜问题一个可能的未来维度,它可能在于对合成角色的理

解,即让我们实际看到表演的东西,是由许多人帮助创造的一个实体(Auslander 2017:21-22)。

无论合成角色及其所依据的数据集的地位如何在法律上得到解决,有一点是明确的:因为人们知道数字捕捉和克隆主要不是特定表演的记录,而是可以产生无数新表演的模型,所以数字使嗓音和面孔以外的表演方面(如面部表情、身体动作)不可避免地被理解为所有权,并受到版权、商标、商业法和形象权的某种组合的管制。

值得注意的是,在医学研究和生物伦理学领域也出现了类似的、同样棘手的法律问题。摩尔诉加州大学董事会(215 Cal. App. 3d 709 [1988])是一个臭名昭著的案件:

> 约翰·摩尔是一名毛细胞白血病患者,他的脾脏在加州大学/洛杉矶医学院被切除。他的医生大卫·高德(David Golde)在摩尔不知情或不同意的情况下为他血液中的某些化学物质申请了专利,并以1500万美元的价格将部分细胞的开发权卖给了瑞士制药公司山德士。据报道,由摩尔细胞系生产的药物价值约为30亿美元⋯⋯当摩尔发现[所发生的事情]时,他以医疗事故和财产盗窃起诉该医生。(Andrews and Nelkin 1997:210)

虽然我不认为在建构或使用数字克隆中未经授权地使用表演者的属性(例如发生在罗伯特·帕特里克身上的情况),与未经授权地使用病人的生物材料来生产药物是完全类似的,但这两种情况都提出

了关于身体和自我的部分(找不到更好的词)的所有权问题。同样有意思的是,在摩尔就其案件被驳回提出上诉后,代表多数人撰写判决书的法官援引形象权作为论证摩尔对其细胞拥有所有权利益的部分理由:

> 原告的细胞和基因是他个人的一部分……如果法庭已经认定一个人的人格有足够的所有权利,那么一个人怎么可能不对自己的遗传物质——这是远比名字或面孔更深刻地体现一个人的独特性的东西——拥有权利?(508)

事实证明,这份判决中的两个关键词是"所有权利益"和"独特性"。后来一次法庭认定,虽然形象权的裁决确实赋予了人格的专有利益,但这种裁决来自商业法而不是财产法,并明确拒绝将人格解释为财产(51 Cal. 3d 120 [1990], 138)。一个人不能窃取他人的人格——只能滥用它。后来的判决还强调,虽然摩尔的细胞在基因上是独一无二的,但用它们制造的产品却不是:

> 被告努力的目标和结果是制造出淋巴因子。淋巴因子与名字或面孔不同,在每个人身上都有相同的分子结构,在每个人的免疫系统中也有相同的重要功能。
>
> 此外,负责自然产生淋巴因子的特定遗传物质,以及被告用于在实验室中制造淋巴因子的遗传物质,在每个人身上也是一样的;它对摩尔来说,并不比脊柱中的椎骨数量或血

红蛋白的化学公式更独特。(138-139)

在这里,法官暗示,如果从摩尔身上提取的细胞在某种程度上是独特的,而且它们的用途取决于它们的独特性,那就可能和形象权相关,就像一个独特的人格受到保护一样。

表演、生物医学和形象权的三角关系产生了跨界的问题。从一个人身上提取的细胞和从一个人的动作、外表、声音等"提取"的数字数据是否具有可比性(在这两种情况下都使用"克隆"一词,表明至少有某种程度的感知相似性)?如果是这样,它们最好被理解为人的一部分(类似于公众人物),还是被理解为由人产生但独立于人的属性(类似于作者作品)?如果它们被理解为财产,那么它们是谁的财产:它们是(或曾经是)其一部分的那个人,还是有能力利用它们的人?捐赠者对克隆材料的使用和再利用应该有多大的控制权,这个人应该在多大程度上分享从这些材料中获得的物质收益?这些问题在生物医学和表演方面都是极为重要的问题。跟踪调查这些问题在这两个领域及其重叠点的法律处理方式是很重要的。

法律与记忆

正如本章开头所提到的,某些表演理论家认为,表演的消逝和它仅在观看记忆中的存在,将表演置于复制和监管的范围之外。这些表演理论家提出的对于记忆的观点,与版权法中隐含的记忆概念似乎是一种对立关系。正如帕维斯(1992:67)所言,在当下之外存在的表演

版本是扭曲的、不准确的，是"观众或多或少分心的感知"的产物。费兰(1993：148)认为观众记忆的不可靠是有价值的，因为它产生了不可逆转的主观的表演版本，忠实于表演的消失本体论。相比之下，版权法重视技术记忆(固定)，因为它提供了一个表面上可靠的受保护对象的记录，据此可以客观地判断侵权行为：可疑对象与受保护对象"实质相似"，抑或不然。① 然而，经过仔细研究，我们会发现，表演理论与版权法之间的这种对立只是表面现象，因为版权最终也将人类记忆置于技术记忆之上。即使表演被固定在有形的形式上，有形的版本也没有绝对的权威。如果出现侵犯版权的问题，就不可能简单地、不言而喻地通过查看表演的复制品来解决这个问题。为了进入法律话语，表演必须从其被保存的技术记忆形式中检索出来，并接受人类记忆和解释的变化无常。②

在霍根诉麦克米兰出版社案(1986)中，乔治·巴兰钦的遗产起诉一家出版公司印刷《胡桃夹子》的照片，该遗产声称该照片侵犯了巴兰钦编舞的版权，他在申请版权时提交过一盘录像带。

① 我在这里使用的不可靠的人类记忆和可靠的技术记忆之间的二元对立，是由费兰、帕维斯与版权法的并置产生的，而不是来自我自己的认识论。如果我和他们有什么不同的话，那么便是我发现技术记忆，特别是采用计算机硬盘形式的技术记忆，和人类记忆一样不可靠，而且会退化。

② 正如我们从罗德尼·金(Rodney King)的审判中看到的那样，这对于使用录像证据的刑事或民事审判也是如此。有争议的事件的再现不允许"不言而喻"。相反，它要与证人的记忆相检验，而从法庭现场表演中出现的对录像证据的推论性建构才是最重要的。

　　　　审判法庭指出,编舞本质上是舞蹈中的舞步运动,而照
　　片只是在特定的瞬间捕捉舞者。因此,法院推断,照片不能
　　捕捉运动,而运动是编舞的本质。(Hilgard 1994:770-771)

但上诉法院认为,初审法院没有采用适当的侵权标准,并将该案发回
重审。上诉法院就照片如何侵犯编舞的版权提出了两种理论,其中第
二种理论在此值得关注。① "法庭指出,一张照片可以引起一个最近
看过表演的人的想象,即照片中记录的那一瞬间之前和之后的动作流
程。"(ibid.:776)

　　虽然该案在上诉判决之前就已经解决了,但霍根案是现有唯一一
个根据1976年法规涉及编舞的版权侵权案件的判决。一位法律学者
认为,"法庭的做法将使编舞家能够基于观察者对照片中所捕捉到的
瞬间运动的回忆提出索赔"(ibid.:780-781)。② 在对霍根案的这种
解释中,观看记忆远远没有超出监管程序的范围;事实上,它被法律所
征用。(即使是用留存的录像带,而不是观看记忆来裁决案件,照片和
录像之间的比较仍然是通过人的记忆来进行的,因为没有人可以同时

① 埃莉莎·A. 阿尔卡布斯(Elisa A. Alcabes 1987)建议在法律中增加一条规则,将
所有未经授权的表演照片推定为侵权的衍生作品,从而解决静止照片是否会侵
犯表演版权这一难题。这似乎是对一个耐人寻味的理论问题的一种简化的解决
方案。
② 希尔加德(1994:787)对这一判决表示不赞同。她认为霍根案法庭有很大的错
误,并提出了一个关于舞蹈作品侵权的替代标准:"艺术家必须同时复制一个作
品的动作和时序,法院才会认定侵犯版权。"这将意味着在摄影或绘画中对舞蹈
动作的静态表现都不会侵犯其所描绘的编舞的版权。

看录像和照片)。当涉及版权侵权索赔的评估时,人类记忆并不是费兰(1993:148)所设想的不受监管和控制的安全港。相反,它变成了一个**执行监管的机制**。① 假定表演在本体上抵抗客体化,并没有使表演成为对基于资本和复制的文化经济进行意识形态抵抗的特权场所。如果表演只作为观看记忆而存在,那么它的存在形式恰恰有利于监管文化制品作为商品流通的法律。

记忆不仅是控制的代理,而且是管理的场所。在明亮旋律音乐公司诉哈里森音乐有限公司一案中,法庭没有认定哈里森故意剽窃《他是如此美好》,而是得出结论:"他的潜意识知道……一首他的意识不记得的歌……根据法律,这就是侵犯版权,即使是在潜意识中完成的也不例外。"(180-181)在这种情况下,记忆和其他心理活动都要受到监督。记忆的不可依赖性成为法律监管的对象。甚至潜意识材料进入意识的过程,以及潜意识和记忆之间的关系也成为法律审查的对象。在哈里森的案例中,对表演的潜意识记忆在他自己的表演中表现出来,使他受到了法律的惩戒。

在本章前面的小节中,我表明,证言被具体理解为在审判的当下进行的记忆检索的一种表演。版权侵权索赔可能会监督被指控的侵权者的记忆,并利用观看记忆作为裁决的手段。那么,可以说,记忆是法律的基础,不仅仅是指英美习惯法是"过去铭刻于现在"(Goodrich 1990:36),而是指彼得·古德里奇(ibid.:35)在总结一位16世纪末的

① 盖恩斯(1991:117-118)认为,声音记录最初不被版权法承认的原因之一是,人们认为听觉记忆的不可靠会使侵权索赔的解决过于主观;这进一步强化了我的观点。

法律学者的思想时,所援引的更广泛的意义:

> 记忆支配法律,不是作为一系列既定的特殊性,即在不同的情况下总是有所不同的先例,而是作为"基本法律",作为处理、定义和划分论证体系的方法……记忆建立的是法律制度,而不是个别案件的平庸的特殊性。

法律记忆不仅仅是能够引用与具体情况相关的先例的问题。记忆是一种法律语言的深层结构,其表达形式是具体的回忆行为。

 既然记忆被带入法律话语中,既作为一个被监管的场所,又作为一个监管机制,本章开头引用的费兰关于记忆逃避监管和控制的主张,似乎只适用于存储在记忆中而**从未被检索**的材料。只要记忆仍然被储存,它显然就不会与监管和控制的机制发生联系。但是,一旦记忆被检索出来,它就不能再声称自己处于这些机制的范围之外;它既是一个对象,又是一种监管和控制的手段。如果一个证人不能或不愿意找回有关问题的记忆,法院认为该证人无法参与法律讨论,因此,他就相当于一个死亡的证人。如果乔治·哈里森没有从他的记忆中找到《他是如此美好》,即使下意识也没有,那他的心理过程就不会成为法庭裁决的对象。"可见性是一个陷阱,"费兰(1993:6)警告说,"它召唤着监视和法律。"尽管费兰在这里指的是可见性政治,而不是记忆,但记忆的出场肯定会有同样的风险。一旦它们从记忆的安全港湾中浮现,回忆就会变得可见,因此会受到监视,并被征用为证言。看来,一旦记忆被检索出来,它就可以被法律所利用。

从这个分析中浮现的问题是:在记忆检索的过程中,这个风险出现在哪一点?记忆是否仅仅因为被检索而变得可见,从而召唤法律;或者说,可见性是被检索的记忆明确进入话语的那个时刻的遗留问题?换言之,记忆是否有可能在其被检索后但在进入话语之前的某个时刻保持安全,不受监视?我的论点是,不存在这样的时刻,记忆本身就是在征求话语。这个观念在版权法中出现。第 17 编规定,作品的拷贝不需要存放在版权局,该作品就可以得到版权保护,但必须存放拷贝以支持侵权索赔(407a、411a 节)。在政府记忆库中存储作品拷贝的唯一目的是将其纳入(法律)处置范围。古德里奇(1990:9 - 10)在一段具有启发性的文字中,为记忆何时进入话语,从而召唤法律这一问题提供了一个语境:

> 用一位美国法官的话说,法律的道路就是经验的道路。我们能不能把这句话理解为,我们生活在法律之中,法律的有趣之处,同时也是可怕之处,恰恰在于它是经验的组成部分,它无处不在,不是作为命令或简单的规则,而是作为日常生活的一种架构,一种街头的法律,一种隐伏的想象。就法律在其日常生活形式中的任何现象学而言,我们需要研究可能性的图像、意象、动机和情感的纽带,这些纽带让法律主体心甘情愿地(尽管不一定很高兴)与法律的限制联系起来,与这段生平、这个人格、这具身体和这些器官联系起来。

古德里奇的福柯式建议,即法律不是个人经验的次要覆盖物,而是经验本身的一个组成部分,具有重要的意义。从古德里奇的论述所提供的视角来看,储存在记忆中的经验本身就是作为日常生活现象学的一部分,在与法律的关系中形成的。也许古德里奇提到法律主体的人格,可以被认为是在暗示,记忆储存和检索(或者用法律术语说,记录和回忆)的心理功能也不会在作为经验构成要素的法律背景之外发生。从古德里奇对法律现象学的讨论来看,很明显,记忆并不是通过变得可见或进入话语来召唤法律的,因为在记忆被写入法律之前,并不存在任何记忆存在的时刻。任何记忆的内容都已经被法律塑造为日常生活现象学的一部分。在这个意义上,所有的记忆都被法律的结构所占据,总是已经进入了法律话语。

记忆既嵌入法律话语又被法律话语结构化的程度,使它作为抵抗法律话语的场所成为问题。对于现场性,这个被某些表演理论家视为使表演超越监管范围的本体论特质而言,情况大同小异。只有在现场表演不能被授予版权这个有限的意义上,超越监管才是事实。然而,就法律本身在程序层面上对现场表演的容纳而言,现场性就像记忆一样,进入了法律的服务范围。也许正是因为这样,雅克·德里达(1978[1966]:247)建议,为了使表演摆脱客体化,"它的行为必须被遗忘,主动被遗忘"。帕维斯和费兰似乎都认为记忆是在复制之外运作的,至少在表演方面如此,德里达与他们不同,他认为在记忆中记录一个事件本身就是一种复制形式。记忆因此变成了它可以被法律等监管机构占有的形式。为了摆脱监管和复制的经济,表演不仅必须消失,而且必须被排除在记忆之外。

正如我在此所描述的那样，表演与美国现行法学的关系是复杂的，尤其是当通过两个不同的法体来考虑时。总结这些复杂性的一个方法是，将版权案件与侧重于证据问题的案件对表演的法律地位的影响进行比较。乔治·哈里森在明亮旋律音乐公司案中认为，歌曲不是固定的文本，而是飘忽不定的表演，但他的论点没有被听取，其结果是，就法律而言，其歌曲的一个表演的文本化版本成了歌曲。当康纳法官在斯托斯案中认为医生证词的固定（录像）版本不能替代她的现场表演时，他似乎以版权未曾实现的方式尊重了表演的本体。在前一个案例中，我所说的表演性偶然的可能性被抹去了：歌曲被等同于书面文本，不管这个文本是如何产生的。在后一个案例中，表演性偶然被赋予了价值：医生的证词只有在允许这种偶然发生的情况下才有效。尽管有这种明显的矛盾，但表演在本体上抗拒固定的论点，在基本层面上被法律的两个分支所接受。因为表演不能被固定，所以它在版权方面没有地位。因此，出于版权诉讼的目的，像《我亲爱的上帝》这样的文化对象不能被定义为**一个表演**。同样的认识，即表演在被固定时就不再具有表演性，产生了对现场证言而不是录像证词的程序性偏好。在一个媒介化的文化中，法律领域可能是为数不多的继续重视现场性的场所之一。

将表演建立在现场性和消失的本体论上，这一事实对于理解法律中的表演和法律的表演是很重要的，对于表演理论中出现的许多表演的描述同样重要，这就质疑了将这种本体视为抵抗复制和监管的来源的愿望。我在此已经表明，现场性——当下的表演——和记忆在法律的程序性话语中是特权术语，也是法律（包括支配复制经济的法律）得

以实现的核心机制。联邦法律对表演本体论的理解，与一些表演理论家所倡导的理解相同，基于此，它采取了双重复原的姿态，既否定了表演作为知识产权的法律地位，又将其恢复为法律程序本身的核心。

第五章

结 论

本书的项目——分析现场表演在媒介化文化中的状况——需要记录许多媒介化对现场活动的影响方式。现在几乎所有的现场表演都加入了复制技术,至少使用了电子扩音器,经常有声音设计和视频投影,有时甚至到了几乎不是现场的地步。但媒介化对现场活动的影响并不仅仅是技术设备的问题。一些现场表演,如某些百老汇戏剧、许多音乐会和大多数体育赛事,如今简直就是为媒介化而生:现场活动本身是根据流媒体和广播的要求而塑造的。其他如流行和摇滚演唱会或迪士尼音乐剧,起源于媒体化表演,然后在现场环境中重现媒介化表演。此外,如纳什维尔歌剧院的《罗密欧与朱丽叶》等作品,则试图使现场活动与媒介化形式相似。

在许多情况下,媒介化对现场的侵入遵循了一种特殊的历史模式。最初,媒介化的形式是以现场的形式为模型的,但它最终篡夺了现场形式在文化经济中的地位。然后,现场形式开始复制媒介化的形式。这种模式在戏剧和电视的历史关系中很明显。参与早期电视制作的人首先将复制剧场观众的视觉体验作为他们的目标;早期的录音是为了记录实时的录音室表演。围绕电视的文化话语成功地将这种新媒介定义为提供与剧场相同的体验,只不过是在更适合战后郊区文

化的条件下。对电视的这种理解有助于它在战后的文化经济中取代戏剧。我在本书中论证了自 1940 年代末以来，现场戏剧越来越像电视和其他媒介化的文化形式。就现场表演现在模仿媒介化表现形式而言，它们已经成为通过媒介化折射的对自身的二手重现。

然而，我也已经表明，这种文化历史模式并不是绝对的。随着互联网的兴起，这些因素发生了一些变化。像之前的电视一样，互联网被定位为已经存在的事物的替代品，但这些事物往往是服务，如股票报价器和旅行社，而不是文化或审美形式。互联网已经成为音乐、戏剧、新闻、体育和电视节目的主要生产者、传播者和场所，但除了通过社交媒体对日常生活进行媒介化之外（这个庞大的话题不在本研究的范围之内），互联网并没有导致新的媒介化形式。例如，通过互联网体验戏剧或音乐，与在电视上看戏剧或在广播中听音乐没有本质上的区别。然而，正如电视观看的经验被证明对戏剧等现场形式造成影响，使用互联网的经验似乎也创造了文化环境，催生了音频漫步和沉浸式剧场等互动形式的表演，这两种形式都反映了互联网观众的相对原子化，以及通过也许是虚幻的观众能动性承诺而带来的观众参与。

当然，这些历史动态并不是在真空中发生的。它们与观众的感知和期望联系在一起，而观众的感知和期望又被技术变革和受资本投资影响的技术使用所塑造。正如雅克·阿塔利（1985）所表明的，当生产独特的文化对象不再有利可图时，就出现了一种基于重复和大规模复制文化对象的经济。在分析媒介化文化处于起步阶段时的观众欲望时，瓦尔特·本雅明（1968）得出结论：观众对电影媒介所提供的感知可能性做出了反应。在本雅明看来，这些新的大众观众想要的是一种

与文化对象的关系,这种关系是由接近和亲密来定义的。他认为对可复制的文化对象的渴望是这些需求的征候。在本雅明的分析的基础上,我提出,媒介化对现场活动的侵入,可以被理解为使现场活动对亲密关系的需求做出回应的一种手段,从而满足由媒介化表现形式所塑造的欲望和期待。

在不同的地方,我把现场和媒介化之间的关系描述为竞争、冲突和对抗。然而,我必须强调,我认为这种对立的关系只存在于文化经济的层面,文化经济对不断变化的历史和技术环境做出了反应。它并不是植根于现场和媒介化之间的本质区别的对立。一些当代表演实践者和理论家从现场和媒介化表现之间表面上的本体论差异,引申出将现场表演作为一种社会和政治上的反抗性话语的概念。我在本书中认为,表演理论家们经常用以证明现场表演形式在本体论上区别于媒介化形式的特质,经过仔细考察后,并没有提供什么使人信服的依据。像电影和视频这样的媒介化形式可以被证明具有与现场表演相同的本体论特征,而现场表演的使用方式也可以和通常与媒介化形式相关的使用方式没有区别。因此,本体论分析并没有为将现场表演作为一种对抗性话语而赋予特权地位提供基础。

在反对现场和媒介化的文化形式之间存在本体论差异的论点时,我提出思考这种关系的最佳方式,是将现场性理解为一个不断处于重新定义状态、具有历史偶然性的概念,并研究现场表演在具体文化语境中的意义和用途。为此,我在音乐语境中对现场表演和录制表演之间的关系进行了详细的分析。戏剧和电视之间关系的历史叙事也适用于音乐和录音之间的一般关系。现场表演很久以前就不再是音乐

的主要体验，其结果是如今大多数现场表演，特别是流行音乐的现场表演，都在寻求复制录音中的音乐。即使像爵士乐这样音乐类型，其艺术家被期望产生不同于录音的表演，录音依然是评判现场表演的标准；在古典音乐中，录音的突出地位对表演实践产生了重大的影响。

音乐的现场表演和录制表演的特殊关系，是围绕着对本真性概念的复杂阐述而展开的。我在本书中认为，摇滚乐的本真性是一个取决于录音和现场表演的特定互动的概念，而不是指定其中一个为本真。对音乐的主要体验是作为录音的音乐；因此，现场表演的功能是对录音中的声音进行验真。现场表演是音乐的次要体验，但也是不可或缺的，因为没有现场表演，主要体验就无法得到验证。尽管一些音乐爱好者坚持认为现场音乐是本真的，而录制音乐则不是，但音乐的现场和媒介化表演的关系从来都不是一种对立的关系，即现场被视为本真的，而录音则是非本真的。相反，本真性是通过音乐的现场和媒介化表现之间的辩证或共生关系产生的，在这种关系中，无论是录音和现场音乐会本身都不能被视为本真的。

在本书的大部分篇幅中，我研究了现场表演在媒介化已经取得统治地位的文化领域中的地位，然后我转向了一个对媒介化侵入制造巨大阻力的社会领域：法律领域。通过讨论预先录制的录像带审判的失败，我表明，审判在本体上是一个现场事件这一假设是如此深刻地嵌入美国法律的话语中，以至于媒介化的审判根本不可能成为主导形式。最近，在新冠疫情期间，当面审判本身不安全的情况下，美国的法律系统不愿意通过视频会议进行审判，这进一步强化了我的观点。为了证明现场表演在法律程序中的核心地位，我讨论了这一系统对现场

证言的强烈偏好，以及证言被定义为在审判的当下进行的记忆检索的现场表演。

具有讽刺意味的是，在媒介化的文化中，法律体系可能是现场表演保留其传统功能和价值的地方，因为某些表演理论家声称，现场表演的消失本体及其仅在记忆中的持续存在，使其能够逃避监管，从而成为抵抗法律的场所。正如我们所看到的，尽管美国法学界定期努力围绕新技术所提供的可能性来重塑审判，但在程序层面上，现场性的优先地位仍然很稳固。在研究知识产权法时，我们看到，尽管现场表演不能获得版权，但法律作为一个整体已经越来越接近于使表演作为一种文化商品"可拥有"的观念，具体做法是将表演风格解释为一种商标，发展形象权，将表演作为表演者自我的一部分进行管理的法律领域，以及利用商业法的某些方面来处理表演。

认为表演消失在记忆中就可以免于监管的说法是站不住脚的。正如我所表明的，记忆既是一个由法律监管的场所，也是执法的核心机制。记忆的运作本身可以成为法律约束的对象，正如乔治·哈里森从关于《我亲爱的上帝》的诉讼中得到的教训。观看的记忆远远没有提供一个安全的避风港，而是可以被代入法律的讨论中，以确定一场表演是否侵犯了版权。最重要的是，现场表演和记忆都以证言的形式进入法律服务，即记忆检索的现场表演。法律体系将记忆置于监视之下，对其运作进行裁决，并将其作为法律程序的代理人来使用，凡此种种方式说明，记忆是一个免于监管的领域的意见显然是错误的。

一位同事曾经告诉我，我对现场和媒介化之间关系的历史叙事，让她想起了一个画面：两面镜子面对面，图像在它们之间来回反弹。

如果现场和媒介化之间的关系可以被理解为这个画面所暗示的无限复归，那么我们可以预期，在现场表演变得更像媒介化的表演之后，媒介化的表演将开始近似于已经内化了媒介化的现场表演。随后的现场表演将反映出这些媒介化表现形式，以此类推。事实证明，这在某种程度上是正确的。界定音乐会和唱片之间关系的"需求螺旋"表明了这一点：每种形式都是另一种形式的参照点，每种形式都引导观众去消费另一种形式，反之亦然。将现场戏剧吸收到媒介生产的经济中，也是以同样的方式进行的：目的在于创造对一系列娱乐商品的需求，所有这些商品都是互相映照的。

　　然而，以这种方式思考现场和媒介化之间的关系，隐含的假设是每个类别都有可比较的文化地位，每个类别都对反映另一个类别有同样强烈的兴趣。但我对文化经济的看法是，在任何特定的历史时刻，都有主导的形式，它们比其他形式享有更大的文化地位、声望和权力。非主导形式将倾向于变得更像主导形式，而不是反过来。尽管互联网在许多人的生活中占据了主导地位，但从全球角度来看，电视仍然是主导的文化形式。现场和媒介化之间的关系是不稳定的，会随着时间的推移而发生重大变化，就像现场性本身的定义一样。一些评论家认为，对现场表演的需求正在增加，因为对于无所不在的数字媒介所创造的模拟领域，它是一种受欢迎的替代。在某些语境中，比如流行音乐，现场表演已经比其录制品更有利可图。在其他语境中，一个特定项目的某个迭代的盈利能力，无论是现场的还是媒介化的，都并不重要，只要这个项目作为一个整体是有利可图的。目前，随着数字媒介主导地位的提高，以及随之而来的对现场性的重新定义，媒介化的形

式仍然比现场形式享有更多的文化存在感。在很多情况下,现场表演的制作,要么是作为媒介化表现的复制,要么是作为后续媒介化的原材料。这表明,在不久的将来,与传统现场活动相关的象征性资本有可能进一步减少,但它也可能表明,赋予现场表演以特权可能是对整体图景的错误思考,在这个整体图景中,现场表演只是我们获得文化表达机会的无数种关联的方式之一。

参考文献

第一章 导言

Attali, Jacques (1985) *Noise: The Political Economy of Music*, Brian Massumi (trans.), Minneapolis: University of Minnesota Press.

Baudrillard, Jean (1981) *For a Critique of the Political Economy of the Sign*, Charles Levin (trans.), St. Louis, MO: Telos Press.

Blau, Herbert (1982) *Blooded Thought: Occasions of Theatre*, New York: PAJ Press.

Blau, Herbert (1992) *To All Appearances: Ideology and Performance*, New York andLondon: Routledge.

Bogosian, Eric (1994) *Pounding Nails in the Floor with My Forehead*, New York: Theatre Communications Group.

Bolter, Jay David and Grusin, Richard (1996) "Remediation," *Configurations*, 3:311 - 358.

Fry, Tony (1993) "Introduction," in *R U A TV?: Heidegger and the Televisual*, Tony Fry (ed.), Sydney: Power Publications, pp. 11 - 23.

Hjarvard, Stig (2013) *The Mediatization of Culture and Society*, Abingdon: Routledge.

Jameson, Fredric (1991) *Postmodernism or The Cultural Logic of Late Capitalism*, Durham, NC: Duke University Press.

McLuhan, Marshall (1964) *Understanding Media: The Extensions of Man*, 2nd edn, New York: New American Library.

Sontag, Susan (1966) "Film and Theatre," *TDR: Tulane Drama Review*, 11, 1:24 - 37.

Wurtzler, Steve (1992) "She Sang Live, but the Microphone Was Turned Off: The Live, the Recorded, and the *Subject* of Representation," in *Sound Theory Sound Practice*, Rick Altman (ed.), New York, London: Routledge, pp. 87 - 103.

第二章　媒介化文化中的现场表演

Actors' Equity Association (2005) *Stage Manager Packet*, accessed on 10 October 2021 at http://www.cwu.edu/~web/callboard/documents/aea_sm_packet.pdf.

Altman, Rick (1986) "Television/Sound," in *Studies in Entertainment: Critical Approaches to Mass Culture*, Tania Modleski (ed.), Bloomington: Indiana University Press, pp. 39 - 54.

Attali, Jacques (1985) *Noise: The Political Economy of Music*, Brian Massumi (trans.), Minneapolis: University of Minnesota Press.

Auslander, Philip (1992) *Presence and Resistance: Postmodernism and Cultural Politics in Contemporary American Performance*, Ann Ar-

bor：University of Michigan Press.

Auslander，Philip（1997）*From Acting to Performance: Essays in Modern- ism and Postmodernism*，London and New York：Routledge.

Auslander，Philip（2002）"Live from Cyberspace：Or，I Was Sitting at My Computer This Guy Appeared He Thought I Was a Bot，" *PAJ: A Journal of Performance and Art*，24，1：16 – 21.

Auslander，Philip（2006）"Humanoid Boogie：Reflections on Robotic Performance，" in *Staging Philosophy: Intersections of Theatre*，*Per- formance*，*and Philosophy*，David Krasner and David Z. Saltz（eds），Ann Arbor：University of Michigan Press，pp. 87 – 103.

Auslander，Philip（2008a）"Live And Technologically Mediated Perform- ance，" in *The Cambridge Companion to Performance Studies*，Tracy Davis（ed.），Cambridge：Cambridge University Press，pp. 107 – 119.

Auslander，Philip（2008b）*Liveness: Performance in a Mediatized Culture*，2nd edn，London：Routledge.

Auslander，Philip（2018a）*Reactivations: Essays on Performance and Its Documentation*，Ann Arbor：University of Michigan Press.

Auslander，Philip（2018b）"On repetition，" *Performance Research*，23，4 – 5：88 – 90.

Auslander，Philip（2020）"Live – in person! The Beatles as performers，1963 – 1966，" *Acting Archives*，10，20：1 – 18，https：//www.actingar- chives. it/essays/contenuti/229-live-in-person-the-beatles-as-perform- ers-1963 – 1966.html.

Auslander，Philip（2021）*In Concert: Performing Musical Persona*，Ann

Arbor: University of Michigan Press.

Barbuto, Alessandra (2015) "Museums and their role in preserving, documenting, and acquiring performance art," in *Revista de História da Arte—Série W*, special issue: *Performing Documentation in the Conservation of Contemporary Art*, L. A. Matos, R. Macedo and G. Heydenreich (eds.), Instituto de História da Arte 4:158 – 167.

Baudrillard, Jean (1983) *Simulations*, Paul Foss, Paul Patton, and Philip Beitchman (trans.), New York: Semiotext(e).

Barker, David (1987 [1985]) "Television Production Techniques as Communication," in *Television: The Critical View*, 4th edn, Horace Newcomb (ed.), New York: Oxford University Press, pp. 179 – 196.

Barker, Martin (2003) "Crash, Theatre Audiences, and The Idea of 'Liveness,'" *Studies in Theatre and Performance*, 23, 1:21 – 39.

Barker, Martin (2013) *Live To Your Local Cinema: The Remarkable Rise of Livecasting*, London: Palgrave.

Barnouw, Erik (1990) *Tube of Plenty: The Evolution of American Television*, 2nd revised edn, New York: Oxford University Press.

Baumol, William J. and Bowen, William G. (1966) *Performing Arts: The Economic Dilemma*, New York: The Twentieth Century Fund.

Behrendt, Frauke (2019) "Soundwalking," in *The Routledge Companion to Sound Studies*, Michael Bull (ed.), Abingdon: Routledge, pp. 249 – 257.

Belanger, Paul (1946) "Television ballet," *Television*, 3, 5:8 – 13.

Benjamin, Walter (1968) "The Work of Art in the Age of Mechanical

Reproduction," in *Illuminations: Essays and Reflections*, Hannah Arendt (ed), Harry Zohn (trans), New York: Schocken Books, pp. 217 – 251.

Blau, Herbert (1990) *The Audience*, Baltimore, MD: Johns Hopkins University Press.

Blau, Herbert (2011) *Reality Principles: From the Absurd to the Virtual*, Ann Arbor: University of Michigan Press.

Bocelli, Andrea (2020) "Music for Hope-Live from Duomo di Milano," *YouTube Video*, 24:56, 12 April, accessed on 12 October 2021 at https://www.youtube.com/watch? v=huTUOek4LgU&t=408s.

Boddy, William (2004) *New Media and Popular Imagination: Launching Radio, Television, and Digital Media in the United States*, Oxford: Oxford University Press.

Bolen, Murray (1950) *Fundamentals of Television*, Hollywood: Hollywood Radio Publishers.

Bolz, Norbert and van Reijen, Willem (1996) *Walter Benjamin*, Laimdota Mazzarins (trans.), Atlantic Highlands, NJ: Humanities Press.

Bray, Francesca (2007) "Gender and Technology," *Annual Review of Anthropology*, 36:37 – 53.

Bretz, Rudy (1953) *Techniques of Television Production*, New York: McGraw-Hill.

Burger, Hans (1940) "Through the Television Camera," *Theatre Arts*, March 1, 24,3:206 – 209.

Burston, Jonathan (1998) "Theatre Space as Virtual Place: Audio Tech-

nology, the Reconfigured Singing body, and the Megamusical," *Popular Music*, 17, 2:205 – 218.

Butler, Isaac (2022) *The Method: How the Twentieth Century Learned to Act*, ebook, New York: Bloomsbury.

Causey, Matthew (2016) "Postdigital Performance," *Theatre Journal*, 68, 3:427 – 441.

Cavell, Stanley (1982) "The Fact of Television," *Daedalus*, 111, 4:75 – 96.

Compu Serve (1983) Print Advertisement, *Popular Science*, November, 223, 5:151.

Connor, Steven (1989) *Postmodernist Culture: An Introduction to Theories of the Contemporary*, Oxford: Blackwell.

Cook, Nicholas (2013) "Classical Music and the Politics of Space," in *Music, Sound and Space: Transformations of Public and Private Experience*, Georgina Born (ed.), Cambridge: Cambridge University Press, pp. 224 – 238.

Copeland, Roger (1990) "The Presence of Mediation," *TDR: The Journal of Performance Studies*, 34, 4:28 – 44.

Couldry, Nick (2004) "Liveness, 'Reality,' and the Mediated Habitus from Television to the Mobile Phone," *The Communication Review*, 7:353 – 361.

Cubitt, Sean (1991) *Timeshift: On Video Culture*, London and New York: Routledge.

Cubitt, Sean (1994) "Laurie Anderson: Myth, Management and Plati-

tude," in *Art Has No History! The Making and Unmaking of Modern Art*, John Roberts (ed.), London and New York: Verso, pp. 278 – 296.

Dannatt, Adrian (2005) "Interview with Marina Abramović on Her Reperformances at the Guggenheim: Back to the Classics," *The Art Newspaper*, 31 October, accessed 4 September 2021 at https://www.theartnewspaper.com/ 2005/11/01/interview-with-marina-abramovic-on-her-reperformances-at-the-guggenheim-back-to-the-classics.

Dunlap, Orrin E., Jr. (1947) *Understanding Television*, New York: Greenberg.

Dupuy, Judy (1945) *Television Show Business*, Schenectady, NY: General Electric.

Dusman, Linda (1994) "Unheard-of: Music as Performance and the Reception of the New," *Perspectives of New Music*, 32, 2:130 – 146.

Esslin, Martin (1977) *The Encyclopedia of World Theater*, New York: Scribner's Sons.

Felschow, Laura E. (2019) "Broadway Is a Two-Way Street: Integrating Hollywood Distribution and Exhibition," *Media Industries*, 6, 1, accessed 11 October 2021 at 10.3998/mij.15031809.0006.102.

Ferrer, Jose (1949) "Television No Terror," *Theatre Arts*, April, 33, 3: 46 – 47.

Firth, Josh A., Torous, John, and Firth, Joseph (2020) "Exploring the Impact of Internet Use on Memory and Attention Processes," *International Journal of Environmental Research and Public Health*, 17,

24, accessed 11 October 2021 at https://www.mdpi.com/1660-4601/17/24/9481/htm.

Fox Weber, Nicholas (2021) "They Are Green." "They Are Yellow." *Courts*, 1, accessed on 10 October 2021 at https://courts.club/they-are-green-they-are-yellow/.

Frith, Simon (1996) *Performing Rites: On the Value of Popular Music*, Cambridge, MA: Harvard University Press.

Fry, Tony (2003) "Televisual Designing: Defuturing and Sustainment," *Design Philosophy Papers*, 1, 3:111-118.

Fuchs, Elinor (1996) *The Death of Character: Perspectives on Theater after Modernism*, Bloomington: Indiana University Press.

Gadassik, Alla (2010) "At a Loss for Words: Televisual Liveness and Corporeal Interruption," *Journal of Dramatic Theory and Criticism*, Spring, 24, 2:117-134.

Georgi, Claudia (2014) *Liveness on Stage: Intermedial Challenges in Contemporary British Theatre and Performance*, Berlin and Boston: De Gruyter.

Gillespie, Benjamin, Lucie, Sarah, and Thompson, Jennifer Joan, Eds (2020) "Global Voices in the Time of Coronavirus," *PAJ: A Journal of Performance and Art*, 42, 3:3-27.

Goffman, Erving (1959) *The Presentation of Self in Everyday Life*, New York: Doubleday Anchor.

Goffman, Erving (1974) *Frame Analysis: An Essay on the Organization of Experience*, Cambridge, MA: Harvard University Press.

Goffman, Erving (1981) *Forms of Talk*, Philadelphia: University of Pennsylvania Press.

Goldsmith, Alfred N. (1937) "Television among the Visual Arts," *Television: Collected Addresses and Papers*, 2:51 - 56.

Gomery, Douglas (1985) "Theatre Television: The Missing Link of Technological Change in the US Motion Picture Industry," *The Velvet Light Trap*, 21: 54 - 61.

Goodwin, Andrew (1990) "Sample and Hold: Pop Music in the Digital Age of reproduction," in *On Record: Rock, Pop, and the Written Word*, Simon Frith and Andrew Goodwin (eds), New York: Pantheon, pp. 258 - 273.

Gracyk, Theodore (1997) "Listening to Music: Performances and Recordings," *The Journal of Aesthetics and Art Criticism*, 55, 2:139 - 150.

Grainge, Paul (2011) "Introduction: Ephemeral Media," in *Ephemeral Media: Transitory Screen Culture from Television to YouTube*, Paul Grainge (ed.), London: British Film Institute/Palgrave, pp. 1 - 19.

Grohl, Dave (2020) "The Day the Live Concert Returns," *The Atlantic*, 11 May, accessed 12 October 2021 at https://www.theatlantic.com/culture/archive/2020/05/dave-grohl-irreplaceable-thrill-rock-show/611113/.

Grundhauser, Erik (2015) "The Exit Interview: I Spent 12 Years in the Blue Man Group," *Atlas Obscura*, 26 June, accessed on 10 October 2021 at https://wwwatlasobscura.com/articles/the-ao-exit-interview-

12-years-in-the-blue-man-group.

Gustin, Sam (2016) "'Hamilton' Is Revolutionizing the Art and Science of Broadway Sound Design, *Vice*, 10 June, accessed 11 October 2021 at https://www.vice.com/en/article/mg73pq/hamilton-is-revolution-izing-the-art-and-science-of-broadway-sound-design.

Hadley, Bree (2017) *Theatre, Social Media, and Meaning Making*, Cham: Palgrave Macmillan.

Harvie, Jen (2009) *Theatre & the City*, Houndmills: Palgrave.

Heath, Stephen and Skirrow, Gillian (1977) "Television, A World in Action," *Screen* 18, 2:7 - 59.

Heim, Caroline (2016) *Audience as Performer*, Abingdon and New York: Routledge.

Hershberg, Marc (2018) "NBC Universal Basks in Own Success with 'Wicked' Anniversary Telecast," *Forbes*, 29 October, accessed on 11 October 2021 at https://www.forbes.com/sites/marchershberg/2018/10/29/nbcuniversal-basks-in-own-success-with-wicked-anniver-sary-telecast/? sh=5abba2a73a5b.

Hochmair, Hartwig H. and Luttich, Klaus (2009) "An Analysis of the Navigation Metaphor—and Why It Works for the World Wide Web," *Spatial Cognition and Computation*, 6, 3:235 - 278.

Hunter, Mary (1949) "The Stage Director in Television," *Theatre Arts*, May, 33, 4:46 - 47.

Johnson, Randal (1993) "Pierre Bourdieu on Art, Literature, and Culture," in Pierre Bourdieu, *The Field of Cultural Production*, New

York: Columbia University Press, pp. 1 – 25.

Jones, Amelia (1994) "Dis/playing the Phallus: Male Artists Perform their Masculinities,"*Art History*, 17, 4:546 – 584.

Kaegi, Stefan and Karrenbauer, Jörg (2021) "Remote X," *Rimini Protokoll*, accessed on 12 October 2021 at https://www. rimini-protokoll.de/website/en/project/remote-x.

Kim, Suk-Young (2017) "Liveness: Performance of Ideology and Technology in the Changing Media Environment," *Oxford Research Encyclopedia: Literature*, 10.1093/acrefore/9780190201098.013.76, Oxford: Oxford University Press, accessedFebruary 16, 2022.

Kinkade, Patrick T. and Katovich, Michael A. (1992) "Toward a Sociology of Cult Films: Reading "Rocky Horror," *The Sociological Quarterly*, 33, 2:191 – 209.

Laestadius, Linnea (2017) "Instagram," in *The Sage Handbook of Social Media Research*, Luke Sloan and Annabel Quan-Haase (eds), London: Sage Publishing, pp. 573 – 592.

Laurel, Brenda (2014) *Computers as Theatre*, 2nd edn, Upper Saddle River, NJ: Addison-Wesley.

Lavender, Andy (2003) "Pleasure, Performance and the *Big Brother* Experience,"*Contemporary Theatre Review*, 13, 2:15 – 23.

Lavender, Andy (2016) *Performance in the Twenty-First Century: Theatres of Engagement*, Abingdon: Routledge.

Lederman, Jason (2016) "The Sonic Science of 'Hamilton,'" *Popular Science*, 10 June, accessed 11 October 2021 at https://www.popsci.

com/sonic-science-hamilton/.

Lohr，Lenox R. (1940) *Television Broadcasting: Production*，*Economics*，*Technique*，New York：McGraw-Hill.

Lu，Lynn (2017) "Empathy and Resonant Relationships in Performance Art," in *Experiencing Liveness in Contemporary Performance: Interdisciplinary Perspectives*，Matthew Reason and Anja MølleLindelof (eds)，Abingdon and New York：Routledge，pp. 10 – 14.

Machon，Josephine (2016) "Watching，Attending，Sense-Making：Spectatorship in Immersive Theatres," *Journal of Contemporary Drama in English*，4，1：34 – 48.

Mandell，Jonathan (2013) "8 Ways Television Is Influencing Theater," *Howlround Theatre Commons*，16 October，accessed 11 October 2021 at https：//howlround. com/8-ways-television-influencing-theater.

McPherson，Tara (2006) "Reload：Liveness，Mobility，and the Web," in *New Media*，*Old Media: A History and Theory Reader*，Wendy Hui Kyong Chun and Thomas Keenan (eds)，New York and Abingdon：Routledge，pp. 199 – 208.

Medianews4you.com (2019) "TV Remains Biggest Medium Globally Attracting 167 Minutes of Viewing Per Day in 2019：Zenith's Forecast,"*Medianews4you.com*，10 June，accessed on 11 October 2021 at https：//www.medianews4u.com/tv-remains-biggest-medium-globally-attracting-167-minutes-of-viewing-per-day-in-2019-zeniths-forecast/.

Meyer，Ursula (1972) *Conceptual Art*，New York：E.P. Dutton.

Meyer-Dinkgräfe，Daniel (2015) "Liveness：Phelan，Auslander，and af-

ter," *Journal of Dramatic Theory and Criticism*, 29, 2:69 - 79.

Midgelow, Vida L. Ed. (2020) *Doing Arts Research in a Pandemic*, London: The Culture Capital Exchange.

Molderings, Herbert (1984) "Life is No Performance: Performance by Jochen Gerz," in *The Art of Performance: A Critical Anthology*, Gregory Battcock and Robert Nickas (eds), New York: E.P. Dutton, pp. 166 - 180.

Moser, Walter (2010) "Nouvelles formes d'art et d'expérienceesthétique dans une culture entransit : les promenades de Janet Cardiff," *Intermédialités / Intermediality*, 15:231 - 250.

mycommercials (2009) "Early AOL Commercial (1995)," YouTube Video, 2:00, 16 November, accessed on 11 October 2021 at https://www.youtube.com/watch? v= 1npzZu83AfU.

National Endowment for the Arts (2004) 2002 *Survey of Public Participation in the Arts*, Research Division Report 45, Washington, DC: National Endowment for the Arts.

National Endowment for the Arts (2019) *U.S. Patterns of Arts Participation: A Full Report from the* 2017 *Survey of Public Participation in the Arts*, Washington, DC:National Endowment for the Arts.

Nedelkopoulo, Eirini (2017) "Reconsidering Liveness in the Age of Digital Implication," in *Experiencing Liveness in Contemporary Performance: Interdisciplinary Perspectives*, Matthew Reason and Anja MølleLindelof (eds), Abingdon and NewYork: Routledge, pp. 215 - 228.

Nellhaus，Tobin（2010）*Theatre，Communication，Critical Realism*，Houndmills：Palgrave Macmillan.

Oddey，Alison and White，Christine（2009）"Introduction：Visions Now：Life Is a Screen，" Alison Oddey and Christine White（eds），*Modes of Spectating*，Bristol：Intellect，pp. 7 - 14.

O'Dell，Kathy（1997）"Displacing the Haptic：Performance Art，the Photographic Document，and the 1970s，"*Performance Research*，2，1：73 - 81.

Osipovich，David（2006）"What Is a Theatrical Performance?" *The Journal of Aesthetics and Art Criticism*，64，4：461 - 470.

Pavis，Patrice（1992）"Theatre and the Media：Specificity and Interference，" in *Theatre at the Crossroads of Culture*，Loren Kruger（trans.），London and New York：Routledge，pp. 99 - 135.

Pavis，Patrice（2013）*Contemporary mise en scène: Staging Theatre Today*，Joel Anderson（trans.），Abingdon and New York：Routledge.

Peters，John Durham（2010）"Mass media，" in *Critical Terms for Media Studies*，W. J. T. Mitchell and Mark B. N. Hansen（eds），Chicago and London：University of Chicago Press，pp. 266 - 279.

Phelan，Peggy（1993）*Unmarked: The Politics of Performance*，London and New York：Routledge.

Phelan，Peggy（2003）"Performance，Live Culture and Things of the Heart，"*Journal of Visual Culture*，2，3：291 - 302.

Pierce，Jerald Raymond（2020）"Streams before the Flood?" *American Theatre*，27 March，accessed on 12 October 2021 at https：//www.

americantheatre.org/2020/ 03/27/streams-before-the-flood/.

Power, Cormac (2008) *Presence in Play: A Critique of Theories of Presence in the Theatre*, Amsterdam and New York: Rodopi.

Quinn, Susan (2008) *Furious Improvisation: How the WPA and a Cast of Thousands Made High Art out of Desperate Times*, E-book, New York: Walker & Company.

Reason, Matthew andLindelof, Anja Mølle (2016) "Introduction," in *Experiencing Liveness in Contemporary Performance*, M. Reason and A. M. Lindelof (eds), Abindgon and New York: Routledge, pp. 1 – 20.

Relix (2020) "That Show Was Epic!: Phil Lesh& The Terrapin Family Band," YouTube Video, 4:12:08, 7 May, accessed on 12 October 2021 at https://www. youtube.com/watch? v=qJxXMFEXDkE&t= 1817s.

Reynolds, Kay (1942) "Television—Marvel into Medium,"*Theatre Arts*, February, 26, 2:121 – 226.

Richardson, Ingrid (2010) "Faces, Interfaces, Screens: Relational Ontologies of Framing, Attention and Distraction," *Transformations*, 18, accessed 11 October 2021 at http://www.transformationsjournal. org/wpcontent/uploads/2017/01/ Richardson_Trans18.pdf.

Richter, Felix (2020) "The End of the TV Era?"*Statista*, 20 November, accessed on 11 October 2021 at https://www. statista. com/chart/ 9761/daily-tv-and-internet-consumption-worldwide/.

Rinzler, Paul (2008) *The Contradictions of Jazz*, Lanham, MD: The

Scarecrow Press.

Ritchie, Michael (1994) *Please Stand by: A Prehistory of Television*, Woodstock, NY: The Overlook Press.

Rose, Brian G. (1986) *Television and the Performing Arts*, New York: Greenwood Press.

Russell, Mark (2016) "Live," In *Terms of Performance: Keywords*, accessed on October 10 2021 at http://intermsofperformance.site/keywords/live/mark-russell.

SAG-AFTRA (2020) "Agreement between AEA and SAG-AFTRA," 14 November, accessed 12 October 2021 at https://www.sagaftra.org/files/sa_documents/ AgreementBetweenAEA_SAG-AFTRA. pdf? elqTrackId=9163af1e13744da58 58f0e1a3c91ab47&elqTrack=true.

Salter, Brent and Bowrey, Kathy (2014) "Dramatic Copyright and the 'Disneyfication' of Theatre Space," in *Law and Creativity in the Age of the Entertainment Franchise*, Kathy Bowrey and Michael Handler (eds), Cambridge: Cambridge University Press, pp. 123–139.

Scannell, Paddy (2001) "Authenticity and experience," *Discourse Studies*, 3, 4:405–411.

Sedgman, Kirsty (2018) *The Reasonable Audience: Theatre Etiquette, Behaviour Policing, and the Live Performance Experience*, Cham: Palgrave Macmillan.

Shuker, Roy (1994) *Understanding Popular Music*, London and New York: Routledge.

Small, Christopher (1998) *Musicking: The Meanings of Performing and*

Listening,Middletown, CT: Wesleyan University Press.

Sontag, Susan (1966) "Film and theatre," *TDR: Tulane Drama Review*, 11, 1:24 – 37.

Spigel, Lynn (1992) *Make Room for TV: Television and the Family Ideal in Postwar America*, Chicago: University of Chicago Press.

Sporton, Gregory (2009) "The Active Audience: The Network as a Performance Environment," in *Modes of Spectating*, Alison Oddey and Christine White (eds.), Bristol and Chicago: Intellect, pp. 61 – 72.

Staiti, Alana (2019) "10 Free Hours! ' Marketing and the World Wide Web in the 1990s," *National Museum of American History*, 24 May, accessed on 11 October 2021 at https://americanhistory.si.edu/blog/aol.

TDR Editors (2020) "Forum: After Covid – 19, What?" *TDR*, 64, 3: 191 – 224.

Thomas, Louisa (2020) "The Year of the Cardboard Sports Fan," *The New Yorker*, 22 December, accessed 12 October 2021 at https://www.newyorker.com/culture/ 2020-in-review/the-year-of-the-cardboard-sports-fan.

Thomson, Kristin, Purcell, Kristen, and Rainie, Lee (2013) "Overall Impact of Technology on the arts," in *Arts Organizations and Digital Technologies*, Washington, DC: Pew Research Center, accessed on 11 October 2021 at https://www.pewresearch.org/internet/2013/01/04/section-6-overall-impact-of-technology-on-the-arts/.

Tichi, Cecilia (1991) *Electronic Hearth: Creating an American Television*

Culture, New York: Oxford University Press.

Turnbull, Olivia (2016) "It's All About You: Immersive Theatre and Social Net-Working," *Journal of Contemporary Drama in English*, 4, 1:150 – 163.

Van Es, Karin (2016) *The Future of Live*, London: Polity Press.

Van Es, Karin (2017) "Liveness Redux: On Media and Their Claim to Be Live," *Media, Culture & Society*, 39, 8:1245 – 1256.

von Hoffman, Nicholas (1995) "Broadway Plugs into the Computer Age," *Architectural Digest*, 52, 11:130 – 134.

Wade, Robert J. (1944) "Television Backgrounds," *Theatre Arts*, 28: 728 – 732.

Weber, Samuel (2004) *Theatricality as Medium*, New York: Fordham University Press.

Weidman, John (2007) "The Seventh Annual Media and Society Lecture: Protecting the American Playwright," *Brooklyn Law Review*, 72, 2: 639 – 653.

Whitman, Willson (1937) *Bread and Circuses: A Study of Federal Theatre*, New York: Oxford University Press.

Williams, Raymond (2003 [1974]) *Television: Technology and Cultural Form*, London: Routledge.

Wright, Edward A. (1958) *A Primer for Playgoers*, Englewood Cliffs, NJ: Prentice-Hall.

Wurtzler, Steve (1992) "She Sang Live, but the Microphone Was Turned off: The Live, the Recorded, and the *Subject* of Representation," in

Sound Theory Sound Practice, Rick Altman (ed.), New York, London: Routledge, pp. 87 – 103.

第三章 音乐中的现场性与本真性话语

Aguilar, Ananay (2014) "Negotiating Liveness: Technology, Economics and the Artwork in LSO Live," *Music & Letters*, 95, 2:251 – 272.

Ake, David (2002) *Jazz Cultures*, Berkeley: University of California Press.

Attali, Jacques (1985) *Noise: The Political Economy of Music*, Brian Massumi (trans.), Minneapolis: University of Minnesota Press.

Attias, Bernardo Alexander (2013) "Subjectivity in the Groove: Phonography, Digitality and Fidelity," in *DJ Culture in the Mix: Power, Technology, and Social Change in Electronic Dance Music*, Bernardo Alexander Attias, Anna Gavanas, and Hillegonda C. Rietveld (eds), New York: Bloomsbury, pp. 15 – 49.

Auslander, Philip (2021) *In Concert: Performing Musical Persona*, Ann Arbor: University of Michigan Press.

Barker, Hugh and Taylor, Uval (2007) *Faking It: The Quest for Authenticity in Popular Music*, New York: Norton.

Benjamin, Walter (1968) "The Work of Art in the Age of Mechanical Reproduction," in *Illuminations: Essays and Reflections*, Hannah Arendt (ed), Harry Zohn (trans), New York: Schocken Books, pp. 217 – 251.

Bennett, R. (2015) "Live Concerts and Fan Identity in the Age of the In-

ternet," in *The Digital Evolution of Live Music*, Angela Creswell Jones and Rebecca Jane Bennett (eds), Waltham, MA: Chandos, pp. 3 – 15.

Bown, Oliver, Bell, Renick and Parkinson, Adam (2014) "Examining the Perception of Liveness and Activity in Laptop Music: Listeners' Inference about What the Performer Is Doing from the Audio Alone," in *Proceedings of the International Conference on New Interfaces for Musical Expression*, London.

Butler, Judith (1993) *Bodies that Matter: On the Discursive Limits of "Sex"*, New York and London: Routledge.

Butler, Mark J. (2014) *Playing with Something That Runs: Technology, Improvisation, and Composition in DJ and Laptop Performance*, Oxford: Oxford University Press.

Cook, Nicholas (1998) *Music: A Very Short Introduction*, Oxford: Oxford University Press.

Cook, Nicholas (2013) *Beyond the Score: Music as Performance*, Oxford: Oxford University Press.

Corbett, John (1990) "Free, Single, and Disengaged: Listening Pleasure and the Popular Music Object," *October*, 54:79 – 101.

Correia, Nuno N., Castro, Deborah and Tanaka, Atau (2017) "The Role of Live Visuals in Audience Understanding of Electronic Music Performances," in *Proceedings of AM'17*, London, August 23 – 26, 2017. 10.1145/3123514.3123555.

Cottrell, Stephen (2012) "Musical Performance in the Twentieth Century

and Beyond: An Overview," in *The Cambridge History of Musical Performance*, Colin Lawson and Robin Stowell (eds), Cambridge: Cambridge University Press, pp. 725 - 751.

Croft, John (2007) "Theses on Liveness," *Organised Sound*, 12, 1:59 - 66.

Davies, David (2011) *Philosophy of the Performing Arts*, Malden, MA: Blackwell.

Diemert, Brian (2001) "Jameson, Baudrillard, and The Monkees," *Genre*, 34:179 - 204.

Edison Research (2019) "Source Used Most Often for New Music id 2019," *Edison Research. com*, August 27, accessed November 27, 2021. https://www. edisonresearch. com/how-americans-keep-up-to-date-with-new-music/source-used-most-often-for-new-music-id-2019/.

Eisenberg, Evan (1987) *The Recording Angel*, New York: Penguin.

Elberse, Anita (2010) "Bye-Bye Bundles: The Unbundling of Music in Digital Channels," *Journal of Marketing*, 74, 3:107 - 123.

Emmerson, Simon (2007) *Living Electronic Music*, Aldershot: Ashgate.

Frith, Simon (1998) *Performing Rites: On the Value of Popular Music*, Cambridge, MA: Harvard University Press.

Frith, Simon (2007) "Live Music Matters," *Scottish Music Review*, 1, 1: 1 - 17.

Gibbs, Liam E. (2019) "Synthesizers, Virtual Orchestras, and Ableton Live: Digitally Rendered Music on Broadway and Musicians' Union Resistance," *Journal of the Society for American Music*, 13, 3:273 -

304.

Gibson, David (2005) *The Art of Mixing: A Visual Guide to Recording, Engineering, and Production*, 2nd edn, Boston: Thomson.

Godlovitch, Stan (1998) *Musical Performance: A Philosophical Study*, London and New York: Routledge.

Goldman, Albert (1992) *Sound Bites*, New York: Random House.

Goodwin, Andrew (1990) "Sample and Hold: Pop Music in the Digital Age of Reproduction," in *On Record: Rock, Pop, and the Written Word*, Simon Frith and Andrew Goodwin (eds), New York: Pantheon, pp. 258 – 273.

Gracyk, Theodore (1996) *Rhythm and Noise: An Aesthetics of Rock*, Durham, NC: Duke University Press.

Grossberg, Lawrence (1993) "The Media Economy of Rock Culture: Cinema, Post-Modernity and Authenticity," in *Sound and Vision: The Music Video Reader*, Simon Frith, Andrew Goodwin, and Lawrence Grossberg (eds), London and New York: Routledge, pp. 185 – 209.

Gunders, John (2013) "Electronic Dance music, the Rock Myth, and Authenticity," *Perfect Beat*, 13, 2:147 – 59. 10.1558/prbt.v13i2.147.

Heile, Björn, Elsdon, Peter, and Doctor, Jenny (2016) "Introduction," in *Watching Jazz: Encounters with Jazz Performance on Screen*, Björn Heile, Peter Elsdon, and Jenny Doctor (eds), Oxford: Oxford University Press, pp. 1 – 33.

Hess, Mickey (2005) "Hip-hop Realness and the White Performer," *Crit-*

ical Studies in Media Communication, 22, 5:372 - 389.

Holt, Fabian (2010) "The Economy of Live Music in the Digital Age," *European Journal of Cultural Studies*, 13, 2:243 - 261.

Hopkins, Jerry (1983) *Hit and Run: The Jimi Hendrix Story*, New York: Perigee Books.

Horning, Susan Schmidt (2013) *Chasing Sound: Technology, Culture, and the Art of Studio Recording from Edison to the LP*, Baltimore: Johns Hopkins University Press.

Hughes, Michael (2000) "Country Music as Impression Management: A Meditation on Fabricating Authenticity," *Poetics*, 28:185 - 205.

Jones A., Bennett, R. and Cross, S. (2015) "Keepin' It Real? Life, Death, and Holograms on the Live Music Stage," in *The Digital Evolution of Live Music*, Angela Creswell Jones and Rebecca Jane Bennett (eds), Waltham, MA: Chandos, pp. 123 - 138.

Jóri, Anita (2021) "The Meanings of 'Electronic Dance Music' and 'EDM'," in *The Evolution of Electronic Dance Music*, Ewa Mazierska, Tony Rigg and Les Gillon (eds), New York: Bloomsbury, pp. 25 - 40.

Katz, Mark (2010) *Capturing Sound: How Technology has Changed Music*, rev. edn, Berkeley: University of California Press.

Keightley, Keir (2001) "Reconsidering Rock," in *The Cambridge Companion to Pop and Rock*, Simon Frith, Will Straw, and John Street (eds), Cambridge: Cambridge University Press, pp. 109 - 142.

Kneschke, Tristan (2021) "Where's the Drop? Identifying EDM Trends

Through the Career of Deadmau5," in *The Evolution of Electronic Dance Music*, Ewa Mazierska, Tony Rigg and Les Gillon (eds), New York: Bloomsbury, pp. 124 – 144.

Knowles, Julian, and Hewitt, Donna (2012) "Performance Recordivity: Studio Music in a Live Context," *Journal on the Art of Record Production*, 6, https://www. arpjournal. com/asarpwp/performance-recordivity-studio-music-in-a-live-context/.

Lehner, Marla (2005) "Ashlee Simpson Makes *SNL* Comeback," *People-News*, October 9, https://people. com/celebrity/ashlee-simpson-makes-snl-comeback/.

Leppert, Richard (2014) "Seeing Music," in *The Routledge Companion to Music and Visual Culture*, Tim Shephard and Anne Leonard (eds), Abingdon and New York: Routledge, pp. 7 – 12.

Lunny, Oisin (2019) "Record Breaking Revenues in the Music Business, But Are Musicians Getting a Raw Deal?" *Forbes.com*, May 15, accessed November 27, 2021. https://www.forbes.com/sites/oisinlunny/2019/05/15/record-breaking-revenues-in-the-music-business-but-are-musicians-getting-a-raw-deal/? sh=5c24970b7ab4.

Mach, Elyse (1991) *Great Contemporary Pianists Speak for Themselves*, ebook, New York: Dover.

Manning, Peter (2013) *Electronic and Computer Music*, 4th edn, Oxford: Oxford University Press.

Marshall, Lee (2012) "The 360 Deal and the 'New' Music Industry," *European Journal of Cultural Studies*, 16, 1:77 – 99.

McCutcheon, Mark A. (2018) *The Medium Is the Monster: Canadian Adaptations of Frankenstein and the Discourse of Technology*, Edmonton: AU Press.

McKinnon, Dugal (2017) "Broken Magic: The Liveness of Loudspeakers," in *Experiencing Liveness in Contemporary Performance: Interdisciplinary Perspectives*, Matthew Reason and Anja Mølle Lindelof (eds), New York: Routledge, pp. 266 - 271.

McLaughlin, Scott (2012) "If a Tree Falls in an Empty Forest…: Problematization of Liveness in Mixed Music Performance," *Journal of Music, Technology & Education*, 5, 1:17 - 27.

Meltzer, Richard (1987 [1970]) *The Aesthetics of Rock*, New York: Da Capo.

Moore, Allan F. (2012) *Song Means: Analysing and Interpreting Recorded Popular Song*, Farnham: Ashgate.

Mortimer, Julie Holland, Nosko, Chris and Sorensen, Alan (2012) "Supply Responses to Digital Distribution: Recorded Music and Live Performances," *Information Economics and Policy*, 24:3 - 14.

Mulder, J. (2015) "Live Sound and the Disappearing Digital," in *The Digital Evolution of Live Music*, Angela Creswell Jones and Rebecca Jane Bennett (eds), Waltham, MA: Chandos, pp. 43 - 54.

Neal, Rome (2004) "Turntablism 101," *Sunday Morning*, CBS News, March 25, https://www.cbsnews.com/news/turntablism-101/.

Oberholzer - Gee, Felix and Strumpf, Koleman (2010) "File Sharing and Copyright," *Innovation Policy and the Economy*, 10:19 - 55.

Osteen, Mark (2004) "Introduction: Blue Notes Toward a New Jazz Discourse," *Genre*, 36:1 – 46.

Paine, Garth (2009) "Gesture and Morphology in Laptop Music Performance," in *The Oxford Handbook of Computer Music*, Roger T. Dean (ed.), Oxford: Oxford University Press, pp. 214 – 232.

Papies, Dominik and van Heerde, Harald J. (2017) "The Dynamic Interplay Between Recorded Music and Live Concerts: The Role of Piracy, Unbundling, and Artist Characteristics," *Journal of Marketing*, 81:67 – 87.

Peterson, Marina (2013) "Sound Work: Music as Labor and the 1940s Recording Bans of the American Federation of Musicians," *Anthropological Quarterly*, 86, 3:791 – 824.

Reynolds, Simon (2018) "How Auto-Tune Revolutionized the Sound of Popular Music," *Pitchfork*, https://pitchfork.com/features/article/how-auto-tune-revolutionized-the-sound-of-popular-music/.

Richardson, John (2009) "Televised Live Performance, Looping Technology and the 'Nu Folk': KT Tunstall on *Later … with Jools Holland*," in *The Ashgate Research Companion to Popular Musicology*, Derek B. Scott (ed.), Farnham: Ashgate, pp. 85 – 101.

Rinzler, Paul (2008) *The Contradictions of Jazz*, Lanham, MD: The Scarecrow Press.

Saltz, David Z. (1997) "The Art of Interaction: Interactivity, Performativity and Computers," *Journal of Aesthetics and Art Criticism*, 55, 2:117 – 127.

Sanden, Paul (2013) *Liveness in Modern Music: Musicians, Technology, and the Perception of Performance*, New York: Routledge.

Sanden, Paul (2019) "Rethinking Liveness in the Digital Age," in N. Cook, M. Ingalls, and D.Trippett (eds), *The Cambridge Companion to Music in Digital Culture*, ebook, Cambridge: Cambridge University Press, pp. 561 – 605.

Savage, Steve (2011) *Bytes and Backbeats: Repurposing Music in the Digital Age*, Ann Arbor: University of Michigan Press.

Schaeffer, Pierre (2017) *Treatise on Musical Objects: An Essay across Disciplines*, Christine North and John Dack (trans.), Oakland: University of California Press.

Shapiro, Harry and Glebbeek, Caesar (1990) *Jimi Hendrix: Electric Gypsy*, New York: St. Martin's Press.

Small, Christopher (1998) *Musicking: The Meanings of Performing and Listening*, Middletown, CT: Wesleyan University Press.

Smith, Jeremy W. (2021) "Deadmau5's Relationships with Authenticity and Fame," in *The Evolution of Electronic Dance Music*, EwaMazierska, Tony Rigg and Les Gillon (eds), New York: Bloomsbury, pp. 145 – 162.

Somdahl-Sands, Katrinka and Finn, John C. (2015) "Media, Performance, and Pastpresents: Authenticity in the Digital Age," *GeoJournal* 80:811 – 19. 10.1007/sl 0708 – 015 – 9648 – 0.

Sterne, Jonathan (2012) *MP3: The Meaning of a Format*, Durham and London: Duke University Press.

Stuart, Caleb (2003) "The Object of Performance: Aural Performativity in Contemporary Laptop Music," *Contemporary Music Review*, 22: 59 – 65.

Tan, Shzr Ee (2016) "Uploading' to Carnegie Hall: The First YouTube Symphony Orchestra," in *The Oxford Handbook of Music and Virtuality*, Sheila Whiteleyand Shara Rambarran (eds), Oxford: Oxford University Press, pp. 335 – 354.

Théberge, Paul (1997) *Any Sound You Can Imagine: Making Music / Consuming Technology*, Hanover, NH, and London: Wesleyan University Press.

Thornton, Sarah (1995) *Club Cultures: Music, Media and Subcultural Capital*, Cambridge: Polity Press.

Toynbee, Jason (2000) *Making Popular Music: Musicians, Creativity and Institutions*, London: Arnold.

Wright, Brian F. "Jaco Pastorius, the Electric Bass, and the Struggle for Jazz Credibility," *Journal of Popular Music Studies*, 32, 3:121 – 138.

Wurtzler, Steve (1992) "She Sang Live, but the Microphone Was Turned Off: The Live, the Recorded, and the *Subject* of Representation," in *Sound Theory Sound Practice*, Rick Altman (ed.), New York, London: Routledge, pp. 87 – 103.

第四章 法定现场:法律、表演、记忆

Alcabes, Elisa A. (1987) "Unauthorized Photographs of Theatrical Works: Do They Infringe the Copyright?," *Columbia Law Review*,

87，5:1032 - 1047.

American Bar Association（1981）*Committee Report: Division Ⅲ*, *Committee No. 304*.

Anderson, Joel（2004/5）"Note & Comment: What's Wrong with This Picture?: Dead or Alive: Protecting Actors in the Age of Virtual Reanimation," *Loyola of LosAngeles Entertainment Law Review*, 25: 155 - 201.

Andrews, Lori B. and Nelkin, Dorothy（1997）Book review: *Body Parts: Property Rights and the Ownership of Human Biological Materials*, *Journal of Law, Medicine and Ethics*, 2, 5:210 - 212.

Armstrong, James J.（1976）"The Criminal Videotape Trial: Serious Constitutional Questions," *Oregon Law Review*, 55:567 - 585.

Attali, Jacques（1985）*Noise: The Political Economy of Music*, Brian Massumi（trans.）, Minneapolis: University of Minnesota Press.

Askwith, Ivan（2003）'Gollum: Dissed by the Oscars?' *Salon.com*, February 18, https://www.salon.com/2003/02/18/gollum/.

Auslander, Philip（1992）"Intellectual Property Meets the Cyborg: Performance and the Cultural Politics of Technology," *Performing Arts Journal*, 14, 1:30 - 42.

Auslander, Philip（1997）*From Acting to Performance: Essays in Modernism and Postmodernism*, London and New York: Routledge.

Auslander, Philip（2017）"Film Acting and Performance Capture: The Index in Crisis," *PAJ*, 117:7 - 23.

Azzi, Paul M.（2014）"Two Wrongs Don't Make a Copyright: The Dan-

gerous Implication of Granting a Copyright in Performance per se (*Garcia v. Google*, 743 F.3D 1258 (9th Circ. 2014))，" *University of Cincinnati Law Review*, 83, 2:529 – 556.

Bauman, Richard (2004) *A World of Others' Words: Cross-Cultural Perspectives on Intertextuality*, Malden and Oxford: Blackwell.

Beard, Joseph J. (2001) "Clones, Bones, and Twilight Zones: Protecting the Digital Persona of the Quick, the Dead, and the Imaginary," *Berkeley Technology Law Journal*, 16, 3:n.p.

Blau, Herbert (1996) Contribution to "Forum on Interdisciplinarity," *PMLA*, 111, 2:274 – 275.

Blumenthal, Jeremy A. (2001) "Reading the Text of the Confrontation Clause: 'To Be' or not 'To Be'?" *Journal of Constitutional Law*, 3, 2 (April):722 – 749.

Brennan, Thomas E. (1972) "Videotape—the Michigan Experience," *The Hastings Law Journal*, 24:1 – 7.

Broda-Bahm, Ken (2020) "Plan for Online Jury Trials," *JD Supra*, March 31, https:// www.jdsupra.com/legalnews/plan-for-online-jury-trials-53527/.

Brush, Pete (2020) "Grand Jurors in SDNY Get Video Option amid Virus Outbreak," *Law 360*, March 21, https://www.law360.com/articles/1255774/grand-jurors-in-sdny-get-video-option-amid-virus-outbreak.

Burlingame, Beverly Ray (1991) "Moral Rights: All the World's not a Stage," in *Entertainment, Publishing and the Arts Handbook, 1991*, John David Viera and Robert Thorne (eds), Deerfield, IL: Clark

Boardman Callaghan, pp. 3 – 15.

Burrill, Derek Alexander (2005) "Out of the Box: Performance, Drama, and Interactive Software,"*Modern Drama*, 48, 3:492 – 511.

Carpenter, Megan M. (2016) "If It's Broke, Fix It: Fixing Fixation," *Columbia Journal of Law & the Arts*, 39, 3:355 – 364.

Collins, Ronald L. K. and Skover, David M. (1992) "Paratexts," *Stanford Law Review*, 44, 3:509 – 552.

Connor, Steven (1989) *Postmodernist Culture: An Introduction to Theories of the Contemporary*, Oxford: Blackwell.

Croyder, Leslie Ann (1982) "Ohio Court Hears First Murder Trial," *Trial*, 18, 6:12.

Davis, Brent Giles (2006) "Identity Theft: Tribute Bands, Grand Rights, and Dramatico-Musical Performances," *Cardozo Arts & Entertainment Law Journal*, 24, 2:845 – 882.

Derrida, Jacques (1978 [1966]) "The Theater of Cruelty and the Closure of Representation," in *Writing and Difference*, Alan Bass (trans.), Chicago: University of Chicago Press, pp. 232 – 250.

Donat, Gregory S. (1997) "Fixing Fixation: A Copyright with Teeth for Improvisational Performers," *The Columbia Law Review*, 97:1363 – 1405.

Doret, David M. (1974) "Trial by Videotape—Can Justice Be Seen to Be Done?"*Temple Law Quarterly*, 47, 2:228 – 268.

Dreymann, Noa (2017) "John Doe's Right of Publicity," *Berkeley Technology Law Journal*, 32:673 – 712.

DuBoff, Leonard D. (1984) Art Law in a Nutshell, St. Paul, MN: West Publishing Co. Ferrari, Joe (2016) "*Garcia v. Google*: The Impracticalities of Awarding Copyright Authorship for Five Seconds of Fame," *Santa Clara Law Review*, 56, 2:375 – 412.

Fontein, Meaghan (2017). "Digital Resurrections Necessitate Federal Post-Mortem Publicity Rights," *Journal of the Patent and Trademark Office Society*, 99, 3:481 – 499.

Freemal, Beth (1996) "Theatre, Stage Directions & Copyright Law," *Chicago-Kent Law Review*, 71, 3:1017 – 1040.

Gabriel, Richard (2020) "What Online Jury Trials Could Look Like," *Law 360*, March 26, https://www.law360.com/articles/1257185/what-online-jury-trials-could-look-like.

Gaines, Jane (1991) *Contested Culture: The Image, the Voice, and the Law*, Chapel Hill: University of North Carolina Press.

Geary, Krissi (2005) "Tribute Bands: Flattering Imitators or Flagrant Infringers," *Southern Illinois University Law Journal*, 29, 3:481 – 506.

Gerland, Oliver (2007) "From Playhouse to P2P Network: The History and Theory of Performance under Copyright Law in the United States," *Theatre Journal*, 59, 1:75 – 95.

Goodrich, Peter (1990) *Languages of Law: From Logics of Memory to Nomadic Masks*, London: Weidenfeld and Nicolson.

Graham, Michael H. (1992) *Federal Rules of Evidence in a Nutshell*, 3rd edn, St. Paul, MN: West Publishing Co.

Greenwald, David (1993) "The Forgetful Witness," *University of Chicago*

Law Review, 60:167 - 195.

Helfing, Robert F. (1997) "Drama Trauma," in *Establishing Presence: Advancements in Intellectual Property Law*, special section of The Los Angeles Daily Journal, 110,79(April 24):S10 - 11, S34.

Hibbitts, Bernard J. (1992) "'Coming to Our Senses': Communication and Legal Expression in Performance Cultures,'" *Emory Law Journal*, 41, 4:873 - 960.

Hibbitts, Bernard J. (1995) "Making Motions: The Embodiment of Law in Gesture," *Journal of Contemporary Legal Issues*, 6:51 - 81.

Hilgard, Adaline J. (1994) "Can Choreography and Copyright Waltz Together in the Wake of Horgan v. Macmillan, Inc.?," *University of California at Davis Law Review*, 27:757 - 789.

Hodgson, Cheryl L. (1975) "Intellectual Property—Performer's Style—A Quest for Ascertainment, Recognition, and Protection,"*Denver Law Journal*, 52:561 - 594.

Holmes, Stephanie A. (1989) "'Lights, Camera, Action': Videotaping and Closed-Circuit Television Procedures Coyly Confront the Sixth Amendment,"*South Carolina Law Review*, 40, 3:693 - 731.

Hughes, Justin (2019) "Actors as Authors in American Copyright Law," *Connecticut Law Review*, 51, 1:1 - 68.

Jessner, Samantha P. (2020) "Your Honor, you're still on mute," *California Lawyer*, May 14, https://www. dailyjournal. com/articles/ 357701-your-honor-you-re-still-on-mute.

Kendall, Christopher (2010) "The Publicity Rights of Avatar's Avatars,"

UCLA Entertainment Law Review, 18, 1:180 - 198.

Konrad, Otto W. (1991) "A Federal Recognition of Performance Art Author Moral Rights," *Washington and Lee Law Review*, 48, 4:1579 - 1643.

Kraut, Anthea (2016) *Choreographing Copyright: Race, Gender, and Intellectual Property Rights in American Dance*, Oxford: Oxford University Press.

Lacy, Joyce W. and Stark, Craig E. L. (2013) "The Neuroscience of Memory: Implications for the Courtroom," *Nature Reviews | Neuroscience*, 14 (Sept.):649 - 658.

Leader, Kathryn (2010) "Closed-Circuit Television Testimony: Liveness and Truth-telling," *Law Text Culture*, 14:312 - 336.

Lederer, Fredric I. (1994) "Technology Comes to the Courtroom, and, ..." *Emory Law Journal*, 43, 3:1095 - 1122.

Livingston, Margit (2009) "Inspiration or Imitation: Copyright Protection for Stage Directions," *Boston College Law Review*, 50, 2:427 - 487.

Loeffler, Charles (2006) "CSI' and the Criminal Justice System," *The New Republic Online*, June 7, http://www.tnr.com/doc.mhtml? i=w060605&s=loeffler060706.

Lury, Celia (1993) *Cultural Rights: Technology, Legality and Personality*, London:Routledge.

MacNamara, Mark (1995) "Fade Away: The Rise and Fall of the Repressed-Memory Theory in the Courtroom," *California Lawyer*, 15,

3:36 - 41, 86.

Marshall, John McClellan (1984) "Medium v. Message: The Videotape Civil Trial,"*Texas Bar Journal* , July, 47:852 - 855.

Martin, Elizabeth (2016) "Using Copyright to Remove Content: An Analysis of *Garcia v. Google* ," *Fordham Intellectual Property, Media & Entertainment Law Journal* , 26, 2:463 - 492.

Maxwell, Jennifer J. (2008) "Making a Federal Case for Copyrighting Stage Directions,"*John Marshall Review of Intellectual Property Law* , 7, 2:393 - 411.

McCrystal, James L. (1972) "The Judge's Critique," Contribution to "First Videotape Trial: Experiment in Ohio: A Symposium by the Participants," *Defense Law Journal* , 21:268 - 271.

McCrystal, James L. (1983) "Prerecorded Testimony," in *Video Techniques in Trial and Pretrial* , Fred I. Heller (ed.), New York: Practising Law Institute, pp. 105 - 128.

McCrystal, James L. and Maschari, Ann B. (1983 [1981]) "Electronic Recording of Deposition Testimony Saves Money," in *For the Defense* , July 1981, reprinted in *Video Technology: Its Use and Application in Law* , Fred I. Heller (ed.), New York:Practising Law Institute, pp. 180 - 182.

McCrystal, James L. and Maschari, Ann B. (1983) "PRVTT: A Lifeline for the Jury System," *Trial* , March: 70 - 73, 100.

McCrystal, James L. and Maschari, Ann B. (1984 [1983]) "In Video Veritas: The Jury No Longer Need Disregard the Prerecorded Taped

Trial," in *The Judges' Journal*, 22, 31, reprinted in *Video Technology: Its Use and Application in Law*, Fred I. Heller (ed.), New York: Practising Law Institute, pp. 241–250.

McCrystal, James L. and Young, James L. (1973) "Pre-Recorded Videotape Trials—An Ohio Innovation," *Brooklyn Law Review*, 39:560–566.

McEwen, Richard (1994) "The Frito Bandito's Last Stand: Waits Rocks Performer's Rights into the Media Age," *Journal of Law and Commerce*, 14, 1:123–140.

Meltzer, Amy R. (1982) "A New Approach to an Entertainer's Right of Performance," *Washington University Law Quarterly*, 59, 4:1269–1303.

Miller, Arthur R., and Davis, Michael H. (1990) *Intellectual Property: Patents, Trademarks, and Copyright in a Nutshell*, 2nd edn, St. Paul, MN: West Publishing Co.

Miller, Gerald R. and Fontes, Norman E. (1979) *Videotape on Trial: A View from the Jury Box*, Beverly Hills, CA: Sage Publications.

Morrill, Alan E. (1970) "Enter—The Video Tape Trial," *John Marshall Journal of Practice and Procedures*, 3, 2:237–259.

Moser, Jana M. (2012) "Tupac Lives: What Hologram Authors Should Know about Intellectual Property Law," *Business Law Today*, September:1–5.

Mowad, Lidia (2018) "Copyright Act: The Lax Copyright in Live Performance's Last Writ," *68 Case Western Reserve Law Review*, 68,

4:1303 – 1341.

Murray, Thomas J. (1972a) "Counsel for the Plaintiff's Contribution to "First Videotape Trial: Experiment in Ohio: A Symposium by the Participants,"*Defense Law Journal*, 21:271 – 274.

Murray, Thomas J. (1972b) "Prefatory Note to "First Videotape Trial: Experiment in Ohio: A Symposium by the Participants,"*Defense Law Journal*, 21:267 – 268.

Nelson, Peter Martin and Friedman, Dawn G. (1993) "Representing Comedians: How to Protect Your Client's Material," in *Entertainment, Publishing and the Arts Handbook*, *1993 – 1994*, John David Viera and Robert Thorne (eds), New York: Clark Boardman Callaghan, pp. 249 – 260.

Newman, Michael S. (2012) "Imitation Is the Sincerest Form of Flattery, but Is It Infringement – The Law of Tribute Bands," *Touro Law Review*, 28, 2:391 – 420.

Nichols, Carolyn M. (1996) "The Interpretation of the Confrontation Clause,"*New Mexico Law Review*, 26, 3:393 – 431.

Patton, Dominic (2020) "All Rise' Season Finale Is Virtually Made, but Very Close to Home in Coronavirus-Stricken L.A.," *Deadline*, May 4, https://deadline.com/2020/ 05/all-rise-season-finale-spolers-coronavirus-social-distancing-simone-missick-cbs-1202925357/.

Pavis, Patrice (1992) "Theatre and the Media: Specificity and Interference," in *Theatre at the Crossroads of Culture*, Loren Kruger (trans.), London and New York: Routledge, pp. 99 – 135.

Perritt, Henry H., Jr. (1994) "Video Depositions, Transcripts and Trials," *Emory Law Journal*, 43, 3:1071 – 1093.

Pessino, Anthony L. (2004) "Mistaken Identity: A Call to Strengthen Publicity Rights for Digital Personas," *Virginia Sports & Entertainment Law Journal*, 4:86 – 118.

Peters, Julie Stone (2008) "Legal Performance Good and Bad," Law, *Culture and the Humanities*, 4, 2:179 – 200.

Peters, Julie Stone (2014) "Theatrocracy Unwired: Legal Performance in the Modern Mediasphere," *Law & Literature*, 26, 1:31 – 64.

Phelan, Peggy (1993) *Unmarked: The Politics of Performance*, London and New York: Routledge.

Podlas, Kimberlianne (2017) "The 'CSI Effect,'" *Oxford Research Encyclopedia of Criminology*. DOI: 10.1093/acrefore/9780190264079.013. 40.

Pometsey, Olive (2019) "The Strange Truth behind the Amy Winehouse Hologram Tour," *GQ*, February 21, https://www.gq-magazine.co. uk/article/amy-winehouse-hologram-tour.

Richardson, Megan (2017) *The Right to Privacy: Origins and Influence of a Nineteenth-Century Idea*, Cambridge: Cambridge University Press.

Robertson, Elizabeth M. (1979) *Juror Response to Prerecorded Videotape Trials*, NBS Special Publication 480 – 430, Washington, DC: National Bureau of Standards, US Department of Commerce.

Rothman, Jennifer E. (2018) *The Right of Publicity: Privacy Reimagined for a Public World*, Cambridge, MA: Harvard University Press.

Rothstein, Paul F. (1981) *Evidence in a Nutshell: State and Federal Rules*, 2nd edn, St. Paul, MN: West Publishing Co.

Rubin, David M. (n.d.) "The Visual Trial: Engaging Jurors," http://www.dep.state.fl.us/law/Documents/BET/Pdf/VisualTrials.pdf.

Saunders, David (1992) *Authorship and Copyright*, London: Routledge.

Sayre, Henry (1989) *The Object of Performance*, Chicago: University of Chicago Press.

Schechner, Richard (1981) "Performers and Spectators Transported and Transformed," *The Kenyon Review*, New Series, 3, 4:83 - 113.

Seidelson, David E. (1993) "The Confrontation Clause and the Supreme Court: From 'Faded Parchment' to Slough," *Widener Journal of Public Law*, 3, 1:477 - 508.

Seltz, Claire L. (1988) "Casenote: United States v. Owens, 108 S. Ct. 838 (1988)," *Journal of Criminal Law and Criminology*, 79:866 - 898.

Sherman, Rorie (1993) "And Now, the Power of Tape," *National Law Journal*, 15, 23 (February 8):1, 30.

Sherwin, Richard K. (2011) *Visualizing Law in the Age of the Digital Baroque: Arabesques and Entanglements*, London and New York: Routledge.

Shutkin, John A. (1973) "Videotape Trials: Legal and Practical Implications," *Columbia Journal of Law and Social Problems*, 9, 8:363 - 393.

Snyder, Barbara Rook (1993) "Defining the Contours of Unavailability and Reliability for the Confrontation Clause," *Capital University*

Law Review, 22, 1:189 – 206.

Stein, Deana S. (2013) "Every Move that She Makes: Copyright Protection for Stage Directions and the Fictional Character Standard," *Cardozo Law Review*, 34, 4:1571 – 1608.

Stein, Marshall D. (1981) "Criminal Trial by Paper Deposition vs. the Right of Confrontation," *Boston Bar Journal*, April, 25, 4:18 – 27.

Subramanian, Balaji (2013) "*Garcia v. Google* and the Rise of Copyright Censorship," *Indian Journal of Intellectual Property Law*, 6:242 – 261.

Susskind, Richard (2017) *Tomorrow's Lawyers: An Introduction to Your Future*, 2nd edn, Oxford: Oxford University Press.

Swift, Eleanor (1993) "Smoke and Mirrors: The Failure of the Supreme Court's Accuracy Rationale in *White v. Illinois* Requires a New Look at Confrontation," *Capital University Law Review*, 22, 1:145 – 188.

Szatmary, David P. (1991) *Rockin' in Time: A Social History of Rock-and-Roll*, 2nd edn, Englewood Cliffs, NJ: Prentice-Hall.

Talati, Jessica (2009) "'Copyrighting Stage Directions & the Constitutional Mandate to 'Promote the Progress of Science,'" *Northwestern Journal of Technology and Intellectual Property*, 7, 2:241 – 259.

Taylor, Natalie and Joudo, Jacqueline (2005) *The Impact of Pre-Recorded Video and Closed Circuit Television Testimony by Adult Sexual Assault Complainants on Jury Decision-Making: An Experimental Study*, Research and Public Policy Series 68, Canberra: Australian Institute of Criminology.

Tushnet，Rebecca（2013）"Performance Anxiety：Copyright Embodied and Disembodied," *Journal of the Copyright Society of America*，60，2：209 – 248.

Tyler，Tom R.（2006）"Viewing CSI and the Threshold of Guilt：Managing Truth and Justice in Reality and Fiction," *The Yale Law Journal*，115：1050 – 1085.

Van Camp，Julie（1994）"Copyright of Choreographic Works," in *Entertainment，Publishing and the Arts Handbook*，*1994 – 1995*，John David Viera and Robert Thorne（eds），New York：Clark Boardman Callaghan，pp. 59 – 92.

Vogel，Emily（2020）"'All Rise' Star Simone Missick on Filming Quarantine Episode Using Zoom，FaceTime," *The Wrap*，May，4，https://www.thewrap.com/simone-missick-all-rise/.

Waelde，Charlotte and Schlesinger，Philip（2011）"Music and Dance：Beyond Copyright Text?," *SCRIPTed*，8，3：257 – 291.

Watts，Raymond N.（1972）"Counsel for the Defendant's Contribution to "First Videotape Trial：Experiment in Ohio：A Symposium by the Participants," *Defense Law Journal*，21：274 – 278.

Weinstein，Jerome E.（1997）"What Do Robots，James Dean and Doritos Corn Chips Have in Common?," in *Entertainment，Publishing and the Arts Handbook*，*1997 – 1998*，John David Viera and Robert Thorne（eds），New York：Clark Boardman Callaghan，pp. 225 – 237.

Yellin，Talia（2001）"New Directions for Copyright：The Property

Rights of Stage Directors," *Columbia － VLA Journal of Law and the Arts*, 24:317 － 347.

Yerrick, Lydia B. (2013) "Live-For One Life Only: The Need to Amend California's Post-Mortem Right of Publicity Statute to Better Protect the Dead and Their Heirs from Holographic Exploitation," *Southwestern Law Review*, 43, 2:349 － 370.

Zou, Mimi (2020) "'Smart Courts' in China and the Future of Personal Injury Litigation,'"*Journal of Personal Injury Law*, June 2020. Available at SSRN: https://ssrn.com/abstract＝3552895.

Zubair, Ayyan (2020) "Work May Move Online, but the Courts Should Not in Criminal Cases," *California Lawyer*, 26 March, https://www. dailyjournal. com/articles/ 356931-work-may-move-online-but-the-courts-should-not-in-criminal-cases.

第五章　结论

Attali, Jacques (1985) *Noise: The Political Economy of Music*, Brian Massumi (trans.), Minneapolis: University of Minnesota Press.

Benjamin, Walter (1968) "The Work of Art in the Age of Mechanical Reproduction," in *Illuminations: Essays and Reflections*, Hannah Arendt (ed.), Harry Zohn (trans), New York: Schocken Books, pp. 217 － 251.

致 谢

我想感谢劳特利奇出版社的本·皮戈特和斯蒂芬·海恩斯（Steph Hines），是他们促成此事，并引导本书出版。

卡蒂娅·阿法拉（Katia Arfara）、凯文·布朗（Kevin Brown）和布莱恩·赫雷拉（Brian Herrera）都提供了有益的意见和建议。感谢你们。

冈特·洛塞尔（Gunter Lösel）、伊利亚·米尔斯基（Ilja Mirsky）和我是苏黎世艺术大学 2021 年"现场性的未来"研究学会的共同召集人，在我进入写作冲刺阶段时，他们免除了我的后顾之忧。他们，以及所有学会的参与者，都激励和启发了我。

感谢阿尔比·瑟琳（Albee Sirlin）愉快而充满活力的在场，并纪念鲍伊·奥斯兰德（Bowie Auslander）。

本书中的材料曾以《疫情时期的诉讼：Covid - 19 时代的法律表演》为题发表（*PAJ：A Journal of Performance and Art* 43，3（2021）：77 - 86），以及对菲尔·莱什（Phil Lesh）的《那场演出是史诗！菲尔·莱什和水龟家族乐队，2018 年 3 月 16 日》进行评论（*Theatre Journal* 73，3（2021）：409 - 410）。

本书的工作得到了乔治亚理工学院伊万·艾伦文学院和文学、媒体与传播学院的多项资助。我很感激。